COLLECTION

DES MÉMOIRES

SUR

L'ART DRAMATIQUE,

PUBLIÉS OU TRADUITS

Par MM. Andrieux, Merle,
Barrière, Moreau,
Félix Bodin, Ourry,
Després, Picard,
Évariste Dumoulin, Talma,
Dussault, Thiers,
Étienne, Et Léon Thiessé.

MÉMOIRES
DE GOLDONI,

POUR SERVIR

A L'HISTOIRE DE SA VIE,

ET A CELLE DE SON THÉATRE;

PRÉCÉDÉS D'UNE NOTICE SUR LA COMÉDIE ITALIENNE
AU SEIZIÈME SIÈCLE, ET SUR GOLDONI,

PAR M. MOREAU.

TOME PREMIER.

PARIS.

PONTHIEU, LIBRAIRE, AU PALAIS-ROYAL,

GALERIE DE BOIS, N° 252.

1822.

NOTICE

SUR LA COMÉDIE ITALIENNE

AU SEIZIÈME SIÈCLE,

ET SUR GOLDONI.

On a répété trop long-temps et trop légèrement en France, sur la foi de l'abbé d'Aubignac, de Marmontel, de Chamfort, et même de La Harpe, que dans l'heureux pays témoin de la renaissance des Lettres, la comédie, au seizième siècle, n'avait été cultivée par aucun génie supérieur. *La Mandragore* de Machiavel, qui plaisait tant au pape Léon x, et que J.-B. Rousseau a si faiblement imitée, est presque le seul ouvrage de ce genre cité dans nos poétiques et dans nos différens cours de littérature : à peine y est-il question de *la Calandria* du cardinal Bibbiena, que les érudits regardent comme le premier fruit de la muse comique en Italie, après la chute de l'empire romain. *La Calandria* ne fut imprimée qu'en 1521 ; mais tout semble prouver que

Bibbiena l'écrivit en 1490, quand il était encore secrétaire de Laurent de Médicis. *La Calandria* n'est guère moins obscène que *la Mandragore ;* elle fut souvent représentée devant des souverains et des princesses, et n'effarouchait pas même alors les oreilles pontificales. La licence des mœurs qu'elle retrace, le cynisme du dialogue où chaque chose est appelée par son nom, auraient sans doute révolté des Français, dont les spectacles, à peu près à la même époque, se composaient de farces grossières, de pieuses mascarades, indignes de l'attention des gens de goût, mais où la hardiesse des expressions n'était pas poussée si loin.

On connaît *la Mandragore* par la traduction de J.-B. Rousseau; mais nos lecteurs ne seront peut-être pas fâchés que nous leur donnions une idée de *la Calandria :* elle emprunte son nom du principal personnage, Calendro, vieillard crédule dont la jeune épouse a inspiré une violente passion à un étourdi nommé Lidio, frère jumeau de Santilla, et qui lui ressemble si parfaitement, qu'on ne peut pas distinguer l'un de l'autre. Le valet de Lidio s'introduit dans la maison de Calendro, gagne sa confiance, détermine sa femme, que l'auteur appelle Fulvie, à répondre à l'amour de son maître, et celui-ci, sous le nom et sous les habits de sa

sœur, devient bientôt l'inséparable amie de l'infidèle épouse du bon homme Calendro. L'imbécille vieillard se doute si peu de ce qui se passe sous ses yeux, que lui-même devient éperdument épris de la fausse Santilla.

Ces deux jumeaux de différens sexes sont nés à Modon, et ont été séparés au moment où les Turcs sont entrés dans la Morée. Lidio ne doute point que sa sœur n'ait cessé de vivre; mais sauvée par les soins d'un domestique fidèle, Santilla, qui croit aussi que son frère a péri de la main des Turcs, a pris des habits d'homme, et sous ce déguisement s'est embarquée avec sa vieille nourrice et l'honnête valet qui a protégé ses jours. Tous trois ont été pris par les infidèles, et rachetés par Périllo, marchand florentin dont la maison à Rome, où se passe la scène, est tout près de celle de Calendro. Voilà donc le frère et la sœur habitant sans le savoir la même ville, logés dans le même quartier, et portant l'un et l'autre les habits d'un autre sexe que le sien. On devine déjà que chez Périllo, Santilla se fait appeler Lidio, comme Lidio se fait appeler Santilla chez Fulvie. Santilla n'a point inspiré d'amour à Périllo, dont elle est devenue le commis; mais sa bonne conduite et ses talens l'ont mise en si grand crédit dans la maison, que le mar-

chand florentin veut lui donner sa fille en mariage.

Cependant Fulvie, négligée depuis quelques jours par le véritable Lidio, qui craint que sa coupable ruse ne soit enfin découverte, est en proie à tous les tourmens de la jalousie. Dans son amoureuse inquiétude, elle s'adresse à un magicien qui s'engage à lui ramener son amant, toujours sous les habits du sexe qui trompe et charme les yeux de Calendro. A peine le magicien a-t-il rassuré par cette promesse la trop tendre Fulvie, qu'il rencontre Santilla. L'habit d'homme qu'elle porte comme à l'ordinaire, et son extrême ressemblance avec son frère, mettent en défaut la perspicacité du nécromancien. Il la prend pour Lidio, lui fait part des alarmes de Fulvie; et Santilla, que la proposition d'épouser la fille de Périllo embarrasse beaucoup, trouve assez gai de reprendre les habits de son sexe pour aller jouer le rôle de l'amant déguisé d'une femme en puissance de mari.

Mais, lassée d'attendre le résultat des démarches du magicien, l'impatiente Fulvie s'habille en homme et se rend chez Lidio. Pendant l'absence de sa femme, Calendro confie à Fessenio (le valet de Lidio) l'insurmontable passion qu'il a conçue pour la fausse Santilla. L'intrigant Fessenio feint de servir les

amours du vieillard, et se promet bien de s'amuser à ses dépens. Sous prétexte d'éviter tout scandale, il le détermine d'abord à s'enfermer dans un coffre pour être transporté de cette manière dans la maison de Santilla, dont une courtisane doit jouer le rôle. Une discussion fort longue s'engage entre le fripon de valet et Calendro, qui pousse la sottise jusqu'à croire que dans les voyages sur mer on coupe les bras et les jambes des passagers pour les mettre en magasin, et qu'il suffit en arrivant au port de prononcer distinctement un mot baroque pour que chaque membre reprenne sa place ordinaire. Enfin le coffre qui renferme le vieillard amoureux est chargé sur les épaules d'un portefaix. Il est bientôt arrêté par les commis de la douane : C'est un homme mort de la peste, leur dit le rusé Fessenio, et nous allons le jeter à la rivière. A ces mots Calendro pousse un cri, s'élance hors du coffre, et à sa vue tout le monde s'enfuit, excepté Fessenio. Soyez vous-même le portefaix, dit-il alors au sot vieillard ; je passerai pour le menuisier, et de cette façon nous entrerons sans peine dans la maison de Santilla, où j'aurai soin de vous laisser jouir des douceurs du tête-à-tête. Cette proposition est acceptée avec joie par Calendro, et quand il arrive chez la fausse Santilla, il y trouve

sa femme déguisée en homme. En personne d'esprit, et que Lidio d'ailleurs a mise au fait de l'aventure, elle n'attend pas les justes reproches de son mari, elle l'en accable elle-même, l'accuse d'avoir voulu séduire sa jeune amie, persuade facilement au bon homme que c'est pour épier ses démarches, et pour le convaincre d'infidélité qu'elle s'est ainsi déguisée, et le force à convenir qu'elle exerce envers lui une vengeance trop douce en l'enfermant sous des verroux.

La véritable Santilla, qui n'est pas instruite de tous ces événemens, se présente peu de temps après chez Fulvie : elle est vêtue en femme, et l'on se souvient que c'est sous ce costume que Lidio, son frère, a toujours paru dans la maison de Calendro. Fulvie est à son tour dupe de la ressemblance. Mais elle s'aperçoit bientôt d'une certaine différence trop préjudiciable à ses plaisirs, pour qu'elle n'en témoigne pas sa surprise et son chagrin. Elle soupçonne d'abord que c'est un tour du magicien, et le supplie de remettre les choses *in statu quo*. Inutiles prières ; la science du nécromant n'y peut rien.

Cette situation fort comique inspire au joyeux cardinal une foule de plaisanteries qui pourraient être plus chastes, mais non pas plus piquantes.

Santilla, en reprenant ses habits d'homme, aug-

mente encore les méprises, qui se prolongent jusqu'au moment où le frère et la sœur se rencontrent et se reconnaissent. Lidio épouse la fille du marchand florentin. Calendro ne soupçonne pas même les désordres de son égrillarde moitié, et celle-ci, qui a un fils en âge d'être marié, ce qui prouve qu'elle n'est plus de la première jeunesse, le donne à Santilla. Ce double hymen termine la pièce.

La Calandria, dont plusieurs scènes sont visiblement imitées des *Ménechmes* de Plaute, est écrite en prose. La conception sans doute en est moins vigoureuse que celle de *la Mandragore*. Dans cette dernière piece, le docteur Nicia Calfucci est aussi sot et aussi crédule que Calendro; mais combien le fourbe Fessenio est loin du frère Timothée! Quelle verve et quelle vérité dans la scène où cet indigne moine, premier type de *Tartufe*, combat et surmonte les scrupules de la vertueuse épouse de Calfucci! *La Calandria* n'en est pas moins très remarquable, et les Italiens, qui seuls en peuvent bien juger le style, ne le trouvent pas inférieur à celui de *la Mandragore*.

C'est à peu près à la même époque (1495) que l'Arioste, auteur de cinq comédies dont plusieurs littérateurs français ont tout au plus soupçonné l'existence, composa ses deux premières pièces de

théâtre, *la Cassaria* et *gli Suppositi* (1). Le chantre de Roland, celui qui répondit si bien au cardinal Bembo, qui l'engageait à écrire ses ouvrages en langue latine : « J'aime mieux être le premier des « écrivains italiens que le second des latins, » préludait par des comédies au poëme qui l'immortalisa ! Sa réponse au cardinal disposerait à croire, avec le savant auteur de *l'Histoire littéraire d'Italie* (Ginguené), que ce fut lui qui conçut la première idée d'écrire en italien des comédies régulières imi-

(1) Cette ignorance, au reste, est d'autant plus excusable qu'elle fut quelquefois partagée par les Italiens eux-mêmes : voici ce que Louis Riccoboni raconte à ce sujet dans son *Histoire du Théâtre italien* : « Je pris, dit-il, *la Scolastica* de « l'Arioste, j'en retranchai un moine en substituant à sa place « un autre personnage, et avec cent cinquante vers que je « changeai, je mis cette comédie en état de paraître sur le « théâtre sans blesser les mœurs. Je la donnai à Venise pour « la première fois. Je n'oubliai point de parer mon affiche du « nom de l'auteur : le seul nom de l'Arioste suffit pour attirer « les spectateurs en foule ; mais quel malheur imprévu ! *tous* « *les assistans ignoraient que l'Arioste eût fait des comédies.* Avant « de commencer, on me rapporta que l'on parlait de la comé- « die qu'on allait représenter, comme d'une pièce tirée du « *Roland furieux* du même auteur. Je me vis perdu. Enfin la « pièce commença, et n'y voyant point paraître *Angélique*, « *Roland, etc.*, le public en murmura dès la première scène, « et après avoir essuyé toute la mauvaise humeur d'un par- « terre ennuyé, dégoûté et fâché, je fus obligé de faire « baisser la toile à la fin du quatrième acte. »

tées de Plaute et de Térence. Mais comme *la Cassaria* et *les Supposés*, qu'il fit, dit-on, en 1495, ne furent représentés pour la première fois à Ferrare que quinze ans plus tard, *la Calandria* (que Louis Riccoboni d'ailleurs croit de 1490, et Voltaire de 1487) passe encore en Italie pour le premier ouvrage d'intrigue vraiment digne du nom de comédie.

On raconte que dans le temps où l'Arioste travaillait pour la scène comique, son père lui fit une longue et sévère réprimande, sans que le poète ouvrît la bouche et songeât seulement à s'excuser. Son frère, qui avait été témoin du courroux de leur père et de l'impassibilité de l'Arioste, demanda à celui-ci, quand ils furent seuls, la cause d'un silence si extraordinaire. Je m'occupe en ce moment, lui répondit-il, d'une comédie (c'était *la Cassaria*), et j'en étais resté à la scène d'un vieillard qui gronde son fils. Dès que mon père a parlé avec emportement, il m'est venu dans l'esprit de l'examiner avec attention, afin de pouvoir peindre d'après nature; et la crainte de ne pas bien saisir son ton, ses gestes et ses discours, m'ôtait la faculté de penser à ma défense.

Les comédies que l'on doit à ce génie observateur, qui dans *le Roland* même s'est montré quel-

quefois si comique, sont *la Cassaria*, *la Lena*, *il Negromante*, *gli Suppositi*, et *la Scolastica*. Les quatre premières ont d'abord été écrites en prose; l'Arioste les mit plus tard en vers, mais il ne termina pas la dernière, qui fut achevée par son frère Gabriel.

La Cassaria, pour laquelle l'Arioste a fait de nombreux emprunts à Plaute et à Térence, roule, comme la plupart des comédies latines, sur l'amour de deux jeunes fous pour deux jolies esclaves, et sur les moyens qu'à défaut d'argent et avec l'aide d'un valet adroit, espèce de Dave, ils mettent en usage pour posséder les doux objets de leur tendresse.

Crysobule, père d'un de nos deux jeunes gens, est un négociant fort riche. Un marchand florentin a déposé chez lui une caisse remplie du fil d'or le plus précieux; et c'est cette caisse qui, par le conseil de Volpino, valet d'un de nos amoureux, doit rendre la liberté à une des deux esclaves. Volpino profite d'un voyage de Crysobule pour conclure le marché au nom du vieillard, qu'un autre fourbe, affublé de ses habits, se charge même de représenter. La valeur des marchandises renfermées dans la caisse, étant fort au-dessus du prix de l'esclave, le projet de Volpino, quand la belle sera en la puissance de son maître, est de dénoncer au juge le

marchand comme ayant volé cette caisse, de faire faire chez lui une descente de justice, ce qui sera d'autant plus facile que l'autre amoureux est fils d'un juge, d'effrayer enfin à tel point le corsaire, qu'il s'estime trop heureux d'en être quitte pour restituer la caisse, et pour livrer ses deux esclaves.

Malheureusement Crysobule, qu'on croyait absent pour plusieurs jours, revient sur ces entrefaites. Volpino se hâte de lui apprendre le prétendu vol de la caisse. Le vieillard appelle des témoins, court chez le marchand, et n'est pas peu surpris d'y trouver son Sosie. Le fripon qui a pris son nom et ses habits, n'ayant aucune bonne excuse à donner, imagine de faire le muet. Enfin, après avoir été mystifié de toutes les manières, Crysobule, pour éviter le scandale et les procès, paie au marchand le prix de son esclave, et rentre en possession de sa caisse.

Dans *les Suppositi*, on voit, comme dans *les Captifs* de Plaute, un maître et son valet qui passent l'un pour l'autre, avec cette différence que, dans l'auteur latin, ils sont tous deux esclaves, tandis que dans la pièce de l'Arioste, le valet remplace son maître à l'université de Ferrare, pendant que celui-ci joue, par amour, le rôle de valet chez le père de sa maîtresse.

La Lena, qui donne son nom à la troisième co-

médie, est une femme de mauvaises mœurs qui tient école de débauche, mais n'exerce, dit-elle, un aussi vil métier que pour nourrir un mari fainéant.

Un des vieux amans de cette femme perdue, a la sottise de lui confier l'éducation de sa fille, et l'on devine le genre d'instruction que la jeune personne reçoit dans un pareil lieu. Elle échappe heureusement aux piéges tendus sous ses pas, en épousant le fils d'un ami de son père. Le dialogue de cette comédie est beaucoup plus libre que celui des autres pièces de l'Arioste. Quelques traits dirigés contre la cour et contre le premier magistrat de Ferrare, sont ce qu'elle offre de plus remarquable, lorsqu'on songe surtout qu'elle fut souvent représentée par des gentilshommes, et dans le palais même du duc.

Il Negromante est une satire très vive et très piquante de l'astrologie et de ceux qui ont la faiblesse d'y croire. L'astrologue est d'une audace et d'une adresse fort comiques. Une des dupes de ce rusé fripon raconte à son valet les merveilles qu'on attribue à l'astrologue. « Il change dès qu'il le veut, « lui dit-il, des hommes et des femmes en différens « animaux, volatiles ou quadrupèdes. — Ce n'est « pas là un miracle, répond l'incrédule valet, et

« c'est ce qu'on voit tous les jours. — Où cela se
« voit-il? — Ici même, parmi le peuple de notre
« ville. — Dis-nous un peu comment. — Ne voyez-
« vous pas que dès qu'un homme devient podestat,
« commissaire, notaire ou payeur de gages, il quitte
« les manières humaines et prend celles d'un loup,
« d'un renard ou de quelque oiseau de proie? —
« Cela est vrai. — Et dès qu'un homme du bas
« étage devient conseiller ou secrétaire, et qu'il est
« chargé de commander aux autres, n'est-il pas vrai
« qu'il devient un âne? — Oui, cela est très vrai.
« — Je ne dirai rien de ceux qui sont changés en
« bêtes à cornes; etc. » (*Traduction de Ginguené.*)

Quand la friponnerie de l'astrologue est découverte, il ne perd point courage : il recommande au valet qui lui sert de compère, de s'emparer de tout ce qu'il pourra prendre, et court avec lui chercher ailleurs de nouvelles dupes.

Deux écoliers de l'université sont les principaux personnages de *la Scolastica*. Tous deux sont amoureux, non pas de la même femme; mais une méprise fait croire à l'un que l'autre est devenu son rival. L'intrigue de *la Scolastica* est fort compliquée.

A l'exception de cette dernière pièce, qui fut achevée, comme nous l'avons déjà dit, par le frère de l'Arioste, toutes les comédies de l'auteur du *Ro-*

land furieux sont admises comme *texte de langue*, par l'Académie de la Crusca.

La Mandragore de Machiavel, où l'on sait qu'un moine corrupteur et un mari trompé figurent en première ligne, ne vient qu'après les différens ouvrages que nous venons de citer, et termine la liste des comédies italiennes que l'on peut regarder comme classiques. (1)

L'Arétin, si honteusement célèbre par ses débauches, par les fameux sonnets où les seize figures obscènes que l'on doit à Jules Romain sont expliquées avec tant d'énergie, et surtout par la cupide bassesse des éloges qu'il vendait aux grands, assez faibles quelquefois pour acheter jusqu'à son silence; l'Arétin a, comme l'Arioste, composé cinq comédies. Elles sont en prose, et en voici les titres: *la Cortigiana*, *l'Ipocrito*, *il Marescalco*, *la Talanta*, *il Filosofo*.

Dans sa *Cortigiana*, Pierre Arétin ne traite pas mieux les courtisans que l'Arioste, dans son *Negromante*, ne traite les astrologues. Ces deux espèces

(1) Machiavel est auteur de deux autres comédies : *la Clizia* (*la Clitie*), imitation fort exacte de *la Casine* de Plaute, et *la Comédie sans nom*, dans laquelle un moine joue encore un rôle peu édifiant auprès d'une jeune femme dont il est l'amant favorisé sous les yeux mêmes de son mari.

de charlatans, qui exploitent également la sottise des hommes, sont également livrés à la risée publique dans ces comédies, qui remontent l'une et l'autre au seizième siècle.

Un habitant de Sienne se rend à Rome dans l'espoir d'y devenir cardinal; c'est un homme de peu d'esprit, et sous prétexte de lui apprendre le métier de courtisan, qu'il faut indispensablement connaître pour arriver au cardinalat, un adroit coquin s'amuse à ses dépens, et lui joue des tours fort comiques. On pense bien que dans un pareil cadre l'écrivain licencieux, que l'on nomma le *Fléau des Princes*, a fait entrer facilement beaucoup d'impiétés et d'épigrammes contre la cour. L'audace de l'Arétin, dans ses comédies, égale quelquefois celle d'Aristophane qu'il semble s'être proposé pour modèle, et à l'exemple duquel il nomme sur la scène des personnages vivans, que le haut rang qu'ils occupaient ou l'éclat de leurs talens ne mettaient point à l'abri de ses outrages.

Peut-être l'Arétin ne regardait-il pas l'hypocrisie proprement dite, comme un vice dont les développemens pussent être comiques (et jusqu'à l'apparition de *Tartufe*, le doute à cet égard était permis); ou plutôt, profond hypocrite lui-même, puisqu'il se confessait et communiait après les plus

scandaleuses orgies, peut-être a-t-il craint de révéler les secrets d'un art qu'il pratiquait si bien; mais dans son *Ipocrito* il n'a montré qu'un intrigant adroit, et non pas, comme Molière, un *abominable homme*. L'*Ipocrito* a pour ami un père de famille nommé *Liseo*, qui n'a pas moins de cinq filles, dont quelques unes sont déjà mariées. Ses gendres et ses filles lui causent beaucoup de tourmens, et c'est toujours par les prudens avis de l'hypocrite qu'ils se tire d'embarras. La ressemblance de deux jumeaux, ce moyen comique employé tant de fois depuis Plaute, sert encore à compliquer l'intrigue. Liseo qui croyait son Ménechme mort, le retrouve au dénoûment, et grâce aux ruses heureuses de l'hypocrite, le bon accord renaît dans la famille, trop long-temps divisée. L'*Ipocrito* fait bien payer à son ami les conseils qu'il lui donne; mais on voit que s'il pense à ses intérêts, il n'y sacrifie pas entièrement ceux des autres.

Il Marescalco roule sur une plaisanterie, un peu longue puisqu'elle dure pendant cinq actes, et imaginée par le duc de Mantoue pour mystifier le chef de ses écuries. *Il Marescalco* n'aime point les femmes, et l'on juge de la cruelle position où il se trouve quand il apprend que le duc veut le marier, qu'il donne à la future une dot considé-

rable, et que déjà la fête de ses noces est ordonnée.

Tantôt sa vieille nourrice lui retrace avec les plus vives couleurs les doux plaisirs que l'on goûte en ménage; tantôt un de ses amis oppose à ces riantes idées le triste tableau des tourmens qu'une femme fait éprouver à son mari. Tremblant de tomber par un refus dans la disgrâce du duc, mais ne pouvant surmonter sa répugnance pour le beau sexe, le pauvre maréchal hésite long-temps à prendre un parti. Il se décide enfin à obéir à son maître. Un jeune page sous des habits de femme, et la figure couverte d'un voile, représente la mariée. Le malheureux prétendu ne sait trop que lui dire. Le voile tombe; on reconnaît le page, et cette circonstance devient une source inépuisable de plaisanteries contre *il Marescalco*, que les épigrammes ne déconcertent point, et qui même à pareil prix se trouve trop heureux de rester garçon.

La Talenta est une courtisane. Elle conduit à la fois cinq ou six intrigues. Celui de ses amans qu'elle a le plus maltraité est pourtant le seul qui lui reste fidèle. Elle l'épouse au dénoûment, et promet de réparer ses longues erreurs par une conduite exemplaire.

Moins scrupuleux envers les courtisanes qu'eu-

vers les hypocrites, l'Arétin, dans sa *Talenta*, signale gaîment, et en homme qui a pris plus d'une fois la nature sur le fait, toutes les ruses en usage dans les lieux de prostitution.

Il serait assez difficile d'analyser *il Filosofo*. Quoiqu'il y ait deux intrigues; ou plutôt, par cela même qu'il y a deux intrigues, cette comédie offre peu d'intérêt. On y voit un honnête marchand victime des caprices d'une fille publique dont il est sottement amoureux, tandis que le prétendu philosophe vit fort mal avec sa femme, qui n'a pas tort de le trouver très ridicule. Les dernières scènes d'*il Filosofo* tombent dans le comique larmoyant. Le philosophe se réconcilie avec sa femme, et le marchand renonce à l'indigne objet de son amour.

Le Dolce, le Trissino, Firenzuola, Gelli, Ercole Bentivoglio, Parabosco, Ruzzante, Secchi, Francesco d'Ambra, Andrea Calmo, et surtout le Florentin Giommaria Cecchi, figurent en première ligne dans la longue liste des poètes comiques italiens qui brillèrent au seizième siècle. Presque toutes leurs pièces sont remarquables surtout par la spirituelle vivacité du dialogue. Les six comédies que le Ruzzante a laissées sont écrites en différens patois. Le choix de ses sujets et de ses personnages l'a fait

comparer à notre Vadé. Il joua souvent lui-même les principaux rôles de ses ouvrages, et n'obtint pas moins de succès comme comédien que comme auteur (1). Firenzuola de Florence, et son compatriote Gelli, n'ont donné l'un et l'autre que deux comédies, mais elles passent pour des modèles de style vraiment comique, et de ces heureux tours, de ces expressions originales qui abondent dans la langue toscane (2). Francesco d'Ambra n'a composé qu'un très petit nombre d'ouvrages comiques (*il Furto*, *i Bernardi* et *la Tofanaria*); mais pour le mérite du style et pour la vivacité de l'intrigue, ils jouissent en Italie d'une grande réputation. Les pièces d'Andrea Calmo offrent un bizarre mélange de différens dialectes, ce qui en fit attribuer quelques unes au Ruzzante. Le Trissino n'a donné que *les Simillimi*, dans lesquels il introduisit des chœurs

(1) Varillas, dans ses *Anecdotes de Florence*, prétend que Machiavel jouait aussi dans ses pièces, et saisissait merveilleusement la démarche et jusqu'au son de voix des personnes connues qu'il voulait imiter.

(2) Dans la seconde édition de son *Tesoretto della lingua Toscana*, M. Biagoli, professeur de belles-lettres, a publié les deux comédies de Firenzuola (*i Lucidi* et *la Trinuzia*) et *la Sporta* de Gelli. M. Biagoli en a supprimé quelques passages trop libres, et a joint au texte d'excellentes notes grammaticales.

comme dans les pièces d'Aristophane. Une des comédies du Milanais Cecchi (*l'Interesse*) pourrait avoir fourni à Molière l'idée du *Dépit amoureux*. Le Dolce et son ami Parabosco ont tous les deux imité plus ou moins heureusement Plaute et Térence ; mais Giommaria Cecchi, tout en empruntant beaucoup aux auteurs de l'ancienne Rome, s'attacha dans ses ouvrages à peindre les mœurs florentines. Sa pièce la plus libre (*Assiuolo*) fut représentée dans le palais de Léon x en même temps que *la Mandragore*. « Il y avait deux théâtres, l'un
« d'un côté de la salle, et l'autre de l'autre côté.
« Lorsqu'on avait fini sur le premier un acte de *la*
« *Mandragore*, on commençait sur le second un
« acte de *l'Assiuolo*, et de même alternativement
« jusqu'à la fin; en sorte que l'une des deux pièces
« servait d'intermède à l'autre. » (1)

Cette rapide énumération des plus anciennes et des meilleures comédies italiennes suffirait pour combattre l'assertion de l'auteur de *la Pratique du Théâtre*, qui prétend *que les enfans des Latins avaient complétement oublié l'art de leurs pères*. Non seulement les Italiens, dès le seizième siècle, ont habilement imité la plupart des comédies latines,

(1) Ginguené. *Histoire littéraire d'Italie.*

qui n'étaient elles-mêmes que des imitations des comédies grecques, mais quelques uns d'entre eux, tels que Machiavel et le Cecchi, ont eu le rare mérite de présenter sur la scène le tableau de la société à l'époque où ils vivaient. *La Mandragore, l'Assiuolo, la Clitie* même, quoique le sujet soit emprunté à Plaute, mais surtout *la Comédie sans nom*, offrent une image très fidèle des désordres des moines, et de ce hideux mélange de débauche et de superstition, caractère distinctif du seizième siècle en Italie.

Plusieurs des comédies que nous venons de passer en revue n'ont été représentées que dans les fêtes où le goût et la magnificence des Médicis se déployaient avec tant d'éclat. Sur les théâtres publics d'Italie, les pièces improvisées étaient de temps immémorial en possession de charmer la multitude. C'est ce qui explique l'erreur de d'Aubignac, erreur trop répétée par quelques auteurs français, et vivement combattue par Riccoboni, Signorelli (1), et par tous les écrivains nationaux, jaloux avec raison de l'ancienneté de leurs titres littéraires.

Les mimes, pour lesquels les anciens Romains

(1) *Storia critica de' Teatri.*

eux-mêmes abandonnèrent si souvent des spectacles plus réguliers, n'ont jamais quitté l'Italie. Les canevas (*scenarii*), que, bien long-temps avant le quinzième siècle, des comédiens de profession remplissaient à l'impromptu, paraissent avoir remplacé les *attelanes*. On sait que les *attelanes*, ainsi nommées parce qu'elles prirent naissance à Attèle, d'où les Osques les apportèrent à Rome, étaient des farces satiriques que les jeunes Romains les plus distingués tenaient à honneur de représenter eux-mêmes, et dans lesquelles le scandale fut enfin poussé si loin, que Tibère les défendit, et chassa les histrions de Rome.

Riccoboni et le Quadrio supposent avec assez de vraisemblance que l'habit d'Arlequin n'est autre que celui de quelques anciens mimes dont la tête était rasée, qui portaient des habits misérables faits de pièces et de morceaux, et que leur chaussure plate avait fait nommer *planipedes*. Le premier de ces auteurs, s'appuyant d'un passage de Cicéron, établit aussi la ressemblance des caractères d'*Arlequin* et du *Sannio* des Romains. (1)

(1) *Quid enim potest tam ridiculum quam Sannio esse ? qui ore, vultu, imitandis motibus, voce, denique corpore ridetur ipso.* (Cicero, l. II, de Oratore.)

Au quatorzième siècle, et surtout au quinzième, les acteurs italiens modifièrent le caractère d'Arlequin. Ils laissèrent à ce personnage bouffon tout ce qui tenait aux gestes et aux jeux de scène des premiers mimes, mais ils le montrèrent à la fois gourmand et balourd, crédule et malin.

Flaminio Scala, directeur d'une troupe de comédiens, et comédien lui-même, passe pour avoir donné le premier une forme plus dramatique aux pièces improvisées, et dans lesquelles Arlequin jouait toujours un rôle fort important. Avant Flaminio Scala, aucun canevas comique n'avait été imprimé. Les siens, qu'il publia en 1611, ne font qu'indiquer le motif qui amène chaque acteur sur la scène. C'est du temps de cet auteur comédien que les femmes parurent pour la première fois sur le théâtre. Jusque-là leurs rôles avaient été remplis par de jeunes garçons.

Les comédies écrites luttèrent difficilement contre ces improvisations dramatiques, si favorables au jeu d'un acteur intelligent, qui dans les écarts mêmes d'une imagination trop vive, trouve un moyen de succès auprès de la multitude. La partie la plus éclairée de la nation assistait avec empressement aux représentations des comédies régulières du Cecchi et de ses dignes rivaux, données par les

différentes académies; mais le peuple ne cessa point de se porter en foule au spectacle de Flaminio Scala. (1)

Arlequin, dans ses canevas, n'est point le seul personnage masqué. Le Pantalon vénitien, le docteur bolonais, et le Scapin de Bergame, portent également de petits masques, et chacun d'eux parle le dialecte de son pays. On croit que Ruzzante donna le premier dans ses comédies l'exemple de cette plaisante diversité de langage. Quant aux masques dont il se servit aussi, ils sont tellement anciens en Italie, qu'il serait fort difficile, je crois, d'en découvrir la véritable origine.

Le dix-septième siècle, où le génie comique devait enfin sortir en France de sa longue léthargie;

(1) Depuis 1500, il n'y a jamais eu de poètes en Italie dont la profession fût d'écrire pour le théâtre, pour en tirer quelque profit. Les ducs de Ferrare, de Florence, d'Urbin et de Mantoue, n'ont donné la tragédie et la comédie que dans leurs palais particuliers. L'académie de Sienne (*les Intronati*) fut la première qui excita par son exemple les autres sociétés littéraires à composer de bonnes comédies, et à les représenter. Cet usage fut suivi pendant tout le dix-septième siècle; et les comédiens mercenaires, qui alors ne jouaient encore que des pièces à l'impromptu, ne représentèrent quelques comédies régulières qu'après qu'elles eurent été imprimées. (*Réflexions historiques et critiques sur les différens Théâtres de l'Europe*, par L. Riccoboni.)

le dix-septième siècle, à jamais célèbre par la naissance du poète philosophe qui, développant à nos yeux enchantés les moindres replis du cœur humain, posa les limites d'un art dans lequel ses plus heureux successeurs devaient rester si loin de lui; le dix-septième siècle vit les traducteurs de tragi-comédies, d'*imbroglio* espagnols, et les improvisateurs masqués, se partager la scène au-delà des Alpes, et faire oublier presque entièrement les heureux essais des Machiavel et des Cecchi.

Le drame pastoral prit naissance en Italie au commencement du seizième siècle. Ce genre de poésie dramatique devint bientôt le spectacle favori de la nation, qui réclame l'honneur de l'avoir inventé. *L'Aminta* du Tasse, et *le Pastor fido* de Guarini, obtinrent un succès prodigieux, et seront toujours cités comme des modèles de grâce et de délicatesse; malheureusement ces pastorales inspirèrent à d'autres poètes une foule d'extravagances, dont l'apparition acheva de dégoûter les Italiens de la bonne comédie.

Dans les premières années du dix-huitième siècle, quelques imitations des comédies françaises furent jouées à Naples, à Venise et à Florence, mais il était rare que l'imitateur n'y introduisît pas le Pantalon, le Brighella et les autres personnages

masqués qui plaisent tant au peuple italien. Il est donc exact de dire qu'après avoir suivi les premiers l'exemple que leur avait légué Plaute et Térence, les Italiens n'avaient point réellement de théâtre comique quand Goldoni parut.

Doué de la philosophie la plus insouciante, ayant fait d'assez bonnes études, Goldoni, dont les aïeux s'étaient ruinés en fêtes, en spectacles, après avoir cherché long-temps sa véritable vocation, finit par devenir auteur nomade. Il cultiva l'art dramatique comme son père exerçait la médecine, en courant de ville en ville. Réduit, pour assurer son existence, celle de sa mère et de sa femme, à se mettre aux gages de quelques directeurs de comédie, qui pour le plus modique traitement annuel, exploitaient chaque jour son incroyable fécondité, Goldoni composa plus de cent cinquante ouvrages dramatiques. Toutes ses pièces ne sont pas également dignes du suffrage des connaisseurs : plusieurs sont jugées par lui-même avec beaucoup de sévérité. Dans le commencement de sa carrière théâtrale surtout, il paya tribut à la frivolité vénitienne. La nécessité de plaire à toutes les classes de spectateurs lui fit admettre quelquefois dans ses compositions un ridicule mélange de burlesque et de sentiment. Mais il est peu de caractères qu'il n'ait essayé de

peindre, et dont il n'ait saisi les principaux traits avec une grande habileté. Il a présenté sur la scène presque toutes les classes de la société, et leurs différens ridicules n'ont point échappé à son esprit observateur. Sincère admirateur du peintre immortel de *Tartufe*, on voit qu'il cherche à imiter son inimitable manière. L'imagination du *Molière italien* paraît inépuisable; et si les intrigues dans lesquelles il aime à se jeter semblent quelquefois un peu forcées, si les ressorts qu'il invente ne sont pas toujours aussi vraisemblables que dramatiques, on ne saurait en revanche trop louer dans ses comédies le naturel et la vérité des détails. Ses moindres bagatelles offrent souvent des traits, et même des scènes entières d'un excellent comique.

Les Italiens critiquent sa diction, qu'ils trouvent en général dépourvue d'élégance et de pureté. Ils lui reprochent vivement d'avoir trop *francisé* son style. L'auteur de tant de comédies justement estimées, celui dont les œuvres imprimées en dix-sept volumes forment à peu près tout le théâtre comique d'Italie, n'aurait-il pas pu lui-même adresser un reproche plus grave à ses concitoyens? N'était-il pas en droit de leur dire : Avant que je prisse la plume, d'informes canevas, de bizarres mascarades avaient presque seuls l'heureux privilége de diver-

tir la nation qui sortit la première des ténèbres de la barbarie. Dante, Pétrarque, Boccace, ont créé notre langue, mais j'ai créé notre théâtre. Ni l'antique prédilection de nos différentes villes pour les quatre personnages masqués, qui étaient pour ainsi dire leurs représentans dans la vieille comédie improvisée; ni les attaques sans cesse renouvelées du comte Charles Gozzi, ne m'ont empêché d'accomplir la réforme que le goût et la raison réclamaient depuis si long-temps. Quelle fut ma récompense? quels honneurs ont payé de si longs et de si constans efforts? Ce n'est qu'en France que ma vieillesse, accueillie et protégée, a reçu de véritables preuves d'estime, noble et digne prix des travaux des gens de lettres.

Gozzi se montra toujours le plus violent antagoniste de Goldoni. Il l'accabla d'épigrammes, de sonnets satiriques, et par malheur ces morceaux étaient des modèles de style enjoué. Gozzi, connaissant à merveilles toutes les finesses, les locutions rapides de l'idiome florentin, relevait gaîment les fautes de langage échappées à Goldoni. Après avoir armé contre lui toute une académie (*les Granelleschi*), il l'accusa d'arracher à la Thalie italienne son masque si plaisant, et de gêner sa marche vive et légère pour lui faire prendre le ton froidement

réservé d'une muse plus triste encore que sage.

Infatigable adversaire du réformateur du théâtre, Gozzi se déclara le protecteur des débris de la troupe de l'Arlequin Sacchi, composa pour elle des pièces dans l'ancien genre, y répandit avec profusion l'esprit et la malice; et peu s'en fallut alors que ses prologues, dans lesquels il attaquait surtout les comédiens sans masques, réduits à répéter à la lettre des rôles qu'ils ont appris par cœur, ne fissent abandonner tout-à-fait les théâtres où l'on représentait les ouvrages raisonnables de Goldoni. Celui-ci, dans ses *Mémoires*, garde sur les attaques si souvent réitérées de Gozzi un généreux silence. Mais peut-être les chagrins que dut lui causer cette longue querelle, dans laquelle il n'eut pas toujours l'avantage, contribuèrent-ils beaucoup à le faire passer en France. Il arriva à Paris en 1761, et ne retourna jamais en Italie. Il composa d'abord un assez grand nombre de canevas et de pièces à machines pour le théâtre italien, et ce ne fut qu'après dix ans de séjour dans la capitale, qu'aux vifs applaudissemens des juges les plus éclairés, il fournit la preuve bien rare qu'un poète comique peut écrire une bonne comédie dans une langue qui n'est pas la sienne. A peu près à la même époque, un Anglais (d'Hèle) donna quelques opéras comiques fran-

çais qui parurent agréables, mais qu'on ne peut sous aucun rapport comparer au *Bourru bienfaisant*.

Goldoni ne crut jamais pouvoir reconnaître assez le bon accueil qu'on lui avait fait en France. S'associant aux plus chers intérêts de sa patrie adoptive, il salua de ses vœux, comme Alfieri, l'aurore de notre révolution. Ses *Mémoires*, dont la rédaction lui coûta trois années de travail, et qu'il termina à l'âge de quatre-vingts ans, parurent pour la première fois en 1787. L'honnête Goldoni entre dans quelques minutieux détails, retrace avec complaisance certaines particularités dont le souvenir pouvait réchauffer sa vieillesse, mais qui n'ont pas le même intérêt pour ses lecteurs.

Le baron de Grimm, qui se trompe quelquefois, ne voit dans le dernier ouvrage de Goldoni « que « le radotage d'un bon vieillard, qui, avec un vrai « talent pour la comédie et de nombreux succès au « théâtre, ayant manqué de mourir de faim dans « son pays, ne peut se lasser de bénir les bonnes « petites pensions et les bons dîners qu'il a trouvés en « France. » C'est juger ces *Mémoires* beaucoup trop sévèrement, et l'on peut croire qu'ils n'auraient pas été traduits en anglais (1) si la critique de

(1) Par John Black (1813), 2 vol. in-8.

Grimm était bien fondée. Nous le répétons, quelques inutilités, quelques descriptions un peu longues de monumens ou de lieux publics que tout le monde connaît à Paris, se rencontraient dans la première édition des *Mémoires de Goldoni*. Ces taches ont disparu dans l'ouvrage que nous offrons au public. Nous n'avons supprimé dans ces Mémoires aucun fait important, aucune réflexion judicieuse; mais, n'y trouva-t-on que les analyses de près de cent cinquante pièces de l'auteur, dont la plupart n'ont jamais été traduites ni imitées en français, la lecture en serait encore fort agréable à tous les amateurs de l'art dramatique.

Les dernières années de Goldoni furent les moins heureuses. La pension qu'il recevait de la cour avait été mise sur la liste civile qu'on supprima au 10 août. Et cet auteur si fécond et si naturel touchait au terme de sa carrière, quand, sur le rapport de Chénier, la Convention décréta, le 7 janvier 1793, que sa pension lui serait payée par la trésorerie nationale. La mort le frappa le lendemain même du jour où ce décret fut rendu. Il avait quatre-vingt-six ans. L'arriéré depuis 1792 fut remis à sa veuve déjà fort âgée, et pour laquelle Chénier obtint aussi une pension de 1200 fr.

Le théâtre complet de Goldoni, imprimé si sou-

vent en Italie, n'a jamais été traduit en français. M. Amar Durivier avait eu le projet de faire passer dans notre langue les meilleures comédies de l'auteur vénitien, mais trois volumes seulement de sa traduction ont été publiés à Lyon en 1801. Quelques auteurs ont arrangé pour notre scène différentes pièces de Goldoni. *La Domestique généreuse* et les *Mécontens* ont été traduits par Sablier. Deleyre a donné *le Père de Famille* et *le Véritable Ami*. On doit à Bonnet du Valguier une traduction de la *Veuve rusée*. *Paméla*, *Paméla mariée* et *le Valet à deux Maîtres* ont été traduits plusieurs fois et représentés à Lyon et à Paris. Riccoboni a imité *les Caquets*, Flins *la Locandiera*, et M. Roger *l'Avocat vénitien*. Enfin, M. Aignan a publié dernièrement une traduction élégante et fidèle du *Menteur*, du *Molière*, du *Térence* et de *l'Auberge de la Poste*.

Depuis Goldoni, l'art de la comédie n'a fait aucun progrès chez les Italiens: ils semblent au contraire l'avoir tout-à-fait oublié. Les auteurs qui essayent de se passer sur leurs théâtres de l'indispensable appui du musicien, mettent à peu près dans le dialogue autant d'esprit, de vérité et de naturel que nous en retrouvons dans les poëmes d'opéras bouffons qu'on exécute à Paris. On ne peut pas

même appeler auteurs de malheureux *gagistes* à la suite des comédiens, et qui dans les différens pays que parcourt la troupe, écrivent des drames, dont le sujet, ordinairement choisi par le directeur, est puisé dans les annales historiques de la ville même où ils sont représentés. Les poètes vivans qui honorent l'Italie se sont exclusivement renfermés dans des compositions tragiques; tels sont MM. Monti, Pindemonte, Ugo Foscolo, et quelques autres. Le comte Giraud, Romain d'origine française, est peut-être le seul qui ait tracé quelques esquisses dans le genre de la comédie. Des obstacles de toute espèce l'arrêtèrent bientôt dans sa carrière. On ne joue guère (outre les ballets et l'opéra) sur les théâtres de Milan, Gênes, Florence, Bologne et Naples, que des traductions du français : tantôt ce sont nos vaudevilles dépouillés du piquant de leurs couplets, tantôt nos mélodrames sans l'attrait des décorations. Les acteurs distingués sont presque aussi rares maintenant en Italie que les bons auteurs. Demarini, de la troupe de Milan, mérite pourtant d'être remarqué : il joint à un très bel organe une figure gracieuse, dont l'extrême mobilité se prête à l'expression des sentimens les plus opposés. Il n'est pas rare de le voir paraître le même

jour et avec un égal succès dans une sombre tragédie d'Alfieri et dans une petite piece du comique le plus trivial.

L'état politique de l'Italie est peu favorable aujourd'hui à l'art dramatique. Ce n'est qu'au sein de la paix et de la liberté que les muses, celles du théâtre surtout, se livrent avec ardeur à leurs immortels travaux. Selon toute apparence, le pays de Machiavel n'aura plus de Goldoni.

<div style="text-align:right">M.....</div>

MÉMOIRES DE GOLDONI,

POUR SERVIR

A L'HISTOIRE DE SA VIE,

ET A CELLE DE SON THÉATRE.

PREMIÈRE PARTIE.

DEPUIS SA NAISSANCE JUSQU'A SON RETOUR A VENISE.

Je suis né à Venise, l'an 1707 : Jules Goldoni, mon père, était né dans la même ville; mais toute sa famille était de Modène.

Charles Goldoni, mon grand-père, fit ses études au fameux collége de Parme. Il y connut deux nobles Vénitiens, et se lia avec eux de la plus intime amitié. Ceux-ci l'engagèrent à les suivre à Venise. Son père était mort; son oncle, qui était colonel et gouverneur du Final, lui en accorda la permission; il suivit

ses camarades dans leur patrie; il s'y établit;
il fut pourvu d'une commission très honorable
et très lucrative à la chambre des Cinq Sages
du Commerce, et il épousa en premières noces
mademoiselle Barili, née à Modène, fille et
sœur de deux conseillers d'état du duc de
Parme. C'était ma grand'-mère paternelle.

Celle-ci vint à mourir : mon grand-père fit
la connaissance d'une veuve respectable qui
n'avait que deux filles; il épousa la mère, et
fit épouser la fille aînée à son fils. Elles étaient
de la famille Salvioni; et sans être riches,
elles jouissaient d'une honnête aisance. Ma
mère était une jolie brune; elle boitait un
peu, mais elle était fort piquante. Tout leur
bien passa entre les mains de mon grand-père.

C'était un brave homme, mais point éco-
nome. Il aimait les plaisirs, et s'accommodait
très bien de la gaîté vénitienne. Il avait loué
une belle maison de campagne appartenant
au duc de Massa-Carrara, sur le Sil, dans la
Marche-Trévisanne, à six lieues de Venise;
il y faisait bombance; les terriens de l'endroit
ne pouvaient pas souffrir que Goldoni attirât
les villageois et les étrangers chez lui; un de
ses voisins fit des démarches pour lui ôter la

maison. Mon grand-père alla à Carrare; il prit à ferme tous les biens que le duc possédait dans l'état de Venise. Il revint glorieux de sa victoire; il renchérit sur sa dépense. Il donnait la comédie; il donnait l'opéra chez lui; tous les meilleurs acteurs, tous les musiciens les plus célèbres étaient à ses ordres; le monde arrivait de tous les côtés. Je suis né dans ce fracas, dans cette abondance. Pouvais-je mépriser les spectacles? pouvais-je ne pas aimer la gaîté?

J'étais le bijou de la maison : ma bonne disait que j'avais de l'esprit; ma mère prit le soin de mon éducation, mon père celui de m'amuser. Il fit bâtir un théâtre de marionnettes : il les faisait mouvoir lui-même, avec trois ou quatre de ses amis; et je trouvais, à l'âge de quatre ans, que c'était un amusement délicieux.

En 1712 mon grand-père vint à mourir. Mon père n'avait pas eu l'éducation qu'il aurait dû avoir; il ne manquait pas d'esprit, mais on avait manqué de soin pour lui. Il ne put conserver l'emploi de son père; un Grec adroit sut le lui enlever.

Les biens libres de Modène étaient ven-

dus; les biens substitués étaient hypothéqués.

Il ne restait que les biens de Venise, qui étaient la dot de ma mère et l'apanage de ma tante.

Pour surcroît de malheur, ma mère mit au monde un second enfant, Jean Goldoni, mon frère. Mon père se trouva très embarrassé; mais comme il n'aimait pas trop à s'appesantir sous le poids des réflexions tristes, il prit le parti de faire un voyage à Rome pour se distraire. Je dirai ce qu'il y fit, et ce qu'il est devenu. Revenons à moi, car je suis le héros de la pièce.

Ma mère resta seule à la tête de la maison, avec sa sœur et ses deux enfans. Elle envoya son cadet en pension; et s'occupant uniquement de moi, elle voulut m'élever sous ses yeux. J'étais doux, tranquille, obéissant; à l'âge de quatre ans je lisais, j'écrivais, et on me donna un précepteur. Dès ma jeunesse j'aimais beaucoup les livres : ma lecture favorite était celle des auteurs comiques. Il y en avait dans la petite bibliothéque de mon père. Parmi les auteurs comiques que je lisais et que je relisais très souvent, Ciccognini était celui que je préférais. Cet auteur florentin,

très peu connu dans la république des lettres, avait fait plusieurs comédies d'intrigue, mêlées de pathétique larmoyant et de comique trivial; on y trouvait cependant beaucoup d'intérêt, et il avait l'art de ménager la suspension, et de plaire par le dénoûment. Je m'y attachai infiniment : je l'étudiai beaucoup; et à l'âge de huit ans j'eus la témérité de crayonner une comédie.

J'en fis la première confidence à ma bonne, qui la trouva charmante. Cette comédie, ou pour mieux dire cette folie enfantine, a couru dans toutes les sociétés de ma mère. On en envoya une copie à mon père. Voici l'instant de revenir à lui.

Mon père ne devait rester à Rome que quelques mois, il y resta quatre ans; il avait dans cette grande capitale du monde chrétien un ami intime, M. Alexandre Bonicelli, Vénitien, qui venait d'épouser une Romaine très riche, et qui jouissait d'un état très brillant.

M. Bonicelli reçut avec sensibilité son ami Goldoni : il le logea chez lui; lui conseilla de s'appliquer à la médecine : il lui promit sa faveur, son assistance et sa protection. Mon père y consentit. Au bout de quatre ans il fut

reçu docteur, et son Mécène l'envoya à Pérouse faire ses premières expériences.

C'est dans ce pays et dans cette heureuse position qu'il reçut le premier essai des bonnes dispositions de son fils aîné. Cette comédie, toute informe qu'elle devait être, le flatta infiniment; il se décida à me prendre auprès de lui : ce fut un coup de poignard pour ma mère; elle résista d'abord, elle hésita ensuite, et finit par céder. Il se présenta une occasion la plus favorable du monde; notre maison était très liée avec celle du comte Rinalducci de Rimini, qui, avec sa femme et sa fille, était alors à Venise. Le père abbé Rinalducci, bénédictin, et frère du comte, devait aller à Rome; il s'engagea à passer par Pérouse, et à m'y conduire.

Mon père fut content de me voir, encore plus de me voir bien portant; je lui dis d'un air d'importance que j'avais fait ma route à cheval : il m'applaudit en riant, et m'embrassa tendrement.

Je vis la ville de Pérouse : mon père me conduisit lui-même partout; il commença par la superbe église de Saint-Laurent, qui est la cathédrale du pays, où l'on conserve et l'on

expose l'anneau avec lequel saint Joseph épousa la vierge Marie.

J'avais fait à Venise ma première année de grammaire inférieure : j'aurais pu entrer dans la supérieure; mais tout engagea mon père à me faire recommencer mes études, et il fit très bien. Il savait que j'aimais les spectacles; il les aimait aussi : il rassembla une société de jeunes gens; on lui prêta une salle dans l'hôtel d'Antinori; il y fit bâtir un petit théâtre ; il dressa lui-même les acteurs, et nous y jouâmes la comédie.

Dans les états du pape (excepté les trois légations), les femmes ne sont pas tolérées sur la scène. J'étois jeune, je n'étais pas laid; on me destina un rôle de femme, on me donna même le premier rôle, et on me chargea du prologue. Ce prologue était une pièce si singulière, qu'il m'est resté toujours dans la tête, et il faut que j'en régale mon lecteur. Dans le siècle dernier, la littérature italienne était si gâtée, que prose et poésie, tout était ampoulé; les métaphores, les hyperboles et les antithèses tenaient la place du sens commun. Ce goût dépravé n'était pas encore tout-à-fait extirpé en 1720 : mon père y était accoutumé.

Voici le commencement du beau morceau qu'on me fit débiter.

Benignissimo cielo! (je parlais à mes auditeurs), *ai rai del vostro splendidissimo sole, eccoci qual farfalle, che spiegando le deboli ali de nostri concetti, portiamo a si' bel lume il volo,* etc. Cela voudrait dire bêtement en français : « Ciel très benin, aux rayons de « votre soleil très éclatant, nous voilà comme « des papillons qui, sur les faibles ailes de nos « expressions, prenons notre vol vers votre « lumière, etc. »

Ce charmant prologue me valut un boisseau de dragées, dont le théâtre fut inondé et moi presque aveuglé. C'est l'applaudissement ordinaire dans les états du pape.

La pièce dans laquelle j'avais joué était *la Sorellina di don Pilone* : je fus beaucoup applaudi ; car dans un pays où les spectacles sont rares, les spectateurs ne sont pas difficiles.

Mon père trouva que j'avais de l'intelligence, mais que je ne serais jamais bon acteur ; il ne se trompa point. Nos représentations durèrent jusqu'à la fin des vacances. Pendant ce temps-là, il arriva beaucoup de changemens dans

notre famille; ma mère ne pouvait pas soutenir l'éloignement de son fils aîné, elle pria son époux de revenir à Venise, ou qu'il lui permît d'aller le rejoindre où il était.

Après beaucoup de lettres et beaucoup de débats, il fut décidé que madame Goldoni viendrait avec sa sœur, et avec son fils cadet, se réunir au reste de sa famille ; tout cela fut exécuté. Ma mère, dans Pérouse, ne put jouir d'un seul jour de bonne santé, l'air du pays lui était contraire.

Mes humanités finies et ma rhétorique achevée, elle engagea mon père à quitter le Pérousin, et à se rapprocher des marais de la mer Adriatique.

Le projet fut exécuté en peu de jours. Nous arrivâmes à Rimini, où toute la famille du comte Rinalducci se trouvait rassemblée, et où nous fûmes reçus avec des transports de joie.

Il était nécessaire pour moi que je ne misse pas une seconde fois des lacunes dans mes applications littéraires; mon père me destinait à la médecine, et je devais étudier la philosophie.

Les dominicains de Rimini étaient en grande

réputation pour la logique. On me mit en pension chez M. Battaglini, négociant et banquier, ami et compatriote de mon père. Malgré les remontrances et les regrets de ma mère, qui n'aurait jamais voulu se détacher de moi, toute ma famille prit la route de Venise, où je ne devais la rejoindre que lorsqu'ils auraient jugé à propos de me rappeler. Tous s'embarquèrent pour Chiozza. C'est une ville à huit lieues de Venise, bâtie sur pilotis, comme la capitale; on y compte quarante mille âmes, tout peuple; des pêcheurs et des matelots, des femmes qui travaillent en grosse dentelle, dont on fait un commerce considérable, et il n'y a qu'un petit nombre de gens qui s'élèvent au-dessus du vulgaire. On range dans ce pays-là tout le monde en deux classes, riches et pauvres : ceux qui portent une perruque et un manteau sont les riches; ceux qui n'ont qu'un bonnet et une capote sont les pauvres; et souvent ces derniers ont quatre fois plus d'argent que les autres. Ma mère se trouvait très bien dans ce pays-là; l'air de Chiozza était analogue à son air natal; mon père avait affaire à Modène. Voilà mon père à Modène, ma mère à Chiozza, et moi à Rimini.

Je tombai malade; la petite-vérole se déclara; elle était bénigne. A peine étais-je en état de sortir, que mon hôte, très attentif et très zélé pour mon bien, me pressa d'aller revoir le père Candini, mon professeur. J'y allais malgré moi : ses *barbara*, ses *baraliptons* me paraissaient ridicules. Au lieu de repasser mes cahiers chez moi, je nourrissais mon esprit d'une philosophie bien plus utile et plus agréable; je lisais Plaute, Térence, Aristophane, et les fragmens de Ménandre.

Il y avait une troupe de comédiens à Rimini, qui me parut délicieuse. C'était la première fois que je voyais des femmes sur le théâtre, et je trouvai que cela décorait la scène d'une manière plus piquante. Rimini est dans la légation de Ravenne; les femmes sont admises sur le théâtre, et on n'y voit point, comme on voit à Rome, des hommes sans barbe, ou des barbes naissantes. J'allais les premiers jours à la comédie fort modestement au parterre; je voyais des jeunes gens comme moi dans les coulisses : je tentai d'y parvenir; je n'y trouvai point de difficulté; je regardais du coin de l'œil ces demoiselles; elles me fixaient hardiment. Peu à peu je m'apprivoi-

sai ; de propos en propos, de question en question, elles apprirent que j'étais Vénitien. Elles étaient toutes mes compatriotes; elles me firent des caresses et des politesses sans fin ; le directeur lui-même me combla d'honnêtetés : il me pria à dîner chez lui; j'y allai. Je ne vis plus le révérend père Candini.

Les comédiens allaient finir leur engagement, et devaient partir : leur départ me faisait vraiment de la peine. Le directeur annonça le départ pour la huitaine; il avait arrêté la barque qui devait les conduire à Chiozza.... — Ah, mon Dieu ! ma mère est à Chiozza, et je la verrais avec bien du plaisir. — Venez avec nous dans notre barque; vous y serez bien, il ne vous en coûtera rien : on joue, on rit, on chante, on s'amuse, etc. Comment résister à tant d'agrément ? pourquoi perdre une si belle occasion ? J'accepte, je m'engage, et je fais mes préparatifs.

Je commence par en parler à mon hôte; il s'y oppose très vivement : j'insiste ; il en fait part au comte Rinalducci ; tout le monde était contre moi. Je fais semblant de céder, je me tiens tranquille : le jour fixé pour partir, je mets deux chemises et un bonnet de nuit dans

mes poches; je me rends au port, j'entre dans la barque le premier, je me cache bien sous la proue; j'avais mon écritoire de poche; j'écris à M. Battaglini, je lui fais mes excuses; c'est l'envie de revoir ma mère qui m'entraîne, je le prie de faire présent de mes hardes à la bonne qui m'avait soigné dans ma maladie, et je lui déclare que je vais partir. C'est une faute que j'ai faite, je l'avoue; j'en ai fait d'autres, je les avouerai de même.

Les comédiens arrivent. — Où est M. Goldoni? On me fête, on me caresse, on fait voile; adieu Rimini.

Mes comédiens n'étaient pas ceux de Scarron; cependant l'ensemble de cette troupe embarquée présentait un coup d'œil plaisant.

Douze personnes, tant acteurs qu'actrices; un souffleur, un machiniste, un garde du magasin, huit domestiques, quatre femmes de chambre, des nourrices, des enfans de tout âge, des chiens, des chats, des singes, des perroquets, des oiseaux, des pigeons, un agneau; c'étoit l'arche de Noé.

La barque était très vaste; il y avait beaucoup de compartimens, chaque femme avait sa niche avec des rideaux; on avait arrangé

un bon lit pour moi à côté du directeur; tout le monde était bien. La première amoureuse demanda un bouillon; il n'y en avait point, elle étoit en fureur; on eut toute la peine du monde à l'apaiser avec une tasse de chocolat : c'était la plus laide et la plus difficile.

Mais c'est assez, je crois; et c'est peut-être trop abuser de mon lecteur en l'entretenant de ces misères, qui n'en méritent pas la peine. Je n'avais pas l'adresse du logement de ma mère, mais je n'ai pas cherché long-temps. Madame Goldoni et sa sœur portaient une coiffe : elles étaient dans la classe des riches, et tout le monde les connaissait.

Je priai le directeur de m'y accompagner; il s'y prêta de bonne grâce, il y vint : il s'y fit annoncer; j'entre : je me jette aux genoux de ma mère; elle m'embrasse, les larmes nous empêchent de parler. Le comédien, accoutumé à de pareilles scènes, nous dit des choses agréables, prit congé de ma mère et s'en alla. Je reste avec elle, j'avoue avec sincérité la sottise que j'avais faite; elle me gronde et m'embrasse : nous voilà contens l'un de l'autre. Ma tante était sortie : quand elle rentre,

autre surprise, autres embrassemens; mon frère était en pension.

Le lendemain de mon arrivée, ma mère reçut une lettre de M. Battaglini, de Rimini; il lui faisait part de mon étourderie, il s'en plaignait amèrement, et lui annonçait qu'elle recevrait incessamment un porte-manteau chargé de livres, de linge et de hardes.

Ma mère en fut très fâchée, elle pensa me gronder; mais à propos de lettre, elle se souvint qu'elle en avait une de mon père, très intéressante : elle alla la chercher, me la remit, et voici le précis de ce qui me regardait :

<center>Pavie, 17 mars 1721.</center>

« J'ai une bonne nouvelle à te donner, elle
« regarde notre cher fils : elle te fera beau-
« coup de plaisir. Il y a à Pavie une univer-
« sité aussi fameuse que celle de Padoue, et
« il y a plusieurs colléges où on ne reçoit que
« des boursiers; M. le marquis de Goldoni-
« Vidoni, sénateur de Milan, s'engage à m'ob-
« tenir une de ces places dans le collége du
« pape; et si Charles se conduit bien, il aura
« soin de lui.

« N'écris rien de tout cela à ton fils; à mon

« retour je le ferai revenir, et je veux me
« ménager le plaisir de l'en instruire moi-
« même.

« Je ne tarderai pas, j'espère, etc. »

Tout ce que contenait cette lettre était fait pour me flatter, et pour me faire concevoir les espérances les plus étendues.

Je sentis alors l'imprudence de mon équipée; je craignais l'indignation de mon père, et qu'il ne se méfiât de ma conduite dans une ville encore plus éloignée, et où j'aurais beaucoup plus de liberté.

Ma mère était fort liée avec l'abbé Gennari, chanoine de la cathédrale. Ce bon ecclésiastique soutenait que les comédies qu'on donnait alors étaient dangereuses pour les jeunes gens; il n'avait peut-être pas tort, et ma mère me défendit le spectacle.

Il fallait bien obéir; je n'allais pas à la comédie, mais j'allais voir les comédiens, et la soubrette plus fréquemment que les autres. J'ai toujours eu par la suite un goût de préférence pour les soubrettes.

Au bout de six jours, mon père arrive; je m'approche en tremblant : Ah, mon père! — Comment, monsieur! par quel hasard êtes-

vous ici? — Mon père.... on vous aura dit....
— Oui, on m'a dit que, malgré les remontrances, les bons conseils, et en dépit de tout le monde, vous avez eu l'insolence de quitter Rimini brusquement. — Qu'aurais-je fait à Rimini, mon père? c'était du temps perdu pour moi. — Comment, du temps perdu! l'étude de la philosophie, c'est du temps perdu? — Ah! la philosophie scolastique, les syllogismes, les enthymèmes, les sophismes, les *nego, probo, concedo;* vous en souvenez-vous, mon père? (Il ne put s'empêcher de faire un petit mouvement de lèvres qui annonçait l'envie qu'il avait de rire; j'étais assez fin pour m'en apercevoir, et je pris courage.) Ah, mon père! ajoutai-je, faites-moi apprendre la philosophie de l'homme, la bonne morale, la physique expérimentale. — Allons, allons; comment es-tu venu jusqu'ici? — Par mer. — Avec qui? — Avec une troupe de comédiens. — Des comédiens? — Ce sont d'honnêtes gens, mon père. — Il faudra donc que j'aille les remercier? — Et moi, mon père? — Malheureux! — Je vous demande pardon. — Allons, allons; pour cette fois-ci.....

Ma mère entre, elle avait tout entendu;

elle est très contente de me voir raccommodé avec mon père.

Me voyant oisif, et manquant dans la ville de bons maîtres pour m'occuper, mon père voulut faire lui-même quelque chose de moi.

Il me destinait à la médecine; et en attendant les lettres d'appel pour le collège de Pavie, il me donna de le suivre dans les visites qu'il faisait journellement. Mon père était assez content de moi, et ma mère encore davantage. Mais un des trois ennemis de l'homme, et peut-être deux, ou tous les trois, vinrent m'attaquer et troubler ma tranquillité.

Mon père fut appelé chez une malade fort jeune et fort jolie; il m'emmena avec lui, ne se doutant pas de quelle maladie il s'agissait. Quand il vit qu'il fallait faire des recherches et des observations locales, il me fit sortir; et depuis ce jour-là, toutes les fois qu'il entrait dans la chambre de mademoiselle, j'étais condamné à l'attendre dans un salon fort petit et fort sombre.

La mère de la jeune malade, très polie et bien honnête créature, ne souffrait pas que je restasse tout seul : elle venait me tenir compagnie, et me parlait toujours de sa fille.

Grâce au talent et aux soins de mon père, son enfant était hors d'affaire; elle se portait bien, et la visite de ce jour-là devait être la dernière.

Je lui fis compliment; je la remerciai de sa complaisance pour moi, et je finis par dire, si je n'ai plus l'honneur de vous voir... — Comment, me dit-elle, nous ne vous verrons plus? — Si mon père n'y vient pas. — Vous y pourrez bien venir. — Pourquoi faire? — Pourquoi faire! Écoutez, ma fille se porte bien, elle n'a plus besoin de M. le docteur; mais je ne serais pas fâchée qu'elle eût de temps à autre une visite d'amitié, pour voir... si les choses vont bien..... si elle n'aurait pas besoin..... de se purger.....; si vous n'avez rien de mieux à faire, venez-y quelquefois, je vous en prie. — Mais mademoiselle voudrait-elle de moi? — Ah! mon cher ami, ne parlons pas de cela; ma fille vous a vu; elle ne demanderait pas mieux que de lier connaissance avec vous. — Madame, c'est beaucoup d'honneur pour moi; mais si mon père venait à le savoir? — Il ne le saura pas; d'ailleurs ma fille est sa malade; il ne peut pas trouver mauvais que son fils vienne la voir. — Mais pourquoi ne m'a-t-il pas laissé en-

trer dans la chambre? — C'est que..... la chambre est petite; il fait chaud. — J'entends remuer; mon père sort, je crois. — Allons, allons; venez nous voir. — Quand? — Ce soir, si vous voulez. — Si je le peux. — Ma fille en sera enchantée. — Et moi aussi.

Mon père sort; nous nous en allons; je rêve toute la journée, je fais des réflexions, je change d'avis à chaque instant. Le soir arrive, mon père allait à une consultation; et moi, à la nuit tombante, je vais regagner la porte de la malade qui se porte bien.

J'entre : beaucoup de politesses, beaucoup de gentillesses; on m'offre de me rafraîchir, je ne refuse rien; on cherche dans le garde-manger, il n'y a plus de vin; il faudrait en aller chercher, je mets la main à la poche. On frappe, on ouvre; c'est le domestique de ma mère, il m'avait vu entrer, il connaissait ces canailles-là; c'est un ange qui l'a envoyé. Il me dit un mot à l'oreille; je reviens à moi-même, et je sors dans l'instant.

J'étais naturellement gai, mais sujet, depuis mon enfance, à des vapeurs hypocondriaques ou mélancoliques, qui répandaient du noir dans mon esprit.

Attaqué d'un accès violent de cette maladie

léthargique, je cherchais à me distraire, et je n'en trouvais pas les moyens; mes comédiens étaient partis, Chiozza ne m'offrait plus d'amusement de mon goût, la médecine me déplaisait; j'étais devenu triste, rêveur; je maigrissais à vue d'œil.

Mes parens ne tardèrent pas à s'en apercevoir; ma mère me questionna la première : je lui confiai mes chagrins.

Un jour que nous étions à table en famille, sans convives étrangers et sans valets, ma mère fit tomber la conversation sur mon compte, et il y eut un débat de deux heures; mon père voulait absolument que je m'appliquasse à la médecine; j'avais beau me remuer, faire des mines, bouder, il n'en démordait pas; ma mère enfin prouva à mon père qu'il avait tort, et voici comment.

« Le marquis de Goldoni, dit-elle, veut bien prendre soin de notre enfant. Si Charles est un bon médecin, son protecteur pourra le favoriser, il est vrai; mais pourra-t-il lui donner des malades? pourra-t-il engager le monde à le préférer à tant d'autres? Il pourrait lui procurer une place de professeur dans l'université de Pavie; mais, combien de temps et combien de travail pour y parvenir! Au

contraire, si mon fils étudiait le droit, s'il était avocat, un sénateur de Milan pourrait faire sa fortune sans la moindre peine et sans la moindre difficulté. »

Mon père ne répondit rien : il garda le silence pendant quelques minutes; il se tourna ensuite de mon côté, et me dit en plaisantant : Aimerais-tu le *Code* et le *Digeste* de Justinien? Oui, mon père, répondis-je, beaucoup plus que les *Aphorismes* d'Hippocrate.

Quatre jours après nous partons pour Venise, ma mère et moi : il n'y a que huit lieues de traversée; nous arrivons à l'heure de dîner; nous allons nous loger chez M. Bertani, oncle maternel de ma mère, et le lendemain nous nous rendons chez M. Indric, procureur et mon oncle.

Je fus installé dans l'étude; j'étais le quatrième clerc, mais je jouissais des priviléges que la consanguinité ne pouvait pas manquer de me procurer. Mon occupation me paraissait plus agréable que celle que mon père me donnait à Chiozza; mais l'une devait être pour moi aussi inutile que l'autre.

Faisant exactement mon devoir et méritant les éloges de mon oncle, je ne laissais pas de profiter de l'agréable séjour de Venise, et de

m'y amuser. C'était mon pays natal; mais j'étais trop jeune quand je l'avais quitté, et je ne le connaissais pas.

Venise est une ville si extraordinaire, qu'il n'est pas possible de s'en former une juste idée sans l'avoir vue. Les cartes, les plans, les modèles, les descriptions, ne suffisent pas, il faut la voir. Les salles de spectacles en Italie s'appellent *théâtres*. Il y en a sept à Venise, portant chacun le nom du saint titulaire de sa paroisse.

Le théâtre de Saint-Jean-Chrysostôme était alors le premier de la ville, où l'on donnait les grands opéra, où débuta Métastase par ses drames, et Farinello, Faustine et la Cozzoni dans le chant.

Aujourd'hui c'est celui de Saint-Benoît qui a pris le premier rang.

Les six autres s'appellent *Saint-Samuel*, *Saint-Luc*, *Saint-Ange*, *Saint-Cassian* et *Saint-Moïse*.

De ces sept théâtres, il y en a ordinairement deux de grand opéra, deux d'opéra comique, et trois de comédie.

Je parlerai de tous en particulier, quand je deviendrai l'auteur à la mode de ce pays-là; car il n'y en pas un seul qui n'ait eu de

mes ouvrages, et qui n'ait contribué à mon profit et à mon honneur.

Je m'acquittais assez bien de mon emploi chez le procureur à Venise : mon oncle aurait bien voulu me garder; mais une lettre de mon père vint me rappeler à lui. Une place dans le collége du pape était devenue vacante : elle avait été arrêtée pour moi; le marquis de Goldoni nous en faisait part, et nous conseillait de partir.

Nous quittâmes Venise ma mère et moi, et nous nous rendîmes à Chiozza.

En arrivant à Milan, nous allâmes faire notre visite au marquis et sénateur Goldoni. Nous fûmes reçus on ne peut pas plus agréablement; mon protecteur parut content de moi : je l'étais parfaitement de lui. On parla de collége, et nous fûmes instruits pour la première fois que, pour entrer dans le collége *Ghislieri*, dit le *Collége du pape*, il fallait de toute nécessité que les boursiers fussent tonsurés, et qu'ils eussent leur extrait de baptême.

On me fit changer de costume : je pris le petit collet; nous partîmes ensuite pour Pavie, bien munis de lettres de recommandation. Nous nous logeâmes et nous mîmes en pen-

sion dans une bonne maison bourgeoise, et je fus présenté au supérieur du collége où je devais être reçu. Je profitai beaucoup de la bibliothéque du professeur. Je ne m'arrêtais pas toujours sur les textes de la jurisprudence ; il y avait des tablettes garnies d'une collection de comédies anciennes et modernes : c'était ma lecture favorite; je me proposais bien de partager mes occupations entre l'étude légale et l'étude comique, pendant tout le temps de ma demeure à Pavie; mais mon entrée au collége me causa plus de dissipation que d'application, et j'ai bien fait de profiter de ces trois mois que je dus attendre les lettres dimissoriales et les certificats de Venise.

J'ai relu avec plus de connaissance et avec plus de plaisir les poètes grecs et latins, et je me disais à moi-même : Je voudrais bien pouvoir les imiter dans leurs plans, dans leur style, pour leur précision; mais je ne serais pas content si je ne parvenais pas à mettre plus d'intérêt dans mes ouvrages, plus de caractères marqués, plus de comique et des dénoûmens plus heureux.

Facile inventis addere.

Nous devons respecter les grands maîtres

qui nous ont frayé le chemin des sciences et des arts; mais chaque siècle a son génie dominant, et chaque climat a son goût national. Les auteurs grecs et romains ont connu la nature et l'ont suivie de près; mais ils l'ont exposée sans gaze et sans ménagement.

C'est pourquoi les pères de l'Église ont écrit contre les spectacles, et les papes les ont excommuniés; la décence les a corrigés, et l'anathème a été révoqué en Italie; il devrait l'être bien plus en France : c'est un phénomène que je ne puis concevoir.

Fouillant toujours dans cette bibliothéque, je vis des théâtres anglais, des théâtres espagnols et des théâtres français; je ne trouvai point de théâtres italiens.

Il y avait par-ci par-là des pièces italiennes de l'ancien temps, mais aucun recueil, aucune collection, qui pussent faire honneur à l'Italie.

Je vis avec peine qu'il manquait quelque chose d'essentiel à cette nation, qui avait connu l'art dramatique avant toute autre nation moderne; je ne pouvais pas concevoir comment l'Italie l'avait négligé, l'avait avili et abâtardi : je désirais avec passion voir ma patrie se relever au niveau des autres, et je me promettais d'y contribuer.

Mais voici une lettre de Venise qui nous apporte les dimissoriales, les certificats et mon extrait de baptême. Cette dernière pièce manqua nous mettre dans un nouvel embarras.

Il fallait attendre deux ans pour que je parvinsse à l'âge requis pour ma réception au collége; je ne sais pas quel a été le saint qui a fait le miracle, mais je sais bien que je me suis couché un jour n'ayant que seize ans, et que le lendemain à mon réveil j'en avais dix-huit.

Je reçus donc la tonsure, et j'allai avec mon père, en sortant de la chapelle de son éminence, me présenter au collége.

Nous étions bien nourris et très bien logés; nous avions la liberté de sortir pour aller à l'université, et nous allions partout : l'ordonnance était de sortir deux à deux, et de rentrer de même; nous nous quittions à la première rue qui tournait, en nous donnant rendez-vous pour rentrer; et si nous rentrions seuls, le portier prenait la pièce et ne disait mot. Cette place lui valait celle d'un suisse de ministre d'état.

Nous étions mis aussi élégamment que les abbés qui courent les sociétés.

Quatre mois de vacances! J'étais sûr d'ailleurs que je ferais le plus grand plaisir à ma

mère, si j'allais la rejoindre. Je pris donc ce parti-là. Ce voyage n'eut rien de remarquable. J'avais quitté Chiozza en habit séculier, j'y revins en habit ecclésiastique : ma mère, qui était pieuse, crut recevoir chez elle un apôtre. Elle m'embrassa avec une certaine considération, et me pria de corriger mon frère qui lui donnait du chagrin.

C'était un garçon très vif, très emporté, qui fuyait l'école pour aller à la pêche, qui à onze ans se battait comme un diable, et se moquait de tout le monde. Mon père, qui le connaissait bien, le destinait à la guerre; ma mère voulait en faire un moine; c'était entre eux un sujet continuel de disputes.

Le chanoine Gennari était toujours l'ami de la maison : il m'apporta, quelques jours après, une vieille comédie reliée en parchemin ; c'était la *Mandragore* de Macchiavelli. Je ne la connaissais pas; mais j'en avais entendu parler, et je savais bien que ce n'était pas une pièce très chaste.

Je la dévorai à la première lecture, et je l'ai relue dix fois. Ce n'était pas le style libre ni l'intrigue scandaleuse de la pièce qui me la faisaient trouver bonne; au contraire, sa lubricité me révoltait; mais c'était la première

pièce de caractère qui m'était tombée sous les yeux, et j'en étais enchanté.

J'aurais désiré que les auteurs italiens eussent continué, d'après cette comédie, à en donner d'honnêtes et de décentes, et que les caractères puisés dans la nature eussent remplacé les intrigues romanesques.

Mais il était réservé à Molière, l'honneur d'ennoblir et de rendre utile la scène comique, en exposant les vices et les ridicules à la dérision et à la correction.

Je ne connaissais pas encore ce grand homme, car je n'entendais pas le français; je me proposais de l'apprendre, et en attendant je pris l'habitude de regarder les hommes de près, et de ne pas échapper les originaux.

Déjà les vacances tiraient à leur fin : il fallait partir ; un abbé de notre connaissance devait aller à Modène; mon père profita de l'occasion, et me fit prendre cette route, d'autant plus volontiers, que dans cette ville on devait me fournir de l'argent.

J'avais bien de quoi payer la poste jusqu'à Pavie; mais n'ayant pas trouvé à Modène mon cousin Zavarisi, qui avait ordre de me donner quelque argent, je serais resté au dépourvu dans mon collège, où MM. les boursiers ont

besoin d'une bourse pour leurs menus plaisirs.

De nouvelles vacances arrivent; j'avais bien envie d'aller les passer à Milan, mais deux personnes de mon pays que je rencontrai par hasard au jeu de paume me firent changer d'avis.

C'étaient le secrétaire et le maître-d'hôtel du résident de la république de Venise à Milan. Ce ministre (M. Salvioni) venait de mourir: il fallait que sa suite et ses équipages fussent transportés à Venise; ces deux messieurs étaient à Pavie pour louer un bateau couvert; ils m'offrirent de m'emmener avec eux; ils m'assurèrent que la société était charmante, que je ne manquerais ni de bonne chère, ni de parties de jeu, ni de bonne musique, et tout cela *gratis*; pouvais-je me refuser à une si belle occasion?

J'acceptai sans hésiter un instant; et c'est au milieu des ris et des jeux que nous arrivâmes à Chiozza.

Ma mère avait fait la connaissance d'une religieuse du couvent de Saint-François. C'était *dona Maria Elisabetta Bonaldi*, sœur de M⁶ Bonaldi, avocat et notaire de Venise. On avait reçu de Rome dans ce couvent une relique de leur séraphique fondateur: on devait

l'exposer avec pompe et avec édification. Il fallait un sermon; la dame Bonaldi s'en rapportant à mon petit collet, me croyait déjà moraliste, théologien et orateur. Elle protégeait un jeune abbé qui avait de la grâce et de la mémoire, et elle me pria de composer un sermon, et de le confier à son protégé, sûre qu'il le débiterait à merveille.

Mon premier mot fut de m'excuser et de refuser; mais faisant réflexion depuis, que tous les ans on faisait dans mon collége le panégyrique de Pie V, et que c'était un boursier pour l'ordinaire qui s'en chargeait, j'acceptai l'occasion de m'exercer dans un art qui d'ailleurs ne me paraissait pas extrêmement difficile.

Je fis mon sermon dans l'espace de quinze jours. Le petit abbé l'apprit par cœur, et le débita comme aurait pu faire un prédicateur très habitué. Le sermon fit le plus grand effet; on pleurait, on crachait à tort et à travers; on se remuait sur les chaises. L'orateur s'impatientait; il frappait des mains et des pieds; les applaudissemens augmentaient; ce pauvre petit diable n'en pouvait plus : il cria de la chaire, *silence*, et silence fut fait.

On savait que c'était moi qui l'avais composé : que de complimens ! que d'heureux pré-

sages! J'avais bien flatté les religieuses; je les avais apostrophées d'une manière délicate, en leur donnant toutes les vertus, sans le défaut de la bigoterie (je les connaissais, et je savais bien qu'elles n'étaient pas bigotes), et cela me valut un présent magnifique en broderie, en dentelles et en bonbons.

Le travail de mon sermon, et le pour et le contre qui s'ensuivirent, m'occupèrent pendant si long-temps, que mes vacances touchaient à leur fin. Mon père écrivit à Venise pour qu'on me procurât une voiture qui me conduisît à Milan.

J'allai descendre chez M. le marquis de Goldoni, et je restai six jours chez lui en attendant la fin des vacances. Mon protecteur me tint des propos très flatteurs, qui étaient faits pour me donner beaucoup d'espérance et beaucoup d'ardeur; je me croyais au comble du bonheur, et je touchais à ma perte.

J'avais appris à Milan la mort du supérieur de mon collége, et je connaissais M. l'abbé Scarabelli, son successeur. J'allai dès mon arrivée à Pavie, me présenter au nouveau préfet, qui étant très-lié avec le sénateur de Goldoni, m'assura de sa bienveillance.

Je sors deux jours après pour faire d'autres

visites ; je commence par la maison qui m'intéressait le plus (il n'y a point de portiers en Italie), je tire la sonnette, on ouvre, on vient au-devant de moi. — Madame est malade, et mademoiselle ne reçoit personne. — J'en suis fâché, bien des complimens.

Je vais à une autre porte ; je vois le domestique. — Peut-on avoir l'honneur de voir ces dames ? — Monsieur, tout le monde est à la campagne (et j'avais vu deux bonnets à la fenêtre); je n'y comprends rien ; je vais à un troisième endroit, il n'y a personne.

J'avoue que j'étais très piqué, que je me crus insulté, et je ne pouvais pas en deviner la cause.

Les bourgeois de Pavie étaient les ennemis jurés des écoliers, et pendant les dernières vacances ils avaient fait une conspiration contre nous; ils avaient arrêté dans leurs assemblées, que toute fille qui en recevrait chez elle ne serait jamais demandée en mariage par un citoyen de la ville, et il y en avait quarante qui avaient signé. On avait fait courir cet arrêté dans chaque maison ; les mères et les filles s'étaient alarmées, et tout d'un coup l'écolier devint pour elles un objet dangereux.

Des traîtres, qui ne désiraient que ma perte, m'en voulaient de l'année précédente. Vous êtes poète, me dirent-ils, vous avez des armes pour vous venger bien plus fortes, et plus sûres que les pistolets et les canons. Un trait de plume lâché à propos est une bombe qui écrase l'objet principal, et dont les éclats blessent de droite et de gauche les adhérens. Courage, courage, s'écrièrent-ils tous à la fois, nous vous fournirons des anecdotes singulières, vous serez vengé et nous aussi.

J'étais faible par tempérament, j'étais fou par occasion; je cédai, j'entrepris de satisfaire mes ennemis, je leur mis les armes à la main contre moi.

J'avais imaginé de composer une comédie dans le goût d'Aristophane; mais je ne me connaissais pas assez de force pour y réussir, d'ailleurs le temps ne m'aurait pas servi, et je composai une *atellane*, genre de comédie informe (chez les Romains) qui ne contenait que des plaisanteries et des satires.

Le titre de mon *atellane* était *le Colosse*. Pour donner la perfection à la statue colossale de la beauté dans toutes ses proportions, je prenais les yeux de mademoiselle une telle,

la bouche de mademoiselle celle-ci, la gorge de mademoiselle cette autre, etc.; aucune partie du corps n'était oubliée; mais les artistes et les amateurs avaient des avis différens, ils trouvaient des défauts partout.

C'était une satire qui devait blesser la délicatesse de plusieurs familles honnêtes et respectables, et j'eus le malheur de la rendre intéressante par des saillies piquantes, et par des traits de ce *vis comica* qui avait chez moi beaucoup de naturel, et pas assez de prudence.

L'*atellane* faisait la nouvelle du jour; les indifférens s'amusaient de l'ouvrage, et condamnaient l'auteur; douze familles criaient vengeance, on en voulait à ma vie; heureusement j'étais encore aux arrêts; plusieurs de mes camarades furent insultés; le collége du pape était assiégé; on écrivit au préfet, il revint précipitamment; il aurait désiré pouvoir me sauver : il écrivit au sénateur de Goldoni; celui-ci envoya des lettres pour le sénateur Erba Odescalchi, gouverneur de Pavie. On intéressa en ma faveur l'archevêque qui m'avait tonsuré; le marquis de Ghislieri qui m'avait nommé, toutes mes protections et toutes

leurs démarches furent inutiles; je devais être sacrifié; sans le privilége de l'endroit où j'étais, la justice se serait emparée de moi : on m'annonça l'exclusion du collége, et on attendit que l'orage fût calmé pour me faire partir sans danger.

Quelle horreur! que de remords! que de regrets! mes espérances éclipsées, mon état sacrifié, mon temps perdu! Mes parens, mes protections, mes amis, mes connaissances, tout devait être contre moi; j'étais affligé, désolé; je ne voyais personne; personne ne venait me voir; quel état douloureux, quelle situation malheureuse!

Comme je devais m'en aller incessamment, j'écrivis à l'aumônier du collége pour avoir de l'argent; il me répondit qu'il n'avait pas de fonds de mon père; cependant que mon voyage par eau et ma nourriture seraient payés jusqu'à Chiozza, et que le pourvoyeur de la maison me remettrait un petit paquet dont mon père lui tiendrait compte.

J'arrivai à Chiozza en tremblant, avec mon confesseur : c'était un dominicain de Palerme, frère d'un fameux jésuite et très célèbre prédicateur. Il s'engagea à me raccommoder avec

mes parens. Mon père était à Venise pour affaire ; ma mère me vit venir, et vint me recevoir en pleurant; car l'aumônier du collége n'avait pas manqué de prévenir ma famille du détail de ma conduite. Le révérend père n'eut pas beaucoup de peine à toucher le cœur d'une tendre mère ; elle avait de l'esprit et de la fermeté, et en se tournant vers le dominicain qui la fatiguait : Mon révérend père, lui dit-elle, si mon fils avait fait une friponnerie, je ne le reverrais plus ; il a fait une étourderie, et je lui pardonne.

Mon compagnon de voyage aurait bien voulu que mon père fût à Chiozza, et qu'il le présentât au prieur de Saint-Dominique ; il y avait là un dessous de cartes que je ne comprenais pas : ma mère lui dit qu'elle attendait son mari dans le courant de la journée ; le révérend père en parut content, et sans façon il se pria à dîner de lui-même.

Pendant que nous étions à table, mon père arrive ; je me lève et je vais m'enfermer dans la chambre voisine : mon père entre, il voit un grand capuchon ; c'est un étranger, dit ma mère, qui a demandé l'hospitalité. — Mais cet autre couvert, cette chaise ? — Il fallut

bien parler de moi ; ma mère pleure, le religieux sermone, il n'oublie pas la parabole de l'Enfant prodigue ; mon père était bon ; il m'aimait beaucoup. Bref, on me fait venir, et me voilà rebéni ; mais mon père voulut m'emmener.

Dans l'après-midi, mon père accompagna le dominicain à son couvent ; on ne voulait pas le recevoir ; tous les moines qui voyagent doivent avoir une permission par écrit de leurs supérieurs, qu'ils appellent l'obédience, et qui leur sert de passe-port et de certificat : celui-ci en avait une, mais vieille, déchirée, qu'on ne pouvait pas lire, et son nom n'était pas connu. Mon père, qui avait du crédit, le fit recevoir, à condition qu'il n'y resterait pas long-temps.

Finissons l'histoire de ce bon religieux. Il parla à mon père et à ma mère d'une relique qu'il avait encaissée dans une montre d'argent ; il les fit mettre à genoux, et leur fit voir une espèce de cordonnet entortillé sur du fil-de-fer ; c'était un morceau du lacet de la vierge Marie, qui avait même servi à son divin enfant. La preuve en était constatée, disait-il, par un miracle qui ne manquait jamais : on

jetait ce lacet dans un brasier ; le feu respectait la relique ; on retirait le cordonnet sans dommage, et on le plongeait dans l'huile, qui devenait une huile miraculeuse qui faisait des guérisons surprenantes.

Mon père et ma mère auraient bien voulu voir ce miracle ; mais cela ne se faisait pas sans des préparatifs et des cérémonies pieuses, et en présence d'un certain nombre de personnes dévotes, pour la plus grande édification, et pour la gloire de Dieu. On parla beaucoup là-dessus ; et comme mon père était le médecin des religieuses de Saint-François, il sut si bien faire auprès d'elles, qu'elles se déterminèrent, d'après les instructions du dominicain, à permettre qu'on fît le miracle, et l'on fixa le jour et le lieu où se ferait la cérémonie. Le révérend père se fit donner une bonne provision d'huile et quelque argent pour des messes dont il avait besoin dans sa route.

Tout fut exécuté ; mais le lendemain l'évêque et le podesta, instruits d'une cérémonie religieuse qui avait été faite sans permission, et dans laquelle un moine étranger avait osé endosser l'étole, rassembler du monde, et vanter des miracles, procédèrent chacun de

leur côté à la vérification des faits. Le lacet miraculeux qui résistait au feu n'était que du fil-de-fer artistement arrangé et qui trompait les yeux. Les religieuses furent réprimandées, et le moine disparut.

Nous partîmes quelques jours après, mon père et moi, pour le Frioul, et nous passâmes par Porto-Gruero, où ma mère avait quelques rentes à l'hôtel de la communauté. Cette petite ville, qui est sur la lisière du Frioul, est la résidence de l'évêque de Concordia, ville très-ancienne, mais presque abandonnée à cause du mauvais air.

En continuant notre route, nous passâmes le Tagliamento, qui est tantôt rivière, et tantôt torrent, et qu'il faut passer à gué, n'y ayant ni ponts ni bacs pour le traverser; et enfin nous arrivâmes à Udine, qui est la capitale du Frioul vénitien.

Les voyageurs ne font aucune mention de cette province, qui cependant mériterait une place honorable dans leurs narrations.

Cet oubli d'un canton si considérable de l'Italie m'a toujours déplu, et j'en dirai quelques mots en passant.

Le Frioul, que l'on appelle aussi en Italie

la Patria del Friul, est une très vaste province, qui s'étend depuis la Marche Trévisanne jusqu'à la Carinthie; elle est partagée entre la république de Venise et les états autrichiens; le Lisonce en fait le partage, et Gorizia est la capitale de la partie autrichienne.

Il n'y a pas de province en Italie où il y ait autant de noblesse que dans celle-ci. Presque toutes les terres sont érigées en fiefs, qui relèvent de leurs souverains respectifs, et il y a dans le château d'Udine une salle de parlement, où les états se rassemblent, privilége unique, qui n'existe dans aucune autre province de l'Italie.

Le Frioul a toujours fourni de grands hommes aux deux nations; il y en a beaucoup à la cour de Vienne, et il y en a dans le sénat de Venise. Il existait autrefois un patriarche d'Aquilée, qui faisait sa résidence à Udine; car Aquilée ne put jamais se relever, depuis qu'Attila, roi des Huns, la saccagea et la rendit inhabitable. Ce patriarchat a été supprimé depuis peu; et le seul diocèse qui embrassait la province entière a été partagé en deux archevêchés, l'un à Udine et l'autre à Gorizia.

La culture est très soignée dans le Frioul, et les produits de la terre, soit en blé, soit en vin, sont très abondans et de la meilleure qualité : c'est là que l'on fait le Picolit qui imite si bien le Tokay ; et c'est des vignobles d'Udine que Venise tire une forte partie des vins nécessaires pour la consommation du public.

Le langage fourlan est particulier ; il est aussi difficile à comprendre que le génois, même pour les Italiens. Il semble que ce patois tienne beaucoup de la langue française. Tous les mots féminins, qui en italien finissent par un *a*, se terminent en Frioul par un *e*, et tous les pluriels des deux genres sont terminés par un *s*.

Je ne sais pas comment ces terminaisons françaises et une quantité prodigieuse de mots français ont pu pénétrer dans un pays si éloigné.

Il est vrai que Jules César traversa les montagnes du Frioul : aussi les appelle-t-on les *Alpes-Jules ;* mais les Romains ne terminaient leurs mots féminins ni à la française, ni à la fourlane.

Ce qu'il y a de plus singulier dans le patois fourlan, c'est qu'ils appellent la nuit, *soir*, et

le soir, *nuit*. On serait tenté de croire que Pétrarque parlait des Fourlans, lorsqu'il dit dans ses chansons lyriques :

Gente cui si fa notte innansi sera.

En français,

O gens! à qui la nuit paraît avant le soir.

Mais on aurait tort si on partait de là pour croire que cette nation ne fût pas aussi spirituelle et aussi laborieuse que le reste de l'Italie.

Il y a à Udine, entre autres choses, une académie de belles-lettres, sous le titre *Dagli-Sventati* (des Évantés), dont l'emblème est un moulin à vent dans le creux d'un vallon, avec cette Épigraphe :

Non è quaggiuso ogni vapore spento.

En français,

Toute vapeur n'est pas dans ces bas lieux éteinte.

Les lettres y sont très cultivées. Il y a des artistes du premier mérite, et la société y est très aisée et très aimable.

Mon père, à Udine, exerçait sa profession, et moi je repris le cours de mes études. M. Movelli, célèbre jurisconsulte, tenait chez lui un cours de droit civil et canonique pour

l'instruction d'un de ses neveux; il admettait à ses leçons quelques personnes du pays, et j'eus le bonheur d'en être aussi : j'avoue que je profitai plus en six mois de temps dans cette occasion, que je n'avais fait pendant trois ans à Pavie.

J'avais bonne envie d'étudier; mais j'étais jeune, il me fallait quelques distractions agréables. Il y avait une jeune personne à quatre pas de ma porte, qui me plaisait infiniment, et à qui j'aurais bien voulu faire ma cour. Je ne connaissais que de nom les parens de la demoiselle; je la voyais à la fenêtre; je la suivais à l'église ou à la promenade très modestement, mais ne manquant pas de lui donner quelque marque de mon inclination.

Je ne sais pas si elle s'en aperçut; mais sa femme de chambre, qui s'appelait *Thérèse*, ne tarda pas à me deviner. Cette sorcière vint me voir un jour; j'étais seul chez moi : elle me parla beaucoup d'elle-même et de sa maîtresse, et m'assura que je pouvais compter sur l'une et sur l'autre.

Un jour que je pressais Thérèse pour qu'elle me procurât une entrevue diurne avec sa maîtresse, et que je la menaçais de tout rompre,

si je ne l'obtenais pas : Soyez tranquille, me dit-elle, j'y pense autant que vous; je parlerai à la blanchisseuse de la maison qui demeure à Chiavris, à un demi-mille de distance, et c'est là que je me flatte de pouvoir vous rendre content; mais écoutez, poursuivit-elle, écoutez; vous devez connaître les demoiselles, elles sont capricieuses; il y en a peu qui soient capables d'un désintéressement parfait, et ma maîtresse n'est pas des plus généreuses. Si vous vouliez lui faire un petit cadeau, je crois que cette attention avancerait beaucoup vos affaires. Comment, dis-je, elle accepterait un présent?.... Pas de vous, reprit la sorcière; mais si c'était moi qui le lui présentât, elle ne le refuserait pas,....

Je vais chez un bijoutier de ma connaissance; et le jour après, qui était un dimanche, je vois à l'église mademoiselle *** parée de mes pierreries, qui imitaient les rubis et les émeraudes.

Le jour arrive; je vais chez la blanchisseuse, et je m'y rends le premier : au bout d'une demi-heure je vois Thérèse, et je l'aperçois toute seule; je commence à frémir, et je la reçois fort mal; elle me prie de me tran-

quilliser, et me fait monter dans un galetas où il n'y avait qu'un lit fort sale et une chaise de paille déchirée; je la presse de me parler... de me dire..... Elle me prie encore de me calmer, et de l'écouter.

Hélas! (me dit-elle) je suis très mécontente de ma maîtresse; après les attentions que vous avez eues pour elle, après la parole qu'elle m'avait donnée, elle me manque et trouve des prétextes pour ne pas me suivre.... Comment, dis-je en l'interrompant, elle trouve des prétextes! Elle ne viendra pas? est-ce qu'elle se moque de moi? — Écoutez-moi jusqu'au bout, reprit la fourbe, j'en suis piquée autant que vous, et plus que vous; nous avons été trompés l'un et l'autre, et il faut nous venger; il faut rendre à l'ingrate le mépris qu'elle s'est attiré : je suis prête à la quitter sur-le-champ, et pour peu que vous vouliez faire pour moi, je n'aurai jamais d'autre ambition que celle de vous être attachée.

Ce propos m'interdit; je ne m'y attendais pas, et je commençai à ouvrir les yeux. Attends, scélérate, lui dis-je, je vais dresser ton procès-verbal. Qui est-ce qui a écrit la première lettre que tu m'as remise? Elle répond

en riant, c'est moi. — A qui ai-je parlé pendant plusieurs nuits dans la rue? — A moi. — Est-ce toi qui fermas la fenêtre? — Non, ce fut ma maîtresse qui se moquait de vous. — Ta maîtresse d'accord avec toi? — Oui, car elle vous croyait mon amant. — Moi, ton amant! — N'était-ce pas assez pour vous? — Et mes bijoux? — Ma maîtresse en jouit. — Comment? — Elle les a payés. — A qui? — A moi. — Voleuse! L'envie me prenait de la dévisager, mais la prudence vint à mon secours. Satisfait de l'avoir démasquée, je dis en moi-même : sa maîtresse sera instruite de sa conduite. Voilà ma vengeance complète, et je pars satisfait.

Je ne vis plus la sorcière; je sus qu'elle avait été renvoyée de la maison où elle était, et qu'on la croyait sortie de la ville.

Pour me dédommager du temps perdu, je fis la connaissance de la fille d'un limonadier, où je rencontrai moins de difficultés, mais beaucoup plus de danger. On voulait me tromper d'une manière bien plus sérieuse, et revenant à moi-même, je me sauvai bien vite pour aller rejoindre mon père. Il était à Gorice logé chez son illustre malade; le comte

Lantieri, lieutenant-général des armées de l'empereur Charles vi, et inspecteur des troupes autrichiennes dans la Carniole et dans le Frioul allemand.

Je fus très bien reçu de cet aimable seigneur, qui faisait les délices de son pays. Nous ne restâmes pas long-temps à Gorice; mais nous passâmes bientôt à Vipack, bourg très considérable dans la Carniole, à la source d'une rivière qui lui donne le nom, et fief de la maison de Lantieri.

Nous y passâmes quatre mois le plus agréablement du monde. Le comte Lantieri était très content de mon père, car il allait beaucoup mieux, et il n'était pas loin de sa guérison; il avait aussi des bontés pour moi, et pour me procurer de l'amusement, il fit monter un théâtre de marionnettes qui était presque abandonné, et qui était très riche en figures et en décorations. J'en ai profité, et je fis l'amusement de la compagnie, en donnant une pièce d'un grand homme, faite exprès pour les comédiens de bois; c'était l'*Éternument d'Hercule*, de Pierre-Jacques Martelli, Bolonais. Je parlerai des vers Martelliani dans la seconde partie de ces Mémoires; car en dépit de leur

proscription, je me suis amusé à les faire trouver bons cinquante ans après la mort de leur auteur.

Martelli avait donné en six volumes des compositions dramatiques dans tous les genres possibles, depuis la tragédie la plus sévère, jusqu'à la farce de marionnettes qu'il avait nommée *Bambocciata* (Bambochade), dont le titre était l'*Éternument d'Hercule*. L'imagination de l'auteur envoyait Hercule dans le pays des Pygmées. Ces pauvres petits, effrayés à la vue d'une montagne animée qui avait des jambes et des bras, se cachaient dans des trous. Un jour qu'Hercule s'était couché en pleine campagne, et dormait tranquillement, les habitans craintifs sortirent de leurs retraites, et armés d'épines et de joncs, montèrent sur l'homme monstrueux, et le couvrirent de la tête aux pieds, comme les mouches s'emparent d'un morceau de viande pourrie. Hercule se réveille; il sent quelque chose dans son nez, il éternue; ses ennemis tombent de tout côté, et voilà la pièce finie.

Il y a un plan, une marche, une intrigue, une catastrophe, une péripétie; le style est bon et bien suivi; les pensées, les sentimens,

tout est proportionné à la taille des personnages; les vers même sont courts, tout annonce les pygmées. Il fallut faire faire une marionnette gigantesque pour le personnage d'Hercule; tout fut bien exécuté. Le divertissement fit beaucoup de plaisir, et je parierais que je fus le seul qui imagina d'exécuter la bambochade de M. Martelli.

Bientôt mon père prit congé du comte Lantieri, qui lui fit présent, pour récompenser ses soins, d'une somme d'argent très honnête, et y joignit une très belle boîte avec son portrait.

En prenant la poste à Gorice, je priai mon père de préférer la route de Palma-Nova que je n'avais pas vue; mais dans le fond c'était pour éviter de passer par Udine, où la dernière aventure me faisait craindre quelque rencontre désagréable. Mon père y consentit de bonne grâce; mais je fus obligé de lui dire, le plus modestement que je pus, tout ce qui m'était arrivé. Il s'amusa de l'aventure de Thérèse, et me conseilla d'en tirer parti en me défiant des femmes suspectes; mais sur l'article de la limonadière, en me parlant plus en ami qu'en père, il me fit voir mes torts, et il me fit pleurer. Heureusement on vint

nous dire que le Tagliamento était devenu guéable, et nous reprîmes la route que nous avions suspendue.

Nous arrivâmes à Chiozza, et nous fûmes reçus comme une mère reçoit son cher fils, comme une femme reçoit son cher époux après une longue absence. J'étais très content de revoir cette vertueuse mère qui m'était tendrement attachée; après avoir été séduit et trompé, j'avais besoin d'être aimé : c'était une autre espèce d'amour celui-ci; mais en attendant que je pusse goûter les délices d'une passion honnête et agréable, l'amour maternel faisait ma consolation.

Le duc venait de renouveler un ancien édit, par lequel il était défendu à tout possesseur de rentes et de biens-fonds, de s'absenter de ses états sans permission, et ces permissions coûtaient cher. Nos vues sur Milan, à mon égard, étant manquées, on conseilla à mon père de m'envoyer à Modène, où il y avait une université comme à Pavie, où j'aurais pu achever mon droit, et être licencié, et ensuite me faire recevoir avocat.

Me voilà donc dans la barque courrière de Modène; nous étions quatorze passagers : notre

conducteur, appelé Bastia, était un homme fort âgé, fort maigre, d'une physionomie sévère; cependant très honnête homme, et même dévot.

Nous fûmes servis à la première dînée tous ensemble, à l'auberge où notre patron fit la provision nécessaire pour le souper, qui se fait en marchant.

A la nuit tombante, on allume les deux lampes qui éclairent partout, et voilà le courrier qui paroît au milieu de nous, un chapelet à la main, et nous prie et nous exhorte très poliment de réciter avec lui à haute voix une tierce-partie du rosaire, et les litanies de la Vierge.

Nous nous prêtâmes presque tous à la pieuse insinuation du bon homme Bastia, et nous nous rangeâmes des deux côtés pour partager les *Pater* et les *Ave Maria*, que nous récitions assez dévotement. Il y avait dans un coin du coche trois de nos voyageurs, qui, le chapeau sur la tête, ricanaient entre eux, nous contrefaisaient, et se moquaient de nous. Bastia s'en aperçut; il pria ces messieurs d'être au moins honnêtes, s'ils ne voulaient pas être dévots. Les trois inconnus lui rirent au nez; le cour-

rier souffre tout, n'en dit pas davantage, ne sachant pas à qui il avait affaire; mais un matelot qui les avait reconnus, dit au courrier que c'était trois Juifs. Bastia monte en fureur, et crie comme un possédé : Comment! vous êtes des Juifs! et à la dînée vous avez mangé du jambon!

A cette escapade inattendue, tout le monde se mit à rire, et les Juifs aussi. Le courrier va son train : Je plains, dit-il, les malheureux qui ne connaissent pas notre religion; mais je méprise ceux qui n'en observent aucune. Vous avez mangé du jambon, vous êtes des coquins; les Juifs en fureur se jettent sur le conducteur : nous prîmes le parti raisonnable de le garantir, et nous forçâmes les Israélites à faire bande à part.

En approchant de Modène, Bastia me demanda où j'allais me loger; je ne le savais pas moi-même. M. Zavarisi devait me chercher une pension : Bastia me pria d'aller en pension chez lui; il connaissait M. Zavarisi, il se flattait qu'il le trouverait bon : effectivement mon cousin donna son approbation, et j'allai demeurer chez le courrier, qui ne courait pas.

Mon cousin Zavarisi, très-content de me voir auprès de lui, me présenta d'abord au recteur de l'université, et m'emmena ensuite chez un célèbre avocat du pays, où je devais apprendre la pratique, et où je pris ma place dans l'instant.

Il y avait dans cette étude un neveu du célèbre Muratori, qui me procura la connaissance de son oncle, homme universel, qui embrassait tous les genres de littérature, qui fit tant d'honneur à sa nation et à son siècle, et aurait été cardinal s'il eût moins bien soutenu dans ses écrits les intérêts de la maison d'Est.

Mon nouveau camarade me fit voir tout ce qu'il y avait de plus curieux dans la ville. Le palais ducal, entre autres, qui est de la plus grande beauté et de la plus grande magnificence, et cette collection de tableaux si précieuse qui existait encore à Modène dans ce temps-là, et que le roi de Pologne acheta pour le prix considérable de cent mille sequins (1,100,000 liv.)

J'étais curieux de voir ce fameux seau, qui est le sujet de la *Secchia rapita* (*le Seau enlevé*) du Tassoni : je le vis dans le clocher de

la cathédrale, où il est suspendu perpendiculairement à une chaîne de fer. Je m'amusais assez bien, et je crois que le séjour de Modène m'aurait convenu, à cause de la société de gens de lettres qui y abondent, à cause des spectacles qui y sont très fréquens, et par l'espérance que j'avais d'y réparer mes pertes.

Mais un spectacle affreux que je vis peu de jours après mon arrivée, une cérémonie horrible, une pompe de juridiction religieuse, me frappa si fort, que mon esprit fut troublé, et mes sens agités.

Je vis au milieu d'une foule de monde un échafaud élevé à la hauteur de cinq pieds, sur lequel un homme paraissait tête nue et mains liées : c'était un abbé de ma connaissance, homme de lettres très éclairé, poète célèbre, très connu, très estimé en Italie; c'était l'abbé J....B....V.... Un religieux tenait un livre à la main; un autre interrogeait le patient; celui-ci répondait avec fierté : les spectateurs claquaient des mains, et l'encourageaient : les reproches augmentaient, l'homme flétri frémissait; je ne pus plus y tenir. Je partis rêveur, agité, étourdi; mes vapeurs m'attaquèrent sur-le-champ : je rentrai chez moi, je

m'enfermai dans ma chambre, plongé dans les réflexions les plus tristes et les plus humiliantes pour l'humanité.

Grand Dieu! me disais-je à moi-même, à quoi sommes-nous sujets dans cette courte vie que nous sommes forcés de traîner? Voilà un homme accusé d'avoir tenu des propos scandaleux à une femme qui venait de faire son beau jour. Qui est-ce qui l'a dénoncé? C'est la femme elle-même. Ciel! ne suffit-il pas d'être malheureux pour être puni?

Je passai en revûe tous les événemens qui m'étaient arrivés, et qui auraient pu être dangereux pour moi : la malade de Chiozza, la femme de chambre et la limonadière de Frioul, la satire de Pavie, et d'autres fautes que j'avais à me reprocher.

Pendant que j'étais dans mes tristes rêveries, voilà le père Bastia qui, me sachant rentré, vient me proposer d'aller réciter le rosaire avec sa famille. J'avais besoin d'une distraction, j'acceptai avec plaisir : je dis mon rosaire assez dévotement, et j'y trouvai ma consolation. On servit le souper, et on parla de l'abbé V.... Je marquai l'horreur que cet appareil m'avait faite. Mon hôte, qui était de la

société séculière de cette juridiction, trouva la cérémonie superbe et exemplaire. Je lui demandai comment le spectacle s'était terminé : il me dit que l'orgueilleux avait été humilié, que l'obstiné avait enfin cédé; qu'il fut obligé d'avouer à haute voix tous ses crimes, de réciter une formule de rétractation qu'on lui avait présentée, et qu'il était condamné à six années de prison.

La vue terrible de l'homme flétri ne me quittait pas; je ne voyais plus personne : j'allais à la messe tous les jours avec Bastia; j'allais au sermon, au salut, aux offices avec lui; il était très content de moi, et il cherchait à nourrir cette onction qui paraissait dans mes actions et dans mes discours, par des récits de visions, de miracles et de conversions.

Mon parti était pris, j'étais fermement résolu d'entrer dans l'ordre des capucins. J'écris à mon père une lettre bien étudiée, et qui n'avait pas le sens commun : je le priais de m'accorder la permission de renoncer au monde, et de m'envelopper dans un capuchon. Mon père se garda bien de me contrarier; il me flatta beaucoup : il parut content de l'inspiration que je lui marquais, et me pria seulement

d'aller le rejoindre aussitôt sa lettre reçue, m'assurant que lui et ma mère ne demandaient pas mieux que de me satisfaire. A la vue de cette réponse, je me disposai à partir, et je partis dans les élans de la contrition. Arrivé à Chiozza, mes chers parens me reçurent avec des caresses sans fin. Je parlai de mon projet; ils ne le trouvèrent pas mauvais. Mon père me proposa de m'emmener à Venise; je le refusai avec la franchise de la dévotion : il me dit que c'était pour me présenter au gardien des capucins, j'y consentis de bon cœur.

Nous allons à Venise; nous voyons nos parens, nos amis : nous dînons chez les uns, nous soupons chez les autres. On me trompe : on m'emmène à la comédie : au bout de quinze jours il ne fut plus question de clôture. Mes vapeurs se dissipèrent; ma raison revint. Je plaignais toujours l'homme que j'avais vu sur un échafaud; mais je reconnus qu'il n'était pas nécessaire de renoncer au monde pour l'éviter.

Mon père me ramena à Chiozza, et ma mère, qui était pieuse sans être bigote, fut bien contente de me revoir dans mon assiette ordinaire. Je lui devenais encore plus cher et plus

intéressant, à cause de l'absence de son fils cadet.

Mon frère, qui avait été de tout temps destiné pour le militaire, était parti pour Zara. M. Visinoni, cousin de ma mère, capitaine de dragons, s'était chargé de son éducation, et le plaça ensuite dans son régiment.

Pour moi, je ne savais pas ce que j'allais devenir. Mon père, fâché de me voir devenu le jouet de la fortune, ne perdit pas la tête dans des circonstances qui devenaient sérieuses pour lui et pour moi. La république de Venise envoie à Chiozza pour gouverneur un noble vénitien, avec le titre de *podesta ;* celui-ci emmène avec lui un chancelier, pour le criminel; emploi qui revient à celui de lieutenant-criminel en France; et ce chancelier-criminel doit avoir un aide dans son office, avec le titre de coadjuteur.

Ces places sont plus ou moins lucratives, selon le pays où l'on se trouve; mais elles sont toujours très agréables, puisqu'on a la table du gouverneur, qu'on fait la partie de son excellence, et qu'on voit ce qu'il y a de plus grand dans la ville.

Mon père jouissait de la protection du gou-

verneur, qui était alors le noble François Bonfadini. Il était aussi très-lié avec le chancelier-criminel, et connaissait beaucoup le coadjuteur. Bref, il me fit recevoir pour adjoint à ce dernier, qui n'aimait pas trop le travail. Je le soulageais autant qu'il m'était possible; et au bout de quelques mois, j'étais devenu aussi habile que lui. Le chancelier ne tarda pas à s'en apercevoir; et sans passer par le canal de son coadjuteur, il me donnait des commissions épineuses, et j'avais le bonheur de le contenter.

Les seize mois de résidence du podesta touchaient à leur terme. Notre chancelier criminel était déjà retenu pour Feltre : il me proposa la place de coadjuteur en chef, si je voulais le suivre. Enchanté de cette proposition, je pris le temps convenable pour en parler à mon père, et le lendemain nos engagemens furent arrêtés.

Enfin, me voilà établi : jusqu'alors je n'avais regardé les emplois que de loin; j'en tenais un qui me plaisait, qui me convenait; je me proposais bien de ne pas le quitter, mais l'homme propose, et Dieu dispose.

Au départ de notre gouverneur de Chiozza,

tout le monde s'empressa de lui faire honneur ; les beaux esprits de la ville, s'il y en avait, firent une assemblée littéraire, dans laquelle on célébra en vers et en prose le préteur illustre qui les avait gouvernés.

Je chantai aussi toutes les sortes de gloire du héros de la fête, et je m'étendis davantage sur les vertus et les qualités personnelles de madame la gouvernante; l'un et l'autre avaient des bontés pour moi, et à Bergame, où je les ai revus en charge quelque temps après, et à Venise, où son excellence avait été décorée du grade de sénateur, ils m'ont toujours honoré de leur protection.

Tout ce monde partit; je restai à Chiozza en attendant que M. Zabottini (c'était le nom du chancelier) m'appelât à Venise pour le voyage de Feltre. J'avais toujours cultivé la connaissance des religieuses de Saint-François, où il y avait de charmantes pensionnaires; la dame B*** en avait une sous sa direction, qui était fort belle, fort riche et très aimable; elle m'aurait infiniment convenu; mais mon âge, mon état, ma fortune, ne pouvaient pas me permettre de m'en flatter; la religieuse, cependant, ne me désespérait pas; quand j'allais

la voir, elle ne manquait jamais de faire descendre la demoiselle dans le parloir. Je sentais que j'allais m'y attacher tout de bon; la directrice en paraissait contente; je ne la comprenais pas : je lui parlai un jour de mon inclination et de ma crainte; elle m'encouragea et me confia le secret. Cette demoiselle avait du mérite et du bien; mais il y avait du louche sur sa naissance : ce petit défaut n'était rien, disait la dame voilée; la fille est sage, elle est bien élevée, je réponds de son caractère et de sa conduite; elle a un tuteur, continua-t-elle, il faudra le gagner : laissez-moi faire; il est vrai que ce tuteur, très vieux et très cassé, a quelque prétention sur sa pupille, mais il a tort, et..... comme j'y suis pour quelque chose..... laissez-moi faire; encore une fois, j'arrangerai les choses pour le mieux.

J'avoue que d'après ces discours, d'après cette confidence et cet encouragement, je commençais à me croire heureux. Mademoiselle N*** ne me regardait pas de mauvais œil, et je comptais la chose comme faite.

Tout le couvent s'était aperçu de mon penchant pour la pensionnaire, et il y a eu des demoiselles qui, connaissant les intrigues du

parloir, prirent pitié de moi, me mirent au fait de ce qui se passait : et voici comment.

Les fenêtres de ma chambre donnaient justement vis-à-vis le clocher du couvent : on avait ménagé, dans sa construction, de faux jours, au travers desquels on voyait confusément la figure des personnes qui s'y accostaient. J'avais vu plusieurs fois à ces trous qui étaient des carrés longs, des figures et des signes, et j'appris, avec le temps, que ces signes marquaient les lettres de l'alphabet, qu'on formait des mots, et qu'on pouvait se parler de loin; j'avais presque tous les jours une demi-heure de cette conversation muette, dont les propos n'étaient que sages et décens.

C'est par le moyen de cet alphabet manuel, que j'appris que mademoiselle N*** allait se marier incessamment avec son tuteur. Indigné des procédés de la dame B***, j'allai la voir l'apres-dînée, bien déterminé à lui marquer mon ressentiment : je la fais demander; elle vient, elle me regarde fixement, elle s'aperçoit que j'ai du chagrin, et adroite comme elle était, elle ne me donne pas le temps de parler; elle m'attaque la première avec vigueur, et avec une sorte d'emportement.

Hé bien, monsieur, me dit-elle, vous êtes fâché, je le vois à votre mine ; je voulais parler, elle ne m'écoute pas ; elle hausse la voix, et continue : Oui, monsieur, mademoiselle N*** se marie, et c'est son tuteur qui va l'épouser. Je veux parler haut aussi. — Paix, paix, s'écrie-t-elle ; écoutez-moi : ce mariage-là est mon ouvrage, c'est d'après mes réflexions que je l'ai secondé, et c'est pour vous que je l'ai sollicité. — Pour moi? dis-je. — Oui. Paix, dit-elle, et vous allez voir la marche d'une femme droite, et qui vous est attachée. Êtes-vous, continua-t-elle, en état de vous marier? Non, pour cent raisons. La demoiselle aurait-elle attendu votre commodité ? Non, elle n'en était pas la maîtresse, il fallait la marier ; un jeune homme l'aurait épousée, vous l'auriez perdue pour toujours. Elle se marie à un vieillard, à un homme valétudinaire, qui ne peut pas vivre long-temps, et quoique je ne connaisse pas les agrémens et les désagrémens du mariage, je sais qu'une jeune femme doit abréger les jours d'un vieux mari ; vous aurez une jolie veuve, qui n'aura eu de femme que le nom ; soyez tranquille là-dessus, elle aura été avantagée, elle sera encore plus riche

qu'elle ne l'est actuellement; en attendant vous ferez votre chemin. Ne craignez rien sur son compte; non, mon cher ami, ne craignez rien; elle vivra dans le monde avec son barbon, mais je veillerai sur sa conduite. Oui, oui, elle est à vous, je vous la garantis, je vous en donne ma parole d'honneur.

Voilà mademoiselle N*** qui arrive, et qui s'approche de la grille. La directrice me dit d'un air mystérieux : Faites compliment à mademoiselle sur son mariage. Je ne puis plus y tenir; je tire ma révérence, et je m'en vais sans rien dire.

Je ne vis plus ni la directrice, ni la pensionnaire, et, Dieu merci, je ne tardai pas à les oublier l'une et l'autre.

Aussitôt que je reçus la lettre d'avis pour aller à Feltre, je partis de Chiozza accompagné de mon père, et j'allai à Venise me présenter, avec lui, à son excellence Paolo Spinelli, noble Vénitien, qui était le podesta ou gouverneur que je devais suivre. Nous allâmes voir aussi le chancelier Zabottini, sous les ordres duquel je devais travailler. Je partis de Venise quelques jours après, et j'arrivai au bout de quarante-huit heures à l'endroit de ma résidence.

Feltre ou *Feltri* est une ville qui fait partie de la Marche Trévisane, province de la république de Venise, à soixante lieues de la capitale ; il y a évêché et beaucoup de noblesse.

La ville est montagneuse, escarpée, et si bien couverte de neige pendant tout l'hiver, que les portes dans les petites rues étant bouchées par les glaces, on est obligé de sortir par les fenêtres des entresols. On attribue à César ce vers latin :

Feltria perpetuo nivium damnata rigori.

En français :

Feltre toujours livrée à la rigueur des neiges.

Arrivé avant les autres pour recevoir de mon prédécesseur la consigne des archives et des procédures entamées, j'appris, avec une surprise agréable, qu'il y avait dans la ville une troupe de comédiens que l'ancien gouverneur avait fait venir, et qui comptait donner quelques représentations à l'arrivée du nouveau.

Le directeur de cette troupe était Charles Véronèse, celui qui, trente ans après, vint à Paris jouer les rôles de Pantalon à la Comédie

italienne, et y emmena ses filles la belle Coraline, et la charmante Camille.

La troupe n'était pas mauvaise : le directeur, malgré son œil de verre, jouait les premiers amoureux; et je vis avec plaisir ce *Florinde dei Macaroni*, que j'avais vu à Rimini, et qui, ayant vieilli, ne jouait plus que les rois dans la tragédie, et les pères nobles dans la comédie.

On me chargea quelque temps après d'une commission qui me parut très agréable. Il s'agissait d'un procès-verbal à dix lieues de la ville, à cause d'une dispute avec explosion d'armes à feu et blessures dangereuses. Comme c'était un pays plat, et qu'on y allait en côtoyant des terres et des maisons de campagne charmantes, j'engageai plusieurs de mes amis à me suivre; nous étions douze, six hommes, six femmes, et quatre domestiques. Tout le monde était à cheval, et nous employâmes douze jours pour cette expédition délicieuse. Pendant ce temps-là, nous n'avons jamais dîné et soupé dans le même endroit, et pendant douze nuits, nous n'avons jamais couché sur des lits. Nous allions très souvent à pied dans des chemins délicieux bordés de vignes et ombragés par des figuiers, déjeunant

avec du lait et quelquefois avec la nourriture quotidienne des paysans, qui est la bouillie de blé de Turquie, appelée *polenta*, et dont nous faisions des rôties appétissantes. Partout où nous arrivions, c'était des fêtes, des réjouissances, des festins : où nous nous arrêtions le soir, c'était des bals qui duraient toute la nuit, et nos femmes tenaient bon aussi-bien que les hommes.

Il y avait, dans cette société, deux sœurs dont l'une était mariée et l'autre ne l'était pas. Je trouvais celle-ci fort à mon gré, et je puis dire que ce n'était que pour elle que j'avais fait la partie. Elle était sage et modeste autant que sa sœur était folle : la singularité de notre voyage nous fournit la commodité de nous expliquer, et nous devînmes amoureux l'un de l'autre.

Mon procès-verbal fut expédié à la hâte en deux heures de temps; nous prîmes une autre route pour revenir, afin de varier nos plaisirs; mais à notre arrivée à Feltre, nous étions tous rompus, fracassés, abîmés; je m'en ressentis pendant un mois, et ma pauvre Angélique eut une fièvre de quarante jours.

Les six cavaliers de notre cavalcade vinrent

me proposer une autre espèce de plaisir. Il y avait dans le palais du gouvernement une salle de spectacle; ils avaient envie d'en faire quelque chose, et ils me firent l'honneur de me dire que ce n'était que pour moi qu'ils en avaient conçu le projet, et ils me laissaient le maître du choix des pièces et de la distribution des rôles.

Je les remerciai; j'acceptai la proposition; et sous le bon plaisir de son excellence et de mon chancelier, je me mis à la tête de ce nouveau divertissement.

J'aurais bien désiré que ce fût du genre comique; je n'aimais pas les arlequinades; de bonnes comédies, il n'y en avait pas. Je préferai donc le tragique. Comme on donnait partout, dans ce temps-là, les opéras de Métastase, même sans musique, je mis les airs en récitatifs; je tâchai de me rapprocher le mieux que je pus du style de ce charmant auteur, et je choisis la *Didone* et le *Siroé* pour nos représentations. Je distribuai les rôles adaptés au personnel de mes acteurs, que je connaissais; je gardai pour moi les derniers, et je fis bien; car, pour le tragique, j'étais complètement mauvais.

Heureusement j'avais composé deux petites pièces; j'y jouais deux rôles de caractère. La première de ces pièces était le *Bon Père;* la seconde, la *Cantatrice*. L'une et l'autre furent trouvées bonnes, et mon jeu assez passable pour un amateur. Je vis la dernière de ces deux pièces à Venise quelque temps après. Un jeune avocat s'en était emparé : il la donnait comme son ouvrage, et il en recevait les complimens; mais, ayant osé la faire imprimer sous son nom, il eut le désagrément de voir son plagiat démasqué.

Je fis tout ce que je pus pour engager ma belle Angélique à accepter un rôle dans nos tragédies : il ne fut pas possible; elle était timide, et d'ailleurs ses parens ne l'auraient pas permis. Elle aspirait à devenir ma femme, et elle le serait devenue, si des réflexions singulières, et cependant bien fondées, ne m'eussent pas détourné. Soit vertu, soit faiblesse, soit inconstance, je quittai Feltre sans l'épouser.

Il me fallait une distraction, et j'en trouvai de plusieurs espèces. Mon père, qui ne pouvait se fixer nulle part, manie qu'il a laissée en héritage à son fils, avait changé de pays. En revenant de Modène où il s'était transporté

pour des affaires de famille, il passa par Ferrare, et là, on lui proposa un parti très avantageux, pour qu'il allât s'établir à Bagnacavollo, en qualité de médecin, avec des honoraires fixes. L'affaire était bonne, il accepta la proposition, et je devais aller le rejoindre aussitôt que je serais libre.

En partant de Feltre, je passai par Venise sans m'y arrêter, et je m'embarquai avec le courrier de Ferrare. Il y avait dans la barque beaucoup de monde, mais mal assorti. Un jeune homme entre autres, maigre, pâle, cheveux noirs, la voix cassée, et une physionomie sinistre, fils d'un boucher de Padoue, et qui tranchait du grand. Monsieur s'ennuyait; il invitait tout le monde à jouer; personne ne l'écoutait : c'est moi qui eus l'honneur de faire sa partie. Il me proposa d'abord un petit pharaon tête à tête. Le courrier ne l'aurait pas permis. Nous jouâmes à un jeu d'enfans appelé *cala-carte*; celui qui a le plus de cartes à la fin du coup gagne une fiche, et celui qui se trouve avoir ramassé plus de piques en gagne une autre. Je perdais toujours les cartes, et je n'avais jamais de piques dans mon jeu : à trente sous la fiche, il m'escamota deux sequins; je

le soupçonnais, mais je payai sans rien dire.

Arrivé à Ferrare, j'avais besoin de me reposer; j'allai me loger à l'hôtel de Saint-Marc, où était la poste aux chevaux : et pendant que je dînais tout seul dans ma chambre, voilà mon joueur qui vient me rendre visite, et me proposer ma revanche : je refuse; il se moque de moi; il tire de sa poche un jeu de cartes et une poignée de sequins, et me propose le pharaon; je refuse encore.

Allons, dit-il, allons, monsieur, je vous dois une revanche; je suis honnête homme, je veux vous la donner, et vous ne pouvez pas la refuser. Vous ne me connaissez pas, continua-t-il : pour vous rassurer sur mon compte, voilà les cartes, tenez vous-même la *banque*, je *ponterai*. La proposition me parut honnête; je n'étais pas encore assez fin pour prévoir les tours d'adresse de messieurs les escamoteurs; je crus tout bonnement que le sort en déciderait, et que j'étais dans le cas de rattraper mon argent.

Je tire de ma bourse dix sequins pour faire face à ceux de mon vis-à-vis; je mêle, je donne à couper : l'ami met deux pontes; je les gagne, me voilà joyeux comme Arlequin;

je mêle de nouveau et je donne à couper;
l'honnête homme double sa mise, il gagne;
il fait *paroli;* ce *paroli* décidait de la banque,
je ne pouvais pas refuser de le tenir : je le
tiens, et je le gagne ; le drôle jure comme un
charretier, prend les cartes qui étaient tombées sur la table; il les compte, il trouve une
carte impaire, il dit que la taille est fausse, il
soutient qu'il a gagné ; il veut s'emparer de
mon argent; je le défends; il tire un pistolet
de sa poche, je recule ; mes sequins ne sont
plus à moi. Au bruit de ma voix plaintive et
tremblante, un garçon de l'hôtel entre, et d'accord peut-être avec le filou, nous annonce que
nous avions encouru l'un et l'autre les peines
les plus rigoureuses, lancées contre les jeux
de hasard, et nous menaçait d'aller nous dénoncer sur-le-champ, si nous refusions de lui
donner quelque argent. Je lui donnai un sequin pour ma part, je pris la poste sur-le-champ, et je partis enragé d'avoir perdu mon
argent, et encore plus d'avoir été filouté.

En arrivant à Bagnacavallo, je trouvai mes
chers parens. Mon père avait eu une maladie
mortelle ; son unique regret était, disait-il,
de mourir sans me voir. Hélas! il m'a vu, je

l'ai vu; mais ce plaisir réciproque n'a pas duré long-temps!

Bagnacavallo n'est qu'un gros bourg, dans la légation de Ravenne, très riche, très fertile et très commerçant.

Après avoir été présenté dans les bonnes sociétés du pays, mon père, pour me procurer de nouveaux plaisirs, me conduisit à Faenza (Faïence); c'est dans cette ville qu'on a commencé à connaître la matière argilleuse, mêlée de glaise et de sable, dont on a composé cette terre émaillée, que les Italiens appellent *majolica*, et les Français *faïence*.

Il y a en Italie beaucoup de plats de faïence, peints par Raphaël d'Urbino, ou par ses élèves. Ces plats sont encadrés avec des bordures élégantes, et se gardent précieusement dans les cabinets de tableaux; j'en ai vu une collection très abondante et très riche à Venise, dans le palais Grimani, *à Santa-Maria-Formosa*.

Quelques jours après, mon père retomba malade. Il y avait un an que sa dernière maladie l'avait saisi; il s'aperçut, en se couchant, que cette rechute devait être sérieuse, et son pouls annonçait le danger dans lequel il était; sa fièvre devint maligne au septième jour; il

allait de mal en pis. Il se vit à sa fin ; il m'appela au chevet de son lit ; il me recommanda sa chère femme ; il me dit adieu ; il me donna sa bénédiction. Il fit venir tout de suite son confesseur ; il fut administré ; et le quatorzième jour mon pauvre père n'était plus : il fut enterré dans l'église de Saint-Jérôme de Bagnacavallo, le 9 mars 1731.

Je ne m'arrêterai pas ici à peindre la fermeté d'un père vertueux, la désolation d'une femme tendre, et la sensibilité d'un fils chéri et reconnaissant. Je tracerai rapidement les momens les plus cruels de ma vie ; cette perte coûta cher à mon cœur, et occasionna un changement essentiel dans mon état et dans ma famille.

Pendant tout le voyage de la Romagne jusqu'à Venise, ma mère n'avait fait que me parler de mon emploi dans les chancelleries. Elle voulait vivre avec moi, me voir sédentaire auprès d'elle ; et, les larmes aux yeux, elle me conjurait, me sollicitait pour que j'embrassasse l'état d'avocat. A mon arrivée à Venise, tous nos parens, tous nos amis s'unirent à ma mère pour le même objet ; je résistai tant que je pus ; enfin il fallut céder : mais mon étoile

venait toujours à la traverse de mes projets. Thalie m'attendait à son temple ; elle m'y entraîna par des chemins tortueux, et me fit endurer les ronces et les épines avant de m'accorder quelques fleurs.

Pour être reçu avocat à Venise, il fallait commencer par être licencié dans l'université de Padoue ; mais j'étais hors d'exercice depuis quatre ans ; j'avais perdu les traces des lois impériales, et je me vis dans la nécessité de devenir encore écolier. Je remplis les formalités en huit mois de temps ; il y avait toujours dans mes arrangemens quelque chose d'extraordinaire, et, il faut dire la vérité, presque toujours à mon avantage. J'étais né heureux : si je ne l'ai pas toujours été, c'est ma faute.

Les avocats à Venise doivent avoir leurs logemens, ou du moins leurs études, dans le quartier de la robe. Je louai un appartement à Saint-Paternien, et ma mère et ma tante ne me quittèrent pas. J'endossai la robe de mon état, qui est la même que la patricienne ; j'enveloppai ma tête dans une immense perruque, et j'attendais avec impatience le jour de ma présentation au Palais.

Cette présentation ne se fait pas sans céré-

monie. Le novice doit avoir deux assistans, qu'on appelle à Venise *compères de palais;* le jeune homme les cherche parmi les anciens avocats qui lui sont les plus attachés, et je choisis M. Uccelli et M. Roberti, tous deux mes voisins.

Je faisais mes réflexions sur l'état que je venais d'embrasser. Il y a ordinairement à Venise deux cent quarante avocats sur le tableau ; il y en a dix à douze du premier rang, vingt peut-être qui occupent le second ; tous les autres vont à la chasse des cliens, et les petits procureurs veulent bien être leurs chiens, à condition qu'ils partagent ensemble la proie. Je craignais pour moi étant le dernier arrivé, et je regrettais les chancelleries que j'avais abandonnées.

Pendant que j'étais là tout seul faisant des châteaux en Espagne, je vois approcher de moi une femme d'environ trente ans, qui n'était pas mal de figure, blanche, ronde, potelée, le nez écrasé, les yeux malins, avec beaucoup d'or au cou, aux oreilles, aux bras, aux doigts, et dans un accoutrement qui annonçait une femme du commun, mais à son aise : elle m'accoste et me salue.

Bonjour, monsieur. — Bonjour, madame.
— Permettez-vous que je vous fasse mon compliment? — De quoi? — De votre entrée au Palais : je vous ai vu dans la cour faisant vos salamalecs. Pardi, monsieur, vous êtes joliment coiffé! — N'est-ce pas? Suis-je beau garçon? — La coiffure n'y fait rien, M. Goldoni est toujours bien. — Vous me connaissez, madame? — Ne vous ai-je pas vu il y a quatre ans dans le pays de la chicane, en perruque longue et petit manteau? — Oui, vous avez raison, quand j'étais chez le procureur. — Oui, chez M. Indric. — Vous connaissez mon oncle? — Moi? je connais ici depuis le doge jusqu'aux scribes de la cour. — Etes-vous mariée? — Non. — Êtes-vous veuve? — Non. — Je n'ose vous en demander davantage. — Vous faites bien. — Avez-vous un emploi? — Non. — Cependant à votre air..... vous me paraissez honnête femme. — Aussi le suis-je. — Vous avez donc des rentes? — Point du tout. — Mais vous êtes bien nippée : comment faites-vous donc? — Je suis fille du Palais, et le Palais m'entretient. — Ah! la singulière chose! Vous êtes fille du Palais, dites-vous? — Oui, monsieur; mon père y était employé.

— Qu'y faisait-il? — Il écoutait aux portes, et il allait apporter les bonnes nouvelles à ceux qui attendaient des grâces ou des arrêts, ou des jugemens favorables; il avait de bonnes jambes, et il arrivait toujours le premier. Ma mère était toujours ici comme moi; elle n'était pas fière, elle recevait la pièce, et se chargeait de quelques commissions. Je suis née et élevée dans ces salles dorées, et j'ai de l'or sur moi, comme vous voyez. — Votre histoire est très singulière; et vous suivez les traces de votre mère? — Non, monsieur, je fais autre chose. — C'est-à-dire? — Je suis solliciteuse de procès. — Solliciteuse de procès! je n'y comprends rien. — Je suis connue comme *Barabas*: on sait que tous les avocats, tous les procureurs sont de mes amis, et plusieurs personnes s'adressent à moi pour leur procurer des conseils et des défenseurs. Ces personnes qui ont recours à moi ordinairement ne sont pas riches, et je m'adresse à de nouveaux arrivés, et à des désœuvrés qui ne demandent pas mieux que de travailler pour se faire connaître. Savez-vous, monsieur, que telle que vous me voyez j'ai fait la fortune d'une bonne douzaine des plus fameux avo-

cats du barreau? Allons monsieur, courage!
si vous voulez je ferai la vôtre. (Je m'amusais à l'entendre; mon domestique n'arrivait pas, et je continuai la conversation.)

Hé bien, mademoiselle, avez-vous quelque bonne affaire actuellement? — Oui, monsieur, j'en ai plusieurs, j'en ai d'excellentes. J'ai une veuve soupçonnée d'avoir caché le magot; une autre qui voudrait faire valoir un contrat de mariage fait après coup; j'ai des filles qui demandent à être dotées; j'ai des femmes qui voudraient plaider en séparation; j'ai des enfans de famille poursuivis par leurs créanciers: vous voyez; vous n'avez qu'à choisir.

Ma bonne, lui dis-je, vous avez parlé, je vous ai laissé dire; je vais parler à mon tour. Je suis jeune, je vais commencer ma carrière, et je désire des occasions de m'occuper et de me produire; mais l'envie de travailler, la démangeaison de plaider, ne me feront jamais commencer par les mauvaises causes que vous me proposez. Ah, ah! dit-elle, en riant, vous méprisez mes cliens, parce que je vous avais prévenu qu'il n'y avait rien à gagner; mais écoutez: mes deux veuves sont riches; vous serez bien payé, vous serez même payé

d'avance, si vous le voulez. Je vois venir mon domestique de loin, je me lève, et je dis à la bavarde d'un ton ferme et résolu : Non, vous ne me connaissez pas; je suis homme d'honneur......Elle me prend par la main, et me dit d'un air sérieux : *Bravo!* continuez toujours dans les mêmes sentimens. Ah, ah! lui dis-je, vous changez de langage. Oui, reprit-elle, et celui que je prends vaut mieux que l'autre dont je m'étais servie. Notre conversation n'a pas été sans mystère ; souvenez-vous-en, et prenez garde de n'en parler à personne. Adieu, monsieur ; soyez toujours sage, soyez toujours honnête, et vous vous en trouverez bien. Elle s'en va, et je reste interdit. Je ne savais ce que cela voulait dire ; mais je sus depuis que c'était une espionne, qu'elle était venue pour me sonder, et je ne sus ni ne voulus savoir qui me l'avait adressée.

J'étais avocat; j'avais été présenté au barreau; il s'agissait d'avoir des cliens. Mon oncle Indric me promettait beaucoup; tous mes amis me flattaient sans cesse ; mais, en attendant, il fallait passer tout l'après-midi et une partie de la soirée dans un cabinet, pour ne pas manquer l'instant heureux qui pouvait arriver.

En attendant, je passais le temps dans mon cabinet seul, ou mal accompagné, et je faisais des almanachs; faire des almanachs, soit en italien, soit en français, c'est s'occuper à des imaginations inutiles; mais, pour cette fois-ci, c'est différent. Je fis vraiment un almanach qui fut imprimé, qui fut goûté, et qui fut applaudi.

Je lui donnai pour titre : *l'Expérience du passé, Astrologue de l'avenir, Almanach critique pour l'année* 1732. Il y avait un discours général sur l'année, et quatre discours sur les quatre saisons en tercets, entrelacés à la manière du Dante, contenant des critiques sur les mœurs du siècle, et il y avait, pour chaque jour de l'année, un pronostic qui renfermait une plaisanterie, ou une critique, ou une pointe.

Je ne vous rendrai pas compte d'un enfantillage qui n'en mérite pas la peine. Ce petit ouvrage, tel qu'il était, m'amusa beaucoup; car, dans ces temps-là, il n'y avait pas de spectacles à Venise, et mes différentes occupations m'avaient empêché d'y songer. Les critiques et les plaisanteries de mon almanach étaient vraiment d'un genre comique,

et chaque pronostic aurait pu fournir le sujet d'une comédie.

L'envie me reprit alors de revenir à mon ancien projet, et j'ébauchai quelques pièces ; mais faisant réflexion que le genre comique ne convenait pas infiniment à la gravité de la robe, je crus plus analogue à mon état la majesté tragique, et fis infidélité à Thalie, en me rangeant sous les drapeaux de Melpomène.

Comme je ne veux rien cacher à mon lecteur, il faut que je lui révèle mon secret. Mes affaires allaient mal, j'étais dérangé (on va voir tout à l'heure comment et pourquoi). Mon cabinet ne me rapportait rien : j'avais besoin de tirer parti de mon temps. Les profits de la comédie sont tres médiocres, en Italie, pour l'auteur ; il n'y avait que l'opéra qui pût me faire avoir cent sequins d'un seul coup.

Je composai, dans cette vue, une tragédie lyrique, intitulée *Amalasonte*. Je crus bien faire, je trouvai des gens qui, à la lecture, me parurent contens : il est vrai que je n'avais pas choisi des connaisseurs. Je parlerai de cette tragédie musicale dans un autre moment.

Ma mère avait été très liée avec madame St*** et mademoiselle Mar***, qui étaient deux sœurs faisant chacune ménage à part, quoique logées dans la même maison.

Ma mère les avait perdues de vue à cause de ses voyages, et renouvela connaissance avec elles, aussitôt que nous vînmes nous rétablir à Venise.

Je fus présenté à ces dames; et comme la demoiselle était la plus riche, elle logeait au premier : elle tenait appartement, et on allait de préférence chez elle.

Mademoiselle Mar*** n'était pas jeune; mais elle avait encore de beaux restes : à l'âge de quarante ans, elle était fraîche comme une rose, blanche comme la neige, avec des couleurs naturelles, de grands yeux vifs et spirituels, une bouche charmante et un embonpoint agréable; elle n'avait que le nez qui gâtait un peu sa physionomie : c'était un nez aquilin, un peu trop relevé, qui, cependant, lui donnait un air d'importance quand elle prenait son sérieux. Elle avait toujours refusé de se marier, quoique, par son air honnête et par sa fortune, elle n'eût jamais manqué de partis; et pour mon bonheur, ou pour mon

malheur, je fus l'heureux mortel qui put la toucher le premier : nous étions d'accord, et nous n'osions pas nous le dire; car mademoiselle faisait la prude, et je craignais un refus. Je me confiai à ma mère; elle n'en fut pas fâchée : au contraire, croyant le parti convenable pour moi, elle se chargea d'en faire les avances; mais elle allait lentement pour ne pas me distraire de mes occupations, et elle aurait voulu que je prisse un peu plus de consistance dans mon état.

En attendant, j'allais passer les soirées chez mademoiselle Mar***. Sa sœur descendait pour faire la partie, et conduisait avec elle ses deux filles qui déjà étaient nubiles. L'aînée était contrefaite, l'autre était ce qu'on appelle en français une *laidron*. Elle avait cependant de beaux yeux noirs et fripons, un petit masque d'arlequin fort drôle, et des grâces naïves et piquantes. Sa tante ne l'aimait pas, car elle l'avait contrecarrée maintes fois dans ses inclinations passagères, et ne manquait pas de faire son possible pour la supplanter à mon égard. Pour moi, je m'amusais avec la nièce, et je tenais bon pour la tante.

Dans ces entrefaites une excellence s'intro-

duisit chez mademoiselle Mar***; il fit les yeux doux à la belle, et elle donna dans le panneau. Ils ne s'aimaient ni l'un ni l'autre; la demoiselle en voulait au titre, et le monsieur à la fortune.

Cependant je me vis déchu de la place d'honneur que j'avais occupée; j'en fus piqué, et pour me venger, je fis la cour à la rivale détestée, et je poussai si loin ma vengeance, qu'en deux mois de temps, je devins complètement amoureux, et je fis à ma laidron un bon contrat de mariage dans toutes les règles et dans toutes les formes.

Il est vrai que la mère de la demoiselle et ses adhérens ne manquèrent pas d'adresse pour m'attraper. Il y avait dans notre contrat des articles très avantageux pour moi; je devais recevoir une rente qui appartenait à la demoiselle, sa mère devait lui céder ses diamans, et je devais toucher une somme considérable d'un ami de la maison qu'on n'a pas voulu me nommer.

Je continuais toujours à me montrer chez mademoiselle Mar*** et j'y passais les soirées comme à mon ordinaire; mais la tante se méfiait de sa nièce; elle voyait que j'avais pour

celle-ci des attentions un peu moins réservées. Elle savait que, depuis quelque temps, je montais toujours au second, avant d'entrer au premier; le dépit la rongeait, et elle voulait se défaire de sa sœur, de ses nièces et de moi.

Elle sollicita à cet effet son mariage avec le gentilhomme qu'elle croyait tenir dans ses filets; elle lui fit parler pour convenir du temps et des conditions; mais quel fut son étonnement et son humiliation, quand elle reçut en réponse que son excellence demandait la moitié du bien de la demoiselle en donation en se mariant, et l'autre moitié après sa mort! Elle donna dans des transports de rage, de haine et de mépris; elle envoya un refus formel à son prétendu, et manqua mourir de douleur.

Les gens de la maison, qui écoutent et qui parlent, rapportèrent tout ce qu'ils savaient à la sœur aînée, et voilà la nièce ainsi que la mère dans la plus grande joie.

Mademoiselle Mar*** n'osait rien dire, elle dévorait son chagrin; et, me voyant affecter des égards pour sa nièce, elle me lançait des regards terribles avec ses gros yeux qui étaient

enflammés de colère; nous étions tous dans cette société de mauvais politiques.

Mademoiselle Mar***, qui ne savait pas où nous en étions sa nièce et moi, se flattait encore de m'arracher à l'objet de sa jalousie, et, vu la différence des fortunes, elle croyait me revoir à ses pieds; mais le trait de perfidie dont je vais m'accuser la détrompa entièrement.

J'avais composé une chanson pour ma prétendue, j'avais fait composer la musique par un amateur plein de goût, et j'avais projeté de la faire chanter dans une sérénade sur le canal où donnait la maison de ces dames. Je crus le moment favorable pour faire exécuter mon projet, sûr de plaire à l'une, et de faire enrager l'autre.

Un jour que nous étions dans le salon de la tante, faisant une partie sur les neuf heures du soir, une symphonie très bruyante se fait entendre dans le canal, sous le balcon du premier, et par conséquent sous les fenêtres aussi du second. Tout le monde se lève et se met à portée d'en jouir; l'ouverture finie, on entendit la charmante voix d'*Agnèse*, qui était la chanteuse à la mode pour les sérénades, et qui par la beauté de son organe, et par la netteté

de son expression, fit goûter la musique, et applaudir les couplets.

Cette chanson fit fortune à Venise, car on la chantait partout; mais elle mit le trouble dans l'esprit des deux rivales, qui chacune se croyait en droit de se l'approprier. Je tranquillisai la nièce tout bas, l'assurant que la fête lui était consacrée, et je laissai l'autre dans le doute et dans l'agitation. Tout le monde m'adressait des complimens; je me défendais, je gardais l'incognito; mais je n'étais pas fâché qu'on me soupçonnât.

Le jour suivant je me rendis chez ces dames à l'heure ordinaire. Mademoiselle Mar***, qui me guettait, me vit entrer; elle vint au-devant de moi, et me fit passer dans sa chambre; elle me fit asseoir à côté elle, et d'un air sérieux et passionné : Vous nous avez régalées, me dit-elle, d'un divertissement très brillant; mais nous sommes plusieurs femmes dans cette maison : à qui cette galanterie a-t-elle pu être adressée? je ne sais pas si c'est à moi de vous remercier. Mademoiselle, lui répondis-je, je ne suis pas l'auteur de la sérénade..... Elle m'interrompt d'un air fier et presque menaçant : Ne vous cachez pas, dit-elle, c'est un

effort inutile; dites-moi seulement si c'est pour moi, ou pour d'autres que cet amusement a été imaginé. Je vous préviens, continua-t-elle, que cette déclaration peut devenir sérieuse, qu'elle doit être décisive, et je ne vous en dirai pas davantage.

Si j'avais été libre, je ne sais pas ce que j'aurais répondu; mais j'étais lié, et je n'avais qu'une réponse à faire. Mademoiselle, lui dis-je, en supposant que je fusse l'auteur de la sérénade, je n'aurais jamais osé vous l'adresser. Pourquoi? dit-elle. Parce que, répondis-je, vos vues sont trop au-dessus de moi; il n'y a que les grands seigneurs qui puissent mériter votre estime..... C'est assez, dit-elle en se levant; j'ai tout compris; allez, monsieur, vous vous en repentirez. Elle avait raison; je m'en suis bien repenti.

Voilà la guerre déclarée. Mademoiselle Mar***, piquée de se voir supplantée par sa nièce, et craignant de la voir mariée avant elle, se tourna d'un autre côté. Il y avoit vis-à-vis ses fenêtres une famille respectable, point titrée, mais alliée à des familles patriciennes, et dont le fils aîné avait fait sa cour à mademoiselle Mar*** et avait été refusé; elle tâcha

de renouer avec le jeune homme, qui ne refusa pas; elle lui acheta une charge très honorable au Palais, et en six jours de temps tout fut d'accord, et le mariage fut fait.

M. Z***, qui était le nouveau mari, avait une sœur qui devait être mariée dans le même mois à un gentilhomme de Terme-Ferme; c'était deux mariages de gens à leur aise, et ma prétendue et moi devions faire le troisième; tout gueux que nous étions, il fallait faire semblant d'être riche, et se ruiner.

Voilà ce qui m'a dérangé, voilà ce qui m'a mis aux abois. Comment se tirer d'affaire?

Ma mère ne savait rien de ce qui se passait dans une maison où elle n'allait pas souvent. Mademoiselle Mar*** emprunta des cérémonies d'usage un trait de méchanceté pour l'en instruire : elle lui envoya un billet de mariage; ma mère en fut très étonnée : elle m'en parla; je fus obligé de tout avouer; et, tâchant cependant de rendre moins répréhensible la sottise que j'avais faite, en faisant valoir pour bonnes des promesses qui étaient sujettes à caution, et finissant par dire qu'à mon âge une femme de quarante ans ne me convenait pas; cette dernière raison apaisa ma mère

encore plus que les autres. Elle me demanda si le temps de mon mariage avait été fixé ; je lui dis qu'oui et que nous avions encore trois bons mois devant nous.

Pour se marier à Venise dans les grandes règles, et avec toutes les folies d'usage, il faut beaucoup plus de cérémonies que partout ailleurs.

Première cérémonie. La signature du contrat avec intervention de parens et d'amis ; formalités que nous avions évitées, ayant signé notre contrat à la sourdine.

Seconde cérémonie. La présentation de la bague : ce n'est pas l'anneau, c'est une bague, c'est un diamant solitaire, dont le futur doit faire présent à sa prétendue. Les parens et les amis sont invités pour ce jour-là ; grand étalage dans la maison, beaucoup de faste, la plus grande parure ; et on ne se rassemble jamais à Venise sans qu'il n'y ait des rafraîchissemens très coûteux : nous n'avons pu l'éviter ; notre mariage, tout ridicule qu'il était, devait faire du bruit ; il fallait faire comme les autres, et aller jusqu'au bout.

Troisième cérémonie. La présentation des perles : quelques jours avant celui de la béné-

diction nuptiale, la mère, ou la plus proche parente du prétendu, va chez la demoiselle, lui présente un collier de perles fines que la jeune personne porte régulièrement à son cou, depuis ce jour-là jusqu'au bout de l'an de son mariage. Il y a peu de familles qui possèdent des colliers de perles, ou qui veuillent en faire la dépense; mais on les loue; et, pour peu qu'elles soient belles, le louage en est très cher. Cette présentation entraîne à sa suite des bals, des festins, des habits, et par conséquent beaucoup de dépenses.

Je ne dirai mot des autres cérémonies successives qui sont à peu près pareilles à celles qui se font partout. Je m'arrête à celle des perles que j'aurais dû faire, et que je ne fis pas par cent raisons; la première était que je n'avais plus d'argent.

Quand je vis approcher ce dernier préliminaire de la noce, je fis parler à ma belle-mère prétendue, pour qu'elle m'assurât les trois conditions de notre contrat.

Il s'agissait de rentes dont il me fallait donner les titres, de diamans que la mère devait mettre entre les mains de sa fille, ou entre les miennes, avant le jour de la présentation des

perles, et de me faire passer en totalité ou en partie cette somme considérable que le protecteur inconnu lui avait promise.

Voici le résultat de la conférence dont un de mes cousins s'était chargé. Les rentes de la demoiselle consistaient en une de ces pensions viagères que la république avait destinées pour un certain nombre de demoiselles; mais il faut que chacune attende son tour, et il y en avait encore quatre à mourir avant que mademoiselle St*** en pût jouir : elle-même pouvait mourir avant que d'en toucher le premier quartier.

Pour les diamans, ils étaient décidément destinés pour la fille; mais la mère, qui était encore jeune, ne voulait pas s'en priver de son vivant, et elle ne les aurait donnés qu'après son décès.

A l'égard de ce monsieur, qui, on ne sait pas pourquoi, devait donner de l'argent, il avait entrepris un voyage, et il ne devait pas revenir de sitôt.

Me voilà bien arrangé et bien content. Je n'avais pas un état suffisant pour soutenir un ménage coûteux, encore moins pour égaler le luxe de deux couples fortunés : mon cabinet

ne me rendait presque rien : j'avais contracté des dettes, je me voyais au bord du précipice, et j'étais amoureux.

Je fis part à ma mère de ma situation; elle convint avec moi, les larmes aux yeux, qu'un parti violent était nécessaire pour éviter ma perte. Elle engagea ses fonds pour payer mes dettes de Venise; je lui cédai les miens de Modène pour son entretien, et je pris la résolution de partir.

Dans le moment le plus flatteur pour moi, après l'heureux début que je venais de faire au Palais au milieu des acclamations du barreau, je quitte ma patrie, mes parens, mes amis, mes amours, mes espérances, mon état : je pars, je mets pied à terre à Padoue. Le premier pas était fait, les autres ne me coûtèrent plus rien : grâce à mon bon tempérament, excepté ma mère, j'oubliai tout le reste; et l'agrément de la liberté me consola de la perte de ma maîtresse.

J'écrivis, en partant de Venise, une lettre à la mère de l'infortunée; je mis sur son compte la cause immédiate du parti auquel j'avais été réduit; je l'assurai que les trois conditions du contrat, une fois remplies, je n'au-

rais pas tardé à revenir; et, en attendant la réponse, je marchais toujours.

Je portais avec moi mon trésor : c'était *Amalasonte* que j'avais composée dans mes loisirs, et sur laquelle j'avais des espérances que je croyais bien fondées : je savais que l'Opéra de Milan était un des plus considérables de l'Italie et de l'Europe. Je me proposais de présenter mon drame à la direction, qui était entre les mains de la noblesse de Milan. Je comptais que mon ouvrage serait reçu, et que cent sequins ne pouvaient pas me manquer; mais qui compte sans son hôte compte deux fois.

Faisant route de Padoue à Milan, j'arrivai à Vicence, où je m'arrêtai pendant quatre jours. Je connaissais dans cette ville le comte Parminion Trissino, de la famille du célèbre auteur de la *Sophonisbe*, tragédie composée à la manière des Grecs, et une des meilleures pièces du bon siècle de la littérature italienne. J'avais connu M. Trissino dans ma première jeunesse à Venise : nous avions l'un et l'autre beaucoup de goût pour l'art dramatique. Je lui fis voir mon *Amalasonte;* il l'applaudit très froidement, et il me conseilla de m'appliquer tou-

jours au comique pour lequel il me connaissait des dispositions. Je fus fâché de ce qu'il ne trouva pas mon opéra charmant, et j'attribuai sa froideur à la préférence qu'il donnait lui-même à la comédie. Je vis avec plaisir à Vicence le fameux Théâtre Olympique de Palladio, très célèbre architecte du seizième siècle, et je passai de Vicence à Vérone, où je désirais faire la connaissance du marquis Maffei, auteur de *Mérope*, ouvrage très heureux, qui a été heureusement imité. Il n'était pas à Vérone, et je repris la route de Brescia.

J'avais écrit de Vicence à M. Novello, que j'avais connu à Feltre en qualité de vicaire du gouvernement, et qui pour lors était assesseur du gouverneur de Brescia. J'allai descendre au palais du gouvernement. M. Novello me fit un accueil très gracieux : je lui parlai de mon opéra; il était très curieux de l'entendre. Nous nous arrangeâmes pour le jour suivant : il pria à dîner avec nous des gens de lettres, qui sont très nombreux et très estimables dans ce pays-là, et le lendemain, après le café, je fis la lecture de mon drame, qui fut écouté avec attention, et unanimement applaudi. Mais mon style parut à cette assemblée judicieuse plus

tragique que musical, et ils auraient désiré que j'eusse supprimé les airs et la rime, pour en faire à leur avis une bonne tragédie.

Je les remerciai de leur indulgence; mais je quittai Brescia, bien décidé à ne pas toucher à mon drame, et à le proposer à l'Opéra de Milan. J'avais envie de voir Bergame, et je pris la route de cette ville.

En traversant le pays des Arlequins, je regardais de tous les côtés si je voyais quelque trace de ce personnage comique qui faisait les délices du Théâtre italien : je ne rencontrai ni ces visages noirs, ni ces petits yeux, ni ces habits de quatre couleurs qui faisaient rire; mais je vis des queues de lièvre sur les chapeaux, qui font encore aujourd'hui la parure des paysans de ce canton-là. Je parlerai ailleurs du masque, du caractère et de l'origine des Arlequins.

Arrivé à Bergame, je descendis dans une hôtellerie des faubourgs; je demandai qui était le gouverneur de la ville. Quelle bonne nouvelle ! quelle surprise agréable pour moi ! c'était son excellence Bonfadini, celui qui avait été podesta à Chiozza, auprès duquel j'avais servi en qualité de vice-chancelier; je me

trouvai tout d'un coup en pays de connaissance; j'allai au Palais, et je me fis annoncer. Tout le monde me fit politesse; le gouverneur m'offrit un appartement et sa table; j'acceptai, j'en profitai pendant quinze jours, et je menai la vie du monde la plus agréable. Au bout de la quinzaine, je pris congé de son excellence : je n'avais pas l'air content; il me questionna beaucoup; je n'osais rien dire; il s'aperçut que mon embarras n'était pas *l'embarras des richesses*. Il m'ouvrit sa bourse; je refusai; il insista. Je pris modestement dix sequins; je voulais lui faire mon billet, il n'en voulut pas. Que de bontés! que de grâces! Il fallait partir, et le lendemain je me mis en route.

Me voilà à Milan; me voilà dans cette métropole de la Lombardie, ancien apanage de la domination espagnole, où j'aurais dû paraître avec le manteau et la fraise, suivant le costume castillan, si la muse satirique ne m'eût pas éloigné de la place qui m'était destinée. Je viens maintenant y briguer le cothurne; mais je n'aurai les honneurs du triomphe qu'en chaussant le brodequin.

Il me tardait de présenter ma pièce et d'en

faire la lecture : nous étions justement dans le
temps du carnaval : il y avait un Opéra à Milan, et je connaissais Caffariello, qui en était
le premier acteur; je connaissais aussi le directeur et compositeur des ballets, et sa femme
qui était la première danseuse, M. et madame
Grossatesta.

Je crus plus décent, et plus avantageux pour
moi, de me faire présenter aux directeurs des
spectacles de Milan par des personnes connues;
c'était précisément ce jour-là un vendredi, jour
de relâche presque partout en Italie; et j'allai
le soir chez madame Grossatesta, qui tenait
appartement, où était le rendez-vous des acteurs, des actrices, et de la danse de l'Opéra;
et qui était ma compatriote. Caffariello arrive;
il me voit, il me reconnaît, il me salue avec
le ton d'Alexandre, et prend sa place à côté
de la maîtresse de la maison ; quelques minutes
après, on annonce le comte Prata, qui était
un des directeurs des spectacles, et celui qui
avait le plus de connaissance pour la partie
dramatique. Madame Grossatesta me présente
à M. le Comte, et lui parle de mon opéra;
celui-ci s'engage de me proposer à l'assemblée
de la direction ; mais il aurait été charmé que

j'eusse bien voulu lui donner quelque connaissance de mon ouvrage en particulier : ma compatriote aurait été bien aise de l'entendre aussi; moi, je ne demandais pas mieux que de lire. On fait approcher une petite table, une bougie; tout le monde se range; j'entreprends la lecture; j'annonce le titre d'*Amalasonte*. Caffariello chante le mot *Amalasonte*; il est long, et il lui paraît ridicule : tout le monde rit, je ne ris pas : la dame gronde; le rossignol se tait. Je lis les noms des personnages; il y en avait neuf dans ma pièce : et on entend une petite voix qui partait d'un vieux *castrat* qui chantait dans les chœurs, et criait comme un chat : *Trop, trop; il y a au moins deux personnages de trop*. Je voyais que j'étais mal à mon aise, et je voulais cesser la lecture. M. Prata fit taire l'insolent qui n'avait pas le mérite de Caffariello, et me dit, en se tournant vers moi : Il est vrai, monsieur, que pour l'ordinaire il n'y a que six ou sept personnages dans un drame; mais quand l'ouvrage en mérite la peine, on fait avec plaisir la dépense de deux acteurs; ayez, ajouta t-il, ayez la complaisance de continuer la lecture, s'il vous plaît.

Je reprends donc ma lecture : *Acte premier*,

scène première, Clodesile et Arpagon. Voilà M. Caffariello qui me demanda quel était le nom du premier *dessus* dans mon opéra. Monsieur, lui dis-je, le voici, c'est Clodesile. Comment, reprit-il, vous faites ouvrir la scène par le premier acteur, et vous le faites paraître pendant que le monde vient, s'asseoit et fait du bruit? Pardi! monsieur, je ne serai pas votre homme. (Quelle patience!) M. Prata prend la parole : Voyons, dit-il, si la scène est intéressante. Je lis la première scène; et pendant que je débite mes vers, voilà un *chétif impuissant* qui tire un rouleau de sa poche, et va au clavecin, pour repasser un air de son rôle. La maîtresse du logis me fait des excuses sans fin; M. Prata me prend par la main, et me conduit dans un cabinet de toilette très éloigné de la salle.

Là, M. le Comte me fait asseoir; il s'asseoit à côté de moi, me tranquillise sur l'inconduite d'une société d'étourdis; il me prie de lui faire la lecture de mon drame à lui tout seul, pour pouvoir en juger et me dire sincèrement son avis. Je fus très content de cet acte de complaisance; je le remerciai; j'entrepris la lecture de ma pièce : je lus depuis le premier vers jus-

qu'au dernier : je ne lui fis pas grâce d'une virgule. Il m'écouta avec attention, avec patience; et ma lecture finie, voici à peu près le résultat de son attention et de son jugement.

Il me paraît, dit-il, que vous n'avez pas mal étudié l'*Art poétique* d'Aristote et d'Horace, et vous avez écrit votre pièce d'après les principes de la tragédie. Vous ne savez donc pas que ce drame en musique est un ouvrage imparfait, soumis à des règles et à des usages qui n'ont pas le sens commun, il est vrai, mais qu'il faut suivre à la lettre. Si vous étiez en France, vous pourriez vous donner plus de peine pour plaire au public; mais ici, il faut commencer par plaire aux acteurs et aux actrices; il faut contenter le compositeur de musique; il faut consulter le peintre-décorateur; il y a des règles pour tout, et ce serait un crime de lèse-dramarturgie, si on osait les enfreindre, si on manquait de les observer.

Écoutez, poursuivit-il; je vais vous indiquer quelques unes de ces règles, qui sont immuables, et que vous ne connaissez pas.

Les trois principaux sujets du drame doivent chanter cinq airs chacun; deux dans le premier acte, deux dans le second, et un dans le troi-

sième. La seconde actrice et le second *dessus* ne peuvent en avoir que trois, et les derniers rôles doivent se contenter d'un ou de deux tout au plus. L'auteur des paroles doit fournir au musicien les différentes nuances qui forment le *clair-obscur* de la musique, et prendre garde que deux airs pathétiques ne se succèdent pas; il faut partager, avec la même précaution, les airs de bravoure, les airs d'action, les airs de *demi-caractères, et les menuets, et les rondeaux*.

Surtout, il faut bien prendre garde de ne pas donner d'airs passionnés, ni d'airs de bravoure, ni des rondeaux aux seconds rôles; il faut que ces pauvres gens se contentent de ce qu'on leur donne, et il leur est défendu de se faire honneur.

M. Prata voulait encore continuer : j'en ai assez, monsieur, lui dis-je, ne vous donnez pas la peine d'en dire davantage : je le remerciai de nouveau, et je pris congé de lui.

Je vis alors que les gens qui m'avaient jugé à Bresse avaient raison. Je compris que le comte Trissino de Vicence avait encore plus raison, et que moi seul j'avais tort.

En rentrant chez moi, j'avais froid, j'avais

chaud, j'étais humilié. Je tire ma pièce de ma poche, l'envie me prend de la déchirer. Le garçon de l'auberge vient me demander mes ordres pour mon souper. — Je ne souperai pas. Faites-moi bon feu. J'avais toujours mon *Amalasonte* à la main; j'en relisais quelques vers que je trouvais charmans. Maudites règles! Ma pièce est bonne, j'en suis sûr, elle est bonne; mais le théâtre est mauvais, mais les acteurs, les actrices, les compositeurs, les décorateurs..... Que le diable les emporte, et toi aussi malheureux ouvrage qui m'as coûté tant de peines, qui m'as trompé dans mes espérances; que la flamme te dévore! Je le jette dans le feu, et je le vois brûler de sang-froid avec une espèce de complaisance. Mon chagrin, ma colère, avaient besoin d'éclater, je tournai ma vengeance contre moi-même, et je me crus vengé. Je mangeai bien, je bus encore mieux; j'allai me coucher, et je dormis tranquillement.

Tout ce que j'éprouvai d'extraordinaire, c'est que je me réveillai le matin deux heures plus tôt que de coutume. Allons, allons, me dis-je à moi-même, point de mauvaise humeur; il faut avoir du courage, il faut aller chez M. le

résident de Venise; il m'avait invité à dîner, mais il faut lui parler tête à tête, il faut y aller tout à l'heure. Je m'habille, et j'y vais. Il me reçut à sa toilette; je lui fis comprendre que les témoins me gênaient, et il fit sortir tout le monde. Je lui contai mon histoire de la veille, je lui traçai le tableau de la conversation dégoûtante qui m'avait révolté; je lui parlai du jugement du comte Prata, et je finis par dire que j'étais l'homme du monde le plus embarrassé.

M. Bartolini s'amusa beaucoup au récit de la scène comique des trois acteurs héroïques, et me demanda mon opéra pour le lire. — Mon opéra, monsieur? il n'existe plus. — Qu'en avez-vous fait? — Je l'ai brûlé. — Vous l'avez brûlé? — Oui, monsieur, j'ai brûlé tous mes fonds, tout mon bien, ma ressource et mes espérances.

Le ministre se mit à rire encore davantage, et en riant et en causant, il en résulta que je restai chez lui, qu'il me reçut en qualité de gentilhomme de sa chambre, qu'il me donna un très joli appartement, et qu'au bout du compte, à l'échec que je venais d'essuyer, j'avais plus gagné que perdu.

Il arriva dans cette ville au commencement du carême un charlatan d'une espèce fort rare ; son nom était Bonafede Vitali, de la ville de Parme; il se faisait appeler l'*Anonyme*. Il était de bonne famille ; il avait eu une éducation excellente, et il avait été jésuite. Dégoûté du cloître, il s'appliqua à la médecine, et il eut une chaire de professeur dans l'université de Palerme; et, comme il était meilleur parleur qu'écrivain, il quitta la place honorable qu'il occupait, et prit le parti de monter sur les tréteaux, pour haranguer le public, et n'étant pas assez riche pour se contenter de la simple gloire, il tirait parti de son talent, et il vendait ses médicamens.

C'était bien faire le métier de charlatan, mais ses remèdes spécifiques étaient bons, et sa science et son éloquence lui avaient mérité une réputation et une considération peu communes.

Il résolvait publiquement toutes les questions les plus difficiles qu'on lui proposait sur toutes les sciences et les matières les plus abstraites. On envoyait sur son Théâtre empirique des problèmes, des points de critique, d'histoire, de littérature, etc. Il répondait

sur-le-champ, et faisait des dissertations très satisfaisantes.

Il passa quelques années après à Venise ; il fut appelé à Vérone, à cause d'une maladie épidémique, qui faisait périr tous ceux qui en étaient attaqués. Son arrivée dans cette ville fut comme l'apparition d'Esculape en Grèce ; il guérit tout le monde avec des pommes d'api et du vin de Chypre. Il fut nommé par reconnaissance premier médecin de Vérone ; mais il n'en jouit pas long-temps, car il mourut dans la même année, regretté de tout le monde, excepté des médecins.

L'Anonyme avait à Milan la satisfaction de voir la place où il se montrait au public toujours remplie de gens à pied, et de gens en voiture ; mais comme les savans étaient ceux qui achetaient moins que les autres, il fallait garnir l'échafaud d'objets attrayans, pour entretenir le public ignorant, et le nouvel Hippocrate débitait ses remèdes et prodiguait sa rhétorique, entouré des quatre masques de la comédie italienne.

M. Bonafede Vitali avait aussi la passion de la comédie, et entretenait à ses frais une troupe complète de comédiens, qui, après

avoir aidé leur maître à recevoir l'argent qu'on jetait dans des mouchoirs, et à rejeter ces mêmes mouchoirs chargés de petits pots ou de petites boîtes, donnaient ensuite des pièces en trois actes, à la faveur de torches de cire blanche, avec une sorte de magnificence.

C'était autant pour l'homme extraordinaire que pour ses acolytes que j'avais envie de faire connaissance avec l'Anonyme. J'allai le voir un jour sous prétexte d'acheter de son *alexipharmaque;* il me questionna sur la maladie que j'avais, ou que je croyais avoir : il s'aperçut que ce n'était que la curiosité qui m'avait attiré chez lui; il me fit apporter une bonne tasse de chocolat, et il me dit que c'était le meilleur médicament qui pouvait convenir à mon état.

Je trouvai la galanterie charmante. Nous causâmes ensemble pendant quelque temps; il était aussi aimable dans son particulier qu'il était savant en public. Je m'étais annoncé, dans le courant de notre conversation, comme étant attaché au résident de Venise. Il crut que j'aurais pu lui être utile à l'égard d'un projet qu'il avait imaginé. Il m'en fit part; j'entrepris de le servir, et je fus assez heu-

reux pour réussir : voici de quoi il s'agissait.

Ne vous ennuyez pas, mon cher lecteur, à cette digression; vous verrez combien elle aura été nécessaire à l'enchaînement de mon histoire.

Les spectacles de Milan avaient été suspendus pendant le carême, comme c'est l'usage par toute l'Italie. La salle de la comédie devait se rouvrir à Pâques, et l'engagement avait été pris avec une des meilleures troupes de comédiens; mais le directeur fut appelé en Allemagne; il partit sans rien dire, et il manqua aux Milanais. La ville alors se trouvant sans spectacles, allait envoyer à Venise et à Bologne pour former une compagnie. L'Anonyme aurait désiré qu'on donnât la préférence à la sienne, qui n'était pas excellente, mais qui pouvait compter sur trois ou quatre sujets de mérite, et dont l'ensemble était bien concerté. Effectivement, M. Casali, qui jouait les premiers amoureux, et M. Rubini, qui soutenait à ravir les rôles de Pantalon, ont été appelés l'année suivante à Venise, le premier pour le théâtre de Saint-Samuel, l'autre pour celui de Saint-Luc.

Je me chargeai avec plaisir d'une commis-

sion qui, de toute façon, me devait être agréable. J'en fis part à mon ministre, qui prit sur lui d'en parler aux dames principales de la ville ; j'en parlai au comte Prata, que j'avais toujours cultivé ; j'employai mon crédit et celui du résident de Venise auprès du gouverneur, et en trois jours de temps le contrat fut signé, l'Anonyme fut satisfait, et j'eus pour pot de vin une seconde loge en face, qui pouvait contenir dix personnes.

Profitant de l'occasion de cette troupe, que je voyais familièrement, je me remis à composer quelques bagatelles théâtrales. Je n'aurais pas eu assez de temps pour faire une comédie, car l'arrangement avec l'Anonyme n'avait été fait que pour le printemps et l'été, jusqu'au mois de septembre ; et comme il y avait parmi les gagistes de l'Anonyme un compositeur de musique, et un homme et une femme qui chantaient assez bien, je fis un intermède à deux voix, intitulé *le Gondolier vénitien*, qui fut exécuté, et eut tout le succès qu'une pareille composition pouvait mériter. Voilà le premier ouvrage comique de ma façon qui parut en public, et successivement à la presse, car il a été imprimé dans

le quatrième volume de mes Opéra comiques, édition de Venise, par Pasquali.

Pendant que l'on donnait à Milan mon *Gondolier vénitien* avec des comédies à canevas, on annonça la première représentation de *Bélisaire*, et on continua à l'annoncer pendant six jours, avant que de la donner, pour exciter la curiosité du public, et s'assurer d'avoir une chambrée complète : les comédiens ne se trompèrent point. La salle de Milan de ce temps-là, qui a subi dans les flammes la destinée presque ordinaire des salles de spectacles, était la plus grande d'Italie après celle de Naples; et à la première représentation de *Bélisaire*, l'affluence fut si considérable, que l'on était foulé même dans les corridors.

Mais quelle détestable pièce! Justinien était un imbécille, Théodore une courtisane, Bélisaire un prédicateur. Il paraissait les yeux crevés sur la scène. Arlequin était le conducteur de l'aveugle, et lui donnait des coups de batte pour le faire aller; tout le monde en était révolté, et moi plus que tout autre, ayant distribué beaucoup de billets à des personnes du premier mérite.

Je vais le lendemain chez Casali; il me reçoit en riant, et me dit d'un ton goguenard : Hé bien, monsieur, que pensez-vous de notre fameux Bélisaire? Je pense, lui dis-je, que c'est une indignité à laquelle je ne m'attendais pas. Hélas! monsieur, reprit-il, vous ne connaissez pas les comédiens. Il n'y a pas de troupe qui ne se serve de temps à autre de ces tours d'adresse pour gagner de l'argent, et cela s'appelle, en jargon de comédien, *una arrostita* (une grillade). Que signifie, lui dis-je, *una arrostita*? Cela veut dire, dit-il, en bon toscan, *una corbellatura;* en langue lombarde, *una minchionada,* et en français, *une attrape.* Les comédiens sont dans l'usage de s'en servir; le public est accoutumé à les souffrir; tout le monde n'est pas délicat; et les *arrostites* iront toujours leur train, jusqu'à ce qu'une réforme parvienne à les supprimer. Je vous prie, M. Casali, lui dis-je, de ne pas me *rôtir* une seconde fois, et je vous conseille de brûler votre *Bélisaire;* je crois qu'il n'y a rien de plus détestable.

Vous avez raison, me dit-il; mais je suis persuadé que de cette mauvaise pièce on pourrait en faire une bonne. Allons, monsieur,

poursuivit Casali, vous avez envie de travailler pour le théâtre; faites que ce soit votre début. — Non, dis-je, je ne commencerai pas par une tragédie. — Faites-en une tragi-comédie. — Pas dans le goût de la vôtre. — Il n'y aura point de masques ni de bouffonneries. — Je verrai, j'essaierai. — Monsieur, je vous confie mon secret. Je dois aller l'année prochaine à Venise; si je pouvais y apporter avec moi un Bélisaire.... Là un Bélisaire *in fiochi*. — Vous l'aurez peut-être. — Il faut me le promettre. — Hé bien, je vous le promets. — Parole d'honneur? — Parole d'honneur.

Voilà Casali content. Je le quitte, et je vais chez moi, bien déterminé à lui tenir parole avec exactitude et avec soin. Monsieur le résident sachant que j'étais rentré, me fit demander pour me dire qu'il allait partir pour Venise, pour ses affaires particulières, ayant eu la permission du sénat de s'absenter pour quelques jours de Milan.

Il avait un secrétaire milanais, mais ils n'étaient pas bien ensemble; celui-ci était un peu trop délicat, et le ministre était vif et sujet à des emportemens très violens. Il me fit l'honneur de me charger de plusieurs commis-

sions; et, entre autres, comme des bruits sourds faisaient craindre une guerre qui pouvait intéresser la Lombardie, il me chargea de lui écrire tous les jours, et d'être attentif à tout ce qui pouvait se passer. C'était empiéter sur les droits du secrétaire; mais je ne pouvais pas m'y refuser, et mon ministre n'aurait pas entendu raison là-dessus. Je ne manquai pas d'exécuter les commissions dont j'étais chargé; mais je ne tardai pas en même temps à entreprendre l'ouvrage que j'avais promis sous ma parole d'honneur.

J'étais parvenu en peu de jours à la fin du premier acte. Je l'avais communiqué à Casali qui en était enchanté, et qui aurait voulu le copier sur-le-champ; mais il arriva deux événemens à la fois, dont le premier me fit ralentir le travail, et le second me fit cesser de travailler pour long-temps.

En me promenant un jour à la campagne, du côté de Porta Rosa, avec M. Carrara, gentilhomme bergamasque, et mon ami intime, nous nous arrêtâmes à la fameuse hôtellerie de la *Cazzola* (*lampe de cuisine*), que les Milanais prononcent *Cazzeura,* car les Lombards ont la diphthongue *eu* comme

les Français, et la prononcent de même.

A Milan on ne fait de parties de promenade ni d'autres parties quelconques sans qu'il n'y soit question de manger; aux spectacles, aux assemblées de jeu, à celles des familles, soit de cérémonies ou de complimens, aux courses, aux processions, même aux conférences spirituelles, on mange toujours. Aussi les Florentins, généralement sobres et économes, appellent les Milanais *les loups lombards*.

Nous ordonnâmes, M. Carrara et moi, un petit goûter composé de *polpettino* (*boulettes* de viande hachée) de petits oiseaux, et d'écrevisses; et en attendant que notre collation fût prête, nous fîmes un tour de jardin.

En revenant nous passâmes du côté de la cuisine de l'auberge, et je vis à une croisée du premier un très joli minois, qui faisait semblant de se cacher derrière le rideau. Je vais tout de suite aux informations. L'hôte ne connaissait pas la personne. Il y avait trois jours qu'elle était arrivée en poste avec un homme bien équipé, qui s'était absenté le lendemain, et n'avait plus reparu. On la voyait dans le chagrin, et on la croyait Vénitienne.

Jeune, jolie, Vénitienne et affligée! Allons,

dis-je à mon camarade, il faut aller la consoler : je monte; Carrara me suit ; je frappe; la belle ne veut pas ouvrir : je parle vénitien, je m'annonce comme un homme attaché au résident de Venise ; elle ouvre les deux battans, et me reçoit fondant en larmes, et dans la plus grande désolation. Je fis mon possible pour la tranquilliser, et mon ami Carrara riait. Quel homme dur! Je parvins enfin à essuyer les larmes de ma charmante compatriote, et à la faire parler; elle était, me dit-elle, une demoiselle de très bonne maison de Venise, devenue amoureuse d'un homme d'une condition au-dessus de la sienne; elle s'était flattée d'en faire un époux; mais ils avaient trouvé des oppositions partout, et il fallait aller en pays étranger. La belle avait mis dans sa confidence un oncle maternel qui l'aimait beaucoup, et qui avait eu la faiblesse de la seconder. Ils s'étaient sauvés tous les trois; ils avaient pris la route de Milan, et avaient passé par Crême : on les avait poursuivis et atteints dans cette ville; l'oncle fut arrêté et conduit en prison. Les deux amans avaient eu le bonheur de s'échapper. Ils étaient arrivés à Milan de nuit, s'étaient logés dans l'hôtellerie où nous étions;

son amant était sorti de bon matin pour chercher un logement dans la ville; il n'était pas revenu. Il y avait trois jours que la demoiselle était seule, désespérant de revoir son ravisseur, son indigne séducteur; et les pleurs redoublés de cette beauté languissante achèvent l'histoire, et mettent le comble à ma sensibilité.

Le soleil commençait à disparaître, il fallait partir; je pris congé de ma belle compatriote, je lui promis de venir la voir le lendemain; et, en lui souhaitant le bonsoir bien affectueusement, je la priai de me confier son nom. Elle parut faire quelque difficulté; mais enfin elle me dit à l'oreille qu'elle s'appelait Marguerite Biondi. Je sus depuis qu'elle n'était ni Marguerite, ni Biondi, ni nièce, ni demoiselle; mais elle était jeune, jolie, aimable: elle avait l'air honnête, j'étais de bonne foi. Pouvais-je l'abandonner dans la détresse et dans l'affliction?

J'essuyai, en revenant à la ville, toutes les railleries et toutes les plaisanteries de Carrara; mais cela n'empêcha pas que je ne tinsse parole à la belle étrangère; j'allai dîner avec elle le lendemain: elle me pria de m'intéresser

à son oncle pour le faire sortir de prison, d'en parler au résident de Venise à son retour à Milan, et de l'engager à la raccommoder avec ses parens; je n'avais rien à lui refuser : j'allais la voir très souvent, et sa société me paraissait tous les jours plus intéressante.

J'étais très content de mon état, et cette dernière aventure ajoutait aux agrémens de ma situation; mais je n'étais pas fait pour jouir long-temps d'un bonheur quelconque. Les plaisirs et les chagrins se succédaient rapidement chez moi; et le jour où je jouissais davantage était presque toujours la veille d'un événement disgracieux.

Mon domestique entre un jour dans ma chambre de très bonne heure; il ouvre les rideaux, et me voyant réveillé : Ah! monsieur, dit-il, j'ai une grande nouvelle à vous apprendre : quinze mille Savoyards, tant à pied qu'à cheval, viennent de s'emparer de la ville, et on les voit escadronner sur la place de la cathédrale.

C'était le commencement de la guerre de 1733, appelée la guerre de *Don Carlos*. Le roi de Sardaigne venait de se déclarer pour ce prince, et de réunir ses armes à celles de

France et d'Espagne contre la maison d'Autriche. Les Savoyards, qui avaient marché la nuit, arrivèrent au point du jour aux portes de Milan; le général demanda les clefs de la ville : Milan est trop vaste pour se défendre, et les clefs lui furent apportées.

Sans approfondir la chose davantage, je crus en savoir assez pour en faire part à mon résident. Je rentre, j'écris, j'envoie un exprès à Venise; et trois jours après, le ministre revint à sa résidence. Pendant ce temps-là les troupes françaises ne tardèrent pas à paraître, et à se réunir aux Sardes, leurs alliés, formant ensemble cette armée formidable que les Italiens appelaient *l'armata dei Gallo-Sardi.*

Les alliés se disposant à faire le siége du château de Milan, firent les approches pour se mettre en état de battre la citadelle, et les habitans de la place d'armes furent obligés de décamper. Ma pauvre Vénitienne qui était de ce nombre, me fit avertir de son embarras : j'y accourus sur-le-champ : je la fis déloger promptement; et ne voulant pas la mettre dans un hôtel garni, je fus forcé de la confier à un marchand génois, où je ne pouvais la

voir qu'au milieu d'une famille nombreuse et excessivement difficile.

Les assiégeans ne tardèrent pas à former leurs tranchées et leurs chemins couverts : le siége allait grand train; les batteries de canons faisaient voler jour et nuit leurs boulets, auxquels ripostaient ceux de la citadelle, et les bombes mal dirigées venaient nous visiter dans la ville.

Un courrier de la république de Venise apporta quelques jours après, à mon ministre, une lettre ducale en parchemin, et cachetée en plomb, avec ordre de partir de Milan, et d'aller, pendant la guerre, établir sa résidence à Crême.

M. le résident m'en fit part aussitôt. Il profita de cette occasion pour se défaire de son secrétaire, qu'il n'aimait pas; me conféra cette commission honorable et lucrative, et m'ordonna de me tenir prêt le lendemain; et comme il nous fallait un correspondant à Milan pendant notre absence, je proposai mon ami Carrara, qui fut approuvé par le ministre, et vint se loger à l'hôtel.

Arrivé à Crême, mon premier soin fut d'aller à la geôle; je demande M. Léopold

Scacciati, qui était l'oncle de ma belle. Il n'y était plus; mes recommandations avaient avancé son élargissement; il était sorti la veille de mon arrivée, et il était parti pour Milan.

Cet homme ne se doutait pas de mon départ de cette ville; comment aurait-il fait pour retrouver mademoiselle Biondi dans un pays si vaste et si peuplé? Cette réflexion m'inquiétait beaucoup; j'écrivis au marchand génois, j'écrivis à M. Carrara, et voici à peu près la réponse de ce dernier.

« Votre Léopold Scacciati est arrivé à Milan;
« il est venu à l'hôtel, croyant vous y trou-
« ver : le portier l'a fait monter, il m'a parlé :
« il a réclamé sa nièce : je l'ai conduit chez
« le Génois; et j'ai cru vous rendre un service
« essentiel, en lui faisant consigner cette fille
« qui vous était à charge, et qui n'en méritait
« pas la peine. »

Éloigné de cet objet enchanteur, j'avouai que mon ami s'était bien conduit; et n'ayant pas reçu de nouvelles depuis ni de la demoiselle ni de son oncle, leur ingratitude m'affecta, mais fort légèrement : je les oubliai l'un et l'autre, et je m'appliquai sérieusement à remplir les devoirs de ma charge.

Crême est une ville de la république de Venise, gouvernée par un noble Vénitien, avec le titre de Podesta, à quarante-huit lieues de la capitale, et à neuf de la ville de Milan.

Le résident de Venise était à portée, dans cette ville, de veiller sur les événemens et sur les desseins des puissances belligérantes, sans compromettre la république, qui était neutre, et qui ne pouvait pas reconnaître les nouveaux maîtres du Milanais.

Mais ce ministre n'était pas le seul qui en était chargé : on avait envoyé de Venise en même temps, et dans la même ville, un sénateur avec le titre de *provéditeur extraordinaire;* et tous les deux faisaient, à l'envi, leurs efforts pour avoir des correspondances, et pour envoyer au sénat les nouvelles les plus récentes et les plus sûres.

Nous avions tous les jours pour notre part dix à douze, et quelquefois jusqu'à vingt lettres, qui nous venaient de Milan, de Turin, de Bresse, et de tous les pays de traverse où il était question du passage de troupes, ou de fourrages, ou de magasins. C'était à moi à les ouvrir, à en faire les extraits, à les confronter,

et à établir un plan de dépêche, d'après les relations qui paraissaient les plus uniformes et les mieux constatées.

Mon ministre, d'après mon travail, choisissait, faisait des remarques, des réflexions, et nous dépêchions quelquefois quatre estafettes en un jour à la capitale.

Cet exercice m'occupait beaucoup, il est vrai, mais il m'amusait infiniment : je me mettais au fait de la politique et de la diplomatie; connaissances qui me furent très utiles lorsque je fus nommé, quatre ans après, consul de Gênes à Venise.

Au bout de vingt jours de siége et quatre de brèche ouverte, le château de Milan fut forcé de capituler et de se rendre, ayant demandé et obtenu tous les honneurs de la guerre, tambour battant, drapeaux déployés, chariots couverts jusqu'à Mantoue, où était le rendez-vous général des Allemands, qui n'avaient pas encore assez de force rassemblées pour s'opposer aux progrès de leurs ennemis.

Les armées combinées, qui profitaient du temps favorable, mirent le siége quelques jours après devant Pizzighetone, petite ville

frontière dans le Crémonais, au confluent du Serio et de l'Adda, très bien fortifiée, et avec une citadelle très considérable.

Le théâtre de la guerre s'étant beaucoup rapproché de la ville de Crême, nous étions encore plus à portée d'avoir des nouvelles, puisque nous entendions très distinctement les coups de canon; mais les hostilités n'allèrent pas bien loin; car les Allemands, qui attendaient des ordres de Vienne ou de Mantoue, demandèrent un armistice de trois jours, qui leur fut accordé sans difficulté.

Je fus envoyé, dans cette occasion, en qualité d'espion honorable au camp des alliés : il n'est pas possible de tracer au juste le tableau frappant d'un camp en armistice. C'est la fête la plus brillante, le spectacle le plus étonnant qu'il soit possible d'imaginer. Un pont jeté sur la brèche donne la communication entre les assiégeans et les assiégés : on voit des tables dressées partout: les officiers se régalent réciproquement; on donne en dedans et en dehors, sous des tentes ou sous des berceaux, des bals, des festins, des concerts. Tout le monde des environs y accourt à pied, à cheval, en voiture; les vivres y arrivent de toute

part : l'abondance s'y établit dans l'instant ; les charlatans, les voltigeurs ne manquent pas de s'y rendre. C'est une foire charmante, c'est un rendez-vous délicieux.

J'en jouissais, pendant quelques heures, tous les jours ; et au troisième, je vis sortir la garnison allemande, avec les mêmes honneurs qui avaient été accordés à celle du château de Milan. Je m'amusais à voir des soldats français et piémontais, sortant de la place sous leurs étendards, se fourrer dans les haies de leurs compatriotes, et déserter impunément. Je faisais, le soir en rentrant, à mon ministre, le rapport de ce que j'avais vu et de ce que j'avais appris, et je pouvais l'assurer, d'après les entretiens que j'avais eu avec des officiers, que les armées combinées devaient aller se camper dans les duchés de Parme et de Plaisance, pour les garantir des incursions qu'on pouvait craindre de la part des Allemands.

L'effet répondit aux notices qu'on m'avait données : les alliés défilèrent peu à peu du côté du Crémonais, et s'établirent dans les environs de Parme, où la duchesse douairière, à la tête de la régence, gouvernait ses états.

L'éloignement des troupes diminua de beaucoup mon travail, et me donna le loisir de me livrer à des occupations plus agréables : je repris mon *Bélisaire;* j'y travaillai avec assiduité, avec intérêt ; je ne le quittai que quand je le crus fini, et lorsqu'il me parut que je pouvais en être content.

Dans ces entrefaites, mon frère, qui après la mort de M. Visinoni avait quitté le service de Venise, et s'était transporté à Modène, croyant que le duc l'aurait employé, n'ayant rien obtenu de ce côté-là, vint me rejoindre à Crême. Je le reçus avec amitié, je le présentai à M. le résident. Ce ministre lui accorda la place de gentilhomme que j'avais occupée ; mais si l'un avait la tête chaude, l'autre l'avait brûlante, et ils ne pouvaient pas tenir ensemble. M. le résident remercia mon frère, et celui-ci s'en alla de mauvaise humeur.

L'inconduite de mon frère me fit quelque tort dans l'esprit du ministre. Il ne me regardait plus depuis ce temps-là avec la même bonté, ni avec la même amitié. Un tartufe dominicain s'était emparé de sa confiance, et quand je n'étais pas au logis, il se mêlait d'écrire sous la dictée du ministre. Tout cela m'avait

déjà indisposé. Nous n'étions plus, mon supérieur et moi, que deux êtres dégoûtés l'un de l'autre ; et cette disposition amena une rupture totale.

J'étais un jour dans ma chambre lorsqu'on m'annonça un étranger qui voulait me parler. Je dis, Qu'on le fasse entrer ; et je vois un homme maigre, petit, boiteux, pas trop bien vêtu, et avec une physionomie fort douteuse. Je lui demande son nom. Monsieur, dit-il, je suis votre serviteur Léopold Scacciati. — Ah, ah! monsieur Scacciati? — Oui, monsieur, celui que vous avez eu la bonté de protéger, et de faire sortir de prison. — D'où venez-vous actuellement? — De Milan, monsieur. — Comment se porte mademoiselle votre nièce? — Très bien, à merveille ; vous allez la voir. — La voir? où donc? — Ici. — Elle est ici? — Oui, monsieur, à l'hôtellerie du Cerf, où elle vous attend, et vous prie de venir dîner avec elle. — Doucement, M. Scacciati, qu'avez-vous fait pendant si long-temps à Milan? — J'y connaissais beaucoup d'officiers, ils me faisaient l'honneur de venir me voir. — Vous voir? — Oui, monsieur. — Et mademoiselle? — Elle faisait les honneurs

de la table. — Rien que de la table?.....

Un valet de pied vint interrompre une conversation que j'aurais voulu pousser plus loin : mais il me dit que le ministre me demandait. Je prie M. Scacciati de rester, et de m'attendre : je monte. M. le résident me présente un manuscrit à copier. C'était le manifeste du roi de Sardaigne, avec les raisons qui l'avaient engagé dans le parti des Français. Ce cahier était précieux pour le moment, car l'original était encore sous la presse à Turin, et il fallait le copier pour l'envoyer à Venise.

Le ministre ne dînait ni soupait chez lui ce jour-là. Il m'ordonna de lui rapporter le manuscrit et la copie le lendemain à son réveil. Le cahier était assez volumineux et mal écrit ; cependant il fallait bien l'expédier. Je rentre chez moi ; je préviens M. Scacciati que je ne pouvais pas dîner en ville ce jour-là, et que j'irais le soir voir sa nièce, aussitôt que je le pourrais. Il m'annonce que mademoiselle doit partir incessamment. Je répète les mêmes mots avec un mouvement d'impatience, et le boiteux fait une pirouette et s'en va.

Je me mets tout de suite à l'ouvrage ; je dîne avec une tasse de chocolat ; je travaille

jusqu'à neuf heures du soir; je finis : je serre les deux copies dans mon secrétaire, et je m'en vais à l'hôtellerie du Cerf. Je trouve la belle Vénitienne engagée dans une partie de pharaon avec quatre messieurs que je ne connaissais pas. Au moment que j'entre, la taille finissait. On se lève, on me fait beaucoup de politesses, on fait servir le souper, on me donne la place d'honneur près de la demoiselle. J'avais une faim enragée, je mangeai comme quatre.

Le souper fini, on reprend le jeu. Je ponte, je gagne, et je n'osais pas m'en aller le premier. La nuit se passe en jouant. Je regarde ma montre; il était sept heures du matin. Je gagnais toujours, mais je ne pouvais rester davantage : je fais mes excuses à la compagnie, et je m'en vais.

A quatre pas de l'auberge, je rencontre un de nos valets de pied. M. le résident m'avait fait chercher partout; il s'était levé à cinq heures du matin, il m'avait fait demander, on lui avait dit que j'avais découché de l'hôtel. Il était furieux.

Je cours, je rentre; je vais dans ma chambre, je prends les deux cahiers, je les apporte

au ministre : il me reçoit fort mal. Il va jusqu'à me soupçonner d'avoir été communiquer le manifeste du roi de Sardaigne au provéditeur extraordinaire de la république de Venise.

Cette imputation me blesse, me désole. Je succombe, contre mon ordinaire, à un mouvement de vivacité. Le ministre me menace de me faire arrêter. Je sors, je vais me réfugier chez l'évêque de la ville. Celui-ci prend mon parti, et s'engage de me raccommoder avec le résident. Je le remercie ; mon parti était pris, je ne voulais que me justifier et partir.

M. le résident eut le temps de s'informer où j'avais passé la nuit ; il était revenu sur mon compte, mais je ne voulus plus m'exposer à de pareils désagrémens, et je demandai la permission de me retirer. Le ministre me l'accorda. J'allai le voir ; je lui fis mes excuses et mes remercîmens. Je fis mes paquets, je louai une chaise pour Modène, où ma mère demeurait encore, et trois jours après je partis.

Arrivé à Parme le 28 du mois de juin, la veille de la Saint-Pierre, en 1733, jour mémorable pour cette ville, j'allai me loger *all' osteria del Gallo* (à l'hôtel du Coq). Le matin

un bruit effrayant me réveille. Je sors de mon lit, j'ouvre la croisée de ma chambre, je vois la place remplie de monde; on se heurte, on pleure, on crie, on se désole; des femmes portent leurs enfans sur leurs bras; d'autres les traînent sur le pavé. On voit des hommes chargés de hottes, de paniers, de coffres-forts, de paquets; des vieillards qui tombent, des malades en chemise, des charrettes qu'on renverse, des chevaux qui s'échappent : les Allemands sont aux portes.

Tout à coup voilà la scène qui change; voilà des cris de joie; on fait sonner les cloches partout; on tire des pétards. Tout le monde sort de l'église, tout le monde remporte son bien; on se cherche, on se rencontre, on s'embrasse. Quel a été le sujet de ce changement? Voici le fait en totalité.

Un espion double, à la solde des alliés aussi bien qu'à celle des Allemands, avait été, la nuit précédente, au camp des premiers, dans le village de Saint-Pierre, à une lieue de la ville, et il avait rapporté qu'un détachement de troupes allemandes devait aller, ce jour-là, fourrager dans les environs de Parme, avec intention de tenter un coup de main sur la ville.

Le maréchal de Coigny, qui commandait alors l'armée, fit un détachement de deux régimens, Picardie et Champagne, et les envoya à la découverte; mais comme ce brave général ne manquait jamais de précaution ni de vigilance, il fit arrêter l'espion dont il se défiait, et fit mettre tout le camp sous les armes.

M. de Coigny ne se trompa pas; les deux régimens arrivés à la vue des remparts de la ville, découvrirent l'armée allemande, composée de quarante mille hommes, conduits par le maréchal de Mercy, avec dix pièces de campagne.

Les Français, marchant par le grand chemin entouré de larges fossés, ne pouvaient pas reculer : ils avancèrent bravement; mais ils furent presque tous renversés par l'artillerie des ennemis.

Ce fut le signal de la surprise pour le commandant français. L'espion fut pendu sur-le-champ, et l'armée se mit en marche, en redoublant le pas : le chemin était borné : la cavalerie ne pouvait pas avancer; mais l'infanterie chargea si vigoureusement l'ennemi, qu'elle le força de reculer; et ce fut dans ce moment-là que la frayeur des Parmesans se

convertit en joie. Tout le monde courait alors sur les remparts de la ville : j'y courus aussi : on ne peut pas voir une bataille de plus près : la fumée empêchait souvent de bien distinguer les objets; mais c'était toujours un coup d'œil fort rare, dont bien peu de monde peut se vanter d'avoir joui.

Le feu continuel dura pendant neuf heures sans interruption : la nuit sépara les deux armées, les Allemands se dispersèrent dans les montagnes de Reggio, et les alliés restèrent les maîtres du champ de bataille.

Le jour suivant, je vis conduire à Parme, sur un brancard, le maréchal de Mercy, qui avait été tué dans la chaleur du combat. Ce général fut embaumé et envoyé en Allemagne, ainsi que le prince de Wurtemberg, qui avait subi le même sort.

Un spectacle bien plus horrible et plus dégoûtant s'offrit à mes yeux le jour suivant dans l'après-midi. C'était les morts qu'on avait dépouillés pendant la nuit, et qu'on faisait monter à vingt-cinq mille hommes; ils étaient nus et amoncelés; on voyait des jambes, des bras, des crânes, et du sang partout. Quel carnage!

Les Parmesans craignaient l'infection de

l'air, vu la difficulté d'enterrer tous ces corps massacrés; mais la république de Venise, qui est presque limitrophe du Parmesan, et qui était intéressée à garantir la salubrité de l'air, envoya de la chaux en abondance, pour faire disparaître tous ces cadavres de la surface de la terre.

Le troisième jour après, je voulais continuer ma route pour Modène. Mon voiturin m'observa que les chemins de ce côté-là étaient devenus impraticables à cause des incursions continuelles des troupes des deux partis. Il m'ajouta que si je voulais aller à Milan, qui était sa patrie, il m'y conduirait; et que si je voulais aller à Bresse, il connaissait un de ses camarades qui allait partir pour cette ville, avec un abbé dont je pourrais être compagnon de voyage.

J'acceptai cette dernière proposition. Bresse me convenait mieux, et je partis le lendemain; mais, ayant été volé et dépouillé de tout en route, excepté de mon précieux *Bélisaire*, le voiturin me fit observer qu'il valait mieux aller à Casal Pasturlengò, qui n'était qu'à une lieue de distance, et où le curé, très honnête et très complaisant, se ferait un plaisir de me

recevoir et de me loger. Un jeune homme se
chargea de m'y conduire; je le suivis, et je
bénis le ciel qui tolère d'un côté les méchans,
et anime de l'autre les cœurs sensibles et ver-
tueux.

Arrivé à Casal Pasturlengo, je priai mon
guide d'aller prévenir M. le curé de mon
accident. Quelques minutes après ce bon pas-
teur vient au-devant de moi, me tend la main,
et me fait monter chez lui : enchanté de ce
bon accueil, je tourne les yeux vers le jeune
homme qui m'avait escorté; et, en le remer-
ciant, je lui marque mon regret de ne pou-
voir pas le récompenser. Le curé s'en aper-
çoit, et donne quelques sous au paysan qui
s'en va content. C'est peu de chose, mais cela
prouve la façon de penser d'un homme juste
et compatissant.

A la campagne, on soupe de bonne heure.
Le soupé était prêt quand j'arrivai; je ne fis
pas de façons; il partagea avec moi ce que sa
gouvernante lui avait préparé. Le lendemain,
j'étais très disposé à m'en aller à pied; mais
ce digne homme ne le permit pas. Il me donna
son cheval et son domestique, avec ordre à
celui-ci de payer pour moi à la dînée, et je

partis, confondu, comblé de bienfaits et de politesses.

J'arrivai à Bresse plus embarrassé que jamais. Un de mes chagrins était de ne pouvoir récompenser le domestique du curé. Je le priai de m'attendre à une petite auberge où nous étions descendus, et je portai mes pas vers le palais du gouvernement. En tournant le coin d'une rue que l'on m'avait indiquée, je vois un homme qui, tout en boitant, vient au devant de moi. C'était M. Léopold Scacciati, l'oncle de ma belle compatriote.

Il me fait des plaintes de ne m'avoir pas revu à Crême, à l'hôtel du Cerf. Je lui rends compte de mon départ précipité de cette ville, et de ma situation actuelle. Cet homme, tel qu'il était, paraissait touché jusqu'aux larmes; il me prie d'aller chez lui.

J'avais besoin de tout; mais ne sachant pas ce que Scacciati et sa nièce faisaient à Bresse, je refusais d'y aller. Le boiteux, qui était plus petit que moi, me saute au cou, me prie, m'embrasse, me parle de ses obligations, de sa reconnaissance, de son attachement pour moi : il me prend par la main; il m'entraîne après lui : sa demeure n'était pas loin; nous

arrivons à la porte; il me pousse en dedans, et crie de toutes ses forces : Marguerite, Marguerite, c'est M. Goldoni. Mademoiselle Marguerite descend; elle m'embrasse, elle m'engage à monter, m'y force, et je monte avec eux. La Vénitienne me demanda bien des choses concernant ma personne; je voulais la satisfaire; mais me rappelant le domestique du curé, je marquai de l'inquiétude; ils m'en demandèrent le sujet, je le dis, et Scacciati partit sur-le-champ pour aller donner quelque argent à cet homme qui m'attendait.

Étant resté seul avec ma compatriote, je lui traçai mon histoire, et elle me rendit compte de la sienne.

Scacciati n'était pas son oncle; c'était un coquin qui l'avait enlevée à ses parents, et l'avait vendue à un homme riche, qui l'avait quittée au bout de deux mois, et avait mieux payé le courtier que la demoiselle. Elle était lasse de vivre avec ce fainéant, qui dépensait avec profusion ce qu'elle gagnait avec répugnance. Elle avait amassé beaucoup d'or à Milan, et ils étaient partis de cette ville avec plus de dettes que d'argent. A Bresse, ils en

ont fait autant. Scacciati était l'homme du monde le plus vicieux et le moins raisonnable : elle voulait s'en défaire, et me demandait conseil pour exécuter son projet.

Si j'avais été riche, je l'aurais délivrée de son tyran; mais dans la position où j'étais, je ne pus lui donner d'autre avis que celui d'avoir recours à ses parens, et tâcher de se rapprocher de ceux qui avaient le droit de la réclamer.

Pendant que nous nous entretenions de la sorte, le boiteux rentre. Il nous voit l'un auprès de l'autre; il badine, et croit que la demoiselle a eu soin de me faire oublier mes chagrins. Le méchant homme! Il ne connaissait que la débauche.

J'étais fâché d'être obligé de le condamner pendant qu'il ne cherchait qu'à m'obliger. Allons, dit-il, puisque nous n'avons personne aujourd'hui, nous souperons nous trois. Venez, monsieur, venez avec moi. Je le suis, il me conduit dans une chambre très bien meublée avec un lit à baldaquin. C'est ici, dit-il, la chambre de cérémonie de mademoiselle; vous l'occuperez seul, ou accompagné, comme vous voudrez.

L'endroit me fit horreur. Je voulais m'en aller sur-le-champ : l'homme adroit s'aperçut de ma répugnance; il me fit voir un petit cabinet que je ne refusai pas, vu l'heure et la position où j'étais; mais je lui dis en même temps que le lendemain j'étais décidé à partir. Ayant tenté en vain de me faire rester davantage, Scacciati me dit tout bonnement, et avec une effusion de cœur que j'aurais admirée si elle ne fût pas partie d'une âme corrompue, qu'il savait que j'étais dans la détresse, et qu'il m'offrait tous les secours dont je devais avoir besoin. Hé bien, lui dis-je, puisque vous êtes disposé à m'obliger, prêtez-moi six sequins, et je vais vous faire mon billet. Il me donna les six sequins, et refusa le billet; et sans m'écouter davantage il sortit du cabinet où nous étions, et fit servir le soupé.

Nous soupâmes très bien; j'allai me coucher dans mon petit lit. Le matin je déjeunai avec l'oncle et la nièce supposée; je les remerciai l'un et l'autre, et je partis en poste pour Vérone. Comme je n'aurai plus occasion de parler de ces deux personnages, je dirai en deux mots à mon lecteur, que je vis quelques années après la demoiselle assez bien mariée

à Venise, et que M. Scacciati finit par être condamné aux galères.

Faisant route dans la plaine pierreuse de Bresse à Vérone, je réfléchissais sur mes aventures, et j'arrivai à Vérone à la nuit tombante.

Il y a à Vérone un amphithéâtre qui est un ouvrage des Romains. On ne sait pas si c'est du temps de Trajan ou de Domitien, mais il est si bien conservé, qu'on peut s'en servir aujourd'hui comme dans le temps où il a été construit.

Ce vaste édifice, que l'on appelle en Italie l'*Arena di Verona*, est d'une forme ovale; son grand diamètre intérieur est de deux cent vingt-cinq pieds, sur cent trente-trois de largeur pour le petit diamètre. Quarante-cinq rangées de gradins de marbre l'entourent, et peuvent contenir vingt mille personnes assises et à leur aise.

Dans cet espace qui fait le centre, on donne des spectacles de toute espèce, des courses, des joûtes, des combats de taureaux, et en été on y joue même la comédie, sans autre lumière que celle du jour naturel.

On construit, à cet effet, au milieu de cette

place, sur des tréteaux très solides, un théâtre en planches qui se défait en hiver, et se remonte à la nouvelle saison, et les meilleures troupes d'Italie viennent alternativement y exercer leurs talens.

Il n'y a point de loges pour les spectateurs, une clôture de planches forme un vaste parterre avec des chaises. Le bas peuple se range à très peu de frais sur les gradins qui sont en face du théâtre, et malgré la modicité du prix de l'entrée, il n'y a pas de salle en Italie qui rapporte autant que l'Arena.

En sortant de mon auberge le lendemain de mon arrivée, je vis des affiches de comédie, et j'y lus qu'on donnait ce jour-là *Arlequin muet par crainte*.

J'y vais l'après-midi, et je me place dans l'enclos, au milieu de l'arène, où il y avait une chambrée très nombreuse.

On lève la toile; les comédiens devaient faire une excuse à cause du changement de la pièce; ce n'était plus *le Muet par crainte* qu'on allait donner, c'était une autre pièce du nom de laquelle je ne me souviens plus. Mais quelle agréable surprise pour moi! l'acteur qui vient pour haranguer le public est mon cher Casali,

le promoteur et le propriétaire de mon *Bélisaire*.

Je quitte ma place pour monter sur le théâtre. Je fais demander Casali; il vient, il me voit, il en est enchanté. Il me fait monter, il me présente au directeur, à la première actrice, à la seconde, à la troisième, à toute la troupe. Tout le monde voulait me parler : Casali m'arrache du cercle ; il m'emmène derrière une toile ; on change de décoration ; je me trouve à découvert ; je me sauve, et je suis sifflé. Mauvais prélude pour un auteur; mais les Véronais m'ont bien dédommagé par la suite de ce petit désagrément. Cette compagnie était celle dont Casali m'avait parlé à Milan ; elle était attachée au théâtre *Grimani à Saint-Samuel* à Venise. M. Imer était le directeur de la troupe : c'était un Génois très poli et très honnête ; il me pria à dîner chez lui le lendemain, qui était jour de relâche. J'acceptai son invitation ; je lui promis en revanche la lecture de mon *Bélisaire ;* nous étions tous d'accord et contens.

Je me rends le lendemain chez le directeur; j'y trouve toute la compagnie rassemblée. Imer voulait régaler ses camarades d'une nouveauté

dont Casali les avait prévenus. Le dîner était splendide ; la gaîté des comédiens charmante. On faisait des couplets, on chantait des chansons à boire ; ils me prévenaient sur tout, c'étaient des racoleurs qui voulaient m'engager.

Le dîner fini, on se rassembla dans la chambre du directeur, et je lus ma pièce ; elle fut écoutée avec attention, et ma lecture finie, l'applaudissement fut général et complet. Imer, avec un ton magistral, me prit par la main, et me dit : *bravo*. Tout le monde me fit compliment ; Casali pleurait de joie ; et, en prenant la pièce qui était restée sur la table, je vais, dit-il, sous le bon plaisir de l'auteur, je vais la copier moi-même ; et sans attendre la réponse, il l'emporte.

Imer me prit en particulier : il me pria d'accepter un appartement de garçon qui était dans la même maison, et à côté du sien ; il me pria aussi d'accepter sa table pendant tout le temps que sa troupe devait rester à Vérone. Dans la situation où j'étais, je ne pouvais rien refuser.

Imer, sans avoir eu une éducation bien suivie, avait de l'esprit et des connaissances ; il

aimait la comédie de passion; il avait de la voix; il imagina d'introduire à la comédie les intermèdes en musique, qui pendant long-temps avaient été réunis au grand opéra, et avaient été supprimés pour faire place aux ballets. L'opéra comique a eu son principe à Naples et à Rome, mais il n'était pas connu en Lombardie, ni dans l'état de Venise, de manière que le projet d'Imer eut lieu, et la nouveauté fit beaucoup de plaisir, et rapporta aux comédiens beaucoup de profit.

Il avait deux actrices dans cette troupe pour les intermèdes : l'une était une veuve très jolie et très habile, appelée Zanetta Casanova, qui jouait les jeunes amoureuses dans la comédie; et l'autre une femme qui n'était pas comédienne, mais qui avait une voix charmante : c'était madame Agnese Amurat, la même chanteuse que j'avais employée à Venise dans ma sérénade.

Ces deux femmes ne connaissaient pas une note de musique, et Imer non plus; mais tous les trois avaient du goût, l'oreille juste, l'exécution parfaite, et le public en était content.

Le premier intermède par lequel ils avaient débuté, avait été *la Cantatrice*, petite pièce

que j'avais faite à Feltre pour un théâtre de société, et j'avais contribué aux avantages de la compagnie de Venise sans le savoir et sans être connu. Je devais donc être accrédité dans l'esprit du directeur, à qui Casali m'avait annoncé pour l'auteur de *la Cantatrice*, et voilà la véritable raison des politesses dont il me combla; car ordinairement on ne donne rien pour rien, et mon *Bélisaire* n'aurait pas suffi, si je n'eusse pas fait mes preuves pour la poésie dramatique.

Imer, qui avait le coup d'œil juste, prévoyait que mon *Bélisaire* ferait fortune partout; il n'en était pas fâché, mais il aurait voulu que sa personne et son nouvel emploi eussent eu part au succès qu'il se promettait. Il me pria de composer un intermède à trois voix, et de le faire le plus promptement possible, pour avoir le temps de le faire mettre en musique.

Je fis mon intermède en trois actes, et je le nommai *la Pupille*. Je pris l'argument de cette petite pièce dans la vie privée du directeur; je m'aperçus qu'il avait une inclination décidée pour la veuve sa camarade; je voyais qu'il en était jaloux, et je le jouai lui-même.

Imer ne tarda pas à s'en apercevoir; mais

l'intermède lui parut si bien fait, et la critique si honnête et si délicate, qu'il me pardonna cette plaisanterie. Il me remercia, il m'applaudit, et envoya tout de suite mon ouvrage à Venise, au musicien qu'il avait déjà prévenu.

En attendant, *Bélisaire* avait été copié, les rôles distribués. Quelques jours après, on fit la première répétition les rôles à la main, et la pièce fit encore plus d'effet à cette seconde lecture, qu'elle n'en avait fait à la première.

Casali, content de moi plus que jamais, après m'avoir assuré que le directeur et le propriétaire du théâtre auraient soin de me récompenser, me pria en grâce de vouloir bien recevoir de lui particulièrement une marque de sa reconnaissance, et me présenta six sequins. Scacciati me revint à l'esprit au même instant ; je remerciai Casali, je pris les six sequins d'une main, et je les envoyai à Scacciati de l'autre.

Voici mon système : j'ai tâché toujours d'éviter les bassesses, mais je n'ai jamais été fier ; j'ai secouru quand je l'ai pu tous ceux qui ont eu besoin de moi, et j'ai reçu sans difficulté, et je demandais même sans rougir les secours qui m'étaient nécessaires.

Je restai tranquillement à Vérone jusqu'à la fin de septembre. Je partis ensuite pour Venise avec Imer, dans la chaise de poste, et nous y arrivâmes le même jour à huit heures du soir. Imer me fit descendre chez lui, me fit voir la chambre qu'il m'avait destinée, me présenta à sa femme, à ses filles; et comme j'avais grande envie d'aller voir ma tante maternelle, je les priai de me dispenser de souper avec eux.

J'étais très curieux d'avoir des nouvelles de madame St*** et de sa fille, et de savoir si elles avaient encore des prétentions sur moi. Ma tante m'assura que je pouvais être tranquille, que ces dames, hautes comme le temps, sachant que j'avais pris quelques engagemens avec les comédiens, m'avaient cru indigne de les accoster, et n'avaient pour moi que du mépris et de l'indignation. Tant mieux, dis-je, tant mieux; c'est un avantage de plus que je devrai à mon talent. Je suis avec les comédiens comme un artiste dans son atelier. Ce sont d'honnêtes gens, beaucoup plus estimables que les esclaves de l'orgueil et de l'ambition.

Je parlai ensuite de mes affaires de famille.

Ma mère, qui était encore à Modène, se portait bien; mes dettes étaient presque payées en entier; je soupai avec ma tante et avec mes parens.

Après avoir pris congé d'eux pour aller chez mon hôte, je pris le chemin le plus long; je fis le tour du pont de *Rialto* et de la place Saint-Marc, et je jouis du spectacle charmant de cette ville encore plus admirable de nuit que de jour.

Je n'avais pas encore vu Paris; je venais de voir plusieurs villes, où le soir on se promène dans les ténèbres. Je trouvai que les lanternes de Venise formaient une décoration utile et agréable, d'autant plus que les particuliers n'en sont pas chargés, puisqu'un tirage de plus par an de la loterie est destiné pour en faire les frais.

Indépendamment de cette illumination générale, il y a celle des boutiques, qui de tout temps sont ouvertes jusqu'à dix heures du soir, et dont une grande partie ne se ferme qu'à minuit, et plusieurs autres ne se ferment pas du tout.

On trouve à Venise, à minuit comme en plein midi, les comestibles étalés, tous les ca-

buffets ouverts, et des soupers tout prêts dans les auberges et dans les hôtels garnis; car les dîners et les soupers de société ne sont pas communs à Venise, mais les parties de plaisirs et les piqueniques rassemblent les sociétés avec plus de liberté et plus de gaîté.

En temps d'été la place Saint-Marc et ses environs sont fréquentés la nuit comme le jour. Les cafés sont remplis de beau monde, hommes et femmes de toute espèce.

On chante dans les places, dans les rues et sur les canaux. Les marchands chantent en débitant leurs marchandises, les ouvriers chantent en quittant leurs travaux, les gondoliers chantent en attendant leurs maîtres. Le fond du caractère de la nation est la gaîté, et le fond du langage vénitien est la plaisanterie.

Enchanté de revoir ma patrie, qui me paraissait toujours plus extraordinaire et plus amusante, je rentrai dans mon nouveau logement, et je trouvai Imer qui m'attendait, et m'annonça qu'il irait le lendemain chez M. Grimani, propriétaire du théâtre; qu'il me menerait avec lui, et qu'il me présenterait à son excellence, si je n'avais pas d'autres engagemens.

Comme j'étais libre, j'acceptai la proposition, et nous y allâmes ensemble. M. Grimani était l'homme du monde le plus poli; il n'avait pas cette hauteur incommode qui fait du tort aux grands, pendant qu'elle humilie les petits. Illustre par sa naissance, estimé par ses talens, il n'avait besoin que d'être aimé, et sa douceur captivait tous les cœurs.

Il me reçut avec bonté, il m'engagea à travailler pour la troupe qu'il entretenait; et, pour m'encourager davantage, il me fit espérer qu'étant propriétaire aussi de la salle de Saint-Jean Chrisostôme, et entrepreneur du grand Opéra, il tâcherait de m'employer, et de m'attacher à ce spectacle.

J'entrepris la composition d'une tragédie intitulée *Rosimonde*, et d'un autre intermède intitulé *la Birba*. Pour la grande pièce, c'était *la Rosimonda del muti*, mauvais roman du siècle dernier, qui m'avait fourni l'argument, et j'avais calqué la petite pièce sur les bateleurs de la place Saint-Marc, dont j'avais bien étudié le langage, les ridicules, les charges et les tours d'adresse.

Les traits comiques que j'employais dans les intermèdes, étaient comme de la graine que

je semais dans mon champ pour y recueillir un jour des fruits mûrs et agréables.

Enfin, le 24 novembre 1734, mon *Bélisaire* parut pour la première fois sur la scène. C'était mon début, et il ne pouvait être ni plus brillant ni plus satisfaisant.

Ce début fut très heureux pour moi; car la pièce ne valait pas tout le prix qu'on l'avait estimée, et j'en fais moi-même si peu de cas, qu'elle ne paraîtra jamais dans le recueil de mes ouvrages.

La bonne littérature est aussi bien connue et aussi bien cultivée à Venise que partout ailleurs; mais les connaisseurs ne purent pas s'empêcher d'applaudir un ouvrage dont ils connaissaient les imperfections. En voyant la supériorité qu'avait ma pièce sur les farces et sur les puérilités ordinaires des comédiens, ils auguraient de ce premier essai une suite qui aurait pu donner de l'émulation, et frayer le chemin à une réforme du théâtre italien.

Le principal défaut était la présence de Bélisaire, les yeux crevés et ensanglantés; à cela près ma pièce, que j'avais nommée *tragi-comédie*, n'était pas destituée d'agrémens; elle intéressait le spectateur d'une manière sensi-

ble, et d'après nature. Mes héros étaient des hommes, et non pas des demi-dieux; leurs passions avaient le degré de noblesse convenable à leur rang, mais ils faisaient paraître l'humanité telle que nous la connaissions, et ils ne portaient pas leurs vertus et leurs vices à un excès imaginaire.

Mon style n'était pas élégant; ma versification n'a jamais donné dans le sublime : mais voilà précisément ce qu'il fallait pour ramener peu à peu à la raison un public accoutumé aux hyperboles, aux antithèses et au ridicule du gigantesque et du romanesque.

A la sixième représentation, Imer crut pouvoir y joindre *la Pupille;* cette petite pièce fut très bien reçue du public; mais Imer croyait que l'intermède soutenait la tragi-comédie, et c'était celle-ci qui soutenait l'intermède.

Le 17 janvier, on donna la première représentation de ma *Rosimonde*. Elle ne tomba pas; mais, après *Bélisaire,* je ne pouvais pas me flatter d'avoir un succès aussi brillant : elle eut quatre représentations assez passables. A la cinquième, Imer l'étaya d'un nouvel intermède. *La Birba* fit le plus grand plaisir : cette bagatelle, très comique et très gaie, soutint

Rosimonde pendant quatre autres représentations; mais il fallut revenir à *Bélisaire*. Cette pièce eut, à la reprise, le même succès qu'elle avait eu à son début; et *Bélisaire* et *la Birba* furent joués ensemble jusqu'au Mardi-Gras, et firent la clôture du Carnaval; ce qui termina l'année théâtrale.

A Venise on ne r'ouvre les salles de spectacles qu'au commencement du mois d'octobre. Le noble Grimani, propriétaire du théâtre de Saint-Samuel, faisait représenter dans cette saison un opéra pour son compte; et comme il m'avait promis de m'attacher à ce spectacle, il me tint parole. Ce n'était pas un nouveau drame qu'on devait donner cette année-là; mais on avait choisi *la Griselda*, opéra d'Apostolo Zeno et de Pariati, qui travaillaient ensemble avant que Zeno partit pour Vienne au service de l'empereur, et le compositeur qui devait le mettre en musique était l'abbé Vivaldi, qu'on appelait, à cause de sa chevelure, *il prete rosso* (le prêtre roux). Il était plus connu par ce sobriquet que par son nom de famille. Cet ecclésiastique, excellent joueur de violon et compositeur médiocre, avait élevé et formé pour le chant mademoiselle Giraud,

jeune chanteuse, née à Venise; elle n'était pas jolie, mais elle avait des grâces. M. Grimani m'envoya chez le musicien pour faire dans cet opéra les changemens nécessaires, soit pour raccourcir le drame, soit pour changer la position et le caractère des airs au gré des acteurs et du compositeur. J'allai donc chez l'abbé Vivaldi; je me fis annoncer de la part de son excellence Grimani; je le trouvai entouré de musique, et le bréviaire à la main. Il se lève, il fait le signe de la croix en long et en large, met son bréviaire de côté, et me fait le compliment ordinaire. — Quel est le motif qui me procure le plaisir de vous voir, monsieur? — Son excellence Grimani m'a chargé des changemens que vous croyez nécessaires dans l'opéra de la prochaine foire. Je viens voir, monsieur, quelles sont vos intentions. — Ah, ah! vous êtes chargé, monsieur, des changemens dans l'opéra de *Griselda?* M. Lalli n'est donc plus attaché aux spectacles de M. Grimani? — M. Lalli, qui est fort âgé, jouira toujours des profits, des épîtres dédicatoires et de la vente des livres, dont je ne me soucie pas. J'aurai le plaisir de m'occuper dans un exercice qui doit m'amuser, et j'au-

rai l'honneur de commencer sous les ordres de M. Vivaldi. L'abbé reprend son bréviaire, fait encore un signe de croix, et ne répond pas. Monsieur, lui dis-je, je ne voudrais pas vous distraire de votre occupation religieuse; je reviendrai dans un autre moment. — Je sais bien, mon cher monsieur, que vous avez du talent pour la poésie; j'ai vu votre *Bélisaire*, qui m'a fait beaucoup de plaisir, mais c'est bien différent : on peut faire une tragédie, un poëme épique, si vous voulez, et ne pas savoir faire un quatrain musical. — Faites-moi le plaisir de me faire voir votre drame. — Oui, oui, je le veux bien; où est donc fourrée *Griselda*? elle était ici.... *Deus in adjutorium meum intende. Domine.... Domine.... Domine....* elle était ici tout à l'heure. *Domine ad adjuvandium....* Ah! la voici. Voyez, monsieur, cette scène entre Gualtiere et Griselda; c'est une scène intéressante, touchante. L'auteur y a placé à la fin un air pathétique, mais mademoiselle Giraud n'aime pas le chant langoureux; elle voudrait un morceau d'expression, d'agitation, un air qui exprimât la passion par des moyens différens, par des mots, par exemple, entrecoupés, par des sou-

pirs élancés, avec de l'action, du mouvement :
je ne sais pas si vous me comprenez. — Oui,
monsieur, je comprends très bien ; d'ailleurs
j'ai eu l'honneur d'entendre mademoiselle Giraud, je sais que sa voix n'est pas assez forte....
— Comment, monsieur, vous insultez mon
écolière? elle est bonne à tout, elle chante
tout. — Oui, monsieur, vous avez raison ;
donnez-moi le livre, laissez-moi faire. — Non,
monsieur, je ne puis pas m'en défaire, j'en ai
besoin, et je suis pressé. — Eh bien, monsieur, si vous êtes pressé, prêtez-le moi un
instant, et sur-le-champ je vais vous satisfaire.
— Sur-le-champ. — Oui, monsieur, sur-le-champ.

L'abbé, en se moquant de moi, me présente le drame, me donne du papier et une
écritoire, reprend son bréviaire, et récite ses
psaumes et ses hymnes en se promenant. Je
relis la scène que je connaissais déjà ; je fais la
récapitulation de ce que le musicien désirait,
et en moins d'un quart d'heure je couche sur
le papier un air de huit vers partagé en deux
parties ; j'appelle mon ecclésiastique, et je lui
fais voir mon ouvrage. Vivaldi lit, il déride
son front, il relit, il fait des cris de joie, il

jette son office par terre, il appelle mademoiselle Giraud : elle vient. Ah! lui dit-il, voilà un homme rare, voilà un poète excellent : lisez cet air; c'est monsieur qui l'a fait ici, sans bouger, en moins d'un quart d'heure. Et en revenant à moi : — Ah! monsieur, je vous demande pardon; et il m'embrasse, et il proteste qu'il n'aura jamais d'autre poète que moi.

Il me confia le drame, il m'ordonna d'autres changemens, toujours content de moi, et l'opéra réussit à merveille.

Me voilà donc initié dans l'opéra, dans la comédie, et dans les intermèdes qui furent les avant-coureurs des opéras comiques italiens.

La compagnie *Grimani* était allée à Padoue pour y jouer pendant la saison du printemps, et m'attendait, avec impatience, pour donner mes pièces.

Débarrassé de l'opéra de Venise, je me transférai à Padoue. Mes nouveautés parurent sur le théâtre de cette ville, et les applaudissemens de mes confrères les docteurs égalèrent ceux de mes compatriotes.

Je trouvai beaucoup de changement dans la troupe. Au bout de quelques jours que

j'étais à Padoue, le directeur me parla des nouveautés qu'il fallait préparer pour Venise. Madame Collucci, surnommée la *Romana*, était première amoureuse dans la compagnie, alternativement avec la *Bastona*; et malgré ses cinquante ans, que le fard et la parure ne pouvaient pas cacher, elle avait un son de voix si clair et si doux, une prononciation si juste et des grâces si naturelles et si naïves, qu'elle paraissait encore dans la fraîcheur de son âge. Madame Collucci avait une tragédie de Pariati, intitulée *Griselda* : c'était sa pièce favorite; mais elle était en prose, et on me chargea de versifier cet ouvrage. Rien de plus aisé pour moi : je venais de m'occuper de ce même sujet à Venise; et la *Griselda* de Pariati n'était pas autre chose que l'opéra qu'il avait composé lui-même en société avec Apostolo Zeno.

Dans l'édition de mes Œuvres faite à Turin en 1777, par Guibert et Orgeas, cette *Griselda* se trouve imprimée, comme une pièce à moi appartenante : je déteste les plagiats, et je déclare que je n'en suis pas l'inventeur. Mes comédiens avaient rempli, à Padoue, le nombre des représentations convenues, et ils faisaient leurs paquets pour aller à Udine, dans le

Frioul vénitien. Imer me proposa de m'y emmener avec lui. Je consentis de suivre la compagnie.

A Udine, mes ouvrages furent très applaudis; j'avais, dans cette ville, la prévention en ma faveur, et on trouva que l'auteur du *Carême poétique* était, à leur avis, un assez bon poète dramatique. Je désirais faire quelque chose d'extraordinaire pour l'ouverture du spectacle dans la capitale. Je ruminais plusieurs idées dans ma tête; j'en communiquai quelques unes au directeur. Voici celle à laquelle nous nous arrêtâmes, et que je mis en exécution.

C'était un divertissement partagé en trois parties différentes, et qui remplissait les trois actes d'une représentation ordinaire.

La première partie n'était qu'une assemblée littéraire. Le directeur ouvrait l'assemblée par un discours sur la comédie et sur les devoirs des comédiens, et finissait par complimenter le public. Les acteurs, les actrices récitaient chacun à leur tour des couplets, des sonnets, des madrigaux analogues à leurs emplois, et les quatre masques qui étaient pour lors à visage découvert, débitaient des vers dans les

différens langages des personnages qu'ils représentaient. La seconde partie était remplie par une comédie à canevas en un acte, dans laquelle je tâchai de donner des situations intéressantes aux acteurs nouveaux. La troisième partie contenait un opéra-comique en trois actes et en vers, intitulé *la Fondation de Venise.*

Cette petite pièce, qui était peut-être le premier opéra-comique qui parût dans l'État vénitien, se trouve dans le vingt-huitième volume de mes OEuvres, de l'édition de Turin.

Imer était très content de mon idée, et de la manière dont je l'avais exécutée. Toute la compagnie en était enchantée; mais, sous prétexte d'aller rejoindre ma mère qui était de retour de Modène, je partis sur-le-champ pour Venise, où effectivement je n'eus rien de plus pressé que d'aller embrasser ma mère. Nous eûmes une longue conversation ensemble : mes fonds de Venise étaient dégagés; mes rentes de Modène étaient augmentées; mon frère était rentré dans le service; ma mère aurait désiré que j'eusse repris mon état d'avocat. Je lui fis voir que l'ayant une fois quitté et ayant reparu dans ma patrie sous un

aspect tout-à-fait différent, je ne pouvais plus me flatter de cette confiance que j'avais déméritée, et que la carrière que je venais d'entreprendre était également honorable, et pouvait devenir lucrative.

Vers la fin du mois de septembre la troupe de mes comédiens revint à la capitale : nous fîmes les répétitions de notre ouverture, et le 4 d'octobre elle parut sur la scène.

La nouveauté surprit ; l'assemblée littéraire fut goûtée, la comédie en un acte tomba, à cause de l'arlequin qui ne plaisait pas ; l'opéra-comique fut bien reçu, et resta au théâtre.

Le directeur était satisfait que la partie musicale l'emportât ; mais il n'était pas trop content de madame Passalacqua ; sa voix était fausse, sa manière était monotone, et sa physionomie grimacière. Moi, je ne l'aimais pas ; elle était maigre, elle avait les yeux verts, et beaucoup de fard couvrait son teint pâle et jaunâtre. Mais madame Passalacqua, ennuyée de mon indifférence, et voulant à tout prix me gagner, fit jouer tous les ressorts de son adresse. Elle ne manqua pas son coup à Venise.

Dans ces entrefaites, on mit sur la scène *Griselda*. Cette tragédie fut reçue du public

comme un ouvrage nouveau; elle plut beaucoup, elle attira beaucoup de monde. Vitalba, qui avait si bien soutenu le rôle de Bélisaire, se surpassa dans celui de Gualtiero. C'était un bel homme, un excellent comédien, grand coureur de femmes et fort libertin. Il en voulait à la Passalacqua, et il ne fallait pas se donner beaucoup de peine pour la subjuguer. Je sus que pendant que je fréquentais cette comédienne, Vitalba la voyait aussi; je sus qu'ils avaient fait des parties ensemble; j'en fus piqué, et je m'éloignai de cette femme infidèle, sans daigner m'en plaindre, et sans lui dire le motif de ma retraite.

Tout le monde connaît cette mauvaise pièce espagnole, que les Italiens appellent *il Convitato di Pietra*, et les Français *le Festin de Pierre*.

Je l'ai toujours regardée en Italie avec horreur, et je ne pouvais pas concevoir comment cette farce avait pu se soutenir pendant si long-temps, attirer le monde en foule, et faire les délices d'un pays policé. Les comédiens italiens en étaient étonnés eux-mêmes; et, soit par plaisanterie, soit par ignorance, quelques-uns disaient que l'auteur du *Festin de*

Pierre avait contracté un engagement avec le diable pour le soutenir.

Je n'aurais jamais songé à travailler sur cet ouvrage; mais, ayant à Paris assez de français pour le lire, et voyant que Molière et Thomas Corneille s'en étaient occupés, j'entrepris aussi de régaler ma patrie de ce même sujet, afin de tenir parole au diable avec un peu plus de décence.

Il est vrai que je ne pouvais pas lui donner le même titre; car dans ma pièce, la statue du Commandeur ne parle pas, ne marche pas, et ne va pas souper en ville; je l'ai intitulée *Don Juan*, comme Molière, en y ajoutant, *ou le Dissolu*.

Je crus ne devoir pas supprimer la foudre qui écrase don Juan, parce que l'homme méchant doit être puni; mais je ménageai cet événement de manière que ce pouvait être un effet immédiat de la colère de Dieu, et qu'il pouvait provenir aussi d'une combinaison de causes secondes, dirigées toujours par les lois de la Providence.

Comme dans cette comédie, qui est en cinq actes et en vers blancs, je n'avais pas employé d'arlequin ni d'autres masques italiens, je rem-

plaçai le comique par un berger et une bergère, qui, avec don Juan, devaient faire reconnaître la Passalacqua, Goldoni et Vitalba, et rendre, sur la scène, l'inconduite de l'une, la bonne foi de l'autre, et la méchanceté du troisième.

Élise était le nom de la bergère, et la Passalacqua s'appelait Élisabeth. Je faisais tenir à Élise les mêmes propos dont la Passalacqua s'était servie pour me tromper. La pièce était faite ; il s'agissait de la faire jouer : j'avais prévu que la Passalacqua ne consentirait pas à se jouer elle-même. J'avais prévenu le directeur et le propriétaire du théâtre ; je fis distribuer les rôles sans faire la lecture de la pièce. La Passalacqua, qui ne tarda pas à reconnaître le personnage qu'elle devait soutenir, alla s'en plaindre au directeur, et à son excellence Grimani. Elle protesta à l'un et à l'autre qu'elle ne paraîtrait pas dans cette pièce, à moins que l'auteur n'y fît des changemens essentiels ; mais il fut décidé qu'elle jouerait le rôle d'Élise comme il était, ou qu'elle sortirait de la compagnie.

La comédienne, effrayée de l'alternative, prit son parti en brave, apprit son rôle, et le

rendit en perfection. A la première représentation de cette pièce, le public accoutumé à voir dans le *Convitato di Pietra*, arlequin se sauver du naufrage, à l'aide de deux vessies, et don Juan sortir à sec des eaux de la mer, sans avoir dérangé sa coiffure, ne savait pas ce que voulait dire cet air de noblesse que l'auteur avait donné à une ancienne bouffonnerie. Mais comme mon aventure avec la Passalacqua et Vitalba était connue de beaucoup de monde, l'anecdote releva la pièce; on y trouva de quoi s'amuser, et on s'aperçut que le comique raisonné était préférable au comique trivial.

Malgré son succès, la pièce n'était pas destinée à paraître dans le recueil de mes ouvrages, non plus que mon *Bélisaire*.

La compagnie de Saint-Samuel devait aller cette année passer le printemps à Gênes, et l'été à Florence; et comme il y avait six acteurs nouveaux dans la troupe, Imer crut ma présence nécessaire, et me proposa de m'y conduire avec lui.

Notre voyage fut heureux; toujours du beau temps; en traversant cette haute montagne que l'on appelle *la Boquere*, nous fûmes

légèrement incommodés, plus de la chaleur du soleil que du froid de la saison.

Après avoir traversé le très riche et très délicieux village de Saint-Pierre d'Arena, nous découvrîmes Gênes du côté de la mer. Quel spectacle charmant, surprenant! C'est un amphithéâtre en demi-cercle, qui, d'un côté, forme le vaste bassin du port, et s'élève de l'autre par gradation sur la pente de la montagne, avec des bâtimens immenses, qui semblent, de loin, placés les uns sur les autres, et se terminent par des terrasses, par des balustrades, ou par des jardins qui servent de toit aux différentes habitations.

En face de ces rangées de palais, d'hôtels et de logemens bourgeois, les uns incrustés de marbre, les autres ornés de peintures, on voit les deux môles qui forment l'embouchure du port; ouvrage digne des Romains, puisque les Génois, malgré la violence et la profondeur de la mer, vainquirent la nature qui s'opposait à leur établissement.

En descendant du côté du Fanal pour gagner la porte de Saint-Thomas, nous vîmes cet immense palais Doria, où trois princes souverains furent logés en même temps; et

nous allâmes ensuite à l'hôtellerie de Sainte-Marthe, en attendant le logement qu'on devait nous avoir destiné. On tirait la loterie ce jour-là, et j'avais envie d'aller voir cette cérémonie. La loterie, qu'on appelle en Italie *il lotto di Genova*, et à Paris la loterie royale de France, n'était pas encore établie à Venise. Il y avait cependant des receveurs cachés, qui prenaient pour les tirages de Gênes, et j'avais une reconnaissance dans ma poche pour une mise que j'avais faite chez moi.

C'est à Gênes que cette loterie a été imaginée, et ce fut le hasard qui en donna la première idée. Les Génois tirent au sort deux fois par an les noms des cinq sénateurs qui doivent remplacer ceux qui sortent de charge. On connaît à Gênes tous les noms de ceux qui sont dans l'urne, et qui peuvent sortir; les particuliers de la ville commencèrent par dire entre eux : je parie qu'au tirage prochain un tel sortira; l'autre disait je parie pour tel autre, et le pari était égal.

Quelque temps après, il y eut des gens adroits qui tenaient une banque pour et contre, et donnaient de l'avantage aux mettans. Le gouverneur le sut; les petites banques furent

défendues ; mais des fermiers se présentèrent et furent écoutés. Voilà la loterie établie pour deux tirages ; et, quelque temps après, le nombre en fut augmenté.

Cette loterie est devenue aujourd'hui presque universelle : je ne dirai pas si c'est un bien ou si c'est un mal ; je me mêle de tout, sans décider de rien ; et tâchant de voir les choses du côté de l'optimisme, il me paraît que la loterie de Gênes est un bon revenu pour le gouvernement, une occupation pour les désœuvrés, et une espérance pour les malheureux.

Pour mon compte, je trouvai, cette fois, la loterie charmante. Je gagnai un ambe de cent pistoles, dont j'étais fort content.

Mais j'eus à Gênes un bonheur bien plus considérable, et qui fit le charme de ma vie ; j'épousai une jeune personne, sage, honnête, charmante, qui me dédommagea de tous les mauvais tours que les femmes m'avaient joués, et me raccommoda avec le beau sexe. Oui, mon cher lecteur, je suis marié avec mademoiselle Conio, fille d'un des quatre notaires députés à la banque de Saint-Georges.

Je promis cependant que je ne quitterais pas la compagnie, que je travaillerais pour Ve-

nise, que je m'y trouverais à temps ; et je tins parole. Nous partîmes, mon épouse et moi, pour Venise, au commencement de septembre. O ciel! que de larmes répandues, quelle séparation cruelle pour ma femme! elle quittait tout d'un coup, père, mère, des frères, des oncles, des tantes..... mais elle partait avec son mari. Mes comédiens, qui ne comptaient plus sur moi, furent contens de me revoir, d'autant plus que je leur avais apporté une pièce nouvelle; c'était *Renaud de Montauban*, tragi-comédie en cinq actes et en vers.

Ce sujet était du fonds de la comédie italienne, et aussi mauvais que l'ancien *Bélisaire* et *le Festin de Pierre*. Je l'avais purgé des défauts grossiers qui le rendaient insupportable, et je l'avais rapproché, autant qu'il m'avait été possible, du genre de l'ancienne chevalerie, et de la décence convenable dans une pièce où paraissait Charlemagne.

Le public, habitué à voir Renaud, paladin de France, paraître au conseil de guerre enveloppé dans un manteau déchiré, et arlequin défendre le château de son maître, et terrasser les soldats de l'empereur à coups de marmites et de pots cassés, vit avec plaisir le héros ca-

lomnié, soutenir la cause avec dignité, et ne fut pas mécontent de voir supprimer des bouffonneries déplacées.

Renaud de Montauban fut applaudi, moins cependant que *Bélisaire* et *le Festin de Pierre*: il acheva la saison de l'automne ; mais je ne l'avais pas destiné à la presse, et j'ai été fâché de le voir imprimé dans l'édition de Turin.

J'avais ébauché à Gênes une tragédie ; j'en étais au quatrième acte ; je fis bien vite le cinquième ; je changeai, je corrigeai à la hâte, et je mis les acteurs en état de donner cette pièce au commencement du Carnaval.

Henri, roi de Sicile, était le titre de ma pièce ; j'avais pris le sujet dans le *Mariage de vengeance*, nouvelle insérée dans le roman de Gilblas. C'est le même fonds que celui de *Blanche et Guiscard*, de M. Saurin, de l'Académie française : la tragédie de l'auteur français n'a pas eu un grand succès ; la mienne non plus.

La reprise de *Renaud* dédommagea les comédiens, et fit la clôture de l'année comique.

Pendant le carême, on fit dans cette troupe des changemens qui la portèrent, autant qu'il était possible, au point de sa perfection.

On avait changé la Bastona mère contre la

Bastona sa fille, excellente actrice, pleine d'intelligence, noble dans le sérieux, et très agréa- dans le comique. On avait fait l'acquisition du pantalon Golinetti, médiocre avec son masque, mais supérieur pour jouer les jeunes Vénitiens à visage découvert; et pour mon bonheur, la Passalacqua avait été renvoyée : je n'avais pas de rancune; mais je me portais mieux quand je ne la voyais pas. Ce qui rendit cette compagnie complétement bonne, fut le fameux arlequin Sacchi, dont la femme jouait passablement les secondes amoureuses, et la sœur, à quelque charge près, soutenait fort bien l'emploi de soubrette.

Me voilà, me disais-je à moi-même, me voilà à mon aise; je puis donner l'essor à mon imagination; j'ai assez travaillé sur de vieux sujets, il faut créer, il faut inventer; j'ai des acteurs qui promettent beaucoup; mais pour les employer utilement, il faut commencer par les étudier : chacun a son caractère naturel; si l'auteur lui en donne un à représenter qui soit analogue au sien, la réussite est presque assurée. Allons, continuai-je dans mes réflexions; voici le moment peut-être d'essayer cette réforme que j'ai eu vue depuis si long-

temps. Oui, il faut traiter des sujets de caractère ; c'est là la source de la bonne comédie : c'est par là que le grand Molière a commencé sa carrière, et est parvenu à ce degré de perfection, que les anciens n'ont fait que nous indiquer, et que les modernes n'ont pas encore égalé.

D'après ces raisonnemens qui me paraissaient justes, je cherchai dans la compagnie l'acteur qui m'aurait le mieux convenu pour soutenir un caractère nouveau et agréable en même temps.

Je fis donc une comédie de caractère dont le titre était *Momolo cortesan*. Momolo en vénitien est le diminutif de Girolamo (Jérôme). Mais il n'est pas possible de rendre l'adjectif cortesan, par un adjectif français. Ce terme *cortesan* n'est pas une corruption du mot courtisan, mais il dérive plutôt de courtoisie et courtois. Les Italiens eux-mêmes ne connaissent pas généralement le *Cortesan vénitien*; aussi quand je donnai cette pièce à la presse, je l'intitulai *l'Uomo di mondo*; et si je devais la mettre en français, je crois que le titre qui pourrait lui convenir, serait celui de *l'Homme accompli*.

Voyons si je me trompe. Le véritable *Cortesan* vénitien est un homme de probité, serviable, officieux. Il est généreux sans profusion, il est gai sans être étourdi, il aime les femmes sans se compromettre, il aime les plaisirs sans se ruiner, il se mêle de tout pour le bien de la chose, il préfère la tranquillité, mais il ne souffre pas la supercherie; il est affable avec tout le monde, il est ami chaud, protecteur zélé. N'est-ce pas là l'homme accompli? Y en a-t-il beaucoup, me dira-t-on, de ces *Cortesan* à Venise? Oui, il n'y en a pas mal. Il y en a qui possèdent plus ou moins les qualités de ce caractère; mais quand il s'agit de l'exécuter aux yeux du public, il faut toujours la montrer dans toute sa perfection.

Pour qu'un caractère quelconque fasse plus d'effet sur la scène, j'ai cru qu'il fallait le mettre en contraste avec des caractères opposés; j'ai introduit dans ma pièce un mauvais sujet vénitien qui trompe des étrangers; mon *Cortesan*, sans connaître les personnes trompées, les garantit des piéges et démasque le fripon. Arlequin n'est pas dans cette pièce un valet étourdi; c'est un fainéant qui prétend que sa sœur entretienne ses vices; le *Cortesan* donne

un état à la fille, et met le paresseux dans la nécessité de travailler pour vivre; enfin *l'Homme accompli* achève sa brillante carrière par se marier, et choisit parmi les femmes de sa connaissance celle qui a le moins de prétentions et le plus de mérite. Cette pièce eut un succès admirable : j'étais content. Je voyais mes compatriotes revenir de l'ancien goût de la farce, je voyais la réforme annoncée, mais je ne pouvais pas encore m'en vanter. La pièce n'était pas dialoguée. Il n'y avait d'écrit que le rôle de l'acteur principal. Tout le reste était à canevas : j'avais bien concerté les acteurs; mais tous n'étaient pas en état de remplir le vide avec art. On n'y voyait pas cette égalité de style qui caractérise les auteurs : je ne pouvais pas tout réformer à la fois sans choquer les amateurs de la comédie nationale, et j'attendais le moment favorable pour les attaquer de front avec plus de vigueur et plus de sûreté.

Mes comédiens devaient aller jouer en terre ferme pendant le printemps et l'été; ils auraient désiré que je les eusse suivis; mais je leur disais avec l'Évangile, *uxorem duxi*, je suis marié.

Une autre raison me confirma dans le dessein de rester à Venise. Le propriétaire de ce même théâtre, où l'on donnait mes comédies en automne et en hiver, m'avait chargé d'un drame musical, pour la foire de l'Ascension de la même année. Je fis cet ouvrage pendant le carême, et j'étais bien aise de présider à l'exécution. Je voulais le faire voir, et consulter avant que de l'exposer au public, et je choisis pour mon juge et pour mon conseil Apostolo Zeno, qui était de retour de Vienne, où il avait été remplacé par l'abbé Metastasio.

L'Italie doit à ces deux illustres auteurs la réforme de l'opéra. On ne voyait, avant eux, dans ces spectacles harmonieux, que des dieux, et des diables, et des machines, et du merveilleux. Zeno crut le premier que la tragédie pouvait se représenter en vers lyriques sans la dégrader, et qu'on pouvait la chanter sans l'affaiblir. Il exécuta son projet de la manière la plus satisfaisante pour le public, et la plus glorieuse pour lui-même et pour sa nation.

On voit, dans ses opéras, les héros tels qu'ils étaient, du moins tels que les historiens nous les représentent ; les caractères vigoureusement soutenus, ses plans toujours bien

conduits; les épisodes toujours liées à l'unité de l'action; son style était mâle, robuste, et les paroles de ses airs adaptées à la musique de son temps.

Métastase, qui lui succéda, mit le comble à la perfection dont la tragédie lyrique était susceptible : son style pur et élégant; ses vers coulans et harmonieux; une clarté admirable dans les sentimens; une facilité apparente qui cache le pénible travail de la précision; une énergie touchante dans le langage des passions, ses portraits, ses tableaux, ses descriptions riantes, sa douce morale, sa philosophie insinuante, ses analyses du cœur humain, ses connaissances répandues sans profusion, et appliquées avec art; ses airs, ou, pour mieux dire, ses madrigaux incomparables, tantôt dans le goût de Pindare, tantôt dans celui d'Anacréon, l'ont rendu digne d'admiration, et lui ont mérité la couronne immortelle que les Italiens lui ont déférée, et que les étrangers ne refusent pas de lui accorder.

Si j'osais faire des comparaisons, je pourrais avancer que Métastase a imité Racine par son style, et que Zeno a imité Corneille par

sa vigueur. Leurs génies tenaient à leurs caractères. Métastase était doux, poli, agréable dans la société. Zeno était sérieux, profond et instructif.

C'est donc à ce dernier que je m'étais adressé pour faire analyser mon *Gustave*.

Je trouvai ce savant respectable dans son cabinet; il me reçut très honnêtement; il écouta la lecture de mon drame sans prononcer un seul mot. Je m'apercevais cependant à ses mines, des bons et des mauvais endroits de mon ouvrage. La lecture finie, je lui demandai son avis. C'est bon, me dit-il en me prenant par la main, c'est bon pour la foire de l'Ascension.

Je compris ce qu'il voulait dire, et j'allais déchirer mon drame; il m'en empêcha, et me dit, pour me consoler, que mon opéra, tout médiocre qu'il était, valait cent fois mieux que tous ceux dont les auteurs, sous le prétexte d'imitation, ne faisaient que copier les autres. Il n'osa pas se nommer; mais je connaissais les plagiaires dont il avait raison de se plaindre.

Je profitai des corrections muettes de M. Zeno; je fis quelques changemens dans les endroits qui avaient fait grincer les dents à mon

juge ; mon opéra fut donné ; les acteurs étaient bons, la musique excellente, les ballets fort gais ; on ne disait rien du drame ; je me tenais derrière le rideau ; je partageais les applaudissemens qui ne m'appartenaient pas ; et je disais, pour me tranquilliser : ce n'est pas mon genre ; j'aurai ma revanche à ma première comédie.

L'ouvrage que j'avais préparé pour le retour de mes comédiens, était *il Prodigo*, *le Prodigue*.

Je n'avais pas cherché le sujet dans la classe des vicieux, mais dans celle des ridicules. Mon Prodigue n'était ni joueur, ni débauché, ni magnifique. Sa prodigalité n'était qu'une faiblesse : il ne donnait que pour le plaisir de donner ; le fond de son cœur était excellent ; mais sa bonhomie et sa crédulité l'exposaient au dérangement et à la dérision.

C'était un caractère nouveau ; j'en connaissais les originaux, je les avais vus, et je les avais étudiés sur les bords de la Brenta, parmi les habitans de ces délicieuses et magnifiques maisons de campagne, où l'opulence éclate, et la médiocrité se ruine.

L'acteur excellent qui avait si bien soutenu le brillant personnage du Cortésan vénitien,

rendit en perfection le caractère lent et apathique de mon prodigue.

J'avais donné à l'homme riche et foncièrement libéral un intendant fripon et adroit, qui, profitant des dispositions de son maître, lui fournissait les occasions et les moyens de se satisfaire. Toutes les fois qu'il s'agissait de trouver de l'argent, le bon homme finissait par dire au traître qui le séduisait : *Caro vecchio fe vu;* c'est-à-dire, *mon ami, je me rapporte à vous, faites pour le mieux.*

Cette phrase avait fait reconnaître à Venise des personnes à qui elle était familière. On voulait deviner mon original; je l'avais pris dans la foule des gens riches, qui sont dupes de leur faiblesse et de leurs séducteurs : mais une anecdote de mon imagination fut trouvée malheureusement historique, et manqua de me perdre.

Mon Prodigue a pour maîtresse une jeune personne qui serait devenue sa femme, s'il eût été moins dérangé : la demoiselle se trouve chez lui avec ses parens sur la Brenta. L'amant lui offre une bague de prix; la demoiselle la refuse. Quelque temps après, le procureur du Prodigue arrive de Venise, et apporte la nou-

velle à son client, qu'il a gagné son procès. L'homme généreux veut marquer sa joie et sa reconnaissance ; il n'a pas d'argent, il donne au procureur la bague : le procureur l'accepte et s'en va.

Dans ces entrefaites, on avait conseillé à la demoiselle d'accepter le bijou, afin que le jeune étourdi ne s'en défît pas mal à propos. Elle revient; elle parle de la bague; elle s'excuse de l'avoir refusée; elle ne pouvait pas la recevoir sans permission; elle venait de l'obtenir..... Hélas! la bague n'était plus, l'amant est désolé, le Prodigue est au désespoir; quel trouble! quel embarras!

Voilà une de ces situations heureuses qui amusent les spectateurs, qui produisent des révolutions, et conduisent tout naturellement l'action à son dénoûment.

On disait que cette aventure était arrivée à un personnage de haute condition à qui j'avais en mon particulier beaucoup d'obligations. Heureusement ce seigneur ne s'en aperçut pas, ou fit semblant de ne pas s'en apercevoir. Il était intéressé à mes succès; ma pièce avait bien réussi, et il en était content aussi-bien que moi.

Mon Prodigue eut vingt représentations de suite à son début; le même bonheur le suivit à la reprise du carnaval; mais les personnages à masque se plaignaient de moi, je ne les faisais pas travailler; j'allais les perdre, et ils avaient des amateurs et des protecteurs qui les soutenaient.

D'après ces plaintes, et d'après la conduite que je m'étais proposée, je donnai au commencement de l'année comique une comédie à sujet, intitulée les *Trente-deux Infortunes d'Arlequin*. C'était Sacchi qui devait l'exécuter à Venise; j'étais sûr qu'elle ne pouvait pas manquer de réussir.

Sacchi avait l'imagination vive et brillante; il jouait les comédies de l'art, mais les autres arlequins ne faisaient que se répéter; Sacchi, attaché toujours au fond de la scène, donnait par ses saillies nouvelles et par des reparties inattendues, un air de fraîcheur à la pièce, et ce n'était que Sacchi que l'on allait voir en foule.

Ses traits comiques, ses plaisanteries n'étaient pas tirées du langage du peuple, ni de celui des comédiens. Il avait mis à contribution les auteurs comiques, les poètes, les ora-

teurs, les philosophes; on reconnaissait dans ses impromptus, des pensées de Sénèque, de Cicéron, de Montaigne; mais il avait l'art d'approprier les maximes de ces grands hommes à la simplicité du balourd; et la même proposition, qui était admirée dans l'auteur sérieux, faisait rire sortant de la bouche de cet acteur excellent.

Je parle de Sacchi comme d'un homme qui a existé, car à cause de son grand âge il ne reste à l'Italie que le regret de l'avoir perdu, sans l'espérance de le voir remplacer.

Ma pièce, soutenue par l'acteur dont je viens de parler, eut tout le succès qu'une comédie à sujet pouvait avoir. Les amateurs des masques et des canevas étaient contens de moi. Ils trouvèrent que dans mes *Trente-deux Infortunes* il y avait plus de conduite et de sens commun que dans les comédies de l'art.

J'observai que ce qui avait plu davantage dans ma pièce, c'était les événemens que j'avais accumulés les uns sur les autres; je profitai de la découverte, et je donnai quinze jours après une seconde comédie dans le même genre, et bien plus chargée de situations et d'événemens, puisque je l'avais intitulée *la*

Nuit critique, ou les *Cent quatre Événemens dans la même nuit.*

Cette pièce pouvait s'appeler l'épreuve des comédiens, car elle était si compliquée et si finement travaillée, qu'il n'y fallait pas moins que les acteurs auxquels je la confiai pour la pouvoir exécuter d'une manière aussi exacte et avec tant de facilité.

J'en fis l'expérience quatre ans après. J'étais à Pise en Toscane. Une troupe de campagne s'avisa de la donner pour me faire sa cour. J'entendis dire le lendemain dans un café, sur le quai de l'Arno : *Diò mi guardi da mal di denti, e da cento e quattro accidenti.* « Dieu me préserve de la rage de dents, et de cent et quatre accidens. »

Cela prouve que la réputation d'un auteur dépend souvent de l'exécution des acteurs. Il ne faut pas se dissimuler cette vérité ; nous avons besoin les uns des autres, nous devons nous aimer, nous devons nous estimer réciproquement, *servatis servandis.*

J'avais satisfait le goût baroque de mes compatriotes, dont je recevais les complimens en riant, et je mourais d'envie de hâter la réforme jusqu'au bout. Mais il arriva dans cette

année un événement qui me fit interrompre pendant quelques mois le cours de mes travaux favoris.

Le comte Tuo, consul de Gênes à Venise, venait de mourir. Les parens de ma femme, qui avaient du crédit et des protections, demandèrent la place pour moi, et l'emportèrent d'emblée.

Me voilà donc dans le sein de ma patrie, chargé de la confiance d'une république étrangère. Il me fallait du temps pour prendre connaissance d'un emploi que je ne connaissais pas encore. Les Génois n'avaient auprès des Vénitiens d'autre ministre que leur consul. J'étais donc chargé de tout : j'expédiais mes dépêches tous les huit jours; je me mêlais de nouvelles, j'osais trancher du politique. J'avais appris cet art à Milan, et je ne l'avais pas oublié. Mes relations, mes réflexions, mes conjectures étaient agréées à Gênes, et je n'étais pas mal dans le corps diplomatique de Venise.

Mon nouvel état et mes nouvelles occupations ne m'empêchèrent pas de reprendre le fil de mes occupations théâtrales ; et dans le carnaval de la même année, je donnai un opéra au théâtre de Saint-Jean-Chrysostôme, et une

comédie de caractère à celui de Saint-Samuel.

Mon opéra, qui portait le titre d'*Oronte, roi des Scythes*, eut un succès très brillant. La musique de Buranello était divine; les décorations de Jolli superbes; les acteurs excellens; on ne disait mot du livre, mais l'auteur des paroles ne jouissait pas moins du bonheur de ce spectacle charmant.

A la comédie, au contraire, où je faisais donner en même temps une nouvelle pièce intitulée *la Banqueroute*, tous les applaudissemens, tous les battemens de mains, tous les bravo, tout était pour moi.

Un banqueroutier de mauvaise foi est un fripon, qui, en abusant de la confiance du public, se déshonore lui-même, perd sa famille, vole, trahit les particuliers, et fait du tort au commerce en général.

Initié par mon nouvel emploi dans la connaissance des négocians, je n'entendais parler que de faillites; et je voyais que tous ceux qui se retiraient, qui se sauvaient ou se laissaient prendre, ne devaient leur perte qu'à l'ambition, à la débauche et à l'inconduite; et partant de l'emblème de la comédie, *ridendo castigat mores*, je crus que le théâtre pouvait

s'ériger en lycée pour prévenir les abus, et en empêcher les suites.

Je ne me tins pas dans ma pièce uniquement aux banqueroutiers ; mais je fis connaître en même temps ceux qui contribuent davantage à leurs dérangemens, et je m'étendis jusqu'aux gens de loi, qui jetant de la poudre aux yeux des créanciers, donnent le temps aux banqueroutiers frauduleux de rendre leurs faillites plus lucratives et plus assurées.

Je ne sais pas si ma pièce a fait quelque conversion ; mais je sais bien qu'elle a été généralement applaudie, et les négocians que j'aurais dû craindre ont été les premiers à en marquer leur satisfaction, les uns de bonne foi, les autres par politique.

La Banqueroute fut jouée sans intervalle pendant le reste du carnaval, et elle fit la clôture de l'année comique 1740.

Il y avait dans cette pièce des scènes écrites beaucoup plus que dans les deux précédentes. Je m'approchais tout doucement vers la liberté d'écrire mes pièces en entier, et malgré les masques qui me gênaient, je ne tardai pas à y parvenir.

Quand on m'offrit le consulat de Gênes, je

l'acceptai avec reconnaissance et respect, sans demander quel était le traitement de la charge. Ce fut encore une de mes sottises, qui ne me coûta pas moins que les autres.

Je ne pensai d'abord qu'à me rendre digne de la bienveillance de la république qui m'honorait de sa confiance. Je pris un logement qui pût me rendre en état de recevoir les ministres étrangers. J'augmentai mon domestique, ma table, mon train. Je crus ne pouvoir pas faire autrement.

En écrivant au bout de quelque temps au secrétaire d'état avec lequel j'étais en correspondance, je lui motivai l'article de mon traitement. Voici à peu près ce que M. le secrétaire me fit l'honneur de me mander pour me consoler.

« Le comte Tuo (mon prédécesseur) avait
« servi la république pendant vingt années sans
« émolumens : le sénat était content de moi :
« le gouvernement trouvait juste que je fusse
« récompensé; mais la guerre de Corse met-
« tait la république hors d'état de se charger
« d'une dépense à laquelle depuis long-temps
« elle avait cessé de songer. »

Quelle triste nouvelle pour moi! Les profits

du consulat ne montaient pas à cent écus par an. Je voulais remercier sur-le-champ; mais par le courrier suivant une lettre m'arrive d'un sénateur génois qui me charge d'une commission épineuse, et m'encourage à rester.

Une personne chargée des affaires de la république de Gênes, et qui réunissait dans une cour étrangère la commission du sénat et les procurations des rentiers, avait abusé de la confiance des Génois, s'était sauvée avec des sommes considérables, et vivait depuis quelques jours tranquillement à Venise.

Le sénateur m'envoyait des lettres de crédit sur le banquier Santin Cambiasio, et carte blanche pour obtenir la prise de corps, ou la saisie des effets de son débiteur.

La commission était délicate, et l'exécution en paraissait difficile. Cependant je connaissais mon pays : dans un gouvernement où il y a presque autant de tribunaux de première instance que de matières sujettes à contestation, si l'affaire est bonne, on trouve la manière d'obtenir justice sans blesser la délicatesse du droit des gens.

Je fus écouté, je fus bien servi; mon client fut dédommagé, et l'argent et les effets passè-

rent de mes mains à celles de M. Cambiasio à la disposition du praticien génois.

Cette affaire si bien conduite et si heureusement terminée me fit un honneur infini; mais mon étoile ne tarda pas à m'accabler de ses influences.

Dans l'inventaire des effets que j'avais recouvrés, il y avait deux boîtes d'or enrichies de diamans. J'étais chargé d'en procurer la vente. Je les confiai à un courtier : ce malheureux les mit en gage chez un juif, laissa la note du prêteur, et se sauva. J'en étais responsable; il fallait payer pour les ravoir. M. Cambiasio fournit l'argent pour le compte du sénateur, et mon beau-père paya à Gênes l'équivalent moyennant un revirement de parties pour un reste de la dot de sa fille qu'il me devait encore.

Tous ces faits furent constatés à Gênes et à Venise, et les propos qu'on tenait sur mon compte furent amplement démentis.

Des gens d'affaires qui m'en voulaient à cause de ma pièce du *Banqueroutier*, ne cessèrent pas cependant de me tracasser.

Imer, le directeur de la comédie de Saint-Samuel, avait été constitué procureur de M. Be-

rio, Génois, son beau-frère, pour toucher à la monnaie de Venise la somme de quinze cents ducats.

Imer, qui avait la faculté de substituer d'autres procureurs, me nomma à sa place. Je touchai l'argent; j'envoyai six cent vingt ducats à M. Berio, par le canal de MM. Lembro et Simon frères, Maruzzi, banquiers, dont je conserve encore la quittance, et je passai le reste de la totalité à M. Imer, dont j'eus une décharge passée par-devant notaire.

On m'avait imputé d'avoir distrait cette dernière somme. Je n'eus pas de peine à prouver le contraire; mais les propos, les écrits de ce temps-là pourraient revivre encore après ma mort; et je suis intéressé à conserver dans ces Mémoires ma défense et ma justification.

J'ai un neveu qui porte mon nom; si je n'ai pas d'autres biens à lui laisser, qu'il jouisse au moins de la réputation de cet oncle qui lui a tenu lieu de père, et lui a procuré une éducation dont il a heureusement profité.

Je n'étais donc pas à mon aise au commencement de l'année 1740; et pour surcroît de malheur, je me vis privé tout d'un coup de la meilleure partie de mes rentes.

La guerre s'était allumée dans ce temps-là entre les Français et les Espagnols d'un côté, et les Autrichiens de l'autre. On l'appelait *la guerre de don Philippe*, et la Lombardie était inondée de troupes étrangères pour installer ce prince dans les états de Parme et Plaisance.

Le duc de Modène avait réuni ses forces à celles des Bourbons. Il avait été généralissime de leur armée; et pour soutenir les frais de la guerre, il avait arrêté le payement des rentes de la banque ducale appelée *Luoghi di Monte*.

Ce vide dans mes affaires domestiques acheva de me consterner. Je ne pouvais plus soutenir mon état. Je pris le parti d'aller à Modène chercher de l'argent à tout prix, passer à Gênes, et réclamer justice. J'écrivis en conséquence à la république; je demandais la permission de mettre un substitut à ma place, et j'attendais l'agrément du sénat.

Dans cette attente, et au milieu de mes chagrins et de mes embarras, mon frère arrive de Modène, fâché ainsi que moi de la suspension de nos rentes, mais encore plus piqué de n'avoir pas été avancé dans la nouvelle promotion que S. A. S. venait de faire dans ses troupes. Il avait tout bonnement quitté le service, et il

venait jouir de sa tranquillité à mes dépens.

D'un autre côté, les comédiens me demandaient de l'ouvrage. C'était mon unique consolation; mais Sacchi était parti; la moitié de ses camarades l'avait suivi. Le pantalon Golinetti s'était retiré, et les acteurs les plus essentiels étaient tous nouveaux pour moi.

Je cherchais parmi eux le sujet qui aurait pu m'intéresser davantage, et ma prédilection pour les soubrettes m'arrêta sur madame Baccherini, qui avait remplacé dans cet emploi la sœur de Sacchi. Elle n'avait pas le talent et l'expérience de celle qui l'avait précédée, mais on voyait en elle des dispositions heureuses, et elle ne demandait que du travail et du temps pour parvenir à la perfection.

Madame Baccherini était mariée, je l'étais aussi. Nous nous liâmes d'amitié; nous avions besoin l'un de l'autre; je travaillais pour sa gloire, et elle dissipait mon chagrin.

C'était un usage invétéré parmi les comédiens italiens que les soubrettes donnassent tous les ans, et à plusieurs reprises, des pièces qu'on appelait *de transformations*, comme *l'Esprit Follet, la Suivante magicienne*, et d'autres du même genre, dans lesquelles l'actrice

paraissant sous différentes formes, elle changeait plusieurs fois de costume, jouait plusieurs personnages, et parlait différens langages.

Parmi quarante ou cinquante soubrettes que je pourrais nommer, il n'y en avait pas deux de supportables. On voyait les caractères faux, les costumes chargés, les langages bégayés, l'illusion manquée, et cela devait être, car pour qu'une femme soutienne agréablement toutes ces métamorphoses, il faudrait qu'elle eût vraiment sur elle ce charme qu'on suppose dans la pièce.

Ma belle Florentine mourait d'envie de montrer son joli minois sous différentes coiffures. Je corrigeai sa folie, et je tâchai en même temps de la contenter.

J'imaginai une comédie dans laquelle, sans changer de langage ni d'habillement, elle pût soutenir plusieurs caractères, chose qui n'est pas bien difficile pour une femme, et encore moins pour une femme d'esprit.

Cette pièce avait pour titre *la Dona di garbo, la Brave Femme*. Elle plut infiniment à la lecture; madame Baccherini en était enchantée, mais les spectacles à Venise touchaient à leur fin. La compagnie devait aller à Gênes pour

y passer le printemps, et c'était là où l'on devait la jouer pour la première fois. Je me proposais de m'y rendre aussi à son début, mais je devins tout d'un coup le jouet de la fortune. Des événemens singuliers renversèrent mes projets, et je ne vis jouer ma pièce que quatre ans après.

Les comédiens partis, je me trouvai isolé; car, dans la position désagréable où j'étais, toute autre société m'ennuyait.

Je ne m'occupais que de mon voyage : ma mère et ma tante n'avaient pas besoin de moi; ma femme allait me suivre; il n'y avait que mon frère qui était à charge à tout le monde. Il avait la plus haute idée de lui-même; je n'étais pas de son avis, et il était scandalisé de ma façon de penser. Il aurait prétendu, par exemple, que je l'eusse proposé pour me remplacer pendant mon absence à Venise, ou que je l'eusse envoyé à Gênes pour solliciter les appointemens de mon emploi; mais je ne le croyais pas fait pour aucune de ces commissions, et j'allais mon train, en attendant les lettres de Gênes pour exécuter mon projet.

Ces lettres arrivent; la permission m'est accordée, mon substitut est approuvé, me voilà

content. J'irai à Modène demander le payement de mes rentes; j'irai à Gênes réclamer le traitement de ma charge : j'assisterai aux répétitions de *la Dona di garbo;* la Baccherini aura peut-être besoin de moi, et sera bien aise de me revoir. Les attraits de cette actrice charmante ajoutaient encore à mon empressement; je me faisais une fête de lui voir remplir ce rôle important dans ma pièce. Mais, ô ciel! le frère de madame Baccherini était encore à Venise. Il vient chez moi; je le vois éploré; il ne peut pas prononcer un mot : il me donne à lire une lettre de Gênes; sa sœur était morte.

Quel coup pour moi! Ce n'était pas l'amant qui pleurait sa maîtresse; c'était l'auteur qui regrettait l'actrice. Ma femme, qui me voyait dans le chagrin, était assez raisonnable pour s'en rapporter à moi.

D'après cet événement, je ne changeai pas de projet : mais je n'étais plus si pressé de partir, et je crus pouvoir retarder mon départ. Une société de nobles vénitiens avait pris à bail, pour cinq années, le théâtre de Saint-Jean-Chrysostôme, et m'avait demandé un opéra pour la foire de l'Ascension. J'avais re-

fusé de les satisfaire; mais devenu maître de mon temps, j'acceptai la commission : j'achevai en peu de jours un opéra intitulé *Statira*, que j'avais dans mon portefeuille.

J'assistai aux répétitions et à l'exécution de ce drame, et je profitai des droits d'auteur et d'une récompense extraordinaire de ces entrepreneurs généreux.

J'avais lieu d'être satisfait d'avoir prolongé mon séjour à Venise; mais je le payai bien cher par la suite, et c'est à mon frère que j'eus l'obligation du cruel embarras où je me trouvai.

Il entre un jour à deux heures après midi chez moi : il pousse avec sa canne la porte battante de mon cabinet; je le vois le chapeau enfoncé sur sa tête, le visage enflammé, les yeux étincelans; je ne savais pas si c'était de joie ou de colère; et, en me fixant avec un air dédaigneux : Parbleu, mon frère, me dit-il, vous ne vous moquerez pas toujours de moi! A propos de quoi, mon frère? lui dis-je. Je ne fais pas de vers, reprend-il, mais chacun vaut son prix. Je viens de faire une découverte..... Si elle peut vous être utile, lui dis-je, j'en serai enchanté. — Oui, utile et honorable pour moi, et encore plus utile et plus honorable pour vous. — Pour moi? — Oui : je

viens de faire la connaissance d'un capitaine ragusien, d'un homme......d'un homme comme il n'y en a pas. Il est en correspondance avec les principales cours de l'Europe; il a des commissions qui font trembler : il est chargé de faire des recrues pour un nouveau régiment de deux mille Esclavons; mais, ô ciel! si le gouvernement de Venise venait à le pénétrer, nous serions perdus. Mon frère.... mon frère.... j'ai lâché le mot, vous connaissez l'importance de la discrétion. Vous serez l'auditeur, vous serez le grand-juge du régiment. — Moi? — Oui, vous. Dans cet instant, le domestique entre, et annonce que nous sommes suivis. Va-t'en à tous les diables, lui dit mon frère, nous avons des affaires; laisse-nous tranquilles. — Ne pourrions-nous point, lui dis-je, différer après le dîner? — Point du tout, il faut attendre. — Pourquoi? — M. le capitaine va venir. — Vous l'avez prié? — Oui; trouvez-vous mauvais que j'aie pris la liberté de prier un ami? — Vous venez de faire sa connaissance, et il est déjà votre ami? — Nous ne sommes pas courtisans, nous autres militaires; nous nous connaissons au premier abord. L'honneur et la gloire forment notre liaison.

On frappe : voilà M. le capitaine. Cet homme avait plus l'air d'un courtisan que d'un militaire : il était souple, doux, maniéré; le visage pâle, allongé, de petits yeux ronds et verdâtres; il était fort galant, très attentif à servir les dames, débitant des moralités aux vieilles, et tenant des propos agréables aux jeunes, sans que ses historiettes l'empêchassent de bien dîner.

Après dîner, il m'étala son nom, sa patrie, sa condition, ses titres, ses exploits; il me mit sous les yeux les lettres patentes par lesquelles il était chargé de recruter deux mille hommes à la nation Illyrique.

Après m'avoir répété ce qu'il avait dit à mon frère, il me pria d'accepter dans son régiment la charge d'auditeur général. — Vous êtes homme de loi, me dit-il, et votre état de consul..... Mais à propos, continua-t-il, j'ai une grâce à vous demander. Je suis à Venise; c'est un pays libre; mais l'affaire que j'y traite est fort délicate, et pourrait choquer votre gouvernement. Il y a des mouchards qui ne me quittent pas. Si vous pouviez me loger chez vous.....

Monsieur, lui dis-je, mon logement n'est

pas assez commode..... Mon frère crie : Je céderai ma chambre à M. le capitaine. Je me défends, mais inutilement : voilà le Ragusien établi chez moi.

La société de cet homme était assez agréable. Je vis des négocians chargés des uniformes du régiment. Je parlai à des officiers engagés par le colonel breveté. Cet homme reçut un jour une lettre-de-change de six mille ducats sur les frères Pommer, banquiers allemands; la lettre ne fut point acceptée, parce qu'il n'y avait pas de lettre d'avis, mais les signatures étaient parfaitement imitées. Enfin je crus, et je tombai dans le panneau.

Trois jours après, le Ragusien rentra chez moi agité, consterné; il devait payer six mille livres dans la journée; il n'avait pu obtenir de délai; il allait être poursuivi; la nature de la dette allait le découvrir tout-à-fait; il était au désespoir; tout était perdu. Son discours me touche; mon frère me sollicite, mon cœur me détermine. Je fais des efforts pour ramasser cet argent. Je suis assez heureux pour y parvenir, je le donne dans la journée à mon hôte, et le lendemain le scélérat s'enfuit.

Je reste dans l'embarras; mon frère le cher-

che pour le tuer; il était heureusement hors de danger. Toutes les dupes du Ragusien se rassemblaient chez moi; mais nous étions forcés d'étouffer nos plaintes, pour éviter l'indignation du gouvernement et les risées du public.

Quel parti prendre? Le voleur était sorti de Venise le 15 septembre 1741. Je m'embarquai le 18 avec ma femme pour Bologne.

Ma femme, plus raisonnable que moi, au lieu de se plaindre de sa situation, ne cherchait que les moyens de me consoler. Ranimé par son exemple et par ses conseils, je tâchai de remplacer les regrets du passé par l'espérance d'un avenir plus heureux. Je m'endormis, et je me trouvai à mon réveil comme un homme qui a fait naufrage, et qui se sauve à la nage.

Arrivé au pont de *Lago Scuro* sur le Pô, à une lieue de Ferrare, je pris la poste, et j'arrivai le soir à Bologne. Je connaissais beaucoup cette ville, et j'y étais très connu. Les directeurs des spectacles vinrent me voir : ils me demandèrent quelques unes de mes pièces; je fis des difficultés : mais j'avais besoin d'argent; ils ne manquèrent pas de m'en offrir, et je ne manquai pas d'en accepter.

Je leur confiai trois de mes originaux pour qu'ils en fissent tirer des copies. Il fallait donc attendre : j'attendis, et je ne perdis pas mon temps.

On m'avait demandé à Venise une comédie sans femmes, et susceptible d'exercices militaires, pour un collège de Jésuites. Le faux capitaine qui m'avait trompé, me revint à l'esprit, et m'en fournit l'argument. J'intitulai ma pièce, *l'Imposteur;* j'y employai toute la chaleur que l'indignation pouvait m'inspirer; j'y couchai en long et en large mon frère, je ne m'épargnai pas moi-même, et je donnai à ma bonhomie tout le ridicule qu'elle avait mérité.

Ce petit travail me fit un bien infini : il effaça de mon esprit tout le noir que la méchanceté d'un fripon y avait imprimé; je me crus vengé.

Ma pièce était finie; les directeurs m'avaient rendu mes manuscrits; j'allais partir pour Modène.

Il y avait à Bologne un excellent acteur qui jouait les pantalons, et qui étant à son aise aimait mieux se reposer dans la belle saison, et ne jouait la comédie qu'en hiver.

Cet homme, appelé Ferramonti, ne m'avait pas quitté pendant mon séjour à Bologne ; une troupe de comédiens qui était à Rimini au service du camp espagnol l'avait engagé ; il était prêt à partir, et il venait me faire ses adieux.

Vous allez à Rimini, lui dis-je, et je vais partir pour Modène. Qu'allez-vous faire, dit-il, à Modène ? tout le monde y est dans la consternation : le duc n'y est pas. — Comment ! le duc n'y est pas ? — Il s'est engagé dans une guerre ruineuse. — Je le sais ; mais où est-il ? — Il est à Rimini, il est au camp espagnol, et il y passera l'hiver.

Me voilà désolé ; j'ai manqué mon coup, c'est ma faute ; j'ai perdu trop de temps. Venez, me dit Ferramonti, venez à Rimini avec moi ; vous y trouverez une troupe qui est assez bonne. Je vous présenterai à mes camarades ; ils doivent vous connaître, ils doivent vous estimer. Vous ferez quelque chose pour nous, et nous ferons tout pour vous.

La proposition ne me déplaisait pas ; nous partîmes trois jours après.

Arrivés à la vue des remparts de Rimini, nous fûmes arrêtés au premier poste avancé,

et on nous fit escorter à la grand'garde. Là, le comédien fut expédié sur la déclaration de son état, et nous fûmes envoyés ma femme et moi à la cour de Modène.

Je connaissais dans tous les rangs plusieurs personnes attachées à son altesse sérénissime : je fus bien reçu ; je fus fêté : on me trouva un logement, et le lendemain je fus présenté à ce prince, qui me reçut avec bonté, et me demanda quel était le motif qui me conduisait à Rimini.

Je n'eus pas de peine à lui dire la vérité ; mais quand je prononçai les mots de banque ducale et de rentes arriérées, son altesse tourna la conversation sur la comédie, sur mes pièces, sur mes succès, et l'audience se termina deux minutes après.

J'allai dîner chez le directeur. Ferramonti avait beaucoup parlé de moi. Tout le monde me demande des pièces ; chacun aurait voulu en être l'acteur principal : à qui donner la préférence ? M. le comte de Grosberg protégeait particulièrement l'arlequin ; il me pria de travailler pour ce personnage, et je le fis avec d'autant plus de plaisir, que l'acteur était bon, et que le protecteur était généreux.

L'arlequin était M. Bigottini, bon acteur pour les rôles de son emploi, mais surprenant pour les métamorphoses et pour les transformations.

M. de Grosberg se souvenait d'une pièce de l'ancienne foire de Paris, intitulée *Arlequin, empereur dans la Lune*. Il croyait que ce sujet aurait pu faire briller son protégé ; il n'avait pas tort. Je travaillai la pièce à ma fantaisie d'après le titre : elle eut beaucoup de succès. Tout le monde fut content, et moi aussi.

Le carnaval fini, le théâtre fut fermé.

Les troupes allemandes qui étaient cantonnées dans le Bolonais firent des mouvemens qui donnèrent l'alarme aux Espagnols. Ceux-ci n'étaient point disposés à attendre l'ennemi de pied ferme, et à mesure que les premiers avançaient vers la Romagne, les derniers battaient en retraite, et allaient partager leur camp entre Pesaro et Fano.

Tous les Espagnols qui étaient à Cesena, à Cervia et à Cesenatico, vinrent se réunir dans Rimini au gros de l'armée ; je fus obligé de partager mon appartement ; mais ce n'est pas tout, ce n'est rien.

Mon frère, mon aimable frère, vint en

même temps de Venise, avec deux officiers vénitiens pour proposer à M. de Gages la levée d'un nouveau régiment, et la place d'auditeur m'était réservée. J'avais appris à me défier des projets; je ne voulus pas les écouter, mais il fallait bien les loger et les nourrir.

Au bout de trois jours, l'armée décampa, mon frère et ses compagnons la suivirent. Je restai à Rimini, mais plus embarrassé que jamais.

J'étais sujet du duc de Modène, et j'étais consul de Gênes à Venise; ces deux nations suivaient dans cette guerre le parti des Bourbons. J'avais à craindre que les Autrichiens ne me prissent pour un homme suspect.

Je communiquai mes craintes à des gens du pays que je connaissais. Tout le monde les trouvait justes, et me conseillait de partir; mais comment faire? Il n'y avait ni chevaux, ni voitures : l'armée avait tout entraîné.

Je trouvai des marchands étrangers qui étaient dans le même cas que moi. Je m'arrangeai avec eux; nous prîmes la route de mer, et nous louâmes une barque pour Pesaro.

Le temps était beau, mais la nuit avait été orageuse, et la mer était encore agitée. Nos

femmes souffraient beaucoup, la mienne crachait le sang; nous nous arrêtâmes à la rade de la *Catholica*, à moitié chemin du voyage projeté; nous achevâmes notre route par terre sur une charrette de paysans. Nous laissâmes à la garde de nos effets quelques uns de nos domestiques qui devaient nous rejoindre à Pesaro, et nous arrivâmes dans cette ville, fatigués, fracassés, sans connaissances, sans logemens, et c'était le moindre des maux qui nous étaient réservés.

Tout était en confusion dans la ville de Pesaro, qui venait de recevoir plus de monde qu'elle n'en pouvait contenir. Point de places dans les auberges, point de chambres à louer.

Le comte de Grosberg était à Fano; tous les officiers de ma connaissance étaient occupés, et les personnes attachées au duc de Modène ne pouvaient m'offrir que la table. Un valet-de-pied modénois, qui avait eu en partage un grenier, me céda, pour de l'argent, son joli appartement.

Le lendemain je laissai ma femme dans son galetas; et j'allai à l'embouchure de la Foglia, pour voir si mes hardes étaient arrivées. J'y trouvai tous mes compagnons de voyage, qui

étaient là pour la même raison, et qui avaient passé la nuit encore plus mal gîtés que moi. Point de barques de Rimini, point de nouvelles de nos effets.

Je reviens à la ville. Le comte de Grosberg était de retour; il prend pitié de moi, me loge auprès de lui, me voilà content; mais je retombe, deux heures après, dans une terrible consternation.

Je rencontre un de ces commerçans que j'avais vus au rivage de la mer; je le vois triste, agité. Hé bien, monsieur, lui dis-je, n'avons-nous rien de nouveau? Hélas! me dit-il, tout est perdu, les hussards autrichiens se sont emparés de la *Catholica*; votre barque, nos effets, nos domestiques sont entre leurs mains. Voici la lettre de mon correspondant de Rimini, qui m'en fait part. O ciel! que ferons-nous? lui dis-je. Je n'en sais rien, répondit-il; et il me quitte brusquement.

Je reste interdit. La perte que je venais de faire était pour moi irréparable; nous étions ma femme et moi très bien équipés; trois coffres, deux porte-manteaux, des boîtes, des cartons, et nous étions restés sans chemise.

Pour les grands maux, il ne faut que de

grands remèdes. Je forme sur-le-champ mon projet; je le crois bon, et je vais le communiquer à mon protecteur. Je le trouve prévenu de l'invasion de la *Catholica*, et convaincu de la perte de mes effets : J'irai, lui dis-je, les réclamer; je ne suis pas militaire, je ne suis pas attaché à l'Espagne; je ne demande qu'une voiture pour moi et pour ma femme.

M. le comte de Grosberg admire mon courage; et pour se débarrasser de moi, peut-être, commence par me faire avoir le passe-port du commissaire allemand, qui à cet effet suivait les troupes espagnoles, et donne ses ordres pour qu'on me procure une chaise.

La poste n'allait pas dans ce temps-là; les voiturins se tenaient cachés : on en trouva un à la fin; on le força de me mener; on le fit passer la nuit dans les écuries de M. de Grosberg, et je partis le lendemain de très bon matin.

Je n'ai point parlé de mon épouse depuis ce nouvel accident, pour ne pas ennuyer mon lecteur : on peut imaginer facilement quelle devait être la situation d'une femme qui perd tout d'un coup ses habillemens, ses bijoux, ses chiffons : mais elle était foncièrement bonne,

elle était raisonnable, et la voilà en route avec moi.

Le voiturin, fort souple et fort adroit, était venu nous chercher, sans nous donner la moindre marque de mécontentement, et nous partîmes après un petit déjeuné, fort tranquilles et assez gais.

Il y avait dix milles de Pesaro jusqu'à la *Catholica;* nous en avions fait trois, lorsqu'il prit à ma femme un besoin pressant de descendre. Je fais arrêter; nous descendons, nous faisons quelques pas pour aller gagner une masure délabrée; le scélérat qui nous conduisait fait tourner les chevaux, prend le galop du côté de Pesaro, et nous plante là au milieu du grand chemin, sans ressource et sans espérance d'en retrouver.

On ne voyait âme vivante passer par là. Pas un paysan dans les champs, pas un habitant dans les maisons; tout le monde craignait les approches des deux armées; ma femme pleure, je lève les yeux au ciel, et je me vois inspiré.

Courage, dis-je, ma chère amie, il y a six milles d'ici à la *Catholica;* nous sommes assez jeunes et assez bien constitués pour les soutenir; il ne faut pas reculer; il ne faut avoir

rien à se reprocher : elle s'y prêta de la meilleure grâce du monde, et nous continuâmes notre route à pied.

Au bout d'une heure de chemin, nous rencontrâmes un ruisseau qui était trop large pour pouvoir le sauter, et trop profond pour que ma femme pût le passer à gué ; on voyait un petit pont de bois pour la commodité des piétons, mais les planches en étaient brisées.

Je ne me démonte pas : je mets un genou par terre, ma femme accroche ses bras à mon cou, je me lève en riant, je traverse les eaux avec une joie inexprimable, et je me dis à moi-même : *Omnia bona mea mecum porto,* « je porte tout mon bien sur moi. »

J'avais les pieds et les jambes mouillés ; patience : nous suivons notre marche ; voilà, au bout de quelque temps, un autre ruisseau pareil à celui que nous venions de passer ; même profondeur, le pont cassé de même : point de difficultés, nous le passâmes de la même manière, et toujours avec la même gaîté.

Mais ce fut bien autre chose lorsqu'en nous approchant de la *Catholica* nous rencontrâmes un torrent fort étendu, et dont les eaux roulaient à gros bouillons ; nous nous assîmes au

pied d'un arbre, en attendant que la Providence nous offrît un moyen pour le traverser sans danger.

On ne voyait ni voitures, ni chevaux, ni charrettes passer par là : il n'y avait pas un cabaret dans ses environs ; nous étions fatigués, nous avions passé la journée sans aucune nourriture, et nous avions besoin de nous rafraîchir.

Je me lève, je tâche de m'orienter. Ce torrent, dis-je, doit de toute nécessité se décharger dans la mer. Suivons les bords, et nous en trouverons l'embouchure.

Marchant toujours, poussés par la détresse et soutenus par l'espérance, nous découvrîmes des voiles qui nous indiquaient la proximité de la mer ; nous prîmes courage, et nous doublâmes le pas ; nous voyions à mesure que nous avancions le torrent devenir praticable, et nous fîmes des sauts et des cris de joie, lorsque nous découvrîmes un bateau.

C'étaient des pêcheurs qui nous reçurent très honnêtement, qui nous transportèrent au rivage opposé, et nous remercièrent mille fois pour un paolle que je leur donnai.

Après cette première consolation, nous en

eûmes une seconde, qui ne fut pas moins agréable et pas moins nécessaire. Une branche d'arbre, attachée à une maison rustique, nous annonce les moyens de nous rafraîchir; nous y trouvons du lait et des œufs frais, nous voilà contens.

Le repos, le peu de nourriture que nous venions de prendre, nous donnant assez de forces pour achever notre course, nous nous faisons conduire, par un garçon de l'auberge, au premier poste avancé des hussards autrichiens.

Je présente mon passe-port au sergent; celui-ci détache deux soldats pour nous faire escorter, et nous arrivons à travers les blés écrasés, et la vigne, et les arbres abattus, au quartier du colonel commandant.

Cet officier nous reçoit d'abord comme deux personnes qui voyageaient à pied; en lisant le passe-port qu'un des deux soldats lui avait remis, il nous fait asseoir; et me regardant d'un air de bonté : Comment, dit-il, vous êtes M. Goldoni? — Hélas! oui, monsieur. — L'auteur de *Bélisaire?* l'auteur du *Cortesan vénitien?* — C'est moi-même. — Et cette dame est madame Goldoni? — C'est tout le bien

qui me reste. — On m'avait dit que vous étiez à pied. Cela n'est que trop vrai, monsieur.

Je lui fis le récit du tour indigne que m'avait joué le voiturin de Pesaro; je lui traçai le tableau de notre triste voyage, et je finis par lui parler de nos effets arrêtés, et lui faire sentir que mes projets, mes ressources et mon état dépendaient de leur perte ou de leur recouvrement.

Tout doucement, dit le commandant; par quelle raison suiviez-vous l'armée? quel intérêt vous attache aux Espagnols?

Comme la vérité ne m'avait jamais fait de tort, et qu'au contraire elle avait toujours été mon appui et ma défense, je lui fis l'abrégé de mes aventures; je lui parlai de mon consulat de Gênes, de mes rentes de Modène, de mes vues pour être dédommagé, et je lui dis que tout était perdu pour moi, si je me voyais privé du petit reste de ma fortune délabrée.

Consolez-vous, me dit-il d'un ton d'amitié, vous ne le perdrez pas; ma femme se lève en pleurant de joie; je veux marquer ma reconnaissance, le colonel ne m'écoute pas. Il appelle, il ordonne qu'on fasse venir mon domestique et tous mes effets, mais à une condition,

me dit-il ; allez partout où vous voudrez, je ne vous défends que la voie de Pesaro. Non, certainement, lui dis-je, vos bontés, mes obligations..... Il ne me donne pas le temps de tout dire, il a des affaires, il m'embrasse, il baise la main de ma femme, et va se renfermer dans son cabinet.

Son valet de chambre nous accompagne à une hôtellerie qui était fort propre. Je lui offre un sequin, il le refuse très noblement, et s'en va.

Une demi-heure après, mon domestique arrive fondant en larmes, se voyant libre et nous voyant contens ; nos coffres étaient ouverts, j'en avais les clefs. Un serrurier les mit bientôt en état de servir.

Je louai, le lendemain de très bon matin, une charrette pour mon bagage. Je pris la poste pour ma femme et moi, et nous allâmes retrouver à Rimini nos bons amis.

Arrivé au premier poste avancé, je déploie mon passe-port ; on me fait escorter jusqu'à la grand'garde de Rimini. Le capitaine était à table ; il apprend qu'il y a un homme et une femme qui arrivent en poste ; il nous fait entrer : la première personne que je vois en

entrant, c'est M. Borsari, mon ami et mon compatriote, premier secrétaire du prince de Lobcowitz, feld-maréchal et commandant général de l'armée impériale.

M. Borsari savait que j'avais passé l'hiver à Rimini, et que j'étais parti à la suite des Espagnols; je lui fis part du motif de mon retour et de mon dessein d'aller à Gênes.

Non, dit-il, tant que nous resterons ici vous n'irez pas à Gênes. Que ferai-je ici? lui dis-je. — Vous vous amuserez. — C'est le meilleur métier que je connaisse; mais encore faut-il s'occuper à quelque chose. — Nous vous occuperons : il y a une comédie passable. — Quels sont les acteurs principaux ? — Il y a madame Casalini, très bonne actrice; il y a madame Bonaldi..... — Est-ce la soubrette? — Oui. C'est ma commère : tant mieux, tant mieux, je la reverrai avec plaisir. Pendant que nous causions, M. Borsari et moi, ma femme soutenait un peu forcément la conversation de messieurs les officiers allemands, qui ne pliaient pas le genou devant les dames comme les Espagnols; elle me fit signe qu'elle en avait assez; nous prîmes congé de la compagnie, et Borsari ne nous quitta pas.

Le lendemain, mon ami me présenta à son maître. Le prince avait entendu parler de moi; il me communiqua le projet d'une fête, et me chargea de l'exécution.

Nous fûmes, le compositeur et moi, très largement récompensés par le général allemand. Pendant ce temps-là, on m'écrivit de Gênes qu'un négociant de Venise, sans intention de me faire aucun tort, demandait mon emploi de consul en cas que je ne voulusse pas le garder, et s'offrait de servir sans émolumens. Le sénat génois ne me renvoyait pas, mais il me mettait dans le cas ou de me retirer, ou de servir *gratis*. J'adoptai le premier de ces deux partis, je remerciai la république, et je n'y pensai pas davantage.

D'ailleurs j'avais tant souffert, que j'étais bien aise de me tranquilliser pendant quelque temps : le voyage de Gênes était devenu inutile pour moi; j'étais libre; j'étais maître de ma volonté; j'avais suffisamment d'argent, je mis à exécution un ancien projet.

Je voulais voir la Toscane, je voulais la parcourir, et l'habiter pendant quelque temps; j'avais besoin de me familiariser avec les Florentins et les Siennois, qui sont les textes

vivans de la bonne langue italienne. J'en fis part à ma femme; je lui fis voir que cette route nous rapprochait de Gênes : elle en parut satisfaite, et notre voyage fut décidé pour Florence.

La nouvelle route de Bologne à Florence n'était pas encore ouverte en 1742. On y va actuellement en un jour, et il en fallait au moins deux pour traverser ces hautes montagnes, où la Toscane est enclavée.

Ne pouvant donc éviter le mauvais chemin, je choisis le plus court; je confiai mes hardes à un conducteur de mulets.

Nous prîmes la poste, ma femme et moi, jusqu'à Castrecarro; de là nous traversâmes à cheval les Alpes de Saint-Benoît, et nous arrivâmes dans ce beau pays auquel on doit la renaissance des lettres.

Je ne m'étendrai pas sur la beauté et sur les agrémens de la ville de Florence. Tous les écrivains, tous les voyageurs lui rendent justice : de belles rues, des palais magnifiques, des jardins délicieux, des promenades superbes, beaucoup de sociétés, beaucoup de littérature, beaucoup de curiosités; les arts en crédit, les talens estimés, la cultivation très

soignée, les productions de la terre excellentes, le commerce favorisé, une riche rivière qui traverse la ville, un port de mer très considérable dans ses dépendances, de beaux hommes, de belles femmes, de la gaîté, de l'esprit, des étrangers de toutes nations, des amusemens de toute espèce...... C'est un pays charmant. Je restai quatre mois dans cette ville avec un véritable plaisir.

J'avais projeté de passer l'été à Florence, et l'automne à Sienne; mais l'envie que j'avais de voir et d'entendre le chevalier Perfetti me détermina à partir dans les premiers jours du mois d'août.

Perfetti était un de ces poètes qui font à l'impromptu des pièces de vers, et qu'on ne rencontre qu'en Italie; mais il était si supérieur à tout autre, et il ajoutait tant de science et tant d'élégance à la facilité de sa versification, qu'il mérita d'être couronné à Rome dans le Capitole; honneur qui n'avait été conféré à personne depuis le *Pétrarque*.

Cet homme célèbre était fort âgé; on le voyait rarement dans les sociétés, et encore moins en public : on me dit qu'il devait paraître le jour de l'Assomption à l'Académie

des *Intronati* de Sienne : je partis sur-le-champ avec ma fidèle compagne : nous fûmes admis et placés à l'Académie en qualité d'étrangers.

Le poète chanta pendant un quart d'heure des strophes à la manière de Pindare. Rien de si beau, rien de si surprenant ; c'était Pétrarque, Milton, Rousseau ; c'était Pindare lui-même. J'étais bien aise de l'avoir entendu : j'allai lui faire ma visite le lendemain ; sa connaissance m'en fit faire d'autres ; je trouvai les sociétés de Sienne charmantes ; il n'y a pas de parties de jeu qui ne soient précédées par une conversation littéraire : chacun lit sa petite composition, ou celle d'un autre, et les dames s'en mêlent aussi-bien que les hommes ; du moins c'était ainsi de mon temps ; je ne sais pas si la galanterie n'y a pas obtenu la préférence exclusive, comme dans tout le reste de l'Italie.

Curieux de parcourir la Toscane, je pris, en partant de Sienne, la route de ce pays marécageux que l'on appelle *les Maremmes*. Ce pays, que peu de voyageurs vont voir, est assez intéressant par sa position et par les vestiges qu'on y voit encore des monumens des Étrusques, et du paganisme qui était leur religion.

J'entrai ventre à terre dans des catacombes ; je les parcourus à l'aide de torches de cire jaune ; j'en sortis enfin, Dieu merci, et je me promis bien de n'y plus retourner.

Ce que je vis avec plus de plaisir et sans danger, ce fut des coquilles entassées sur ces hautes montagnes, qui avaient au moins une demi-lieue d'élévation du niveau de la Méditerranée à leur sommet; et à la nuit tombante, je me trouvai aux portes de Pise, où j'allai me loger à l'hôtel de la Poste.

Pise est un pays fort intéressant : l'Arno qui traverse la ville est plus navigable qu'il ne l'est à Florence, et le canal de communication entre cette rivière et le port de Livourne procure à l'état des avantages considérables.

Il y a à Pise une université aussi ancienne et aussi fréquentée que celle de Pavie, de Padoue et de Bologne.

L'ordre des chevaliers de Saint-Etienne, fondé en 1562, par Côme de Médicis, tient tous les trois ans son chapitre général dans cette ville.

Les bains de Pise sont très salutaires, l'air de la ville et des environs passe pour le meilleur de l'Italie.

Je ne devais rester à Pise que quelques jours, et j'y passai trois ans consécutifs. Je m'amusais, les premiers jours de mon arrivée, à examiner les curiosités qui en méritaient la peine. La cathédrale, très riche en marbres et peintures, le clocher singulier qui penche extrêmement en dehors et paraît droit en dedans : le cimetière, environné d'un superbe portique, et contenant une terre imprégnée de sels alcalis ou calcaires, qui en vingt-quatre heures de temps réduit les cadavres en cendre; mais je commençais à m'ennuyer, car je ne connaissais personne.

En me promenant un jour du côté du château, je vis une grande porte-cochère et des carrosses arrêtés, et du monde qui y entrait; je regarde en dedans, je vois une cour très vaste, un jardin au bout, et quantité de personnes assises sous une espèce de berceau. Je m'informe. Cette assemblée que vous voyez là, me dit-on, est une colonie des Arcades de Rome, appelée la *Colonia Alfea*, la colonie d'Alphée, fleuve très célèbre en Grèce, qui arrosait l'ancienne Pise, en Aulide.

Je demande si je pouvais en jouir. Très volontiers, répond le portier. Tout le monde

me regardait et paraissait curieux de savoir qui j'étais : l'envie me prit de les contenter. L'homme qui m'avait placé n'était pas loin de ma chaise ; je l'appelle, et je le prie d'aller demander au chef de l'assemblée s'il était permis à un étranger d'exprimer en vers la satisfaction qu'il venait d'éprouver : le chef annonce ma demande à haute voix, et l'assemblée y consent.

J'avais dans ma tête un *sonnet* que j'avais composé dans ma jeunesse dans une pareille occasion ; je changeai à la hâte quelques mots qui pouvaient regarder le local ; je débitai mes quatorze vers avec ce ton et ces inflexions de voix qui relèvent les sentimens et la rime. Le sonnet paraissait avoir été fait sur-le-champ ; il fut extrêmement applaudi. Je ne sais si la séance devait durer davantage, mais tout le monde se leva, et tout le monde vint autour de moi.

Voilà bien des connaissances entamées ; voilà bien de sociétés à choisir : celle de M. Fabri fut pour moi la plus utile et la plus agréable. Il était chancelier de la juridiction de l'ordre de Saint-Etienne, et il présidait, sous le titre pastoral de *Gardien*, l'assemblée des Arcades.

Je vis par la suite tous les bergers d'Arcadie que j'avais vus rassemblés : je dînais chez les uns, je soupais chez les autres : les Pisans sont très officieux envers les étrangers ; ils concurent pour moi de l'amitié, de la considération ; je m'étais annoncé comme avocat de Venise ; j'avais conté une partie de mes aventures, ils voyaient que j'étais un homme sans emploi, mais susceptible d'en avoir ; ils me proposèrent de reprendre la robe que j'avais quittée ; ils me promirent des cliens et des livres ; tout licencié étranger pouvait exercer ses fonctions au barreau de Pise ; j'entrepris hardiment l'exercice d'avocat civil et d'avocat criminel.

Les Pisans me tinrent parole en tout, et j'eus le bonheur de les contenter. Je travaillais jour et nuit ; j'avais plus de causes que je n'en pouvais soutenir : ils me payaient mes consultations, et nous étions tous contens.

Pendant que mes affaires allaient au mieux, et que mon cabinet florissait de manière à inspirer de la jalousie à mes confrères, le diable fit venir à Pise une troupe de comédiens : je ne pus m'empêcher d'aller les voir ; la démangeaison me prit de leur donner quelque

chose du mien ; ils étaient trop médiocres pour que je leur confiasse une pièce de caractère ; je leur abandonnai ma comédie à canevas, intitulée *les cent quatre Accidens arrivés dans la même nuit*, et ce fut dans cette occasion que j'essuyai le désagrément que j'ai rapporté.

Mortifié de la chute de ma pièce, je me proposais de ne plus revoir les comédiens, de ne plus songer à la comédie ; je redoublai l'ardeur de mon travail juridique, et je gagnai trois procès dans le même mois.

Me voilà donc attaché de plus en plus à une profession qui me rapportait à la fois beaucoup d'honneur, beaucoup de plaisir et un profit raisonnable.

Au milieu de mes travaux et de mes occupations, une lettre de Venise vint me distraire, et met tout mon sang et tous mes esprits en mouvement ; c'était une lettre de Sacchi.

Ce comédien était de retour en Italie ; il me savait à Pise, il me demandait une comédie, et il m'envoyait même le sujet sur lequel il me laissait libre de travailler à ma fantaisie.

Quelle tentation pour moi ! Sacchi était un acteur excellent, la comédie avait été ma pas-

sion; je sentis renaître dans mon individu l'ancien goût, le même feu, le même enthousiasme. Le sujet qu'on me proposait était *le Valet de deux maîtres*. Je voyais quel parti j'aurais pu tirer de l'argument de la pièce, et de l'acteur principal qui devait la jouer; je mourais d'envie de m'essayer encore..... Je ne savais comment faire..... Allons encore pour cette fois.... Mais non.... Mais oui.... Enfin, j'écris, je réponds, je m'engage.

Je travaillais le jour pour le barreau, et la nuit pour la comédie; j'achève la pièce, je l'envoie à Venise: personne ne le sait; il n'y avait que ma femme qui était dans le secret. Pendant que je travaillais à ma pièce, je faisais fermer ma porte à la nuit tombante, et je n'allais pas passer les soirées au café des Arcades.

La première fois que j'y reparus, j'essuyai des reproches; je m'excusai sous prétexte d'affaires de cabinet. Ces messieurs étaient bien aises de me voir occupé; mais ils ne voulaient pas que j'oubliasse l'amusement délicieux de la poésie.

M. Fabri arrive; il est charmé de me voir; il tire de sa poche un gros paquet, et me pré-

sente deux diplômes qu'il avait fait venir pour moi : l'un était la chartre qui m'agrégeait à l'Arcadie de Rome, sous le nom de Polisseno; l'autre me donnait l'investiture des campagnes *Fégées*. Tous alors me saluèrent en chorus sous le nom de *Polisseno Fegcio*, et m'embrassèrent en qualité de leur compasteur et de leur confrère.

Nous sommes riches, comme vous voyez, mon cher lecteur, nous-autres Arcadiens; nous possédons des terres en Grèce; nous les arrosons de nos sueurs, pour y recueillir des branches de laurier; et les Turcs y sèment du blé, y plantent des vignes, et se moquent de nos titres et de nos chansons.

Malgré mes occupations, je ne laissais pas de composer de temps en temps des sonnets, des odes, et d'autres pièces de poésie lyrique, pour les séances de notre académie.

Mais les Pisans avaient beau être contens de moi, je ne l'étais pas; je me rends justice, je n'ai jamais été bon poète : je l'étais peut-être pour l'invention, le théâtre en est la preuve; c'est de ce côté-là que mon génie s'est tourné.

Sacchi me fit part, quelque temps après, du succès de ma pièce. *Le Valet de deux*

Maîtres était applaudi, était couru on ne pouvait pas davantage, et il m'envoya un présent auquel je ne m'attendais pas; mais il me demandait encore une pièce, et il me laissait le maître du sujet; il désirait cependant que ma dernière comédie, n'étant fondée que sur le comique, celle-ci eût pour base une fable intéressante, susceptible de sentimens et de tout le pathétique convenable à une comédie. J'imaginai donc cette pièce, connue en France comme en Italie sous le titre de l'*Enfant d'arlequin perdu et retrouvé*. Le succès qu'a eu cette bagatelle ne se peut concevoir; c'est elle qui m'a fait venir à Paris; pièce heureuse pour moi, mais qui ne verra jamais le jour tant que je vivrai, et qui n'aura jamais place dans mon Théâtre Italien. Je sus par la suite combien son succès avait été brillant, et je n'en fus pas étonné; mais quelle fut ma surprise, lorsque je vis en arrivant en France cette pièce suivie, applaudie, portée aux nues sur le théâtre de la Comédie Italienne!

Après avoir envoyé le fils d'arlequin à monsieur Sacchi, qui devait en être le père; je repris le cours de mes occupations journalières. J'étais bien aise aussi de voir et de faire voir

à ma femme une autre partie très intéressante de la Toscane; nous traversâmes les territoires de Pescia, de Pistoïa et de Prato.

Quelques jours après mon retour à Pise, il mourut un ancien avocat pisan, qui, selon l'usage du pays, était le défenseur appointé de plusieurs communautés religieuses, de quelques corps d'arts et métiers, et de différentes maisons de la ville; ce qui lui faisait en vin, en blé, en huile et en argent, un état très honnête, et le défrayait de la dépense de sa maison. Je demandai à sa mort toutes ces places vacantes pour en avoir quelques unes : les Pisans les obtinrent toutes, et le Vénitien fut exclus. De vingt places, pas une pour moi! Cet événement me donna de l'humeur, et m'indisposa de manière que je ne regardais plus mon emploi que comme un établissement casuel et précaire.

Un jour que j'étais concentré dans mes réflexions, on m'annonce un étranger qui voulait me parler. Je vois un homme de près de six pieds, gros et gras à proportion, qui traverse la salle, ayant une canne à la main, et un chapeau rond à l'anglaise.

Il entre à pas comptés dans mon cabinet; je

me lève : il fait une gesticulation pittoresque, pour me dire de ne pas me gêner; il s'avance, je le fais asseoir ; voici notre conversation :

Monsieur, dit-il, je n'ai pas l'honneur d'être connu de vous ; mais vous devez connaître mon père et mon oncle à Venise ; je suis votre très humble serviteur Darbes. — Comment, monsieur Darbes, le fils du directeur de la poste du Frioul, cet enfant qu'on croyait perdu, qu'on a tant cherché, qu'on a tant regretté? — Oui, monsieur. — Quel est votre état, monsieur ?

Il se lève, il frappe de sa main sur la rotondité de son ventre, et d'un ton mêlé de fierté et de plaisanterie : Monsieur, dit-il, je suis comédien ; le pantalon de la compagnie qui est actuellement à Livourne ; je ne suis pas le dernier de mes camarades, et le public ne se refuse pas de courir en foule aux pièces de mon emploi; Medebac, notre directeur, a fait cent lieues pour me déterrer; je ne fais pas déshonneur à mes parens, à mon pays, à ma profession; et sans me vanter, monsieur (donnant encore un coup de main sur son ventre), Garelli est mort, Darbes l'a remplacé.

Je veux lui faire compliment ; il se range

dans une posture comique qui me fait rire et m'empêche de continuer : ce n'est pas par gloriole, reprend-il, que je vous ai étalé les avantages dont je jouis dans mon état; mais je suis comédien, je m'annonce à un auteur, j'ai besoin de lui...... — Vous avez besoin de moi? — Oui, monsieur, je viens vous demander une comédie; j'ai promis à mes camarades une comédie de Goldoni; je veux tenir parole à mes camarades, et gagner une gageure. — J'ai des occupations; je ne le puis pas. — Je respecte vos occupations; vous ferez la pièce à votre aise, quand vous voudrez. Il s'empare de ma boîte en causant, il prend une prise de tabac, il laisse couler dans la tabatière quelques ducats d'or, il la referme, il la jette sur ma table avec un de ces lazzis qui semblent vouloir cacher ce qu'on est bien aise de faire apercevoir ; j'ouvre ma boîte : je ne veux pas me prêter à la plaisanterie. De grâce, de grâce, dit-il, ne vous fâchez pas; c'est un à compte pour le papier. Je veux rendre l'argent; des postures, des révérences; il se lève, il recule, il gagne la porte, et il s'en va.

Qu'aurais-je dû faire dans pareille circonstance? Je pris, ce me semble, le meilleur

parti : j'écrivis à Darbes qu'il pouvait compter sur la pièce qu'il m'avait demandée, et je le priai de me dire si c'était en pantalon masqué ou sans masque qu'il la désirait.

Darbes ne tarda pas à me répondre; il ne pouvait pas y avoir dans la lettre des postures et des contorsions, mais il y avait des traits singuliers.

« J'aurai donc, dit-il, une comédie de Gol-
« doni? ce sera la lance et le bouclier avec les-
« quels j'irai affronter tous les théâtres du
« monde..... Que je suis heureux! j'ai parié
« cent ducats avec mon directeur que j'aurais
« une pièce de Goldoni : si je gagne le pari,
« le directeur paye, et la pièce est à moi....
« Je suis jeune; je ne suis pas encore assez ré-
« pandu, mais j'irai défier à Venise les panta-
« lons, Rubini à Saint-Luc, et Corrini à Saint-
« Samuel; j'irai attaquer Ferramonti à Bo-
« logne, Pasini à Milan, Bellotti, dit Tiziani,
« en Toscane, et jusqu'à Golinetti dans sa re-
« traite, et Garelli dans son tombeau. »

Il finissait par dire qu'il désirait que son rôle fût celui d'un jeune homme sans masque, et m'indiquait pour modèle une ancienne comédie de l'art, intitulée *Pantalon Paroncin*.

Les *Paroncini* vénitiens jouaient de mon temps le même rôle à Venise que les *petits maîtres* à Paris, mais tout change.

Je fis donc la pièce pour Darbes sous le titre de *Tonin Belia Gratia*, qu'on pourrait traduire en français, *Toinet-le-Gentil*. J'expédiai mon ouvrage en trois semaines; et je le portai moi-même à Livourne, ville que je connaissais beaucoup, qui n'était qu'à quatre lieues de Pise, et où j'avais des amis. Darbes, que j'avais fait prévenir de mon arrivée, vint me voir à l'auberge où j'étais logé; je lui fis lecture de ma pièce, il en parut très content, et avec beaucoup de cérémonies, de révérences et de mots entrecoupés, me remit galamment le pari qu'il avait gagné, et pour éviter les remercîmens, il s'enfuit sous prétexte d'aller communiquer la pièce à son directeur.

Je rendrai compte de cet ouvrage à l'occasion de son début à Venise.

Après l'entretien que j'avais eu avec Darbes, j'envoyai ordonner mon dîner à la cuisine de mon auberge. Pendant que l'on mettait le couvert, on m'annonce M. Medebac. Il entre, il me comble de politesses, et me prie à dîner

chez lui. La soupe était servie sur ma table, je le remercie. Darbes, qui était revenu avec son directeur, prend mon chapeau et ma canne, et me les présente. Medebac insiste de son côté; Darbes me prend par le bras gauche, l'autre par le bras droit; ils me serrent, ils me traînent, me voilà parti.

En entrant chez le directeur, madame Medebac vint nous recevoir à la porte de l'antichambre. Cette actrice estimable, autant par ses mœurs que par son talent, était jeune, jolie et bien faite; elle me fit l'accueil le plus honnête et le plus gracieux. Nous nous mîmes à table; c'était un dîner de famille, mais fort honnête, et servi avec la plus grande propreté.

On avait affiché pour ce jour-là une comédie de l'art; mais on me fit la galanterie de changer les affiches, et de donner *Griselda*, en y ajoutant, *Tragédie de M. Goldoni*. Quoique cette pièce ne fût pas tout-à-fait de moi, mon amour-propre en était flatté, et j'allai la voir dans la loge qu'on m'avait destinée.

Je fus extrêmement content de madame Medebac, qui jouait le rôle de *Griselda*. Sa douceur naturelle, sa voix touchante, son in-

telligence, son jeu, la rendaient à mes yeux un objet intéressant, une actrice estimable, au-dessus de toutes celles que je connaissais. Mais je fus bien plus satisfait le jour suivant, car l'on donna *la Dona di garbo*, la Brave femme, qui avait été jusqu'alors ma comédie favorite. J'avais composé cette pièce à Venise pour madame Baccherini; je devais la voir à Gênes à son début; l'actrice mourut avant que de la jouer, et mon voyage de Gênes n'eut pas lieu; c'était donc pour la première fois que *la Dona di garbo* paraissait à mes yeux. Quel plaisir pour moi de la voir si bien jouée!

C'est ici l'occasion d'entrer dans le détail de cette pièce que je n'ai fait qu'annoncer.

Rosaure, fille d'une blanchisseuse en fin de la ville de Pavie, voyait beaucoup d'étudians et quelques professeurs de l'Université chez sa mère, et elle était dans le cas de cultiver son génie pour les lettres, et se procurer en même temps un établissement honorable. Elle fut trompée par un jeune homme qui, après lui avoir tout promis, la quitta pour une autre. Rosaure court après son amant, arrive avant lui, s'établit, à l'aide d'un domestique qu'elle connaissait, femme de chambre de la belle-

sœur de son infidèle ; elle tâche de gagner tout le monde, et elle parvient à mettre toute la famille dans ses intérêts. Le père est un avocat ; elle connaît le droit romain et la pratique du Palais. Le fils aîné a la passion de la loterie, Rosaure lui parle des phases de la lune, des influences, des constellations, des songes, des cabales, des combinaisons. La femme est coquette, la suivante fait l'étalage le plus complet de tout ce qui peut flatter la coquetterie. La demoiselle a une inclination secrète ; Rosaure s'en aperçoit, la fait parler, lui promet de la seconder, donne du courage à l'amant timide, et s'engage à solliciter leur union. Brighella est un valet fort adroit ; il n'y a pas de ruses qu'elle ne connaisse. Arlequin est un valet balourd ; il n'y a pas de singeries qu'elle ne fasse ; elle amuse les uns, elle flatte les autres ; mais son but principal est de gagner le chef de la maison, et elle le gagne si bien qu'il veut l'épouser.

Florinde arrive (c'est le nom de l'amant perfide) ; le père déclare son inclination et son projet ; le fils s'y oppose : il faut qu'il déclare le motif de son opposition ; il est forcé d'avouer ses engagemens avec la femme de chambre de

sa belle-sœur. Le père voit l'impossibilité de l'épouser, force son fils à rendre justice à la jeune personne qu'il avait trompée, et l'oblige à tenir la parole qu'il lui avait donnée. Florinde est récalcitrant; tout le monde est contre lui, il en rougit, il en est confondu, il l'épouse.

Voilà le triomphe de Rosaure; mais est-elle une brave femme? Ce titre a excité beaucoup de critiques; cependant je ne l'ai pas changé, et Rosaure fait elle-même sa justification à la fin de la pièce.

Tout le monde, dit-elle, m'a appelée jusqu'à présent une brave femme, parce que j'ai su flatter leurs passions, et je me suis conformée à leurs caractères et à leurs goûts : j'avoue que ce titre ne me convient pas; car j'aurais dû être, pour le mériter, plus sincère et moins séduisante.

Si Rosaure a été pendant le cours de la pièce une femme adroite et rusée, elle devient, par ses derniers mots, une femme raisonnable, une brave femme.

Il y eut une autre critique contre ma pièce. L'on disait que Rosaure était trop instruite pour une femme; je remis ma défense entre

les mains du beau sexe, et j'eus de quoi démentir l'injustice et les préjugés.

Content de l'exécution de cette comédie, j'en fis compliment à madame Medebac et à son mari. Cet homme, qui connaissait mes ouvrages, et à qui j'avais confié les désagrémens que je venais d'essuyer à Pise, me tint, quelques jours après, un discours très sérieux.

Si vous êtes décidé, me dit un jour Medebac, à quitter la Toscane ; si vous comptez revenir dans le sein de vos compatriotes, de vos parens et de vos amis, j'ai un projet à vous proposer, qui vous prouvera au moins le cas que je fais de votre personne et de vos talens. Il y a à Venise, continua-t-il, deux salles de comédie ; je m'engage d'en avoir une troisième, et de la prendre à bail pour cinq à six ans, si vous voulez me faire l'honneur de travailler pour moi.

La proposition me parut flatteuse ; il ne fallait pas d'efforts pour me faire pencher du côté de la comédie. Je remerciai le directeur de la confiance qu'il avait en moi ; j'acceptai la proposition, nous fîmes nos conventions, et le contrat fut dressé sur-le-champ.

Je ne signai pas dans ce moment-là, car je

voulais en faire part à ma femme, qui n'était pas encore de retour. Je connaissais sa docilité, mais je lui devais les égards de l'estime et de l'amitié; elle arrive, elle approuve, j'envoie ma signature à Livourne.

Voilà donc ma muse et ma plume engagées aux ordres d'un particulier. Un auteur français trouvera peut-être cet engagement singulier. Un homme de lettres, dira-t-on, doit être libre, doit mépriser la servitude et la gêne.

Si cet auteur est à son aise comme l'était Voltaire, ou cynique comme Rousseau, je n'ai rien à lui dire; mais si c'est un de ceux qui ne se refusent pas au partage de la recette et au profit de l'impression, je le prie en grâce de vouloir bien écouter ma justification.

Le prix le plus haut pour entrer à la comédie en Italie, ne passe pas la valeur d'un paole romain, dix sous de France.

Il est vrai que tous ceux qui vont dans les loges paient la même somme en entrant; mais les loges appartiennent au propriétaire de la salle; et la recette ne peut pas être considérable, de sorte que la part d'auteur ne mériterait pas la peine de courir après.

Il y a une autre ressource en France pour les gens à talens; ce sont les gratifications de la cour, les pensions, les bienfaits du roi. Rien de tout cela en Italie, et c'est par cette raison que la partie du monde la plus disposée peut-être aux productions de l'esprit, gémit dans la léthargie et dans la paresse.

Je suis tenté quelquefois de me regarder comme un phénomène; je me suis abandonné sans réflexion au génie comique qui m'a entraîné; j'ai perdu trois ou quatre fois les occasions les plus heureuses pour être mieux, et je suis toujours retombé dans les mêmes filets; mais je n'en suis pas fâché; j'aurais trouvé partout ailleurs plus d'aisance peut-être, mais moins de satisfaction.

J'étais très content de mon état et de mes conventions avec Medebac; mes pièces étaient reçues avant la lecture; elles étaient payées sans attendre l'événement. Une seule représentation me valait pour cinquante : si je mettais plus d'attention, plus de zèle dans les ouvrages, afin de les faire réussir, c'était l'honneur qui m'excitait au travail, et la gloire me récompensait.

Ce fut dans le mois de septembre 1746

que je me liai avec Medebac, et je devais aller le rejoindre à Mantoue, dans le mois d'avril de l'année suivante; j'avais donc six mois de temps pour arranger mes affaires à Pise, pour expédier des causes appointées, pour céder à d'autres celles que je ne pouvais pas continuer, pour prendre congé de mes juges et de mes cliens, et pour faire mes adieux poétiques à l'Académie des Arcades. Je remplis tous mes devoirs, et je partis après Pâques.

Avant que de quitter la Toscane j'étais bien aise de revoir encore une fois la ville de Florence, qui en est la capitale.

Faisant mes visites et mes adieux aux personnes de ma connaissance, on me proposa d'aller à l'Académie des Apatistes. Elle ne m'était pas inconnue, mais il s'agissait de voir ce jour-là le *Sibillone*, amusement littéraire que l'on y donne de temps à autre, et que je n'avais pas encore vu.

Le *Sibillone*, ou la grande Sibylle, n'est qu'un enfant de dix à douze ans que l'on place sur une chaire, au milieu de la salle de l'assemblée. Une personne prise au hasard parmi le nombre des assistans, adresse une demande à

cette jeune Sibylle; l'enfant doit sur-le-champ prononcer un mot; c'est l'oracle de la prophétesse, c'est la réponse à la question proposée.

Ces réponses, ces oracles donnés par un écolier, sans même avoir le temps de la réflexion, n'ont pas, pour l'ordinaire, de sens; mais il se trouve à côté de la tribune un académicien, qui, se levant de son siége, soutient que le *Sibillone* a très bien répondu, et se propose de donner à l'instant l'interprétation de l'oracle.

Pour faire connaître au lecteur jusqu'où peut aller l'imagination et la hardiesse d'un esprit italien, je vais rendre compte de la question, de la réponse et de l'interprétation dont je fus témoin.

Le demandeur, qui était un étranger comme moi, pria la Sibylle de vouloir bien lui dire : « Pourquoi les femmes pleurent plus souvent et plus facilement que les hommes? » La Sibylle, pour toute réponse, prononce le mot *paille*, et l'interprète, adressant la parole à l'auteur de la question soutient que l'oracle ne pouvait être ni plus décisif ni plus satisfaisant.

Ce savant académicien, qui était un abbé d'environ quarante ans, gros et gras, ayant une voix sonore et agréable, parla pendant trois quarts d'heure. Il fit l'analyse des plantes légères, il prouva que la paille surpassait les autres en fragilité; il passa de la paille à la femme; il parcourut avec autant de vitesse que de clarté, une espèce d'essai anatomique du corps humain. Il détailla la source des larmes dans les deux sexes. Il prouva la délicatesse des fibres dans l'un, la résistance dans l'autre. Il finit par flatter les dames qui étaient assistantes, en donnant les prérogatives de la sensibilité à la faiblesse, et se garda bien de parler des pleurs de commande.

J'avoue que cet homme me surprit. On ne peut pas employer plus de science, plus d'érudition, plus de précision dans une matière qui n'en paraissait pas susceptible.

En rentrant ce même jour chez moi, je trouvai la lettre de voiture que j'attendais de Pise; mes coffres étaient à la douane de Florence; j'allai le lendemain les faire expédier pour Bologne, et je ne tardai pas à les suivre.

Depuis la porte de la ville que je quittais à regret jusqu'à Capaginolo, maison de plai-

sance du grand-duc, à quatorze milles de la capitale, je jouissais encore de l'exposition agréable et de l'industrieuse culture du pays Toscan; mais aussitôt que je commençai à grimper l'Apennin, je vis un changement étonnant dans le sol, dans l'air, dans la nature entière. Je franchis avec le dépit de la comparaison, ces trois hautes montagnes, le Giogo, l'Uccellatoio, et la Raticosa, en souhaitant que les Florentins et les Bolonais trouvassent les moyens d'aplanir cette route escarpée qui rendait fatigante et ennuyeuse la communication de ces deux pays intéressans ; mes vœux furent exaucés quelque temps après.

Arrivés à Bologne, nous avions besoin, ma femme et moi, de nous reposer; nous ne vîmes personne. Au bout de vingt-quatre heures, nous reprîmes notre route, et nous arrivâmes à Mantoue à la fin du mois d'avril.

Medebac, qui m'attendait avec impatience et me reçut avec joie, m'avait préparé mon logement chez madame Balletti..... C'était une ancienne comédienne, qui, sous le nom de *Fravoletta*, avait excellé dans l'emploi de soubrette, qui jouissait, dans sa retraite, d'une aisance fort agréable, et conservait encore, à

l'âge de quatre-vingt-cinq ans, des restes de sa beauté, et une lueur assez vive et piquante de son esprit.

C'était la belle-mère de mademoiselle Silvia, qui fit les délices de la comédie italienne à Paris, et la grand'-mère de M. Balletti, que je vis briller à Venise par le talent de la danse, et qui sut se distinguer en France par celui de la comédie.

Je passai un mois à Mantoue fort mal à mon aise, et presque toujours dans mon lit; l'air de ce pays marécageux ne me convenait pas; je donnai au directeur deux nouvelles comédies que j'avais composées pour lui. Il ne trouva pas mauvais que j'allasse l'attendre à Modène, où il devait se rendre pour y passer la saison de l'été.

La guerre était terminée : l'infant don Philippe était en possession des duchés de Parme, Plaisance et Guastalla; le duc de Modène était revenu chez lui; la banque ducale proposait des arrangemens aux rentiers, et j'étais bien aise de me trouver à portée de vaquer par moi-même à mes propres intérêts.

A la fin de juillet, Medebac et sa troupe arrivèrent à Modène; je donnai à ce directeur

une troisième pièce ; mais je gardai le début de mes nouveautés pour Venise.

C'était là où j'avais jeté les fondemens d'un théâtre italien, et c'était là où je devais travailler pour la construction de ce nouvel édifice. Je n'avais pas de rivaux à combattre, mais j'avais des préjugés à surmonter.

FIN DE LA PREMIÈRE PARTIE.

DEUXIÈME PARTIE.

DEPUIS SON RETOUR A VENISE JUSQU'A SON ARRIVÉE
EN FRANCE.

Quelle satisfaction pour moi de rentrer au bout de cinq ans dans ma patrie, qui m'avait toujours été chère, et qui s'embellissait à mes yeux toutes les fois que j'avais le bonheur de la revoir!

Ma mère, après mon dernier départ de Venise, avait loué pour elle et pour sa sœur un appartement dans la cour de Saint-Georges, aux environs de Saint-Marc. Le quartier était beau, le local passable, et j'allai me réunir à cette tendre mère qui me caressait toujours, qui ne se plaignait jamais de moi.

Elle me demanda des nouvelles de mon frère, et je lui fis la même question : nous ne savions ni l'un ni l'autre ce qu'il était devenu. Ma mère le croyait mort, et pleurait : je le connaissais un peu mieux, j'étais sûr qu'il re-

viendrait un jour à ma charge, et je ne me suis pas trompé.

Medebac avait loué le théâtre Saint-Ange, qui, n'étant pas des plus vastes, fatiguait moins les acteurs, et contenait assez de monde pour produire de suffisantes recettes.

Je ne me souviens pas quelle fut la pièce que l'on donna à l'ouverture. Je sais bien que cette troupe nouvellement arrivée, ayant à lutter contre des rivaux très habiles, et habitués dans la capitale, eut de la peine à se faire des protecteurs et des partisans.

Ce fut *la Griselda* qui au bout de quelque temps commença à donner quelque crédit à notre théâtre. Cette tragédie intéressante, et le jeu de l'actrice qui l'embellissait encore davantage, firent une sensation générale dans le public, en faveur de madame Medebac, et *la Dona di garbo*, la brave Femme, que l'on donna quelques jours après, acheva d'établir sa réputation.

Darbes, le Pantalon de la compagnie, avait été bien reçu, et fort applaudi jusqu'alors dans les rôles de son emploi; mais il n'avait pas encore joué à visage découvert, et c'était là où il pouvait briller davantage.

Il n'osait pas jouer les pièces que j'avais faites pour le Pantalon Golinetti au théâtre de Saint-Samuel, et j'étais moi-même de son avis, car les premières impressions ne s'effacent pas facilement, et il faut éviter tant qu'on peut les comparaisons.

Darbes ne pouvait donc paraître que dans la pièce vénitienne que j'avais travaillée pour lui; je me doutais bien qu'*Antoinet le Gentil* n'aurait pas valu *le Cortésan vénitien*, mais il fallait l'essayer.

Nous allâmes aux répétitions. Les comédiens riaient comme des fous, je riais aussi; nous crûmes que le public aurait fait comme nous; mais ce public que l'on dit n'avoir point de tête, en eut une bien ferme et bien décidée à la première représentation de cette pièce, et je fus obligé de la retirer sur-le-champ.

Dans de pareilles circonstances, je ne me suis jamais révolté contre les spectateurs ni contre les comédiens. J'ai commencé toujours par m'examiner moi-même de sang-froid; et je vis cette fois-là que le tort était de mon côté.

Une comédie tombée ne mérite pas que l'on en donne l'extrait; elle est imprimée, tant pis

pour moi, et pour ceux qui se donneront la peine de la lire. Je dirai seulement, pour me faire pardonner mes fautes, que quand j'écrivis cette comédie, j'étais hors d'exercice depuis quatre ans; j'avais la tête remplie des occupations de mon état; j'avais du chagrin; j'étais de mauvaise humeur, et, pour comble de malheur, mes comédiens la trouvèrent bonne; nous fîmes la sottise de moitié, et nous la payâmes de même.

Le pauvre Darbes était très mortifié, il fallait tâcher de le consoler. J'entrepris sur-le-champ une nouvelle pièce dans le même genre, et je le fis paraître en attendant avec son masque, dans une nouvelle comédie, qui lui fit beaucoup d'honneur, et eut beaucoup de succès. C'était l'*Homme prudent*, pièce en trois actes et en prose.

Pantalon, riche négociant vénitien, établi à Sorento, dans le royaume de Naples, avait deux enfans d'un premier lit, Octave et Rosaure, et il venait de se remarier avec Béatrice, fille d'un commerçant du même endroit.

Mauvais ménage. La belle-mère était coquette et méchante, le beau-fils libertin, et la belle-fille une sotte. Béatrice avait des cigis-

bées, le jeune homme avait des maîtresses, la demoiselle avait des intrigues. Pantalon, homme sage et prudent, tâche de les gagner par la douceur; il ne fait rien : il essaie de les menacer; les menaces les irritent davantage, et la contrainte les met au désespoir.

Béatrice, violente, et excitée par les mauvais conseils des personnes qu'elle fréquente, porte sa colère et sa méchanceté jusqu'au dessein de se défaire de son époux; elle gagne et engage dans le crime son beau-fils aussi indigne, aussi scélérat que la belle-mère. Celui-là fournit le poison, et l'autre saisit l'instant que le cuisinier est en commission pour jeter l'arsenic dans le potage destiné au respectable vieillard.

Rosaure a une chienne qu'elle aime à la folie; elle veut la faire déjeuner, et prend de ce potage : la chienne en mange, elle tombe dans des convulsions, et meurt. Rosaure est au désespoir; elle confie l'aventure à son amant : celui-ci devine d'où part le coup, il ne peut soupçonner que la belle-mère ou le fils; il s'intéresse à la vie de Pantalon, et va dénoncer le crime. La justice s'empare de Béatrice et d'Octave. L'Homme prudent cache le corps

du délit, et se rend lui-même défenseur des accusés.

Les preuves manquent; la marmite empoisonnée n'existe plus, une chienne vivante et pareille à celle qui était morte fait illusion; une harangue vigoureuse et pathétique du père et du mari, convainc le juge et le touche; les accusés sont absous; la tendresse de Pantalon gagne les cœurs de ses ennemis, et sa prudence sauve l'honneur de sa famille.

J'avais composé cette pièce à Pise, pendant que j'étais occupé de causes criminelles que j'avais à défendre. La fable n'était pas tout-à-fait inventée. Ce crime affreux avait été commis de mon temps dans un pays de la Toscane, et je n'étais pas fâché de faire connaître à mes compatriotes quelles avaient été mes occupations pendant cinq années d'absence.

Cette comédie eut à Venise un succès complet; ce poison et cette harangue au criminel, et les tirades dont elle était chargée, n'étaient pas dans le goût de la bonne comédie; mais le Pantalon y était on ne peut pas plus à son aise pour faire valoir la supériorité de son talent dans les différentes nuances qu'il devait exprimer, et il n'en fallut pas davantage pour le

faire généralement proclamer l'acteur le plus accompli qui fût alors sur la scène.

Pendant que Darbes jouissait des applaudissemens de *l'Homme prudent,* je travaillais pour lui une pièce intitulée *les Deux Jumeaux vénitiens.*

J'avais eu assez de temps et assez de facilité pour examiner les différens caractères personnels de mes acteurs. J'avais aperçu dans celui-ci deux mouvemens opposés et habituels dans sa figure et dans ses actions. Tantôt c'était l'homme du monde le plus riant, le plus brillant, le plus vif; tantôt il prenait l'air, les traits, les propos d'un niais, d'un balourd, et ces changemens se faisaient en lui tout naturellement, et sans y penser.

Cette découverte me fournit l'idée de le faire paraître sous ces deux différens aspects dans la même pièce.

L'un des deux frères, appelé *Tonin,* avait été envoyé à Venise par son père; l'autre, nommé *Zanetto,* avait été envoyé à Bergame, chez son oncle. Le premier était gai, brillant, agréable; l'autre grossier et maussade.

Ce dernier devait se marier avec Rosaure, fille d'un négociant de Vérone, et part pour

rejoindre sa future. L'autre court après sa maîtresse dans la même ville ; voilà comme les deux jumeaux se rapprochent sans le savoir.

La ressemblance ne pouvait pas être plus frappante, puisque c'était la même personne qui jouait les deux rôles ; mais les noms étant différens, l'intrigue devait être plus difficile pour l'auteur, et plus piquante pour le spectateur.

Il y a un personnage épisodique dans cette pièce qui fournit beaucoup de jeu, prépare et achève la catastrophe. C'est un imposteur nommé *Pancrace*, qui étant l'ami du beau-père futur de Zanetto, aspire à gagner le cœur ou la main de Rosaure, et se cache sous le manteau de l'hypocrisie.

Cet homme adroit s'empare de l'esprit du niais Bergamasque ; il lui fait croire qu'il n'est rien au monde de si dangereux que les femmes. Zanetto qui, à cause de son imbécillité, ne peut se vanter des faveurs du sexe, trouve que Pancrace a raison, mais la chair le tourmente ; le coquin lui donne une poudre pour s'en garantir ; le pauvre diable l'avale, et s'empoisonne.

Voilà encore du poison : j'eus tort de l'avoir

employé dans deux pièces consécutives, d'autant plus que je savais comme un autre que ces moyens n'étaient pas ceux de la bonne comédie; mais la réforme n'était encore que dans son berceau : d'ailleurs quelle différence entre les effets du poison dans la première, et ceux qui en dérivent dans la seconde! Le crime, dans la comédie de *l'Homme prudent*, fournit du pathétique qui intéresse et touche; celui des *Deux Jumeaux* produit, malgré son horreur, des incidens amusans, et d'un vrai comique.

Il n'est rien de plus plaisant que la folie de ce nigaud, qui croyant parvenir à se venger de la cruauté des femmes par le mépris, souffre et s'égaye en même temps. J'avais beaucoup hasardé, je l'avoue, mais je connaissais un peu mon pays, et la pièce fut portée jusqu'aux nues.

Ce qui contribua infiniment au succès de cette comédie fut le jeu incomparable du Pantalon qui se vit au comble de sa gloire et de sa joie. Le directeur n'était pas moins content de voir la réussite de son entreprise assurée, et j'eus ma part aussi de satisfaction, me voyant fêté et applaudi beaucoup plus que je ne l'avais mérité.

J'avais donné trois pièces nouvelles depuis mon retour à Venise, sans qu'aucune critique vînt interrompre ma tranquillité; mais pendant la neuvaine de Noël, il y eut des personnes désœuvrées, qui étant privées de l'amusement des spectacles, firent paraître quelques brochures contre l'auteur et contre les comédiens. On ne disait rien contre ma première pièce qui était tombée; au contraire, la critique frappait plutôt sur mon pays que sur mon ouvrage : on prétendait que la comédie d'*Antoinet-le-Gentil* était bonne, mais trop vraie et trop piquante, et on me condamnait seulement de l'avoir exposée à Venise.

A l'égard des deux autres, on trouvait que dans *l'Homme prudent* il y avait autant de ruse que de prudence; on condamnait le rôle de Pancrace dans *les Deux Jumeaux vénitiens* : il y avait dans ces critiques du bon et du mauvais, des raisons et des torts, quelques mots piquans compensés par des éloges, et de l'encouragement; et je ne pouvais pas en être fâché.

Mais c'était à la troupe de Medebac qu'on en voulait davantage; on l'appelait *la troupe des Baladins*, et les propos étaient d'autant

plus méchans, qu'ils étaient fondés sur quelque vérité. Madame Medebac était fille d'un danseur de corde. Brighella, son oncle, avait été Paillasse, et le Pantalon avait épousé la belle-sœur du chef de ces voltigeurs. Cette famille cependant, quoique élevée dans un état périlleux et décrié, vivait dans la plus exacte régularité pour les mœurs, et n'avait manqué ni d'instruction, ni d'éducation.

Medebac, bon comédien, ami et compatriote de ces bonnes gens, voyant que plusieurs d'entre eux avaient des dispositions pour la comédie, les conseilla de changer d'état; il fut écouté, Medebac les forma : les nouveaux comédiens firent des progrès rapides, et parvinrent en très peu de temps à tenir tête aux compagnies les plus anciennes et les plus accréditées en Italie. Méritait-elle, cette troupe devenue habile et toujours honnête, qu'on lui reprochât sa première profession? C'était de la méchanceté toute pure, c'était la jalousie de ses rivaux, c'étaient les autres spectacles de Venise qui la craignaient, et, ne pouvant pas la détruire, avaient la bassesse de la mépriser.

Lorsque je vis ces comédiens à Livourne pour la première fois, je m'y attachai, autant

pour leurs talens que pour leur conduite, et je tâchai de les porter, par mes soins et par mes travaux, à ce degré de considération qu'ils ont partout mérité.

Les ennemis de Medebac avaient beau dire et beau faire, les comédiens gagnèrent tous les jours plus de consistance, et la pièce dont je vais rendre compte assura leur crédit, et les mit en état de jouir d'une parfaite tranquillité.

Ce fut par la *Vedova scaltra*, la Veuve rusée, que l'on fit l'ouverture du carnaval de l'année 1748.

Cette veuve vénitienne, qui avait été pendant quelque temps garde-malade de son vieux mari, qui jouissait d'une fortune considérable, aspirait à se dédommager du temps perdu par un mariage mieux assorti.

Elle avait fait au bal la connaissance de quatre étrangers; milord Ronebif, anglais; le chevalier Le Bleau, français; don Alvaro de Castille, espagnol, et le comte di Boseo Nero, italien.

Les quatre voyageurs, enchantés de la beauté et de l'esprit de la jeune veuve, lui font leur cour, et tâchent, chacun de leur côté, de mériter la préférence sur leurs rivaux.

Milord lui envoie un beau diamant, le chevalier lui donne un beau portrait, l'Espagnol lui fait cadeau de l'arbre généalogique de sa famille, et le comte italien lui adresse une lettre bien tendre, mais dans laquelle plusieurs traits de jalousie font voir le caractère national.

La veuve fait ses réflexions sur ce début de ses nouveaux adorateurs; elle trouve l'Anglais généreux, le Français galant, l'Espagnol respectable, et l'Italien amoureux.

Elle marque quelque penchant pour le dernier; mais sa femme de chambre, qui est de nation française, lui prouve qu'elle ne peut être heureuse qu'en épousant un Français.

Rosaure, c'est le nom de la veuve, prend du temps pour se déterminer. Le premier et le second acte se passent en visites et tentatives et rivalités; les caractères nationaux sont en contraste, et il en résulte un comique décent et varié. J'ai à me reprocher d'avoir un peu trop chargé le rôle du chevalier, mais ce n'est pas ma faute; j'avais vu des Français à Florence, à Livourne, à Milan et à Venise; j'avais rencontré des originaux, et je les avais copiés : je ne me suis aperçu de ma faute qu'en

arrivant à Paris; je n'y ai pas reconnu ces ridicules que j'avais vus en Italie : ou la façon de penser et la manière d'être ont changé en France depuis vingt-cinq ans, ou les Français aiment à se donner des torts dans les pays étrangers.

Le dernier acte de cette comédie est le plus intéressant et le plus piquant : la veuve à qui je donnai à juste titre l'épithète de rusée veut s'assurer davantage de l'attachement et de la sincérité de ses quatre amans; elle profite du Carnaval de Venise, et se déguisant de quatre différentes manières, elle joue successivement la compatriote des quatre étrangers.

Sérieuse avec l'Anglais, folâtre avec le Français, grave et sévère avec l'Espagnol, et amoureuse avec le Romain. A l'aide du masque, du costume, de la voix déguisée, elle trompe si bien ses amans, que les trois premiers tombent dans le panneau, et préfèrent soutenir la femme de leur pays; le comte est le seul qui se refuse aux tentatives de l'inconnue pour ne pas manquer de fidélité à sa maîtresse. Alors elle donne sa main au comte, qui est au comble de la joie.

Milord trouve qu'elle a bien fait, et le che-

valier demande la place de cigisbée; il n'y a que l'Espagnol qui est piqué de la ruse, il condamne les Italiennes et s'en va; le bal commence et la pièce finit.

J'avais donné des pièces très heureuses; aucune ne l'avait été au point de celle-ci. Elle eut trente représentations de suite; elle a été jouée partout avec le même bonheur. Le début de ma réforme ne pouvait pas être plus brillant. J'avais encore une pièce à donner pour le carnaval, et je trouvai l'ouvrage qu'il me fallait pour couronner mes travaux.

J'avais vu au théâtre Saint-Luc une pièce intitulée *le Putte de castello* (les jeunes Filles du quartier du château); c'était une comédie populaire, dont le sujet principal était une Vénitienne sans esprit, sans mœurs et sans conduite.

Cet ouvrage avait paru avant l'ordonnance de la censure des spectacles; tout était mauvais, caractère, intrigue, dialogue, tout était dangereux; cependant c'était une comédie nationale; elle amusait le public; elle attirait du monde, et on riait aux mauvaises plaisanteries.

J'étais si content de ce public, qui commen-

çait à préférer la comédie à la farce, et la décence à la scurrilité, que pour empêcher le mal que cette pièce aurait pu faire dans les esprits encore chancelans, j'en donnai une dans le même genre, mais honnête et instructive, intitulée *la Putta onorata* (l'Honnête Fille), qui était le contre-poison des filles du quartier du château.

L'héroïne n'était qu'une personne du peuple, mais qui, par ses mœurs et par sa conduite, était faite pour intéresser tous les rangs et tous les cœurs honnêtes et sensibles.

Bettina (Babet), orpheline de père et de mère, se soutenant du travail de ses mains, est forcée de vivre avec sa sœur et avec Arlequin son beau-frère, l'un et l'autre mauvais sujets.

Bettina est sage sans être ni prude ni bigotte; elle a un amoureux qu'elle se flatte de pouvoir épouser; c'est Pasqualin qui passe pour être le fils d'un gondolier vénitien, jeune homme d'une conduite assez régulière, mais sans bien et sans emploi.

Le marquis de Ripaverde voit Bettina, et en devient amoureux; il fait des démarches pour la séduire; la sœur et le beau-frère de la

jeune fille se rangent du parti du marquis; mais il n'est pas possible d'ébranler la fermeté de l'honnête orpheline; le marquis la fait enlever; elle résiste toujours; il lui propose de la marier à son amant, qui était le fils de son gondolier; elle refuse de l'accepter de sa main.

Il y a dans cette pièce beaucoup de jeu, beaucoup d'intrigue et beaucoup d'événemens. Le marquis est marié; madame la marquise apprend la nouvelle passion de son mari; elle en veut à Bettina, elle la voit, elle lui parle, et devient sa protectrice et son amie.

Lelio cru fils de Pantalon, arrive de Livourne, où il avait été élevé depuis son enfance; il ne connaît pas son père, et diffère d'aller le voir pour jouir de la liberté du Carnaval de Venise.

C'est un libertin; il manque d'argent, et en cherche de tous les côtés; le marquis lui propose de donner des coups de bâton à un homme qui venait de lui manquer de respect. Lelio veut s'acquitter de la commission. Pantalon se défend et se nomme; Lelio reconnaît son père et se sauve; il est arrêté, on veut l'envoyer aux îles de l'Archipel.

La véritable mère de ce malheureux qui est la femme du gondolier du marquis, est forcée de parler : Lelio est son fils, et Pasqualin est celui de Pantalon; elle avait été la nourrice de ce dernier, et l'avait changé pour faire la fortune de son enfant.

Bettina voit son amant devenu riche, et croit l'avoir perdu pour toujours; mais Pantalon récompense sa vertu en la déclarant sa belle-fille.

Dans l'abrégé que je viens de donner de cette pièce, il pourrait y paraître un double intérêt; mais il faut lire la pièce, on verra que l'action est unique, et que la reconnaissance de Pasqualin était nécessaire à la catastrophe de Bettina.

Il y a dans cette comédie des scènes de gondoliers vénitiens, tracées d'après nature, et très divertissantes pour ceux qui connaissent le langage et les manières de mon pays.

Je voulais me réconcilier avec cette classe de domestiques qui mérite quelque attention, et qui était mécontente de moi.

Les gondoliers à Venise ont place aux spectacles quand le parterre n'est pas plein : ils ne pouvaient pas entrer à mes comédies; ils

étaient forcés d'attendre leurs maîtres dans la rue ou dans leurs gondoles ; je les avais entendus moi-même me charger de titres fort drôles et fort comiques : je leur fis ménager quelques places dans des angles de la salle ; ils furent enchantés de se voir joués, et j'étais devenu leur ami.

Cette pièce eut tout le succès que je pouvais désirer ; la clôture ne pouvait pas être plus brillante, plus accomplie ; voilà ma réforme déjà bien avancée ; quel bonheur ! quel plaisir pour moi !

Pendant que je travaillais sur d'anciens fonds de la comédie italienne, et que je ne donnais que des pièces, partie écrite et partie à canevas, on me laissait jouir en paix des applaudissemens du parterre ; mais aussitôt que je m'annonçai pour auteur, pour inventeur, pour poète, les esprits se réveillèrent de leur léthargie, et me crurent digne de leur attention et de leurs critiques.

Mes compatriotes, habitués depuis si long-temps aux farces triviales et aux représentations gigantesques, devinrent tout d'un coup censeurs rigides de mes productions ; ils faisaient retentir dans les cercles les noms d'Aris-

tote, d'Horace et de Castelvetro, et mes ouvrages faisaient la nouvelle du jour.

Je pourrais me passer de rappeler aujourd'hui ces disputes verbales que le vent emportait, et que mes succès étouffaient : mais je suis bien aise d'en faire mention, pour prévenir mes lecteurs de ma façon de penser sur les préceptes de la comédie, et sur la méthode que je m'étais proposée dans l'exécution.

Les unités requises pour la perfection des ouvrages théâtrals, furent de tout temps des sujets de discussion parmi les auteurs et les amateurs.

Les censeurs de mes pièces de caractère n'avaient rien à me reprocher à l'égard de l'unité d'action, rien non plus sur celle du temps; mais ils prétendaient que j'avais manqué à l'unité du lieu.

L'action de mes comédies se passait toujours dans la même ville; les personnages n'en sortaient point : ils parcouraient, il est vrai, différens endroits, mais toujours dans l'enceinte des mêmes murs; et je crus et je crois encore que de cette manière l'unité du lieu était suffisamment observée.

Dans tous les arts, dans toutes les décou-

vertes, l'expérience a toujours précédé les préceptes : les écrivains ont donné par la suite une méthode à la pratique de l'invention, mais les auteurs modernes ont toujours eu le droit d'interpréter les anciens.

Pour moi, ne trouvant pas dans la Poétique d'Aristote ni dans celle d'Horace le précepte clair, absolu et raisonné de la rigoureuse unité de lieu, je me suis fait un plaisir de m'y conformer toutes les fois que j'en ai cru mon sujet susceptible; mais je n'ai jamais sacrifié une comédie qui pouvait être bonne à un préjugé qui aurait pu la rendre mauvaise.

Les Italiens n'auraient jamais été si rigides envers moi, et encore moins pour mes premières productions, s'ils n'eussent pas été provoqués par le zèle mal entendu de mes partisans.

Ceux-ci faisaient monter le mérite de mes pièces trop haut, et les gens instruits ne condamnaient que le fanatisme.

Les disputes s'échauffèrent davantage à l'égard de ma dernière pièce. Mes athlètes soutenaient que *l'Honnête Fille* était une comédie sans défauts, et les rigoristes trouvaient que j'avais mal choisi le *protagoniste*.

Je demande pardon à mes lecteurs si j'ose me servir ici d'un mot grec, qui doit être connu, mais qui n'est guère usité : ce mot ne se trouve ni dans les dictionnaires français ni dans les dictionnaires italiens. Cependant des auteurs célèbres de ma nation s'en sont servi et s'en servent communément. Castelvetro, Crescimbeni, Gravina, Quadrio, Muratori, Maffei, Metastasio, et tant d'autres, ont employé le terme de *protagonisté*, pour dire le sujet principal de la pièce. Vous voyez l'utilité de ce grécisme qui renferme la valeur de six mots, et je demande la permission d'en faire usage pour éviter la monotonie d'une phrase qui, dans le cours de mon ouvrage, pourrait devenir ennuyeuse.

J'avais mal choisi le caractère du protagoniste, parce que je ne l'avais pas pris dans la classe des vicieux ou des ridicules.

L'Honnête Fille était au contraire un sujet vertueux, qui intéressait par ses mœurs, par sa douceur et par sa position, et j'avais manqué, disaient-ils, le but de la comédie, qui est de faire abhorrer le vice, et de corriger les défauts. Mes censeurs avaient raison, mais je n'avais pas tort.

Je voulais commencer par flatter ma patrie, pour laquelle je travaillais; le sujet était neuf, agréable, national. Je proposais à mes spectateurs un modèle à imiter. Quand je parle de la vertu, je n'entends pas cette vertu héroïque, touchante par ses désastres, et larmoyante par sa diction. Ces ouvrages, auxquels on donne en France le titre de *drames*, ont certainement leur mérite; c'est un genre de représentation théâtrale, entre la comédie et la tragédie. C'est un amusement de plus fait pour les cœurs sensibles; les malheurs des héros tragiques nous intéressent de loin, mais ceux de nos égaux doivent nous toucher davantage.

La comédie, qui n'est qu'une imitation de la nature, ne se refuse pas aux sentimens vertueux et pathétiques, pourvu qu'elle ne soit pas dépouillée de ces traits comiques et saillans qui forment la base fondamentale de son existence.

Dieu me garde de la folle prétention de m'ériger en précepteur! Je fais part à mes lecteurs du peu que j'ai appris, du peu que je sais, et dans les livres les moins estimés, on trouve toujours quelque chose qui mérite attention.

Je dois dire quelques mots sur le dialecte vénitien que j'employai dans la comédie de *l'Honnête Fille*, et dans plusieurs autres de mon théâtre.

Le langage vénitien est sans contredit le plus doux et le plus agréable de tous les autres dialectes de l'Italie. La prononciation en est claire, délicate, facile ; les mots abondans, expressifs ; les phrases harmonieuses, spirituelles ; et, comme le fond du caractère de la nation vénitienne est la gaîté, ainsi le fond du langage vénitien est la plaisanterie.

Cela n'empêche pas que cette langue ne soit susceptible de traiter en grand les matières les plus graves et les plus intéressantes ; les avocats plaident en vénitien, les harangues des sénateurs se prononcent dans le même idiome, mais sans dégrader la majesté du trône, ou la dignité du barreau ; nos orateurs ont l'heureuse facilité naturelle d'associer à l'éloquence la plus sublime, la tournure la plus agréable et la plus intéressante.

Je tâchai de donner une idée du style nerveux et brillant de mes compatriotes, dans la comédie de *l'Avocat vénitien*. Cette pièce fut reçue, entendue et goûtée partout, elle fut

même traduite en français. Les succès de mes premières pièces vénitiennes m'encouragèrent à en faire d'autres. Il y en a un nombre considérable dans ma collection; ce sont celles peut-être qui me font le plus d'honneur, et je me garderais bien d'y toucher.

L'Honnête Fille qui avait fait la clôture de l'année comique 1748, fit par sa reprise l'ouverture de l'année suivante; elle se soutint toujours avec le même bonheur, et ne cessa que pour faire place à la première représentation de *la Buona Moglie,* la Bonne Femme.

Cette pièce faisait la suite de la précédente; les personnages qui avaient paru dans la première, paraissent dans celle-ci : ils conservaient leurs positions et leur caractere; il n'y avoit que Pasqualin, qui, entraîné par de mauvaises compagnies, avait changé de mœurs et de conduite.

Bettina ouvre la scène à côté du berceau de son enfant; elle l'arrose de ses larmes, et se plaint de son cher mari.

Il joue, il se ruine, il découche; elle est au désespoir, mais elle en est toujours amoureuse.

Pantalon avait donné des fonds à son fils

pour faire un petit commerce ; Pasqualin avait presque tout dissipé ; c'était Lelio et Arlequin qui le séduisaient, qui vivaient à ses dépens, et lui faisaient payer les parties de plaisir dont ils étaient les promoteurs.

Ils le mènent un jour dans un cabaret avec des femmes suspectes, et avec des compagnons de débauche. Pantalon en est instruit, et va les surprendre ; Pasqualin se cache ; les convives s'en vont ; Arlequin, mauvais sujet, décèle Pasqualin à son père, et suit ses camarades.

Pantalon veut dans son premier mouvement faire éclater sa colère ; il revient en lui-même.

« Non, dit-il, il faut essayer de la douceur ;
« une tendre correction vaudra mieux peut-
« être que les reproches et la punition ; je le
« verrai, je lui parlerai en père, et je le serai
« toujours, si je reconnais en lui la raison de
« l'homme et les entrailles d'un fils. »

Il fait sortir le jeune homme ; celui-ci, interdit, tremblant, prend son manteau et veut partir.

« Arrêtez, dit le père, avec un air de bonté
« et de tendresse ; arrêtez, mon fils ; je ne
« veux ni gronder, ni menacer, et moins en-

« core vous punir : je ne vois que trop que,
« séduit par les mauvais conseils, vous avez
« secoué le joug de l'obéissance filiale, et que
« je ne suis plus dans le cas peut-être d'exer-
« cer sur vous mes droits; je vous prie donc....
« Oui, mon cher enfant, je vous aime tou-
« jours, et je vous prie de vouloir bien m'é-
« couter. »

Pasqualin, pénétré de la douceur de son père, laisse couler quelques larmes; Pantalon prend une chaise, fait asseoir son fils à côté de lui : il lui trace le caractère de ses connaissances, le tableau de la position où il l'avait retrouvé, le tort qu'il faisait à son nom, à sa réputation, à son père, à sa tendre femme, à son cher enfant; Pasqualin se jette aux pieds de son père; le fils est repentant, le père est au comble de sa joie.

On m'a fait croire que cette scène avait produit à Venise une conversion; on m'a même fait connaître le jeune homme qui avait été dans le cas de Pasqualin, et qui était rentré dans le sein de sa famille. Si l'histoire est vraie, il faut dire que le jeune homme avait, avant que d'entrer à la comédie, de bonnes dispositions pour s'amender; et si ma pièce peut y

avoir contribué en quelque chose, ce fut peut-être l'expression énergique du Pantalon, qui avait l'art de remuer les passions, et de toucher les cœurs jusqu'aux larmes.

Voilà deux pièces très heureuses, dont j'avais pris le sujet principal dans la classe du peuple : je cherchais la nature partout, et je la trouvais toujours belle quand elle me fournissait des modèles vertueux, et des traits de bonne morale.

Mais en voici une du haut comique : *Il Cavaliere e la Dona*, le Seigneur et la Dame de qualité.

Il y avait long-temps que je regardais avec étonnement ces êtres singuliers que l'on appelle en Italie *cigisbées*, et qui sont les martyrs de la galanterie, et les esclaves des fantaisies du beau sexe.

La pièce dont je vais rendre compte les regarde particulièrement ; mais je ne pouvais pas afficher *la Cigisbeature*, pour ne pas irriter d'avance la nombreuse société des galans, et je cachai la critique sous le manteau de deux personnages vertueux qui font contraste avec les ridicules.

Dona Eleonora, d'une naissance illustre,

mais d'une fortune médiocre, avait épousé un gentilhomme napolitain fort riche, mais qui, ayant eu le malheur de tuer un homme en duel, s'était sauvé à Bénévent, et tous ses biens avaient été confisqués.

La femme qui n'avait apporté en dot que de la noblesse, était fort mal à son aise; son mari lui demandait des secours, et le procès qu'elle avait entamé contre le fisc ne finissait pas.

Elle est d'une sagesse admirable, et d'une délicatesse sans égale; elle doit le loyer de son hôtel, et se défait de quelques bijoux pour s'en acquitter; mais son procureur arrive un instant après, et sous prétexte des frais de la procédure, il lui emporte jusqu'au dernier sou.

Don Rodrigue, d'une des premières familles du royaume de Naples, avait beaucoup de considération et beaucoup d'attachement pour dona Eleonora. Cet homme respectable, qui connaissait la délicatesse de dona Eleonora, cherchait des prétextes pour lui procurer des secours. Cependant les dames de la ville qui avaient chacune leur cigisbée, croient absolument que don Rodrigue est celui de dona Eleonora : elles sont curieuses de savoir comment

elle se conduit dans l'absence de son mari, et elles vont lui rendre visite avec leurs cavaliers.

On voit dans cette scène le mari de l'une être le cigisbée de l'autre, et leur satisfaction mutuelle; on entend les propos de cette espèce de galanterie, et on peut se former quelque idée du ton de ces conversations.

Mais c'est dans les tête-à-tête qu'on en apprend davantage; je ne rapporterai qu'un seul trait que j'avais copié d'après nature, et qui se trouve dans la scène septième du premier acte.

Une dame mariée se plaint devant son cigisbée que son laquais lui a manqué de respect; le cavalier dit qu'il faut le punir : « C'est à vous, reprend la dame, à me faire obéir et à me faire respecter de mes domestiques. »

La briéveté que je suis forcé d'employer dans mes extraits ne me permet pas de m'étendre sur cette partie épisodique de la pièce, et il faut aller au dénoûment.

Le mari de dona Eleonora meurt de maladie à Bénévent; les dames curieuses ne manquent pas d'aller chez la veuve avec leurs cigisbées, sous prétexte de compliment. Il n'y a point de portier; les domestiques sont occu-

pés, les dames montent, les cavaliers leur donnent le bras; ils entrent sans se faire annoncer : la maîtresse de la maison est surprise; beaucoup d'excuses, beaucoup de sensibilité affectée d'une part; beaucoup de réserve de l'autre. Don Rodrigue arrive ; voilà la compagnie galante en mouvement; des signes, des coups de coude, des sourires malins.

Dona Eleonora, fatiguée, ennuyée, demande la permission de se retirer : C'est juste, c'est juste, disent ses bonnes amies; la pauvre dame est dans le chagrin, c'est à don Rodrigue à la consoler : la veuve en est piquée; elle prie don Rodrigue de la laisser en liberté. Celui-ci fait voir une lettre du défunt qui lui recommande sa femme, et le prie, si la dame y consent, de le remplacer : les dames et les cavaliers encouragent la veuve; elle demande une année de temps pour se déterminer : don Rodrigue est content; les galans se moquent du retard, et la pièce finit.

Cette pièce fut extrêmement applaudie; elle eut quinze représentations de suite, et fit la clôture de l'automne.

Je m'attendais à des murmures, à des plaintes; mais au contraire les femmes sages riaient

des femmes galantes, et celles-ci faisaient tomber le ridicule sur les imitatrices de dona Eleonora, qu'elles appelaient des sauvages.

Je fus attaqué cependant sur une anecdote que je n'ai pas insérée dans l'extrait de la comédie pour ne pas l'allonger.

Un jeune cavalier voulait être le cigisbée de dona Eleonora; on se moquait de lui dans les sociétés; il parie une montre d'or, qu'il parviendra à la gagner; ces propos lui causent une dispute avec don Rodrigue; le jeune étourdi lui envoie un cartel dont voici la réponse, qui est le sujet de la critique.

« Toutes les lois, monsieur, me défendent
« d'accepter votre défi : s'il n'y avait que des
« punitions à craindre, je m'exposerais à les
« subir pour vous prouver mon courage; mais
« le déshonneur attaché au crime du duéliste
« m'empêche de me rendre à un endroit mar-
« qué; j'ai une épée à mon côté pour me dé-
« fendre et pour repousser les insultes, et vous
« me trouverez toujours prêt à vous répondre
« partout où vous aurez l'audace de me pro-
« voquer. Je suis, etc. »

L'auteur de la critique soutenait que don Rodrigue manquait au point d'honneur, mais

il n'osait pas se montrer; et cette brochure anonyme disparut le lendemain de son apparition.

J'avais donné des pièces très heureuses, aucune ne l'avait été comme *la Veuve rusée ;* mais aucune n'essuya des critiques aussi fortes et aussi dangereuses.

Mes adversaires, ou ceux de mes comédiens, tentèrent un coup qui pouvait nous écraser tous également, si je n'eusse pas eu assez de courage pour soutenir la cause commune.

A la troisième représentation de la reprise de cette pièce, on vit paraître les affiches du théâtre Saint-Samuel, qui annonçaient une comédie nouvelle, intitulée *l'École des Veuves.*

Quelqu'un m'avait dit que ce devait être la parodie de ma pièce. Point du tout, c'était ma Veuve elle-même : les quatre étrangers des mêmes nations, la même intrigue et les mêmes moyens.

Il n'y avait que le dialogue de changé, et ce dialogue était rempli d'invectives et d'insultes contre moi et contre mes comédiens.

Un acteur débitait quelques phrases de mon original, un autre ajoutait *sottises, sottises.* On répétait quelques bons mots, quelques plai-

santeries de ma pièce, on criait en chorus : *bêtise*, *bêtise*.

Cet ouvrage n'avait pas coûté beaucoup de peine à l'auteur; il avait suivi mon plan et ma marche, et son style n'était pas plus heureux que le mien; cependant les applaudissemens éclataient de tous les côtés, les sarcasmes, les traits satiriques étaient relevés par des risées, par des *bravos*, par des battemens de mains réitérés : j'étais dans ma loge, couvert de mon masque; je gardais le silence, et j'appelais le public ingrat.

Mais j'avais tort, ce public conjuré contre moi n'était pas le mien.

Les trois quarts des spectateurs n'étaient composés que de gens intéressés à ma perte; nous avions affaire, Medebac et moi, à six autres spectacles dans la même ville. Chacun d'eux avait ses amis, ses adhérens, et la médisance ne manquait pas d'amuser les indifférens.

Je pris mon parti sur-le-champ; j'avais promis de ne pas répondre aux critiques; mais, pour cette fois-ci, il y aurait eu de la lâcheté de ma part si je n'eusse pas arrêté ce torrent qui menaçait de me détruire.

Je rentre chez moi ; je donne mes ordres pour que l'on soupe, qu'on aille se coucher, qu'on me laisse tranquille ; je m'enferme dans mon cabinet ; je prends la plume avec dépit, et je ne la quitte que quand je me crois satisfait.

Je mis mon apologie en action ; je composai un dialogue à trois personnages, sous le titre de *Prologue apologétique de la Veuve rusée*.

Je ne m'étendis pas sur l'inertie de l'ouvrage de mes ennemis ; je tâchai d'abord de faire connaître l'abus dangereux de la liberté des spectacles, et la nécessité d'une police pour la décence théâtrale.

J'avais remarqué, dans cette méchante parodie, des propos qui devaient blesser la délicatesse de la république, à l'égard des étrangers. Le peuple de Venise se sert, par exemple, du mot *Panimbruo*, pour insulter les protestans ; c'est un mot vague, à peu près comme celui de Huguenot en France ; et le gondolier de milord, dans *l'École des Veuves*, traitait de *Panimbruo* son maître ; les autres étrangers n'étaient pas ménagés davantage, et j'étais sûr que mes observations ne pou-

vaient pas manquer le but que je m'étais proposé.

Après avoir soutenu l'intérêt de la société civile, je traitais ma cause; je prouvais l'injustice que je venais d'essuyer; je repoussais les critiques par des raisons, et je répondais par des réflexions honnêtes aux satires insultantes.

Mon ouvrage fait, je n'allai pas le présenter au gouvernement. J'évitai les conflits des juridictions et des protections; j'envoyai ma brochure à la presse, et j'adressai mes plaintes au public.

Je ne pouvais pas cacher mon projet; on le sut, on le craignit, on fit l'impossible pour m'empêcher de l'exécuter.

Medebac avait un protecteur du premier ordre de la noblesse, et dans les premières charges de l'état, il aurait dû me favoriser : au contraire, il craignait que ma témérité ne causât ma perte et celle de son protégé : il me fit l'honneur de venir me voir; il me conseilla d'abord de retirer mon *Prologue*; voyant que je résistais, il me confia que je courais risque de déplaire au suprême tribunal qui a la grande police de l'état.

J'étais ferme dans ma résolution, rien ne

pouvait m'ébranler; je dis très franchement à son excellence que mon ouvrage était à l'impression, que mon imprimeur devait être connu, et que le gouvernement était le maître de faire enlever mon manuscrit, mais que je partirais sur-le-champ pour le faire imprimer dans le pays étranger.

Ce seigneur fut étonné de ma fermeté : il me connaissait, il me fit la grâce de s'en rapporter à moi; il me prit par la main d'un air de confiance, et me laissa maître de ma volonté.

Le jour suivant, ma brochure parut. J'en avais fait tirer trois mille exemplaires; je les fis distribuer *gratis* à tous les cafés, à tous les *casins* de sociétés, aux portes des spectacles, à mes amis, à mes protecteurs, à mes connaissances. Voici le résultat de la peine que je m'étais donnée, voici mon triomphe.

L'École des Veuves fut supprimée sur-le-champ, et il parut deux jours après un arrêt du gouvernement qui ordonnait la censure des pièces de théâtre. Ma *Veuve rusée* alla son train avec plus d'éclat et plus d'affluence que jamais. Nos ennemis furent humiliés, et nous redoublâmes de zèle et d'activité.

Nous touchions à la fin du carnaval de 1749; nous allions à merveille, et nous avions l'avantage sur tous les autres spectacles; mais après la bataille que j'avais soutenue, et la victoire que j'avais remportée, il me fallait un coup d'éclat pour couronner mon année. La méchanceté de mes ennemis m'avait trop occupé pour que je pusse exécuter le projet d'une clôture brillante que j'avais ébauchée. Je trouvai dans mon portefeuille une comédie dont je n'étais pas content; je ne voulais pas la hasarder. J'aurais mieux aimé remplir le reste du carnaval par des reprises. Medebac me fit voir que nous n'avions donné que deux nouveautés dans l'année, que le public qui paraissait content de la défense de la *Veuve rusée*, ne serait peut-être pas assez discret pour nous pardonner la disette de nouveautés, et qu'il fallait absolument se garantir de ses reproches et finir par une nouvelle comédie.

Je me rendis à ces réflexions qui n'étaient pas mal fondées. Je donnai l'*Heureuse Héritière*, comédie en trois actes et en prose; elle tomba, comme je l'avais prévu; et comme le public oublie facilement ce qui l'a amusé, et ne pardonne pas quand il est ennuyé, nous

allions fermer le spectacle avec désagrément.

Un autre événement bien plus fâcheux, et d'une conséquence plus dangereuse, vint nous troubler en même temps.

Darbes, ce Pantalon excellent, qui était un des soutiens de la troupe, fut demandé à la république de Venise, par le ministre de Saxe, pour le service du roi de Pologne. Il devait partir incessamment, et il quitta la comédie sur-le-champ, pour ne s'occuper que de son voyage.

La perte était d'autant plus considérable, qu'on ne connaissait pas de sujets capables de le remplacer; et nous vîmes dans les jours gras refuser les loges pour l'année suivante.

Piqué de mon côté de la mauvaise humeur du public, et ayant la présomption de valoir quelque chose, je fis le compliment de clôture pour la première actrice, et je lui fis dire en mauvais vers, mais très clairement et très positivement, que l'auteur qui travaillait pour elle et pour ses camarades, s'engageait à donner dans l'année suivante seize pièces nouvelles.

La troupe d'un côté, et le public de l'autre, me donnèrent à la fois une preuve certaine et

bien flatteuse de leur confiance; car les comédiens n'hésitèrent pas à s'engager sur ma parole, et huit jours après toutes les loges furent louées pour l'année suivante.

Lorsque je contractai cet engagement, je n'avais pas un seul sujet dans ma tête. Cependant il fallait tenir parole ou crever. Mes amis tremblaient, mes ennemis riaient; je réconfortais les uns, je me moquais des autres. Vous verrez comment je m'en suis tiré.

Voici une terrible année pour moi, dont je ne puis me souvenir sans frissonner encore. Seize comédies en trois actes remplissant chacune, selon l'usage d'Italie, deux heures et demie de spectacle.

Ce qui m'inquiétait davantage, c'était la difficulté de retrouver un acteur aussi habile et aussi agréable que celui que nous venions de perdre.

Je faisais diligence de mon côté, et Medebac du sien, pour recruter quelque bon sujet dans la Terre-Ferme, et nous découvrîmes un jeune homme qui jouait avec applaudissement les rôles de Pantalon dans les troupes roulantes.

Nous le fîmes venir à Venise pour l'essayer;

il avait de bonnes dispositions avec son masque, et était encore meilleur à visage découvert : belle figure, belle voix ; il chantait à ravir, c'était Antoine Mattiuzzi, dit Collalto, de la ville de Vicence.

Cet homme, qui avait eu de l'éducation et ne manquait pas d'esprit, ne connaissait que les anciennes comédies de l'art, et avait besoin d'être instruit dans le nouveau genre que j'introduisais.

Je m'y attachai ; je pris soin de lui, il m'écoutait avec confiance ; sa docilité m'engageait toujours davantage, et je suivis la compagnie à Bologne et à Mantoue, pour achever de former mon nouvel acteur qui était devenu mon ami.

Pendant les cinq mois que nous passâmes dans ces deux villes de la Lombardie, je ne perdis pas mon temps ; je travaillai jour et nuit, et nous revînmes vers le commencement de l'automne à Venise, où nous étions attendus avec beaucoup d'impatience.

Nous fîmes l'ouverture du spectacle par une pièce qui avait pour titre, *Il Teatro comico*, le Théâtre comique. Je l'avais annoncée et affichée comédie en trois actes ; mais ce n'était

à vrai dire qu'une poétique mise en action, et divisée en trois parties.

Le lieu de la scène de cette comédie ne change point; c'est le théâtre même où les comédiens doivent se rassembler pour répéter une petite pièce intitulée, *le Père rival de son fils*.

Le directeur ouvre la scène avec Eugène son camarade, et lui parle de l'embarras et des dangers de sa direction. La première actrice paraît : elle est fâchée d'être arrivée trop tôt, et se plaint de la paresse de ses camarades; les trois acteurs tombent de propos en propos sur l'engagement de leur auteur, qui avait promis à la clôture seize comédies nouvelles pour l'année courante : madame Medebac assure qu'il tiendra parole, et annonce les titres que voici : *Le Théâtre comique*, *les Femmes pointilleuses*, *le Café*, *le Menteur*, *l'Adulateur*, *l'Antiquaire*, *Paméla*, *l'Homme de goût*, *le Joueur*, *la Feinte malade*, *la Femme prudente*, *l'Inconnue*, *l'Honnête Aventurier*, *la Femme changeante*, et *les Caquets*.

Eugène remarque que dans le nombre de seize pièces bien comptées, ne se trouve pas *le Père rival de son fils* qu'on allait répéter,

c'est, dit le directeur, un petit ouvrage que l'auteur nous donne par-dessus le marché.

Collalto entre en habit bourgeois; il est tremblant, il craint le public; le directeur l'encourage : le nouvel acteur débite à merveille une scène que j'avais composée pour le faire applaudir, et il est reçu de la manière la plus flatteuse et la plus décisive.

Les acteurs et les actrices paraissent à leur tour : le directeur donne par-ci par-là des avis, qui, sans prétention et sans pédanterie, sont des préceptes de l'art et des principes de la nouvelle poétique.

On vient à la répétition de la petite pièce; Pantalon paraît sous son masque; on le trouve assez bien, et l'on espère beaucoup de lui.

La répétition est interrompue, un auteur vient proposer à la compagnie des sujets dans le mauvais goût de l'ancienne comédie italienne; c'est une situation que je ménageai pour fournir au directeur l'occasion d'en marquer les défauts, et de parler du nouveau système : les discours sérieux du directeur sont égayés par les plaisanteries de l'auteur : l'école au lieu d'ennuyer devient amusante, et ce poète finit par devenir comédien.

On reprend la répétition : le Pantalon fait beaucoup rire, lorsqu'il est en scène avec sa maîtresse, et fait pleurer quand il découvre la rivalité de son fils.

Enfin, la répétition est achevée. Pantalon sacrifie son amour à la tendresse paternelle, et la pièce finit avec applaudissement.

Je n'ai pas le temps de rendre compte des complimens de mes amis, et de l'étonnement de mes ennemis. Nous donnâmes quelques jours après la première représentation *delle Donne pentigliose*, les Femmes pointilleuses.

Rosaure, femme d'un riche négociant, qui jouit de la noblesse accordée par privilége aux commerçans de son pays, a la sotte ambition d'aller figurer dans la capitale, et de s'introduire dans les sociétés des dames de qualité. La raison vient à son secours ; elle ouvre les yeux ; elle avoue qu'il vaut mieux être la première dans un petit pays que la dernière dans un grand, et quitte la capitale.

L'abrégé que je viens de donner ne renferme pas l'action principale : le ridicule inépuisable qui en faisait l'argument me fournit abondamment du comique pour plaire, et de la morale pour instruire.

Je composai cette comédie pendant mon séjour à Mantoue, et je la fis donner sur le théâtre de cette ville pour l'essayer. Elle fit le plus grand plaisir, mais je courus le risque de m'attirer l'indignation d'une des premières dames du pays.

Elle s'était trouvée, il n'y avait pas long-temps, dans le même cas qu'une comtesse, protectrice de Rosaure. Tout le monde avait les yeux tournés vers sa loge; mais heureusement pour moi, cette dame avait trop d'esprit pour donner prise à la méchanceté des rieurs, et applaudissait à tous les endroits qui pouvaient lui être appliqués.

La même chose m'arriva depuis à Florence et à Vérone; on croyait dans chacune de ces deux villes que j'avais pris là mon sujet. C'est une preuve évidente que la nature est la même partout, et que, puisant dans sa source, les caractères ne sont jamais manqués.

Cette pièce fit moins de plaisir à Venise que partout ailleurs, et cela devait être.

Les femmes des patriciens chez elles ne sont pas dans le cas qu'on leur dispute la prééminence, et ne connaissent pas les vétilles de la province.

J'avais puisé cette pièce dans la classe de la noblesse, et je pris la suivante dans celle de la bourgeoisie; c'était en italien *la Bottega di Cafe*, et le *Café* tout simplement en français. Le lieu de la scène, qui ne varie point, mérite quelque attention ; c'est un carrefour de la ville de Venise. Il y a trois boutiques en face; celle du milieu est un café, celle à sa droite est occupée par un perruquier, et l'autre à gauche par un homme qui donne à jouer. D'un côté il y a entre deux rues une petite maison habitée par une danseuse, et de l'autre, un hôtel garni.

Voilà une unité de lieu bien exacte. Les rigoristes pour cette fois-ci seront bien contens de moi, mais le seront-ils de l'unité de l'action ? ne trouveront-ils pas que le sujet de cette pièce est compliqué, que l'intérêt est partagé?

J'aurais l'honneur de répondre à ceux qui tiendraient de pareils propos, que je ne présente pas dans le titre de cette pièce une histoire, une passion, un caractère; mais un café où plusieurs actions se passent à la fois, ou plusieurs personnes sont amenées par différens intérêts; et, si j'ai eu le bonheur d'établir

un rapport essentiel entre ces différens objets, et de les rendre nécessaires l'un à l'autre, je crois avoir rempli mon devoir en surmontant encore plus de difficultés.

Il faudrait lire la pièce en entier pour en juger; il y a autant de caractères que de personnages.

Ceux qui figurent davantage, sont deux jeunes mariés, dont le mari est dérangé, et la femme vertueuse et souffrante.

Le maître limonadier, honnête, serviable, obligeant, s'intéresse à ce ménage malheureux, et parvient à corriger l'un et à rendre l'autre heureuse et contente.

Il y a un bavard médisant, fort original et comique; c'est un de ces fléaux de l'humanité qui inquiètent tout le monde, qui ennuient les pratiques du café, lieu de la scène, et surtout les deux amis du limonadier.

Cette comédie eut un succès très brillant; l'assemblage et le contraste des caractères ne pouvaient pas manquer de plaire; celui du médisant était appliqué à plusieurs personnes connues: une entre autres m'en voulut beaucoup; je fus menacé; on parlait de coups d'épée, de couteau, de pistolet; mais, curieux peut-être

de voir seize pièces nouvelles dans une année, ils me donnèrent le temps de les terminer.

Dans un temps où je cherchais des sujets de comédies partout, je me rappelai que j'avais vu jouer à Florence, sur un théâtre de société, *le Menteur de Corneille*, traduit en italien : et comme on retient plus facilement une pièce que l'on a vu représenter, je me souvenais très bien des endroits qui m'avaient frappé; et je me rappelle d'avoir dit, en la voyant : voilà une bonne comédie; mais le caractère du Menteur serait susceptible de beaucoup plus de comique.

Comme je n'avais pas le temps de balancer sur le choix de mes argumens, je m'arrêtai à celui-ci, et mon imagination, qui était dans ce temps-là très vive et très prompte, me fournit sur-le-champ telle abondance de comique, que j'étais tenté de créer un nouveau *Menteur*. Mais je rejetai mon projet. Corneille m'en avait donné la première idée; je respectai mon maître, et je me fis un honneur de travailler d'après lui, en ajoutant cependant ce qui me paraissait nécessaire pour le goût de ma nation, et pour la durée de ma pièce.

J'imaginai, par exemple, un amant timide,

qui relève infiniment le caractère audacieux du Menteur, et le met dans des positions fort comiques.

Lélio, qui est le Menteur, arrive à Venise au clair de la lune; il entend une sérénade dans le canal, et s'arrête pour en jouir; c'est un amusement que Florinde avait ordonné pour Rosaure sa maîtresse; mais il se cachait par timidité. Lélio voit deux femmes sur une terrasse, en approche, entre en conversation, et les trouve fort à son gré; il fait tomber le discours sur la sérénade; les demoiselles ne peuvent pas en deviner l'auteur. Lélio s'arroge modestement le mérite de leur avoir procuré cet amusement.

Les deux sœurs ne le connaissent pas. Lélio leur fait croire qu'il est à Venise depuis long-temps, et qu'il en est amoureux; on lui demande de laquelle des deux; c'est un secret qu'il ne peut pas encore révéler; c'est à peu près la scène de Corneille, et je suivis exactement cet auteur dans celle du Menteur avec son père.

Il y a, dans la scène seizième du second acte, un sonnet de l'amant timide qui embarrasse furieusement le Menteur. Florinde, toujours

amoureux et toujours craintif, n'osant pas se déclarer ouvertement, jette un papier sur la terrasse de sa maîtresse, avec des vers qui, sans le nommer, pourraient le faire deviner. Rosaure s'aperçoit du paquet; elle l'ouvre, elle lit, et n'y entend rien.

Lélio arrive, et lui demande le sujet de sa lecture; c'est un sonnet, dit-elle, qui vient de m'être adressé, et je n'en connais pas l'auteur. Lélio demande si elle trouve les vers bien faits, si le style en est tendre et respectueux. Rosaure en paraît satisfaite, et Lélio n'hésite pas à s'en donner le mérite.

Je ne rapporterai pas ici le sonnet de Florinde ni les subtilités de Lélio, qu'on peut lire dans l'original imprimé; je finirai mon extrait en assurant le lecteur que cette scène fit le plus grand plaisir, et que la pièce eut tout le succès que je pouvais désirer.

Le sujet d'un Menteur, qui était moins vicieux que comique, m'en suggéra un autre plus méchant et plus dangereux; c'est *le Flatteur* dont je parle.

Celui de Rousseau n'eut pas de succès en France, le mien fut très bien reçu en Italie: en voici la raison; le poète français avait traité

cet argument plus en philosophe qu'en auteur comique; et je cherchai, en inspirant de l'horreur pour un vicieux, les moyens d'égayer la pièce par des épisodes comiques et des traits saillans.

Don Sigismonde, qui est le Flatteur, occupe la place de premier secrétaire auprès de don Sancio, gouverneur de Gaëte dans le royaume de Naples. Don Sancio est un homme insouciant; dona Louise, son épouse, est une femme ambitieuse, et Isabelle, leur fille, une petite étourdie sans esprit et sans éducation. Le secrétaire les connaît, les flatte, les trompe, et tire parti de leurs faiblesses pour assurer sa fortune.

La flatterie de ce mauvais sujet ne se borne pas à la maison dont il s'est emparé; mais il tâche, dans la ville, de gagner les maris pour corrompre les femmes, et profite de l'imbécillité de son maître, pour faire éloigner les personnes qui lui déplaisent.

Sigismonde n'est pas flatteur uniquement pour le plaisir de l'être, comme le Méchant de Gresset; la flatterie n'est chez lui que le moyen pour parvenir à satisfaire ses vices.

Il est à la fois orgueilleux, libertin et avide

d'argent, et c'est cette dernière passion qui le perd. Il a la bassesse de faire diminuer les gages des gens du gouverneur pour augmenter ses profits. Les domestiques s'adressent au secrétaire pour être indemnisés ; ils sont très bien reçus, ils sont flattés, caressés, mais ils ne gagnent rien.

Ces malheureux se rassemblent ; ils reconnaissent l'auteur de leur perte, ils crient vengeance ; on parle de coups de fusil, de coups de couteau : le cuisinier se charge de l'empoisonner, et il exécute son projet.

Don Sigismonde est la victime de sa méchanceté ; il meurt repentant, il avoue ses fautes ; don Sancio reconnaît les siennes ; il n'y a que madame la gouvernante qui regrette le Flatteur.

J'étais fâché d'être obligé d'employer le poison pour le dénoûment de la pièce ; mais je ne pouvais pas faire autrement ; le scélérat méritait d'être puni, le gouverneur le protégeait : la cour de Naples ne le connaissait pas assez ; j'imaginai un genre de mort qu'il avait bien mérité.

D'ailleurs, ma réforme n'était pas encore au point où elle devait être, et où je l'ai portée

depuis. Je me permettais encore quelques licences dans le goût de la nation, et j'étais toujours content quand j'avais trouvé un dénoûment naturel et frappant.

Mais voici une comédie d'un genre tout-à-fait différent de la précédente ; car elle est prise dans la classe des ridicules, alternative qui n'est pas inutile à la production successive de plusieurs ouvrages.

C'est la *Famiglia dell' Antiquario,* la Maison de l'Antiquaire, qui fait la sixième des seize pièces projetées.

Je l'avais d'abord intitulée tout simplement *l'Antiquaire*, qui en est le protagoniste ; mais craignant que les disputes entre sa femme et sa bru ne produisissent un double intérêt, je donnai un titre à la comédie qui embrasse tous les sujets à la fois, d'autant plus que les ridicules de deux femmes, et celui du chef de la famille, se donnent la main, et contribuent également à la marche comique et à la moralité de l'ouvrage.

Le mot d'*antiquaire* s'applique également en Italie à ceux qui s'occupent savamment de l'étude de l'antiquité, et à ceux qui ramassent, sans connaissance, des copies pour des origi-

naux, et des futilités pour des monumens précieux ; c'est parmi ces derniers que je pris mon sujet.

Le comte Anselme, plus riche d'argent que de connaissances, devient amateur de tableaux, de médailles, de pierres gravées, et de tout ce qui a l'apparence de l'antiquité ou de la rareté. Il s'en rapporte à des fripons qui le trompent, et se forme à grands frais un cabinet ridicule.

Il a une femme qui, au moment d'être grand'mère, a toutes les prétentions de la jeunesse ; une bru qui, ne pouvant pas souffrir la subordination, frémit de n'être pas la maîtresse absolue ; le comte Jacinte, qui est le fils de l'une et le mari de l'autre, n'osant pas déplaire à sa mère pour contenter sa femme, se trouve très embarrassé ; il porte ses plaintes au chef de la maison.

Celui-ci est occupé d'un Pescenius, médaille très rare qu'il venait d'acheter fort cher, et qui était contrefaite. Il renvoie son fils brusquement, et ne se soucie pas des tracasseries du ménage.

Cependant les choses vont si loin que l'Antiquaire ne peut se défendre de s'en mêler. Il craint les tête-à-tête avec des femmes si peu

raisonnables, et il demande une assemblée de famille.

Le jour est pris; il y a des amis communs qui s'y rendent; le fils est un des premiers à s'y trouver, et les dames paraissent les dernières accompagnées chacune par leurs cigisbées.

Tout le monde est assis; le comte Anselme tient sa place au milieu du cercle, et commence son discours sur la nécessité de la paix domestique : en se tournant de droite et de gauche, il jette les yeux sur une breloque de la montre de sa bru; il croit y reconnaître un antique précieux : il veut le voir de près; il défait le cordon; il tire sa loupe; il examine le bijou; il voit une tête charmante; il voudrait l'avoir; elle lui est accordée, il en est enchanté : il remercie sa bru; sa femme en est piquée; elle se lève et s'en va. Voilà l'assemblée finie, et la grande affaire est remise à une autre séance.

Pendant cet intervalle, il se passe bien des choses désagréables pour l'Antiquaire; il fait voir son cabinet à des connaisseurs; on l'éclaire, on le détrompe; il en est convaincu, il renonce à sa folie. Il voit la nécessité de ré-

tablir la tranquillité dans sa maison; il demande une seconde assemblée; tout le monde s'y rend.

Plusieurs arrangemens sont proposés : les uns déplaisent à la belle-mère, les autres sont rejetés par la belle-fille; on en trouve un enfin qui les contente l'une et l'autre; c'est celui d'établir deux ménages, et de les séparer pour toujours; tout le monde est content, et la pièce finit.

Je vis, quelques années après, donner cette pièce à Parme, traduite en français par M. Collet, secrétaire des commandemens de madame Infante : cet auteur, très estimable à tous égards, en changea le dénoûment; il crut que la pièce finissait mal, laissant partir la belle-mère et la belle-fille brouillées, et il les raccommoda sur la scène.

Si ce raccommodement pouvait être solide, il aurait bien fait; mais qui peut assurer que le lendemain ces deux dames acariâtres n'eussent pas renouvelé leurs disputes?

Je puis me tromper, mais je crois que mon dénoûment est d'après nature.

Il y avait quelque temps que le roman de Paméla faisait les délices des Italiens, et mes

amis me tourmentaient pour que j'en fisse une comédie.

Je connaissais l'ouvrage ; je n'étais pas embarrassé pour en saisir l'esprit et rapprocher les objets ; mais le but moral de l'auteur anglais ne convenait pas aux mœurs et aux lois de mon pays.

A Londres, un lord ne déroge pas à la noblesse en épousant une paysanne ; à Venise, un patricien qui épouse une plébéienne, prive ses enfans de la noblesse patricienne, et ils perdent leurs droits à la souveraineté.

La comédie, qui est ou devrait être l'école des mœurs, ne doit exposer les faiblesses humaines que pour les corriger, et il ne faut pas hasarder le sacrifice d'une postérité malheureuse sous prétexte de récompenser la vertu.

J'avais donc renoncé au charme de ce roman ; mais dans la nécessité où j'étais de multiplier mes sujets, et entouré à Mantoue comme à Venise de personnes qui m'excitaient à travailler d'après lui, j'y consentis de bon gré.

Je ne mis cependant la main à l'ouvrage qu'après avoir imaginé un dénoûment qui, loin d'être dangereux, pouvait servir de mo-

dèle aux amans vertueux, et rendre en même temps la catastrophe plus agréable et plus intéressante.

Paméla ouvre la scène avec Jevre, ancienne gouvernante de la maison; elle regrette sa maîtresse, décédée depuis quelques mois, et instruit le public de son état. C'est une villageoise que miladi avait prise chez elle en qualité de femme de chambre, mais qui l'aimait comme son enfant, et lui avait procuré une éducation au-dessus de sa condition. La conversation tombe sur le fils de la défunte: Jevre fait espérer à Paméla que milord Bonfil n'oubliera pas à son égard les recommandations de sa mère: Paméla laisse apercevoir, par des mots entrecoupés, et accompagnés de quelques soupirs, son inclination pour son jeune maître: elle veut quitter Londres, elle veut rentrer dans le sein de sa famille; c'est le combat de l'amour et de la vertu.

Dans le courant de la pièce, on voit le jeune lord brûler du même feu que Paméla. Elle est sage; il fait des tentatives pour la soumettre à ses volontés; Paméla est inébranlable; milord est furieux.

Miladi Dauvre, sœur de milord Bonfil,

s'aperçoit de la passion de son frère; elle lui demande Paméla; Bonfil hésite d'abord; il consent, puis révoque son consentement; il enferme Paméla; il est dans la plus grande agitation.

Le lord Artur, son ami, vient le voir; il s'aperçoit de son chagrin, il tâche de l'égayer; il lui propose trois différens partis pour le marier; Bonfil ne les trouve pas à son gré.

Il se passe une scène entre ces deux amis, qui est une espèce de discussion sur le choix d'une femme, sur la liberté anglaise, et sur les inconvéniens des unions inégales par rapport à la succession.

Ce dernier article fait de la sensation dans l'esprit de Bonfil; il en est vivement frappé, mais il ne peut pas se déterminer à se défaire de Paméla.

Celle-ci avait écrit à son père, et lui avait fait part de son embarras et de ses craintes : ce père arrive; il se présente à milord et lui demande sa fille; milord refuse de la lui rendre; Andreuve (c'est le nom du vieillard) demande sérieusement à milord quelles sont ses vues sur sa fille : milord avoue sa passion; il aime Paméla; trop heureux s'il pouvait en faire

son épouse ; ce n'est pas l'intérêt qui l'en empêche, c'est sa condition, sa naissance. Le vieillard, touché des sentimens de milord, et se voyant au moment de faire le bonheur de sa fille, lui confie son secret ; Andreuve n'est pas son nom ; c'est le comte d'Auspingh, Écossais, qui, dans les révolutions de ce royaume, fut compris parmi les rebelles de la couronne britannique, se sauva sur les montagnes de l'Angleterre, acheta avec le peu d'argent qui lui était resté assez de terre pour labourer et pour vivre ; il a des preuves de son ancien état, cite les témoins vivans qui peuvent le reconnaître.

Milord Bonfil examine les papiers, voit les témoins, sollicite la grâce pour l'homme proscrit, et l'obtient sans difficulté ; il épouse Paméla : voilà la vertu récompensée, et la bienséance sauvée.

Je n'ai pas parlé jusqu'ici d'un personnage qui égaie infiniment le sérieux de la pièce ; c'est le chevalier Hernold, neveu de miladi Daure, jeune Anglais qui vient de faire le tour de l'Europe, et qui, faute de principes et de connaissances, rapporte avec lui tous les ridicules des pays qu'il a parcourus.

Il va chez milord Bonfil; il le trouve prenant du thé en société : il débute avec la gaîté française, et se moque du sérieux de ses compatriotes; on lui offre du thé, il le refuse; il vante le chocolat espagnol et le café de Venise; il bavarde beaucoup, il parle de la galanterie de Paris, des amusemens de l'Italie, et fait l'éloge des arlequins; il trouve les arlequinades charmantes; tout le monde s'ennuie et s'en va.

Voilà, dit le chevalier à Bonfil, voilà des hommes qui n'ont pas voyagé : si vous aviez fait précéder vos voyages, répond Bonfil, d'études et de connaissances, vous n'auriez pas borné vos observations à la galanterie française et aux arlequinades italiennes.

La comédie de *Paméla* est un drame selon la définition des Français; mais le public la trouva intéressante et amusante, et ce fut de tous mes ouvrages donnés jusqu'alors celui qui emporta la palme.

Après une pièce à sentimens, j'en fis suivre une autre fondée sur les usages de la société civile, et intitulée, *il Cavaliere di buon gusto*, qu'on pourrait traduire en français, *l'Homme de goût*.

Il est vrai que ce titre annoncerait en France un homme instruit dans les sciences et dans les beaux-arts; et l'Italien de bon goût que je peins dans ma pièce est un homme qui, avec une fortune modique, sait trouver le moyen d'avoir une maison charmante, des domestiques choisis, un cuisinier excellent, et brille dans les sociétés comme un homme très riche, sans faire tort à personne et sans déranger ses affaires.

Il y a des curieux dans la pièce qui voudraient pouvoir deviner son secret : il y a des médisans qui osent le dénigrer, et ces derniers sont du nombre de ceux qui fréquentent sa table, et profitent de sa générosité.

Le comte Ottavio, qui est le protagoniste, est un homme d'un certain âge, fort gai, fort agréable, badinant toujours avec le beau sexe, sans envie et sans crainte de s'engager.

Il a un neveu dont il gouverne le bien; la mère du jeune homme n'aime pas son beau-frère, et donne de la défiance à son fils; le comte s'en aperçoit, il en rit; et, pour désespérer la veuve de son frère, il fait croire qu'il va se marier au préjudice de son héritier.

Il laisse aller les propos fort loin, et quand

il s'agit de faire connaître son inclination, il présente pour sa maîtresse Pantalon, et fait voir un traité de commerce qu'il a avec ce négociant, et qui lui produit assez de fonds pour soutenir l'état brillant dont il jouit.

Cette pièce a assez bien réussi, mais elle eut le malheur de succéder à *Paméla* qui avait fait tourner la tête à tout le monde ; *l'Homme de goût* fut plus heureux à sa reprise l'année suivante.

La même aventure arriva au *Joueur*, qui était la neuvième comédie de mon engagement, mais, ne s'étant pas relevée comme avait fait la dernière, je la jugeai d'après le public pièce tombée sans ressource.

La quantité des pièces que je donnais l'une après l'autre, ne laissait pas le temps à mes ennemis de faire éclater leur haine contre moi. Mais, pendant les dix jours de relâche à cause de la neuvaine de Noël, ils ne manquèrent pas de me régaler d'une brochure qui contenait plus d'injures que de critique.

On disait, d'après la chute de ma dernière comédie, que Goldoni avait jeté son feu, qu'il commençait à décliner, qu'il finirait mal, que son orgueil serait humilié.

Il n'y avait que ce dernier mot qui me déplaisait : on pouvait m'accuser d'imprudence, pour avoir contracté un engagement qui pouvait me coûter le sacrifice de ma santé ou celui de ma réputation; mais pour de l'orgueil, je n'en ai jamais eu, ou du moins je ne m'en suis jamais aperçu.

Je ne fis aucun cas de ce libelle; mais je compris de plus en plus la nécessité de rétablir sur mon théâtre l'intérêt, la gaîté, l'instruction et l'ancien crédit.

La comédie du *Véritable Ami*, que je donnai à l'ouverture du Carnaval, remplit toutes mes vues; une anecdote historique m'en fournit l'argument, et je le traitai avec toute la délicatesse que ce sujet méritait.

Florinde est le héros de la pièce; il a un ami intime à Vérone appelé Lélio. Il va le rejoindre uniquement pour jouir de sa société, et il reste un mois chez lui.

Lélio doit épouser Rosaure, fille d'un homme riche, mais d'une avarice sordide; il mène chez sa prétendue son ami; celui-ci en devient amoureux : il s'aperçoit que la demoiselle est éprise autant que lui, et prend le parti de quitter Vérone.

Béatrice, fille surannée et tante de Lélio, fâchée du départ de Florinde, dont elle se flattait de faire la conquête, lui fait une déclaration.

Florinde étonné, surpris, n'ose pas déplaire ouvertement à la tante de son ami; il la remercie, et lui dit, sans se compromettre, des choses honnêtes et galantes. Lélio arrive; il prie Béatrice de le laisser seul avec son ami; elle engage son neveu à s'opposer au départ de Florinde, et sort assez contente de lui.

La scène des deux amis est très intéressante. Lélio se plaint de sa maîtresse. Depuis quelques jours, il est mal reçu, il est mal vu; il n'est plus aimé; il charge Florinde d'aller sonder le cœur de Rosaure : quelle commission pour un amant! il résiste en vain; l'amitié l'exige, il y va.

La nouvelle conversation de Rosaure et Florinde achève la défaite de l'un et de l'autre. Ces deux amans malheureux sont les victimes de l'honneur et de la passion la plus vive.

Florinde revient à son premier projet; il faut partir. Il reçoit une lettre de Rosaure où son amour semble augmenter par le désespoir de sa perte; il prend le parti de lui répondre

pour la désabuser, et lui annoncer son départ : il écrit; un domestique arrive, et l'avertit, en tremblant, que Lélio est attaqué par deux hommes armés, et se défend avec désavantage. Florinde se jette sur son épée, court à la défense de son ami, et laisse sur la table la lettre qu'il avait commencée.

Béatrice entre d'un côté pendant que Florinde sort d'un autre : elle s'aperçoit de la lettre, et lit ces mots :

« Je ne connais que trop, mademoiselle, « les bontés que vous avez pour moi, et je « suis trop faible et trop reconnaissant pour « vous regarder avec indifférence.

« Mon ami m'a reçu chez lui ; il m'a fait part « de tous les secrets de son cœur; ce serait « manquer à l'amitié et à l'hospitalité.... »

L'écrit n'en dit pas davantage; mais le mot d'hospitalité fait croire à Béatrice que cette lettre la regarde; elle croit que Florinde l'aime; elle trouve sa délicatesse outrée, et se charge de l'encourager.

Florinde revient, il cherche sa lettre; Béatrice qui l'avait cachée, s'en aperçoit, et badine. Lélio entre; il embrasse son ami, son sauveur. Béatrice ajoute qu'il doit l'embrasser

aussi comme son parent, et fait voir la lettre de Florinde. Lélio est enchanté que son ami devienne son oncle; Florinde est dans le plus grand embarras; il faut trahir le secret de Rosaure, ou il faut se sacrifier à Béatrice. Il prend ce dernier parti, et la tante sort toute fière du triomphe de ses attraits.

Lélio prend encore plus de confiance en son ami; il avait quelques légers soupçons, ce dernier événement le tranquillise entièrement : il va chez sa maîtresse; il présente Florinde comme le futur de sa tante; quel martyre pour l'un, et quelle désolation pour l'autre!

J'ai annoncé, au commencement de cet extrait, le père de Rosaure comme un avare outré : il avait promis sa fille en mariage à Lélio, qui, n'étant pas riche, faisait fond sur vingt mille écus, qui étaient la dot de la demoiselle. L'avare confie à sa fille, les larmes aux yeux, que l'instant de débourser cet argent serait celui de sa mort. Rosaure, qui n'aime pas Lélio, tranquillise son père, et l'assure qu'il en jouira pendant toute sa vie. L'avare fait courir le bruit qu'il a fait des pertes, qu'il est dans la misère, et voudrait marier sa fille sans dot.

Lélio, se voyant déchu du côté de l'amour et de celui de la fortune, renonce à Rosaure, et prie son ami d'aller remplir pour lui les devoirs de la bienséance.

Florinde, qui est riche et toujours amoureux, prend le parti violent de dévoiler à Lélio l'intelligence de son cœur avec celui de Rosaure; et après avoir passé en revue les témoignages qu'il lui avait donnés de sa délicatesse et de son amitié, il lui demande la permission d'épouser Rosaure.

Lélio n'a pas à se plaindre de son ami; c'est lui qui l'a introduit, c'est lui qui l'a mis dans le cas d'apprécier le mérite de la demoiselle, et de s'y attacher. Il reconnaît les sacrifices que Florinde avait faits pour lui. Rosaure ne lui convient plus, il la cède sans difficulté.

On en fait la proposition au père; il en est très content, pourvu que ce soit sans dot.

Tout est convenu; on se rassemble pour la signature du contrat; mais quelle révolution! on vient annoncer à l'avare que sa cassette est volée.

On y accourt; on arrête le voleur, le trésor est sauvé. Le père regorge d'argent, et la fille est une riche héritière; Florinde ne peut

l'épouser qu'aux dépens de la fortune de son ami.

Il n'hésite pas à donner la dernière preuve de son amitié et de sa probité ; il épouse Béatrice, et emploie son crédit et son amour même pour engager la demoiselle à donner la main à son premier prétendu. Rosaure, pénétrée de douleur et d'admiration, ayant perdu l'espérance de posséder son amant, consent de le satisfaire, et donne la main à Lélio, qui se flatte de gagner son cœur.

Cette pièce est une de mes favorites, et j'eus le plaisir de voir le public d'accord avec moi ; j'étais étonné moi-même d'avoir réussi à lui donner le temps et les soins nécessaires dans une année si laborieuse pour moi.

Mais en voici une autre qui ne me coûta pas moins de peine, et n'eut pas moins de succès ; c'est *la Finta Ammalata* (la Feinte Malade.)

Avant que de rendre compte de la pièce, je vais faire connaître l'original qui m'en fournit le sujet.

Madame Medebac était une actrice excellente, très attachée à sa profession, mais c'était une femme à vapeurs ; elle était souvent

malade, souvent elle croyait l'être, et quelquefois elle n'avait que des vapeurs de commande.

Dans ces derniers cas, on n'avait qu'à proposer de donner un beau rôle à jouer à une actrice subalterne, la malade guérissait sur-le-champ.

Je pris la liberté de jouer madame Medebac elle-même ; elle s'en aperçut un peu, mais trouvant son rôle charmant, elle voulut bien s'en charger, et le rendit en perfection.

Rosaure aimait le docteur Onesti, jeune médecin de la Faculté, autant aimable dans la société que savant dans son art. Le père du docteur avait été l'ami de M. Pantalon, père de Rosaure, et le fils allait de temps en temps le voir, mais pas aussi souvent que la demoiselle l'aurait désiré.

Elle se dit malade ; on fait venir le docteur, et à mesure que l'amour augmente, la maladie devint plus sérieuse ; elle tombe dans les convulsions, elle pleure, elle rit, elle chante, elle fait des cris épouvantables.

Pantalon veut avoir une consultation, il nomme lui-même les médecins consultans, et tout le monde se rassemble.

Cette assemblée est composée de trois médecins. Le docteur Onesti, le docteur Buonatesta, le docteur Malfatti, et M. Tarquinio, qui est le chirurgien de la maison.

Je ne m'étendrai pas davantage dans l'analyse de cette pièce, dont on prévoit le dénoûment dès le premier acte. Malgré la simplicité du sujet, cette pièce fut généralement bien reçue, et extrêmement applaudie; elle doit son succès peut-être au jeu de l'actrice qui se plaisait à se jouer elle-même, et le faisait sans effort et sans gêne. Les trois différens caractères des médecins, et un apothicaire sourd et nouvelliste, qui entendait tout de travers, et préférait la lecture des gazettes à celle des ordonnances, n'y contribuèrent pas moins.

Ce fut donc le comique et la gaîté qui firent le bonheur de *la Feinte Malade;* et ce fut l'intérêt tout seul qui fit celui *della Dona prudente* (de la Femme prudente), dont je vais rendre compte.

Dona Eularia est la femme du monde la plus sage et la plus raisonnable, et don Robert, son mari, le plus extravagant et le plus inconséquent de la terre.

Cet homme est jaloux. Son épouse n'aimerait pas mieux que de mener une vie tranquille et retirée ; il la force à voir du monde pour qu'on ne se doute pas de sa jalousie.

Pour faire connaître cette pièce, il faudrait la suivre scène par scène. Elle est si artistement travaillée, que le dialogue est très nécessaire pour pouvoir en juger, et ce serait passer la mesure que je me suis proposée, si je donnais un extrait presque aussi long que la comédie.

Il y a des maris en Italie qui tolèrent de bon gré les galans de leurs femmes, et sont même leurs amis et leurs confidens ; mais il y en a aussi de jaloux qui souffrent avec dépit ces êtres singuliers, qui sont les maîtres en second dans les ménages déréglés.

Don Robert était le moins fait pour les tolérer chez lui ; mais un homme qui cherche à s'avancer dans le monde et qui a besoin de protecteurs et d'amis, peut-il renfermer sa femme dans sa maison ?

Il y a dans la pièce une dame de province qui, ne connaissant pas les mœurs de la capitale, trouve les galans ridicules. Don Robert est d'accord avec cette femme raisonnable ;

il se lie avec elle d'amitié, il prend le parti d'aller jouir de la tranquillité que lui offre une petite ville ignorée. Dona Eularia y consent, elle encourage même son mari à exécuter son projet, et couronne, par une résignation vertueuse, le mérite de ses souffrances.

Le public, qui ne cessait pas de s'intéresser à cette femme malheureuse et prudente, parut assez content d'un dénoûment qui lui promettait sa tranquillité; et la pièce finit avec applaudissement, et se soutint très heureusement jusqu'à la nouveauté qui la remplaça.

Après la comédie de *Paméla*, et surtout pendant le succès équivoque de *l'Homme de goût*, et la chute du *Joueur*, mes amis voulaient absolument que je donnasse quelque autre sujet de roman, afin, disaient-ils, de m'épargner la peine de l'invention.

Fatigué de leurs sollicitations, je finis par dire, qu'au lieu de lire un roman pour en faire une pièce, j'aimerais mieux composer une pièce dont on pourrait faire un roman.

Les uns se mirent à rire, les autres me prirent au mot : Faites-nous donc, me dirent-ils, un roman en action, une pièce aussi embrouillée qu'un roman. — Je vous la ferai. —

Oui? — Oui. — Parole d'honneur? — Parole d'honneur.

Je rentre chez moi, et échauffé de ma gageure, je commence la pièce et le roman tout à la fois, sans avoir le sujet ni de l'une ni de l'autre.

Il faut, me dis-je à moi-même, beaucoup d'intrigue, du surprenant, du merveilleux, et de l'intérêt en même temps, du comique et du pathétique.

Une héroïne pourrait intéresser plus qu'un héros; où irai-je la chercher? nous verrons; prenons en attendant une inconnue pour protagoniste, et je couche sur le papier. *L'Inconnue*, comédie : acte premier, scène première. — Cette femme doit avoir un nom; oui, donnons-lui le nom de Rosaure; mais viendra-t-elle toute seule donner les premières notices de l'argument de la pièce? Non, c'est le défaut des anciennes comédies : faisons-la entrer avec..... Oui, avec Florinde..... Rosaure et Florinde.

Voilà comme je commençai *l'Inconnue*, et je continuai de même; bâtissant un vaste édifice sans savoir si j'en faisais un temple ou une halle.

Chaque scène en produisait une autre; un

événement m'en produisait quatre; à la fin du premier acte, le tableau était esquissé; il ne s'agissait que de le remplir.

J'étais étonné moi-même de la quantité et de la nouveauté des incidens que l'imagination me fournissait.

Ce fut à la fin du second acte que je pensai au dénoûment, et je commençai dès lors à le préparer pour en avoir un inattendu, surprenant, mais qui ne tombât pas des nues.

Le fond de la pièce montre une fille inconnue, qui, dans son enfance, a été confiée par un étranger à une paysanne, avec assez d'argent pour l'engager à en avoir soin; cette enfant devient grande, jolie et bien faite; elle a deux amans; Florinde qu'elle aime, et Lélio qu'elle ne peut souffrir; le premier l'enlève, l'autre la poursuit; elle est tantôt au pouvoir de l'un, tantôt au pouvoir de l'autre; toujours cependant dans des positions à ne rien faire craindre pour son innocence.

Elle rencontre un protecteur zélé; la femme en est jalouse; nouveaux malheurs, nouveaux événemens; elle passe de désastre en désastre; elle est soupçonnée, arrêtée, enfermée; c'est le jouet de la fortune.

Mais enfin la pièce et le roman finissent comme à l'ordinaire : Rosaure se trouve être la comtesse Théodore, fille d'un noble napolitain, et elle épouse Florinde qui est de la même condition.

Mes amis en furent contens, le public aussi; et tout le monde avoua que ma pièce aurait pu fournir assez de matériaux pour un roman de quatre gros volumes in-octavo.

Sortant d'une pièce romanesque, je tombai sur un autre sujet, qui, sans donner dans le merveilleux, pouvait, à cause de ses combinaisons singulières, être placé dans la classe des Tom-Jones, des Thompsons, des Robinsons et de leurs pareils.

Le protagoniste avait cependant un principe historique; car si *l'Honnête Aventurier*, qui donne le titre à la pièce, n'est pas mon portrait, il a essuyé au moins autant d'aventures, et il a exercé autant de métiers que moi; et comme le public, en applaudissant la pièce, me faisait la grâce de m'approprier des faits et des maximes qui me faisaient honneur, je ne pus pas me cacher de m'être donné un coup d'œil en la composant.

Mon ouvrage fut reçu très favorablement.

L'Honnête Aventurier eut un succès aussi bien décidé que constamment soutenu; mais il fallait sortir de ce genre de pièces à sentimens, et revenir aux caractères et au vrai comique, d'autant plus que nous touchions à la fin du carnaval, et qu'il fallait égayer le spectacle, et le mettre à la portée de tout le monde.

Ce fut donc *la Dona volubile* (la Femme capricieuse) que je donnai pour l'avant-dernière de l'année. Une femme qui est amoureuse, et qui une heure après ne veut plus aimer; qui débite des maximes, et s'enflamme d'une passion tout-à-fait contraire à sa première façon de penser : voilà le personnage comique.

Le dénoûment de cette pièce est celui qui convient à une folie qui mérite d'être corrigée. Rosaure est enfin décidée pour le mariage; tout le monde l'évite, et personne n'en veut.

Il ne me restait plus qu'une comédie à donner pour terminer l'année, et pour remplir mon engagement.

Je sors ce même jour de chez moi; je vais pour me distraire dans la place Saint-Marc; je regarde si quelques masques ou quelques

bateleurs ne me fourniraient pas le sujet d'une comédie ou d'une parade pour les jours gras.

Je rencontre sous l'arcade de l'horloge un homme qui me frappe tout d'un coup, et me fournit le sujet que je cherchais. C'était un vieux Arménien, mal vêtu, fort sale, et avec une longue barbe, qui courait les rues de Venise, et vendait des fruits secs de son pays, qu'il appelait *abagigi*.

Cet homme, qu'on rencontrait partout, et que j'avais rencontré moi-même plusieurs fois, était si connu et si méprisé, que, voulant se moquer d'une fille qui cherchait à se marier, on lui proposait *abagigi*.

Il ne m'en fallut pas davantage pour revenir content chez moi. Je rentre, je m'enferme dans mon cabinet, j'imagine une comédie populaire intitulée *i Pettegolezzi* (les Caquets).

C'est sous ce dernier titre qu'on la donne à Paris à la Comédie italienne, traduite en français par M. Riccoboni fils. Le traducteur changea adroitement le personnage d'Abagigi, qui n'était pas connu en France, en celui d'un Juif, marchand de lunettes; mais ni le Juif en français, ni l'Arménien en italien, ne jouent les rôles de protagoniste; ils ne servent

l'un et l'autre qu'à faire le nœud de la pièce qui a été heureuse dans les deux langues.

Je ne pus la donner pour la première fois que le mardi gras, et elle fit la clôture du carnaval. Le concours fut si extraordinaire ce jour-là, que le prix des loges monta au triple et au quadruple, et les applaudissemens furent si tumultueux, que les passans doutèrent si c'était l'effet de la satisfaction ou d'une révolte générale.

J'étais dans ma loge fort tranquille, entouré de mes amis qui pleuraient de joie. Une foule de monde vient me chercher, m'oblige de sortir, me porte et me traîne malgré moi à la Redoute, me promène de salle en salle, et me fait recueillir des complimens que j'aurais évités si je l'avais pu.

J'étais trop fatigué pour soutenir une pareille cérémonie ; d'ailleurs ne sachant pas d'où partait l'enthousiasme du moment, j'étais fâché que l'on mît cette pièce au-dessus de tant d'autres que j'aimais davantage.

Mais je démêlai peu à peu le vrai motif de cette acclamation générale. C'était le triomphe de mon engagement rempli.

J'étais épuisé de fatigue, mais le chagrin

n'avait pas moins de part à ma situation : il faut tout dire, je ne dois rien cacher à mes lecteurs.

J'avais donné seize pièces dans le cours d'une année; le directeur ne les avait pas demandées, mais il n'en avait pas moins profité. Quel parti en avais-je tiré pour moi? pas une obole au-delà du prix convenu pour l'année. Cependant on ne vit pas de gloire; il ne me restait d'autre ressource que celle de l'impression de mes œuvres; mais qui l'aurait cru? Medebac s'y opposa, et quelques uns de ses protecteurs lui donnaient raison.

Cet homme me contestait les droits d'auteur, sous prétexte d'avoir acheté mes ouvrages. Je cédai mes prétentions, et je me contentai de la permission de faire imprimer chaque année un seul volume de mes comédies ; mais je n'attendis que la fin de la cinquième année pour le remercier.

Je donnai donc les manuscrits de quatre de mes pièces au libraire, et ce fut Antoine Bettinelli qui entreprit la première édition de mon Théâtre, et en publia le premier volume en l'année 1751, à Venise.

La troupe de mes comédiens devait aller

passer le printemps et l'été à Turin ; je suivis la troupe à mes frais, et ayant l'intention de passer à Gênes, j'amenai ma chère compagne avec moi.

Je ne connaissais pas Turin ; je le trouvai délicieux. L'uniformité des bâtimens dans les rues principales produit un coup d'œil charmant. Ses places, ses églises sont de toute beauté. La citadelle est une promenade superbe ; il y a de la magnificence et du goût dans les habitations royales, soit à la ville, soit à la campagne. Les Turinois sont fort honnêtes et fort polis ; ils tiennent beaucoup aux mœurs et aux usages des Français ; ils en parlent la langue familièrement ; et, voyant arriver chez eux un Milanais, un Vénitien ou un Génois, ils ont l'habitude de dire, c'est un Italien.

Les comédiens donnaient mes pièces à Turin ; elles étaient suivies, elles étaient même applaudies ; mais il y avait des êtres singuliers qui disaient à chacune de mes nouveautés : *c'est bon, mais ce n'est pas du Molière ;* on me faisait plus d'honneur que je ne méritais : je n'avais jamais eu la prétention d'être mis en comparaison avec l'auteur français ; et je savais

que ceux qui prononçaient un jugement si vague et si peu motivé, n'allaient au spectacle que pour parcourir les loges et y faire la conversation.

Je connaissais Molière, et je savais respecter ce maître de l'art aussi-bien que les Piémontais, et l'envie me prit de leur en donner une preuve qui pût les en convaincre.

Je composai sur-le-champ une comédie en cinq actes et en vers, sans masques et sans changemens de scènes, dont le titre et le sujet principal étaient Molière lui-même.

Deux anecdotes de sa vie privée m'en fournirent l'argument. L'une est son mariage projeté avec Isabelle, qui était la fille de la Béjart; et l'autre la défense de son *Tartufe*. Ces deux faits historiques se prêtent l'un à l'autre si bien, que l'unité de l'action est parfaitement observée.

Les imposteurs de Paris, alarmés contre la comédie de Molière, savaient que l'auteur avait envoyé au camp où était Louis XIV, pour obtenir la permission de la jouer, et ils craignaient que la révocation de la défense ne lui fût accordée.

J'employai dans ma pièce un homme de

leur classe, appelé *Pirlon*, hypocrite dans toute l'étendue du terme, qui s'introduit dans la maison de l'auteur, découvre à la Béjart l'amour de Molière pour sa fille, qu'elle ignorait encore, et l'engage à quitter son camarade et son directeur; en fait autant avec Isabelle, lui faisant regarder l'état de comédienne comme le chemin de la perdition, et tâche de séduire La Forêt, leur suivante, qui, plus adroite que ses maîtresses, joue celui qui voulait la jouer, le rend amoureux, et lui ôte son manteau et son chapeau pour en régaler Molière, qui paraît sur la scène avec les hardes de l'imposteur.

J'eus la hardiesse de faire paraître dans ma pièce un hypocrite bien plus marqué que celui de Molière; mais les faux dévots avaient beaucoup perdu de leur ancien crédit en Italie.

Pendant le dernier entr'acte de ma comédie, on joue le *Tartufe* de Molière sur le théâtre de l'hôtel de Bourgogne; tous les personnages de ma pièce paraissent au cinquième acte pour faire compliment à Molière; Pirlon, caché dans un cabinet où il attendait La Forêt, sort malgré lui à la vue de tout le monde, et essuie tous les sarcasmes qu'il avait

mérités; et Molière, pour comble de bonheur et de joie, épouse Isabelle en dépit de sa mère, qui aspirait à la conquête de celui qui allait devenir son gendre.

Il y a dans la pièce beaucoup de détails de la vie de Molière. Le personnage de Valerio n'est autre chose que Baron, comédien de la troupe de Molière; Léandre est la copie de La Chapelle, ami de l'auteur, et très connu dans son histoire; et le comte Lasca est un de ces Piémontais qui jugeaient les pièces sans les avoir vues, et mettaient maladroitement l'auteur vénitien en comparaison avec l'auteur français, c'est-à-dire l'écolier avec le maître.

Cet ouvrage est en vers; j'avais fait des tragi-comédies en vers blancs; mais c'est la première comédie que je composai en vers rimés.

Comme il s'agissait d'un auteur français qui avait beaucoup écrit dans ce style, il fallait l'imiter, et je ne trouvai que les vers appelés *martelliani*, qui approchassent des *alexandrins*; j'ai parlé de cette versification dans la première partie de mes Mémoires.

Ma pièce achevée et les rôles distribués, j'en fis faire deux répétitions à Turin. Je par-

tis pour Gênes sans la voir représenter. Mes comédiens et quelques uns de la ville étaient instruits de l'allégorie du comte Lasca; je les avais chargés de m'en donner des nouvelles; et je sus, quelques jours après, que la pièce avait eu grand succès, que l'original de la critique avait été reconnu, et qu'il avait été d'assez bonne foi pour avouer qu'il l'avait méritée.

Je restai à Gênes pendant tout l'été; Medebac arriva quelques jours après moi; il me parla beaucoup du plaisir qu'avait fait le Molière à Turin; j'avais grande envie de le voir, et nous le donnâmes dans le mois d'octobre 1751 à Venise.

Si je me permettais de prononcer sur la valeur de mes pièces, d'après mon sentiment, je dirais bien des choses en faveur du *Père de famille*, que je donnai ensuite; mais ne jugeant mes ouvrages que sur la décision du public, je ne puis le placer que dans la seconde classe de mes comédies. Je rassemblai différens objets dans un seul tableau, et je traçai vivement dans un père sage et prudent la correction du vice et l'exemple de la vertu.

Je fis succéder à cette pièce morale et criti-

que un sujet vertueux et intéressant, qui fut infiniment goûté, et que le public plaça dans la première classe de mes productions: c'était *l'Avocat vénitien.*

J'avais donné dans la comédie de *l'Homme prudent* un essai de mon ancien état de criminaliste en Toscane: je voulus rappeler à mes compatriotes que j'avais été avocat civil à Venise.

Alberto doit aller plaider une cause à Rovigo, capitale du Poléréné, dans les états de Venise. Il arrive dans cette ville; les connaissances l'amènent dans les bonnes sociétés: il y rencontre Rosaure, l'adversaire de Floriude qui était son client: Alberto trouve la demoiselle très jolie, très aimable, et il en devient amoureux.

Florinde va chez son avocat; il le trouve occupé de son affaire; il cause avec lui sur les moyens de la partie adverse: Alberto n'en fait aucun cas; il est sûr de la victoire: Floriude voyant une boîte à tabac sur la table de l'avocat, l'ouvre et voit le portrait de Rosaure, et se méfie de son défenseur. Alberto aussi sincère qu'intrépide, avoue sa passion, et tâche de calmer l'esprit agité de Florinde, en l'assu-

rant de sa probité. Le plaideur ne paraît pas trop content; Alberto emploie toute son éloquence pour lui faire sentir que, dans les circonstances où ils étaient l'un et l'autre, l'honneur de l'avocat était entre les mains du client, et que le défaut de confiance de sa part lui ferait perdre sa réputation et son état. Florinde en est touché, il se rend. Les parties paraissent devant le juge, Alberto plaide sa cause avec toute la force et toute l'énergie qui lui sont inspirées par l'honneur et le devoir. Il gagne son procès, et il rend sa maîtresse malheureuse.

Rosaure avait un amant qui l'aurait épousée, si elle eût été riche, et qui la quitte la voyant déchue de ses prétentions. Alberto, après avoir rempli les devoirs de son état, satisfait l'inclination de son cœur; c'est lui qui a été l'instrument de la perte de la demoiselle, il lui offre sa main; il l'épouse, et partage sa fortune avec elle.

Tout le monde était content de ma pièce, et mes confrères, habitués à voir la robe ridiculisée dans les anciennes comédies de l'art, étaient satisfaits du point de vue honorable dans lequel je l'avais exposée.

Les méchans cependant ne manquèrent pas d'empoisonner l'intention de l'auteur et l'effet de l'ouvrage. Il y en avait un entre autres qui criait plus haut, que ma pièce n'était que la critique des avocats, que mon protagoniste était un être imaginaire, qu'il n'y en avait pas un sur le tableau qui fût capable de l'imiter, et que j'avais montré un avocat incorruptible pour relever la faiblesse et l'avidité de tant d'autres, en nommant même ceux qui étaient les plus accrédités par leurs talens, comme les plus à craindre pour leur probité.

On aura de la peine à croire que l'auteur de la critique fût de ce même corps respectable, mais le fait n'est que trop vrai; l'homme audacieux eut l'imprudence de s'en vanter; il fut puni par le mépris universel, et forcé de changer d'état.

Passons bien vite d'une pièce heureuse à une autre qui ne le fut pas moins; c'est le *Feudataire*, en italien *feudatario*, dont le sujet principal est une héritière présomptive d'un fief qui était tombé dans des mains étrangères.

Les différends entre la demoiselle et le possesseur de la terre en question, s'arrangent par le mariage de ces deux personnes; mais il y a

des incidens fort intéressans, et la pièce est égayée par des caractères et des scènes d'un comique original et nouveau.

C'était une provision de ridicules que j'avais faite quelques années auparavant à Sanguinetto, fief du comte Léoni, dans le Véronais, lorsque je fus amené par ce seigneur pour y dresser un procès-verbal.

Je ne sais pas si cette comédie a autant de mérite que le *Père de famille;* mais elle eut beaucoup de succès : je dois la respecter d'après la décision de mes juges.

Même aventure arriva à la *Figlia obbediente* (la Fille obéissante), inférieure aussi, à mon avis, au *Père de famille;* elle eut le même succès que la comédie précédente. En cherchant la cause de ce phénomène, je la trouve dans l'agrément du comique, dont les dernières abondent, au lieu que l'autre a son mérite principal dans la critique et dans la morale. Cela prouve qu'en général on aime mieux s'amuser que s'instruire.

Rosaure, fille de Pantalon, sacrifie son amour au respect qu'elle doit à son père. Celui-ci ne condamne pas l'inclination de sa fille; mais dans l'absence de son amant, il l'engage

avec un riche étranger, et il est l'esclave de sa parole.

L'homme à qui Rosaure est destinée par son père est d'un caractère si singulier, qu'on l'aurait trouvé fabuleux, et presque impossible, si l'original n'eût pas été reconnu.

Il n'y avait rien dans ses extravagances qui pût faire du tort à ses mœurs ni à sa probité; au contraire, il était noble, juste, généreux; mais sa manière d'être, ses conversations par monosyllabes, ses prodigalités à contre-temps, et ses réflexions bizarres, quoique sensées, le rendaient fort comique, et faisaient beaucoup parler de lui.

Pouvais-je perdre de vue un pareil original? Je le jouai, mais avec décence; et les personnes qui le connaissaient, et qui lui étaient même attachées, ne purent pas se plaindre de moi.

Un autre personnage moins noble, mais non moins comique, contribue à l'agrément de cette comédie : c'est le père d'une danseuse, glorieux des richesses de sa fille, fruits, disait-il, de son talent, sans porter atteinte à sa vertu.

J'avais été malade à Bologne : cet homme venait me voir dans ma convalescence; il ne me parlait que de princes, que de rois, que

de magnificences, et toujours de la délicatesse de son enfant.

A ma première sortie, j'allai lui rendre visite : sa fille n'y était pas. Il me fit voir son argenterie : Voyez, voyez, disait-il, des plats d'argent, des soupières d'argent, des assiettes d'argent, jusqu'à la chaufferette d'argent ; tout est argent chez nous, tout est argent. Fallait-il oublier le père content, la fille heureuse, la vertu récompensée ?

Cet épisode se lie fort bien dans la comédie avec celui de l'Homme extraordinaire, et l'un et l'autre contribuent au bonheur de la fille obéissante, qui épouse son amant à la satisfaction de son père.

Cette pièce fut applaudie, fut suivie, et elle fit la clôture de l'automne en 1751.

Pendant les jours de relâche, à cause de la neuvaine de Noël, il arriva une aventure fort heureuse pour Medebac, et agréable aussi pour moi.

Marliani, le Brighella de la compagnie, était marié ; sa femme, qui avait été danseuse de corde comme lui, était une jeune Vénitienne, fort jolie, fort aimable, pleine d'esprit et de talens, et montrait d'heureuses dispositions

pour la comédie; elle avait quitté son mari pour des étourderies de jeunesse; elle vint le rejoindre au bout de trois ans, et prit l'emploi de soubrette, sous le nom de *Coraline*, dans la troupe de Medebac.

Elle était gentille, elle jouait les rôles de soubrette; je ne manquai pas de m'y intéresser; je pris soin de sa personne, et je composai une pièce pour son début.

Je commençai par *la Serva amorosa*, c'est-à-dire par la Suivante généreuse, car l'adjectif *amoureux*, *amoureuse*, en italien, s'applique aussi-bien à l'amitié qu'à l'amour.

Corallina, jeune veuve, et ancienne domestique d'Ottavio, vieux négociant de Venise, attachée amicalement, et sans aucun intérêt, à Florinde, fils du premier lit de son ancien maître, le loge chez elle, et soigne de tout son cœur ce garçon malheureux, qui, à l'instigation d'une marâtre avide et barbare, est chassé de la maison paternelle.

Ce n'est pas tout; Florinde est amoureux de Rosaure, fille unique de Pantalon: il sait que la demoiselle a de l'inclination pour lui; mais la dureté de son père le met hors d'état de se marier, et d'ailleurs il se croit

obligé d'épouser Coraline par reconnaissance.

Cette femme vertueuse commence par le désabuser de la crainte de lui déplaire, s'il se marie avec une autre; ensuite elle fait tant, qu'elle engage Pantalon à accorder sa fille à Florinde, à condition qu'il rentrerait chez son père.

Il s'agissait de gagner la confiance d'Ottavio, et de détruire les calomnies et les artifices d'une femme méchante et chérie. Coraline y réussit par son esprit : Ottavio est convaincu de la fausseté de son épouse; il reconnaît l'innocence de son fils, et tourne à son avantage le testament qu'il avait projeté.

Cette pièce eut un succès complet; Coraline fut extrêmement applaudie, mais elle devint sur-le-champ une rivale redoutable pour madame Medebac.

Il fallait consoler la femme du directeur; il fallait soutenir et flatter cette actrice, qui avait été pendant trois ans la principale colonne de notre édifice.

Je mis immédiatement à l'étude une comédie que j'avais travaillée pour elle; c'était *la Moglie saggia* (la Femme de bon sens.)

La comtesse Rosaure a le malheur d'avoir

un mari brutal, qui méprise la douceur de son épouse, et vit en qualité de cigisbée avec la marquise Béatrice, aussi méchante que lui.

On disait généralement à Venise que la première scène de cette pièce était un chef-d'œuvre. On voyait, dans l'antichambre de la marquise, des domestiques, qui, en buvant du meilleur vin de la maison, faisaient le portrait des maîtres qui y avaient soupé, et, en les déchirant, mettaient au fait du sujet de la pièce et des caractères des personnages.

La comtesse faisait tout son possible pour gagner le cœur de son époux : cet homme, dur et inconséquent, préférait, aux caresses d'une femme aimable, l'orgueil d'une cigisbée impérieuse et acariâtre.

Rosaure prend le parti d'aller elle-même faire une visite à la marquise, lui met sous les yeux, avec toute la décence possible, les désagrémens qu'elle est forcée de souffrir, et la prie de vouloir bien employer son crédit auprès du comte, pour l'engager à lui rendre plus de justice.

Béatrice, qui n'est pas sotte, comprend la démarche de la comtesse, et se tire d'embarras avec des mots vagues et des complimens; mais

elle déploie toute sa fureur et toute sa méchanceté avec le comte, et l'excite à tel point qu'elle le détermine à se défaire de sa femme.

Le mari cruel veut l'empoisonner. Heureusement, la comtesse en est prévenue; elle le trompe; elle feint d'avoir avalé la boisson meurtrière; elle lui parle comme une victime expirante, qui l'aime toujours, et qui lui pardonne.

Le comte touché, repentant, avoue ses torts; il crie au secours pour faire revenir sa chère femme : la suivante paraît; elle s'accuse d'avoir pénétré le secret, d'avoir changé la carafe, d'avoir sauvé la maîtresse en dépit du maître. Le comte en est enchanté; il embrasse sa femme; il récompense la soubrette; il déteste la marquise, et il la congédie.

Voilà le dénoûment heureux de la pièce, qui fut généralement et constamment applaudie; et voilà madame la directrice guérie des convulsions que la jalousie lui avait causées.

J'avais fait briller l'ancienne actrice et l'actrice nouvelle; il ne fallait pas oublier Collalto, acteur aussi excellent, aussi essentiel que ses deux camarades.

Il avait joué dans *les Deux Jumeaux;* il

n'avait pas réussi aussi bien que Darbes, son prédécesseur, pour lequel la pièce avait été composée. J'imaginai, pour ce nouvel acteur, un ouvrage à peu près dans le même genre, lui faisant jouer Pantalon père et Pantalon fils dans la même pièce; le premier sous son masque, l'autre à visage découvert, et tous les deux dans le même costume.

Cette comédie avait pour titre dans son origine, *i Due Pantaloni* (les Deux Pantalons); mais vu la difficulté de rencontrer pour l'avenir des acteurs aussi habiles que Collalto, je changeai ces deux personnages en la faisant imprimer, et je donnai le nom de Pancrace au père, et celui de Jacinthe au fils, faisant parler à l'un et à l'autre le langage toscan.

Je gagnai, par ce changement, la facilité de les faire paraître tous deux en même temps sur la scène, rencontre que j'avais évitée, lorsqu'un seul acteur soutenait les deux rôles. L'ouvrage y perd du côté de la surprise, de voir un seul homme se transformer en deux personnages différens; mais la pièce est toujours la même, et je vais en dire quelques mots d'après sa nouvelle forme, que j'intitulai *i Mercanti*, (les Négocians).

Pancrace, commerçant vénitien, a un ami intime de son même état; c'est un Hollandais fort riche, appelé Rainemur, qui habite le même pays avec *Giannina* (Jeanneton) sa fille, très instruite et très sensée.

Giacinto (Jacinthe), fils de Pancrace, sans être libertin, court après les plaisirs. Il aime Giannina, il en est aimé, et le serait davantage s'il avait autant de bon sens que sa jeune maîtresse; elle prend à tâche de le corriger; elle y parvient et l'épouse.

Voilà le fond et le dénoûment de la pièce; mais les caractères opposés du père et du fils, et l'entremise de l'ami hollandais, produisent des scènes fort agréables et fort intéressantes.

J'étais fort content de la réussite de trois pièces que j'avais données dans le courant du carnaval; mais nous touchions à la fin de l'année comique, et il fallait faire la clôture avec quelque chose qui pût amuser les personnes qui ne vont au spectacle que dans les jours gras, sans déplaire à ceux qui le fréquentent toute l'année.

Je n'avais pas attendu à ce moment-là pour y pourvoir; il y avait un mois que j'avais composé une comédie pour cet objet; c'était *le*

Done gelose (les Femmes jalouses), pièce vénitienne.

Le personnage principal de cette pièce est une jeune veuve, appelée Lucrèce, qui a le bonheur de gagner de temps en temps à la loterie, et brille par ce moyen beaucoup plus que son état ne le lui permettait.

La jalousie est un animal à cent têtes, surtout parmi les femmes du peuple; et Lucrèce est la bête noire du quartier : mais elle ne craint rien. Elle sait se défendre par ses tours d'adresse, par des services rendus et par des preuves convaincantes de son honnêteté ; elle parvient à humilier, à confondre ses ennemies, et force les jalouses à se taire.

La pièce a produit le meilleur effet, et le rôle de Lucrèce, soutenu par Coraline, fut rendu avec tant d'énergie et de vérité, que l'ouvrage eut le succès le plus brillant.

Tant pis pour madame Medebac. La pauvre femme retomba dans ses convulsions, et ses vapeurs réveillèrent apparemment les miennes, avec cette différence qu'elle n'était malade que d'esprit, et je l'étais de corps. Je me ressentais encore, et je me suis ressenti toujours du travail des seize comédies : j'avais

besoin de changer d'air, et j'allai rejoindre mes comédiens à Bologne.

Arrivé dans cette ville, je vais dans un café qui est en face de l'église de Saint-Pétrone; j'entre, personne ne me connaît; arrive quelques minutes après un seigneur du pays qui, adressant la parole à une table entourée de cinq à six personnes de sa connaissance, leur dit en bon langage bolonais : *Mes amis, savez-vous la nouvelle?* On lui demande de quoi il s'agit; *c'est*, dit-il, *que Goldoni vient d'arriver.*

Cela m'est égal, dit l'un. *Qu'est-ce que cela nous fait?* dit un autre. Le troisième répond plus honnêtement : *Je le verrai avec plaisir. Ah, la belle chose à voir!* disent les deux premiers. *C'est*, répond l'autre, *l'auteur de ces belles comédies.....* Il est interrompu par un homme qui n'avait pas encore parlé, et qui crie tout haut : *Oui, oui, grand auteur! magnifique auteur, qui a supprimé les masques, qui a ruiné la comédie.....* Dans cet instant le docteur Fiume arrive, et dit en m'embrassant : *Ah, mon cher Goldoni! soyez le bien arrivé.*

Celui qui avait marqué l'envie de me con-

naître s'approche de moi, et les autres défilent un à un sans rien dire.

Cette petite scène m'amusa beaucoup. Je vis avec plaisir le docteur, qui avait été quelques années auparavant mon médecin : je fis des politesses à l'honnête Bolonais qui avait quelque bonne opinion de moi, et nous allâmes tous ensemble chez M. le marquis d'Albergati Capacelli, sénateur de Bologne.

Ce seigneur, très connu dans la république des lettres par ses traductions de plusieurs tragédies françaises, par de bonnes comédies de sa façon, et encore plus par le cas qu'en faisait M. de Voltaire, avait, indépendamment de sa science et de son génie, les talens les plus heureux pour l'art de la déclamation théâtrale ; et il n'y avait pas en Italie de comédiens ni d'amateurs qui jouassent comme lui les héros tragiques, et les amoureux dans la comédie.

Il faisait les délices de son pays, tantôt à Zola, tantôt à Medicina, ses terres ; il était secondé par des acteurs et des actrices de sa société, qu'il animait par son intelligence et par son expérience : j'eus le bonheur de contribuer à ses plaisirs, ayant composé cinq piè-

ces pour son théâtre, dont je rendrai compte à la fin de cette seconde Partie.

M. d'Albergati eut toujours beaucoup de bonté et d'amitié pour moi ; j'étais logé chez lui toutes les fois que j'allais à Bologne, et il ne m'a pas oublié dans notre éloignement actuel, m'ayant adressé une de ses comédies, précédée d'une épître charmante et très honorable pour moi.

Pendant mon séjour à Bologne, je ne perdis pas mon temps ; je travaillai pour mon théâtre, et je composai entre autres une comédie intitulée *i Pontigli domestici* (les Tracasseries domestiques), par laquelle nous fîmes à Venise l'ouverture de l'année comique 1752.

Il s'agit dans cette pièce de personnes de qualité ; c'est une veuve avec deux enfans, et son beau-frère qui est le chef de la famille.

Ils sont tous raisonnables ; ils s'aiment, et ils paraissent faits pour jouir de la plus douce tranquillité ; mais les gens de la maison, toujours brouillés entre eux, et tracassiers par état, tâchent d'intéresser les maîtres dans les brouilleries domestiques ; mais au bout du compte (c'est l'unique expédient pour rétablir la paix), on fait maison neuve ; tous les diffé-

rends cessent, et les maîtres se rapprochent sans difficulté.

J'avais ramassé le fond de cette pièce dans plusieurs sociétés que j'avais vu être dupes de leur attachement pour leurs domestiques, et j'eus le plaisir de voir applaudir une morale qui paraissait très utile pour les familles qui vivent sous le même toit.

Je passai d'un sujet intéressant à un sujet comique : j'avais vu un homme fort riche, qui, ayant une fille unique jeune, jolie, et avec des dispositions très heureuses pour la poésie, refusait de la marier, pour jouir lui tout seul du talent de cette muse charmante.

Il tenait chez lui des assemblées de littérature : tout le monde y allait avec plaisir pour la fille; mais le père était d'un ridicule insoutenable.

Quand la demoiselle débitait ses vers, cet homme infatué se tenait debout; il regardait de droite et de gauche, il faisait faire silence; il se fâchait si on éternuait; il trouvait indécent que l'on prît du tabac; il faisait tant de mines et de contorsions, qu'on avait toutes les peines du monde à retenir les éclats de rire.

Les vers de la fille achevés, le père était le

premier à battre des mains, ensuite il sortait du cercle; et sans égard pour les poètes qui récitaient leurs compositions, il allait derrière la chaise de tout le monde, disant tout haut et avec indécence : « Avez-vous entendu « ma fille? Oh! qu'en dites-vous? c'est bien « autre chose. »

Je me suis rencontré plusieurs fois à de pareilles scènes : la dernière que je vis finit mal; car les auteurs se brouillèrent tout de bon, et quittèrent la place fort brusquement.

Ce père fanatique voulait aller à Rome pour faire couronner sa fille dans le Capitole; les parens l'en empêchèrent, le gouvernement s'en mêla; la demoiselle fut mariée malgré lui, et quinze jours après il tomba malade, et le chagrin le tua.

D'après cette anecdote, je composai une comédie intitulée *le Poète fanatique*, donnant au père aussi le goût tant bon que mauvais de la poésie pour répandre plus de gaîté dans la pièce; mais cet ouvrage ne vaut pas la *Métromanie* de Piron; au contraire, c'est une de mes plus faibles comédies.

Elle eut cependant quelque succès à Venise, mais elle le dut aux agrémens dont j'avais

étayé le sujet principal. Collalto jouait un jeune improvisateur, et plaisait par les grâces de son chant en débitant ses vers. Le brighella, domestique, était poète aussi, et ses compositions et ses impromptus burlesques étaient fort amusans; mais une comédie sans intérêt, sans intrigue et sans suspension, malgré ses beautés de détail, ne peut être qu'une mauvaise pièce.

Pourquoi est-elle donc imprimée? Parce que les libraires s'emparent de tout, et ne consultent pas même les auteurs vivans.

Arrivé à la neuvaine de Noël de l'année 1751, c'était le temps de faire ressouvenir Medebac que nous touchions à la fin de notre engagement, et de le prévenir qu'il ne comptât pas sur moi pour l'année suivante.

Je lui en parlai à l'amiable, sans formalité; il me répondit très poliment qu'il en était fâché, mais que j'étais le maître de mes volontés; il fit cependant son possible pour m'engager à rester avec lui; il me fit parler par plusieurs personnes; mais mon parti était pris, et pendant les dix jours de relâche, je m'arrangeai avec son excellence Vendramini, noble vénitien, et propriétaire du théâtre Saint-Luc.

Madame Medebac était toujours malade; ses vapeurs devenaient toujours plus gênantes et plus ridicules; elle riait et elle pleurait tout à la fois; elle faisait des cris, des grimaces, des contorsions. Les bonnes gens de sa famille la croyaient ensorcelée : ils firent venir des exorcistes; elle était chargée de reliques, et jouait et badinait avec ces monumens pieux, comme un enfant de quatre ans.

Voyant la première actrice hors d'état de s'exposer sur la scène, je fis, à l'ouverture du carnaval, une comédie pour la soubrette. Madame Medebac se fit voir debout et bien portante le jour de Noël; mais quand elle sut qu'on avait affiché pour le lendemain *la Locandiera*, pièce nouvelle faite pour Coraline, elle alla se remettre dans son lit, avec des convulsions de nouvelle invention, qui faisaient donner au diable sa mère, son mari, ses parens et ses domestiques.

Nous ouvrîmes donc le spectacle le 26 décembre par *la Locandiera*; ce mot vient de *locanda*, qui signifie en italien la même chose qu'hôtel garni en français. Il n'y a pas de mot propre dans la langue française pour indiquer l'homme ou la femme qui tiennent un hôtel

garni. Si on voulait traduire cette pièce en français, il faudrait chercher le titre dans le caractère, et ce serait sans doute *la Femme adroite*.

Mirandolina tient un hôtel garni à Florence, et par ses grâces et par son esprit, gagne, même sans le vouloir, le cœur de tous ceux qui logent chez elle.

De trois étrangers qui logent dans cet hôtel, il y en a deux qui sont amoureux de la belle hôtesse ; mais le chevalier Ripa-Fratta, qui est le troisième, n'étant pas susceptible d'attachement pour les femmes, la traite grossièrement, et se moque de ses camarades.

C'est précisément contre cet homme agreste et sauvage que Mirandolina dresse toutes ses batteries ; elle ne l'aime pas, mais elle est piquée, et veut, par amour-propre et pour l'honneur de son sexe, le soumettre, l'humilier et le punir.

Elle commence par le flatter, en faisant semblant d'approuver ses mœurs et son mépris pour les femmes ; elle affecte le même dégoût pour les hommes ; elle déteste les deux étrangers qui l'importunent ; ce n'est que dans l'appartement du chevalier qu'elle entre avec plai-

sir, étant sûre de n'être pas ennuyée par des fadaises ridicules. Elle gagne d'abord par cette ruse l'estime du chevalier qui l'admire, et la croit digne de sa confiance ; il la regarde comme une femme de bon sens ; il la voit avec plaisir. La locandiera profite de ces instans favorables, et redouble d'attention pour lui.

L'homme dur commence à concevoir quelques sentimens de reconnaissance ; il devient l'ami d'une femme qu'il trouve extraordinaire, et qui lui paraît respectable. Il s'ennuie quand il ne la voit pas ; il va la chercher ; bref, il devient amoureux.

Mirandolina est au comble de la joie ; mais sa vengeance n'est pas encore satisfaite ; elle veut le voir à ses pieds ; elle y parvient, et alors elle le tourmente, le désole, le désespère, et finit par épouser, sous les yeux du chevalier, un homme de son état, à qui elle avait donné sa parole depuis long-temps.

Le succès de cette pièce fut si brillant qu'on la mit au pair, et au-dessus même, de tout ce que j'avais fait dans ce genre, où une intrigue supplée à l'intérêt.

D'après la jalousie que les progrès de Coralina produisaient dans l'âme de madame

Medebac, cette dernière pièce aurait dû l'enterrer; mais comme ses vapeurs étaient d'une espèce singulière, elle quitta le lit deux jours après, et demanda qu'on coupât le cours des représentations de *la Locandiera*, et qu'on remît au théâtre *Paméla*.

Après quelques représentations de *Paméla*, nous donnâmes la première représentation de *l'Amant militaire*, que j'imaginai d'après les connaissances que j'avais acquises dans les deux guerres de 1732 et de 1740.

Don Alonze, enseigne dans un régiment espagnol, se trouve en quartier d'hiver logé chez Pantalon, négociant vénitien, et devient amoureux de la fille unique de son hôte.

L'intérêt principal de la pièce consiste dans les amours de don Alonze et Rosaure. Cette comédie eut tout le succès qu'elle pouvait avoir; elle fut mise par le public dans la classe des pièces heureuses.

En voici une autre qui s'éleva encore plus haut, et dans laquelle Rosaure et Coraline jouaient des rôles presque égaux, sans pouvoir décider laquelle des deux était la plus applaudie. C'était *le Done curiose* (les Femmes curieuses), pièce qui, sous un titre bien caché,

bien déguisé, ne représentait qu'une loge de francs-maçons.

Pantalon, négociant vénitien, étant à la tête d'une société de personnes de son état, a loué une petite maison où cette compagnie se rassemble pour y dîner, pour y souper, pour parler d'affaires ou des nouvelles du jour.

Les femmes en sont exclues, en voilà assez pour les rendre curieuses, soupçonneuses, impatientes. Les unes pensent que l'on y joue gros jeu, d'autres qu'ils cherchent la pierre philosophale, et d'autres soutiennent qu'ils refusent d'y mener leurs femmes, parce qu'ils en ont d'étrangères.

Elles gagnent le domestique de Pantalon, qui se prête au désir de la fille de la maison, et promet de l'introduire avec ses amies dans le *casin* de son maître.

Cet homme prend sur lui de faire une sottise, dans l'espérance qu'il en arrivera plus de bien que de mal, et il ne se trompe pas. Il fait entrer dans l'appartement du *secret* les femmes curieuses, et les cache dans un cabinet d'où elles peuvent tout voir, tout entendre.

Elles entendent tout, elles voient tout; il n'y a rien de mal. Elles se montrent au milieu

du souper, elles embrassent leurs pères, leurs frères, leurs époux.

La pièce fut extrêmement applaudie. *Les Femmes curieuses* firent la clôture de l'année comique, et ce fut la dernière pièce de mon engagement avec Medebac.

J'en avais trois autres que j'avais composées d'avance, pour qu'il n'en manquât pas, et je les lui donnai de bonne foi à l'instant de notre séparation.

La première était *la Gastalda*, pièce en trois actes. La Gastalda est tantôt la concierge d'une maison de campagne, tantôt la jardinière, tantôt la femme du régisseur, et quelquefois ce n'est que la femme de basse-cour. Coralina réunit sur elle toutes les inspections qui regardent les intérêts de Pantalon, et finit par devenir la maîtresse de la maison et la femme du maître.

La deuxième, intitulée *le Contre-temps*, ou *le Bavard imprudent*, comédie en trois actes, est une école sans prétention, mais très utile pour prévenir les dangers de l'imprudence et du bavardage; car Octave, homme d'un certain mérite, et qui ne manque pas d'esprit, perd sa fortune par ses propos inconsi-

dérés, et par des échappées à contre-temps.

La troisième, *la Femme vindicative*, pièce en trois actes, est un petit trait de vengeance de l'auteur lui-même. Coraline, très piquée de me voir partir, et voyant l'inutilité de ses démarches pour m'arrêter, me jura une haine éternelle.

Je lui fis la galanterie de lui destiner le rôle de la Femme vindicative; elle ne le joua pas; mais j'étais bien aise de répondre à la vivacité de sa colère, par une douce et honnête plaisanterie.

Je passai du théâtre Saint-Ange à celui de Saint-Luc : il n'y avait pas là de directeur; les comédiens partageaient la recette, et le propriétaire de la salle, qui jouissait du bénéfice des loges, leur faisait des pensions à proportion du mérite ou de l'ancienneté.

C'était à ce patricien que j'avais affaire; c'était à lui que je remettais mes pièces, qui m'étaient payées sur-le-champ, et avant la lecture : mes émolumens étaient presque doublés. J'avais liberté entière de faire imprimer mes ouvrages, et point d'obligation de suivre la troupe en terre-ferme : ma condition était devenue beaucoup plus lucrative, et infiniment plus honorable.

Mais y a-t-il dans le monde d'états heureux qui ne soient accompagnés de quelque désagrément? La première actrice de la troupe touchait à l'âge de cinquante ans. On venait de recevoir une Florentine charmante, mais c'était pour l'emploi de seconde; et je courais le risque d'être obligé de donner les rôles de charge à la jeune, et ceux d'amoureuse à la surannée.

Madame Gandini, qui était la première, avait assez de bon sens pour se rendre justice; mais son mari déclara hautement qu'il ne souffrirait pas qu'on fît aucun tort à sa femme; et le propriétaire du théâtre, qui avait le droit de parler en maître, n'osait pas renvoyer deux anciens personnages qui avaient été très utiles à la compagnie.

La troupe devait aller passer le printemps et l'été à Livourne; je comptais rester à Venise, et mon premier soin fut celui de mon édition. Le libraire Bettinelli avait publié les deux premiers volumes de mon théâtre; j'allai donc lui porter le manuscrit du troisième; mais quel fut mon étonnement lorsque cet homme flegmatique me dit tout bonnement, et d'un sang-froid glacial, qu'il ne pouvait plus rece-

voir de moi mes originaux, qu'il les tenait de la main de Medebac, et que c'était pour le compte de ce comédien qu'il allait continuer l'édition !

Revenu de ma surprise, et faisant succéder le calme à l'indignation : Mon ami, lui dis-je, prenez-y garde, vous n'êtes pas riche, vous avez des enfans, n'allez pas vous perdre, ne me forcez pas à vous ruiner. Il insiste.

Bettinelli, à qui j'avais consenti, trop légèrement peut-être, qu'on donnât le privilége de l'impression de mes œuvres, avait été gagné par de l'argent, et j'avais à combattre contre le directeur qui me disputait la propriété de mes pièces, et contre le libraire qui était en possession de la faculté de les publier.

J'aurais gagné sans doute mon procès, mais il fallait plaider, et la chicane est la même partout : je pris le parti le plus court ; j'allai à Florence sur-le-champ ; je recommençai une nouvelle édition ; je laissai Medebac et Bettinelli en liberté d'en faire une à Venise, mais je publiai un *prospectus* qui les terrassa l'un et l'autre, car je proposais des changemens et des corrections.

Je fus adressé à Florence à M. Paperini, im-

primeur très accrédité et très honnête homme;
et dans le mois de mai de l'année 1753, nous
mîmes le premier volume sous presse. Cette
heureuse édition de dix volumes in-8°, faite
par souscription et à mes frais, fut portée à
dix-sept cents exemplaires, et à la publication
du sixième volume, elle était remplie.

J'avais cinq cents souscripteurs à Venise, et
on avait défendu l'entrée de mon édition dans
les états de la république : cette proscription
de mes œuvres dans ma patrie paraîtra sin-
gulière, mais c'était une affaire de commerce;
Bettinelli avait trouvé des protecteurs pour
faire valoir son privilége exclusif, et le corps
des libraires lui prêtait la main, parce qu'il
s'agissait d'une édition étrangère.

Cependant, malgré la défense et malgré les
précautions de mes adversaires, toutes les fois
qu'un de mes volumes sortait de la presse, il
en partait cinq cents exemplaires pour Venise;
on avait trouvé sur les rives du Pô un asile
pour les déposer; une compagnie de nobles
vénitiens allait chercher la contrebande aux
confins, l'introduisait dans la capitale, et en
faisait la distribution à la vue de tout le monde;
car le gouvernement ne se mêlait pas d'une

affaire qui était plus ridicule qu'intéressante.

Étant à Florence, et mes nouveaux comédiens à Livourne, j'allais de temps en temps les voir, et je remis entre les mains du premier amoureux deux comédies que j'avais composées, malgré l'occupation fatigante et assidue de mon édition.

Nous nous rencontrâmes tous à Venise au commencement du mois d'octobre, et nous y donnâmes pour première pièce nouvelle, l'*Avaro geloso* (l'Avare jaloux).

Je peignis le protagoniste de cette pièce d'après nature : on me fit son portrait et son histoire à Florence, où cet homme existait à la honte de l'humanité : il était chargé de deux vices également odieux, mais qui, par le contraste de ses passions, le mettaient dans des positions comiques.

Il est très plaisant de voir un mari excessivement jaloux recevoir lui-même un cabaret d'argent avec du chocolat, un flacon d'or avec de l'eau de santé, et tourmenter ensuite sa femme, qui, disait-il, avait donné motif à ses adorateurs de lui faire des présens.

La méchanceté de ce caractère est faite pour révolter ; cependant la pièce se serait soutenue,

si l'acteur chargé du rôle n'eût pas été aussi disgracié de la nature, et aussi peu estimé du public qu'il l'était. Je m'étais trompé; je donnai quelque temps après le même rôle à Rubini qui était le Pantalon de la troupe, et cette pièce, qui était tombée à son début, devint par la suite une des pièces favorites de cet acteur excellent.

Mes ennemis n'étaient pas fâchés du triste événement de ma première pièce, et les partisans du théâtre Saint-Ange disaient, avec une espèce de joie, que je me repentirais d'avoir quitté une compagnie qui faisait valoir mes ouvrages.

Tous ces propos ne m'inquiétaient pas; j'étais sûr de les faire taire à ma troisième pièce; mais je craignais infiniment pour la seconde que j'allais donner.

C'était la *Dona di testa debole*, ou *la Vedova infatuata* (la Femme légère, ou la Veuve infatuée).

Dona Violante est une veuve infatuée de ses attraits et de son esprit; elle donne dans la littérature, mais son mauvais goût la décide toujours pour les ouvrages les plus décriés: elle fait des vers qui la rendent ridicule, et sa légèreté

lui fait prendre les dérisions pour des éloges.

Don Fausto est trop vrai pour lui plaire; il est malheureux, mais toujours constant; et par sa constance et par sa patience, il parvient à désabuser son amante, il gagne sa confiance, et la fait renoncer à ses prétentions ridicules.

La pièce tomba à la première représentation; je l'avais prévu, et je vis malheureusement mon pronostic vérifié.

Je m'étais aperçu trop tard des circonstances qui étaient défavorables pour moi et pour mes comédiens. Ceux-ci n'étaient pas encore suffisamment instruits dans la nouvelle méthode de mes comédies; je n'avais pas eu le temps de leur insinuer ce goût, ce ton, cette manière naturelle et expressive, qui avaient formé les comédiens du théâtre Saint-Ange.

Autre circonstance encore plus remarquable. La salle de Saint-Luc était beaucoup plus vaste; les actions simples et délicates, les finesses, les plaisanteries, le vrai comique, y perdaient beaucoup.

D'après l'objet que je m'étais proposé, je cherchai un argument qui pût me fournir du comique, de l'intérêt et du spectacle.

J'avais parcouru l'histoire des peuples modernes de Salmon, traduite de l'anglais en italien ; c'est dans ce livre instructif, exact et intéressant que je puisai les lois, les mœurs et les usages des Persans ; et c'est d'après les détails de l'auteur anglais que je composai une comédie intitulée *la Sposa persiana* (l'Épouse persane).

Le sujet de cette pièce n'est pas héroïque ; c'est un riche financier d'Ispahan, appelé Machmout, qui engage et force Thamas, son fils, à épouser, malgré lui, Fatima, la fille d'Osman, officier gradué dans les armées du sophi. C'est ce qu'on voit tous les jours dans nos pièces ; une demoiselle fiancée à un jeune homme qui a le cœur prévenu pour une autre. Mais voici ce qui éloigne davantage cette pièce asiatique de nos comédies ordinaires ; il y a dans la maison de Machmout un sérail pour lui et un pour son fils ; arrangement bien différent des usages d'Europe, où le père et le fils peuvent avoir plus de maîtresses qu'on n'en a en Perse, mais point de sérail.

Thamas a dans le sien une esclave circassienne, appelée Hircana, à laquelle il est tendrement attaché, et qui, orgueilleuse dans sa

servitude, prétend que son amant et son maître ne partage point ses faveurs avec d'autres femmes, pas même avec celle que son père lui a destinée pour épouse.

Thamas ouvre la scène avec Ali, son ami; il aime Hircana, et se plaint de son père qui le force d'avoir une épouse. Il se récrie contre cet usage barbare, qui insulte les lois de la nature.

Ali tâche de le consoler : Fatima, dit-il, doit arriver incessamment; elle pourrait être plus jolie plus aimable qu'Hircana.

C'est dans le deuxième acte que cette épouse paraît sur la scène avec une suite nombreuse, précédée d'une musique orientale, et cachée sous un voile qu'elle ne doit ôter qu'au premier tête-à-tête avec son époux.

Tout le monde s'en va. Thamas la prie de se découvrir; elle est belle, mais ce n'est pas Hircana.

Fatima s'aperçoit de la froideur de son époux; elle craint ce qu'il y a de plus honteux pour les femmes en Perse, le divorce; elle tâche de gagner l'amitié du jeune homme qu'elle croit prévenu. Thamas est enchanté de son caractère; il lui confie sa passion; il ne

connaissait pas son épouse lorsqu'il s'enflamma pour son esclave. Fatima lui demande son estime : Thamas ne peut pas lui refuser le respect et l'admiration.

Fatima, restée seule, se plaint à son tour des lois de son pays, qui sacrifient les enfans aux intérêts des familles (c'est à peu près comme en Europe); mais elle avoue que Thamas lui paraît aimable, et se flatte, avec le temps, de posséder son cœur.

Il y a, dans le sérail de Thamas, une vieille femme appelée *Curcuma*, destinée au service des esclaves : c'est une Européenne intrigante, méchante, qui n'épargne pas les femmes de son pays, et répand beaucoup de comique et beaucoup de gaîté dans la pièce.

Dans le troisième acte, Fatima, curieuse de voir Hircana, entre dans le sérail. Les esclaves, raisonnables et dociles, sont enchantées de recevoir l'épouse de leur maître, et tâchent de l'honorer par des éloges flatteurs et ampoulés dans le style asiatique. Hircana, qui se serait bien gardée de se ranger avec les autres, vient cependant, poussée à son tour par l'envie de voir son ennemie.

Il se passe, entre les deux rivales, un dia-

logue aussi doux et honnête de la part de Fatima, qu'il est fier et insolent de la part d'Hircana. Osman, le père de Fatima, vient en même temps demander raison des désagrémens qu'on fait essuyer à sa fille. Thamas évite la rencontre de ce père irrité. Machmout jette sur le compte d'Hircana le déréglement de son fils; il est maître absolu chez lui; il veut revendre cette esclave : Hircana paraît enchaînée, furieuse, désolée; elle devient l'esclave d'Osman.

Thamas, au commencement du quatrième acte, cherche son esclave. Ali arrive; il a vu Hircana chargée de chaînes, et traînée par les gens d'Osman du côté de Julfa. Thamas part à l'instant, décidé à mourir ou à la ramener chez lui : il a le bonheur de la rejoindre; il combat les nègres d'Osman; il en tue quelques uns; il revient victorieux avec son amante; il la fait rentrer dans son sérail, et attend de pied ferme Osman, qui vient pour revendiquer son esclave.

Le beau-père et le gendre vont vider la querelle par la mort de l'un ou de l'autre. Fatima vient défendre en même temps son père et son époux; elle présente son sein, tantôt à

l'un, tantôt à l'autre, pour détourner les coups. Le militaire, plus impatient et plus avide de vengeance, porte un coup à Thamas. Fatima tombe sur le sopha évanouie : la pitié paternelle l'emporte sur la vengeance. Osman appelle au secours de sa fille : Curcuma paraît, s'approche de Fatima ; et sous prétexte de la soulager, la dépouille de ses pierreries, et les met dans sa poche.

On voit, à l'ouverture du cinquième acte, Hircana et Curcuma habillés en homme, dans le costume des eunuques du sérail : c'est la vieille qui, craignant que son vol ne soit découvert, a conçu le projet de se sauver, et tâche d'en faire faire autant à la Circassienne, qui a tout à craindre de Machmout et d'Osman. Quelqu'un vient ; elles se retirent.

C'est Thamas qui, toujours amoureux d'Hircana, ne peut cependant se refuser à un sentiment de reconnaissance envers Fatima, qui l'a sauvé de la fureur de son père ; il ne l'aime pas, mais il la plaint, et veut la récompenser en lui donnant au moins quelque espérance, quelque consolation. Il appelle ; il envoie chercher Fatima, et s'asseoit sur le sopha pour l'attendre.

Hircana, cachée où elle était, n'a pas pu comprendre le dessein de Thamas ; mais elle a entendu qu'il a envoyé chercher Fatima, et cela suffit pour alarmer sa jalousie et sa haine : elle pense et délibère dans le même instant ; elle tire un poignard de sa ceinture, et va pour percer son amant.

Fatima arrive à temps pour voir tirer le poignard ; elle avertit, par un cri, son époux qui se lève sur-le-champ, et Hircana manque son coup.

Les cris de Fatima, les reproches de Thamas attirent du monde. Osman demande l'esclave qu'il avait achetée. Machmout veut faire arrêter Hircana ; celle-ci élève le poignard et veut se tuer.

Fatima se jette aux pieds de son père, lui demande en grâce qu'il lui abandonne Hircana. C'est moi, dit-elle, qui suis l'offensée, c'est à moi de la punir ; que mon père, que mon époux, ne me refusent pas cette unique satisfaction. La grâce lui est accordée ; Hircana est l'esclave de Fatima, et Fatima rend la liberté à son esclave. La Circassienne paraît dans ce moment humiliée : elle ne dit rien, elle regarde le ciel, elle soupire, et s'en va.

Thamas, pénétré des bontés de Fatima, embrasse son épouse, et la pièce finit.

Cette comédie eut le plus grand succès; elle fut jouée pendant si long-temps, que les curieux eurent le temps de la transcrire, et elle parut imprimée sans date quelque temps après.

Je dois les agrémens que me procura cette pièce à madame Bresciani, qui jouait le rôle d'Hircana; c'était pour elle que je l'avais imaginée et travaillée. Gandini ne voulait pas qu'on empiétât sur l'emploi de sa femme; il aurait eu raison, si madame Gandini n'eût pas touché à sa cinquantaine; mais, pour éviter les disputes, je fis un rôle à la seconde amoureuse, qui l'emporta sur celui de la première.

Je fus bien récompensé de ma peine; il n'est pas possible de rendre une passion vive et intéressante avec plus de force, plus d'énergie, plus de vérité que madame Bresciani n'en fit paraître dans ce rôle important.

Cette actrice, qui ajoutait à son esprit et à son intelligence les agrémens d'une voix sonore et d'une prononciation charmante, fit tant d'impression dans cette heureuse comédie, qu'on ne la nomma depuis que par le nom d'Hircana.

L'intérêt que le public prenait au rôle d'Hircana pouvait faire douter que j'eusse manqué le titre de la pièce, ou que j'eusse porté atteinte à l'action principale; on peut voir cependant, par l'extrait que je viens de donner, que Fatima en est le protagoniste, et Hircana l'antagoniste; mais l'illusion n'y était pas, et une esclave de vingt-cinq ans l'emportait sur une épouse de cinquante.

Ce public, attaché toujours à la charmante Circassienne, était fâché de la voir partir avec un soupir, et aurait voulu savoir où elle était allée, et ce qu'elle était devenue : on me demandait la suite de l'épouse persane, et ce n'était pas l'épouse qui intéressait les curieux.

J'aurais bien voulu les contenter, mais je ne le pouvais pas; Gandini était piqué contre le public et contre moi : je l'avais trompé, disait-il, je lui avais joué un tour pendable; j'avais eu l'art diabolique de sacrifier sa femme, sans qu'il pût s'en apercevoir.

Mon intention n'était pas de lui faire du tort; je voulais le forcer d'accepter le parti avantageux que je lui avais proposé, et c'était lui rendre service malgré sa brutalité.

Obstiné plus que jamais, cet homme dérai-

sonnable alla chez le ministre de Saxe qui cherchait des comédiens pour le roi Auguste de Pologne. Il s'engagea avec sa femme pour Dresde, et l'un et l'autre disparurent sans rien dire; personne ne les regretta, et moi encore moins que les autres, car je restai libre de travailler à ma fantaisie, et je contentai mes compatriotes en leur donnant cette suite qu'ils avaient tant désiré.

J'intitulai la seconde pièce de ce même sujet *Hircana à Julfa*. Julfa ou Zulfa est une ville à une lieue d'Ispahan, et habitée par une colonie d'Arméniens que Scah-Abas avait fait venir en Perse pour l'utilité du commerce.

Hircana, forcée de sortir d'Ispahan, prend le parti d'aller à Julfa. Toujours amoureuse, toujours ambitieuse, elle choisit un endroit qui ne l'éloigne pas de son cher amant, et habillée en homme comme elle était, se fait escorter par un eunuque noir, appelé *Boulganzar*, qui lui était attaché.

On voit au lever de la toile la porte de Julfa fermée par le pont-levis : Hircana est endormie au pied d'un arbre, et le nègre, en se promenant, instruit les spectateurs, par ses réflexions et par ses projets, du lieu de la

scène et des intentions de la Circassienne.

On voit baisser le pont-levis qui donne l'entrée de la ville. Boulganzar, avide et de mauvaise foi, propose aux Arméniens la vente d'une esclave; Hircana se réveille, se lève, s'aperçoit de l'intention de l'eunuque; elle s'avance, elle s'offre elle-même en esclave à deux marchands; elle ne demande que l'asile et la nourriture; elle se soumettra à tous les services, à condition qu'elle ne sera pas revendue, et qu'on la laissera tranquille sur l'article de la continence.

Les deux marchands se disputent pour l'avoir : elle demande le choix du maître, on le lui accorde; Démétrius est le préféré; Zaguro en est jaloux, et se propose de se venger.

A l'ouverture du deuxième acte, on voit quatre femmes arméniennes avec de longues pipes, qui fument et prennent du café; ce sont l'épouse, la belle-sœur et deux filles de Démétrius. Cet homme arrive avec Hircana, qu'il fait passer pour un jeune esclave, sous le nom d'Hircano. Plusieurs scènes se passent, fort comiques et fort divertissantes, entre la Circassienne et les Arméniennes, qui trouvent l'esclave supposé fort aimable, le flattent,

et tâchent de lui plaire. Boulganzar revient à Julfa ; il trouve le moyen de parler à Hircana en particulier ; il la prévient que Thamas, instruit de sa demeure, doit venir la rejoindre. Il arrive ; Hircana est enchantée de le revoir, mais ne change point de caractère. Toujours aussi fière qu'amoureuse, elle embrasse son ancien ami, et renvoie brusquement un moment après l'époux de sa rivale. Thamas, dans l'excès de sa passion et de son désespoir, est prêt à lui sacrifier son épouse ; elle n'a qu'à dire quelle est l'espèce de sacrifice qu'elle exige. « Dis-moi que tu es libre, lui répond Hircana ; « je ne veux pas savoir comment tu l'es de- « venu ; » et elle le quitte.

Cette femme court des dangers effroyables dans le troisième et dans le quatrième acte. Son sexe est découvert par Zaguro. La femme de Démétrius se croit trompée, elle veut se venger sur l'esclave ; elle la fait descendre dans un souterrain pour la faire périr ; mais Hircana est sauvée par les Arméniennes qui ne la connaissent pas encore.

Au cinquième acte, Ali, l'ami intime de Thamas, donne lieu à l'heureuse péripétie des deux amans désolés. Il cherche Hircana à Julfa ;

il rencontre Thamas sur la route d'Ispahan ; voici les nouvelles dont il est porteur :

Fatima ayant perdu l'espérance de gagner le cœur de son époux, ne demandait que la mort, pour éviter la honte de se voir renvoyer. Machmout en était désolé autant qu'elle, et craignait toujours la vengeance d'Osman qui était parti à la tête d'une armée pour faire la guerre aux Turcs.

Ali avance une proposition qui est acceptée, et qui remet la tranquillité dans les esprits agités ; il offre d'épouser Fatima. Cette femme malheureuse, devenue libre par son premier mariage, croit pouvoir disposer de sa volonté, sans attendre le consentement paternel, et consent à devenir l'épouse d'Ali, et Machmout fait casser lui-même le mariage de son fils, suivant les lois du pays.

Thamas revient chez les Arméniens ; il offre sa main à Hircana, sans se reprocher un nouveau crime. Elle est au comble de sa joie. Les voilà contens l'un et l'autre, et le public me remercie avec des claquemens réitérés d'avoir achevé la catastrophe d'Hircana d'une manière satisfaisante.

Mais on entendait dire à ce même public le

lendemain, cette épouse de Thamas sera-t-elle heureuse? Machmout pardonnera-t-il à son fils tous les désagrémens qu'il lui a fait essuyer? Voudra-t-il recevoir une femme qui a mis dans la maison le trouble et la désolation? et Osman sera-t-il content de voir passer sa fille du lit de Thamas dans celui d'Ali?

Le roman, disait-il, était bien avancé, mais il n'était pas fini. Je le voyais aussi, et je l'avais prévu si bien, que j'avais une troisième pièce tout arrangée dans mon imagination; je la donnai l'année suivante sous le titre d'*Hircana à Ispahan*, et elle fut si heureuse, qu'elle surpassa les deux autres, soutenant toujours le même intérêt, et ne laissant plus rien à désirer aux partisans de la Circassienne.

Cette troisième comédie persane ne parut sur la scène qu'un an après la seconde, et trois ans après la première; mais j'ai cru devoir les placer ici l'une après l'autre, pour présenter tout à la fois à mon lecteur l'ensemble des trois actions différentes sur le même sujet.

Le public avait raison de demander après le mariage d'Hircana, « sera-t-elle heureuse? » On voit, à l'ouverture de cette pièce, qu'elle ne l'était pas. Machmout, entouré de ses com-

mis, de ses esclaves et de ses domestiques, déclare à haute voix que Thamas est déshérité, et ordonne que l'entrée dans sa maison soit défendue à ce fils ingrat.

Fatima vient annoncer que Thamas et Hircana avaient été rencontrés sur le chemin d'Ispahan : elle craint de nouvelles insultes de la part de son ennemie, et demande d'être escortée à la maison de son nouvel époux, qui, étant parti pour Julfa, n'était pas encore de retour. Machmout s'y oppose; il nomme Fatima sa fille et son héritière : elle parle toujours le langage de la vertu; elle tâche de le ramener à la raison; ses remontrances sont inutiles : Thamas est proscrit sans ressource, et Ali et Fatima doivent le remplacer.

Ce qui donne quelque inquiétude à Machmout, c'est la crainte qu'Osman ne désapprouve les arrangemens que l'on a pris sans attendre son consentement. Ce guerrier devait arriver incessamment; Machmout veut aller à sa rencontre, et prie Fatima de rester tranquille et maîtresse dans sa maison.

Je m'étais permis, dans cette troisième comédie comme dans la seconde, des changemens de décorations qui me paraissaient né-

cessaires. L'on passe de la ville à la campagne, et l'on voit Thamas et Hircana aux portes d'Ispahan, qui se promènent et se regardent en silence ; ils sont instruits de leur proscription : l'un gémit dans la douleur, l'autre frémit de colère.

On voit Machmout sortir d'Ispahan avec des chevaux et des domestiques. Thamas en est effrayé. Hircana le pousse et le cache dans le bois, et prend sur elle d'affronter le courroux d'un père irrité.

Machmout, indigné à la vue d'Hircana, cherche des yeux son fils ; il ne le voit pas ; il s'approche d'Hircana d'un air menaçant :

MACHMOUT.

« Parle, indigne, où est Thamas ?

HIRCANA.

« Ton fils, barbare !... il n'est plus.

MACHMOUT.

« O ciel ! quel est l'inhumain qui lui a ôté
« la vie ?

HIRCANA.

« C'est toi-même.

MACHMOUT.

« Moi, perfide ! Thamas s'est rendu indigne

« de ma tendresse : je l'ai puni pour te punir
« en même temps ; mais je n'ai pas poussé
« ma haine jusqu'à la barbarie..... C'est toi,
« cruelle, qui l'auras immolé à ta vengeance.

HIRCANA.

« C'est toi qui es le meurtrier de ton fils,
« et c'est Thamas lui-même qui t'accuse. Je
« meurs, dit-il le poignard à la main, et c'est
« mon père qui me tue. Oui, ce père ingrat,
« qui, en me forçant d'épouser une femme
« inconnue, a signé l'arrêt de ma mort ; je
« meurs victime de son ambition.... Il lève
« le bras ; il frappe....

MACHMOUT.

« Tu l'as laissé périr ?...

HIRCANA.

« Oui.

MACHMOUT.

« Cruelle ! tu ne l'aimais donc pas ?

HIRCANA.

« Un fils haï de son père, un fils déshérité,
« qu'aurait-il fait dans le monde ? quelles res-
« sources avait-il à espérer ? Qu'il meure,
« me disais-je à moi-même, je le suivrai de
« près.

MACHMOUT.

« Ciel! où est-il? dis-le moi par pitié, je
« veux expirer sur son corps.

HIRCANA.

« Tu pleures la mort de ton fils? Aimerais-
« tu à le voir en vie pour le rendre encore
« plus malheureux?

MACHMOUT.

« Ah! je ne croyais pas que la perte de Tha-
« mas dût me coûter tant de peines. C'est la
« nature qui parle : je ne résiste pas à cette
« voix impérieuse. Indique-moi l'endroit,
« montre-moi le chemin, je veux le voir.

HIRCANA.

« Elle n'est pas loin cette malheureuse vic-
« time de ton courroux; c'est dans cette forêt...

MACHMOUT.

« J'y cours.

HIRCANA.

« Arrête! Ta présence pourrait le faire ex-
« pirer.

MACHMOUT.

« Dieux! vit-il encore?

HIRCANA.

« Il est entre les mains de gens habiles qui

« pourraient le rappeler à la vie : il faut at-
« tendre ; il ne faut rien hasarder.

MACHMOUT.

« Ciel ! rends-moi mon fils.

HIRCANA.

« Si Thamas échappe à la mort, dis-moi,
« Machmout, ton cœur lui pardonnera-t-il?

MACHMOUT.

« Oui, qu'il vive. L'amour paternel l'em-
« porte.... Mais où est-il? J'irai partout....

HIRCANA.

« Un instant. Si Machmout revoit son fils,
« s'il lui pardonne, s'il lui rend son amitié,
« que deviendra cette infortunée que Thamas
« a honorée du titre de son épouse?

MACHMOUT.

« Ah ! je t'entends.... Qu'il vive.

HIRCANA.

« Généreux Machmout ! ta pitié, ta justice...

MACHMOUT.

« Thamas ! Thamas ! où est-il?

HIRCANA.

« Je vois.... je vois à travers de ces feuil-
« lages.... oui, oui, c'est lui-même. Thamas.

« Thamas! courage, mon ami; ton père t'ap-
« pelle, ton père t'aime, ton père te par-
« donne. »

Thamas sort du bois; il se jette aux pieds de son père : Hircana en fait autant. Machmout les embrasse; c'est un nouveau triomphe de la Circassienne, et ce ne sera pas le dernier.

Elle entre, en qualité d'épouse, dans cette maison où elle n'avait été qu'une esclave : elle y est avec son amant, qui est devenu son mari; mais Fatima y est aussi; et malgré les avantages de l'une et la docilité de l'autre, la jalousie ne cesse de les tourmenter.

Osman, instruit du divorce et du nouveau mariage de sa fille, quitte le camp, et vient les armes à la main; attaque Machmout jusque dans son enceinte; Hircana le repousse le sabre à la main, et la garde du roi arrête le militaire qui avait abandonné son poste sans la permission du gouvernement.

Dans le quatrième acte, Hircana, toujours inquiète, toujours jalouse de Fatima, insiste pour que Thamas quitte la maison de son père; et dans le cinquième, Osman, élargi et remis

à sa place moyennant une somme considérable déboursée par Machmout, approuve le mariage de Fatima avec Ali, et les reçoit chez lui. La Circassienne n'a plus rien à craindre, n'a plus rien à désirer. Voilà la fin des aventures d'Hircana.

J'ai annoncé plus haut l'heureux succès de cette pièce, qui a surpassé celui des deux précédentes.

FIN DU TOME PREMIER.

DE L'IMPRIMERIE DE CRAPELET.

www.ingramcontent.com/pod-product-compliance
Lightning Source LLC
Chambersburg PA
CBHW070953240526
45469CB00016B/218